HISTOIRE
DES
QUARANTE FAUTEUILS
DE
L'ACADÉMIE FRANÇAISE

DEPUIS LA FONDATION JUSQU'A NOS JOURS.

1635-1855.

PAR M. TYRTÉE TASTET.

> L'accord de beaux talents et de beaux caractères.
> Ducis.

TOME PREMIER.

PARIS.
COMPTOIR DES IMPRIMEURS-UNIS,
LACROIX-COMON, ÉDITEUR,
QUAI MALAQUAIS, N. 15.
—
1855.

HISTOIRE

DES

QUARANTE FAUTEUILS

DE L'ACADÉMIE FRANÇAISE.

IMPRIMERIE DE W. REMQUET ET C^{ie},
Rue Garancière, 5, derrière Saint-Sulpice.

HISTOIRE
DES
QUARANTE FAUTEUILS
DE
L'ACADÉMIE FRANÇAISE

DEPUIS LA FONDATION JUSQU'A NOS JOURS.

1635-1855.

PAR M. TYRTÉE TASTET.

> L'accord de beaux talents et de beaux caractères.
> DUCIS.

TOME PREMIER.

PARIS.
COMPTOIR DES IMPRIMEURS-UNIS,
LACROIX-COMON, ÉDITEUR,
QUAI MALAQUAIS, N. 15.

1855.

1634-1855.

TABLE GÉNÉRALE ET ALPHABÉTIQUE

DE TOUS LES ÉCRIVAINS

AYANT FAIT PARTIE DE L'ACADÉMIE

DEPUIS SA FONDATION.

A

Abeille. 1704. III........... 428
Adam. 1723. III..........,.. 526
Aguesseau (d'). 1787. I...... 363
Aignan. 1815. IV........... 26
Alary. 1723. III............ 266
Alembert (d'). 1754. III..... 388
Amelot. 1727. I............. 171
Ampère. 1847. IV........... 542
Ancelot. 1841 IV......... .. 433
Andrieux. 1795. II 313
Antin (d'). 1725. III........ 477
Arbaud (d'). 1634 III....... 419
Argenson (d'). 1718. IV..... 453
Arnaud (l'abbé). 1771. II.... 342
Arnault. 1829. III........... 88

Arnault. 1799. Eliminé en 1816. II.................. 502
Auger. 1816. IV........ 234

B

Bailly. 1784. IV............. 179
Ballanche. 1842. II 263
Ballesdens. 1648. II........ 145
Balzac. 1634. IV............ 45
Baour-Lormian. 1815. II.... 212
Barante (le baron de). 1828.IV. 320
Barbier d'Aucour. 1683. IV.. 274
Bardin. 1635. IV 91
Baro. 1634. III............. 471
Barthélemy. 1789. III...... 440
Bassano (le duc de). 1803. I. 184

Baudouin. 1634. III.. 349
Bausset. 1816. I............ 190
Bautru. 1634. II............ 333
Beaumont de Péréfixe. 1640.
 IV........................ 49
Beauvau (le duc de). 1770. IV. 69
Beauzée. 1772. III.......... 438
Belle-Isle (le maréchal de).
 1749. I.................... 173
Belloy (de). 1771. II........ 100
Benserade. 1674. I 279
Bergeret. 1685. II.......... 149
Bernardin de Saint-Pierre.
 1795. IV........... 17
Bernis. 1744. IV..........,. 343
Berryer. 1852. II......... 272 [15]
Bezons. 1672. IV........:... 444
Bignon. 1693. II............ 389
Bignon. 1743. II....,...... 391
Bigot de Préameneu. 1795. IV. 528
Bissy (le comte de). 1750. I.. 389
Boileau. 1684. IV........... 444
Boileau (Charles). 1694. III.. 427
Boileau (Gilles). 1659. III... 174
Boisgelin. 1776. III......... 73
Boismont. 1755. IV 616
Boisrobert (l'abbé de). 1634. II. 273
Boissat. 1634. IV............ 149
Boissy. 1754. II........... .. 298
Boivin. 1721. III..... 219
Bonald. 1816. IV 429
Bonaparte (Lucien). 1803. IV. 229
Bossuet. 1671. IV........... 502
Boufflers. 1788. II.......... 207
Bougainville. 1754. III. 319
Bouhier. 1727. IV 287
Bourdon (Nicolas). 1635. IV. 93
Bourzeys. 1634. III......... 3
Boyer de Mirepoix. 1736. IV. 613
Boyer (l'abbé). 1666. IV..... 556
Boze (de). 1715. II.......... 90
Bréquigny. 1772. II 392

Brifaut. 1826. I... 364
Buffon. 1753. IV............ 462
Bussy-Rabutin. 1665. II. ... 385
Bussy-Rabutin. 1782. III. .. 140

C

Cabanis. 1795. IV........... 625
Cailhava. 1806. IV.: 120
Callières. 1689. IV.......... 103
Cambacérès. 1795. IV....,... 426
Campenon. 1814. III....... 198
Campistron. 1701.. II......,. 283
Cassagne. 1662. III........ 260
Caumartin. 1694. IV........ 367
Clérembault. 1695. II....... 443
Clermont (le comte de).
 1754. II.................. 96
Clermont-Tonnerre. 1694. IV. 278
Chabanon. 1780. III.... ... 144
Chamfort. 1781. II. 306
Chamillart. 1723. III....... 353
Chapelain. 1634. I.......... 272
Charpentier. 1650. III...... 350
Chastelet (du). 1634. II..... 381
Chastelet (l'abbé du). 1634.
 IV........................ 501
Chastellux. 1775. II........ 36
Chateaubriand. 1811-1816. III 451
Châteaubrun. 1755. II...... 33
Chaumont. 1654. IV........ 333
Chénier. 1795. III.......... 445
Choiseul (le comte de). 1784.
 III....................... 396
Choiseul (le comte de). 1816.
 II........................ 353
Choisy (l'abbé de). 1687. III. 311
Coetlosquet. 1761. II 467
Coislin (le duc de). 1652. III. 381
Coislin (le duc de). 1702). III. 383
Coislin (le duc de). 1710. III. 383
Colardeau. 1776. III......., 225

Colbert. 1667. II............ 421
Colbert. 1678. I............ 342
Colin d'Harleville. 1795. II. 461
Colletet. 1634. III......... 171
Colomby. 1634. III......... 303
Condillac. 1768. IV.'........ 169
Condorcet. 1782. IV........ 573
Conrart. 1634. II............ 3
Cordemoy. 1675. II. 146
Corneille. 1647. III........ 112
Corneille (Thomas). 1684. III. 122
Cotin. 1655. I............... 372
Cousin. 1697. IV........... 334
Cousin. 1831. I............. 260
Crébillon. 1731. III........ 61
Créci (le comte de). 1679. III. 262
Cuvier. 1818. IV............ 376

D

Dacier (André). 1695. IV. ... 56
Dacier. 1822. IV............ 191
Danchet. 1712. I............ 221
Dangeau. 1668. IV.......... 216
Dangeau (l'abbé de). 1682. I. 376
Daru. 1806. II.............. 468
Delavigne (Casimir). 1825. II. 121
Delille. 1774. III........... 191
Desmarets. 1634. II......... 221
Destouches. 1723. II........ 288
Destutt de Tracy. 1808. IV.. 632
Devaisnes. 1803. III........ 532
Domergue. 1795. IV......... 475
Doujat. 1650. III........... 472
Droz. 1825. III............. 247
Dubois (le cardinal). 1722. IV............... 60
Dubos. 1720. IV............ 563
Ducis. 1779. IV............. 307
Duclos. 1747. III........... 433
Dupaty. 1836. III........... 403
Dupin. 1832. IV............ 382

Dupré de Saint-Maur. 1733. III................... 479
Duras (le duc de). 1775. II.. 105
Dureau de La Malle. 1815. III. 75
Du Resnel. 1742. IV........ 567
Du Ryer. 1646. II.......... 193
Duval. 1813. II............. 256

E

Empis. 1847. III............ 544
Esménard. 1810. I.......... 390
Esprit. 1637. I............. 339
Estrées (Jean d'). 1711. IV... 452
Estrées (le cardinal d'). 1658. II................... 195
Estrées (le duc d'). 1715. II.. 197
Etienne. 1811. Eliminé en 1816. II 181
Etienne. 1811-1829. IV...... 239

F

Faret. 1634. II.............. 191
Feletz (l'abbé de). 1827. III. 493
Fénelon. 1693. II........... 77
Ferrand (le comte). 1816. II. 116
Fléchier. 1673. I........... 161
Fleury (l'abbé). 1696. III.... 519
Fleury (le cardinal de). 1717. IV..................... 105
Florian. 1788. IV........... 114
Flourens. 1840. IV......... 138
Foncemagne. 1737. III..... 141
Fontanes. 1795. III. 331
Fontenelle. 1691. IV........ 6
Fourier. 1827. I............ 254
Fraguier. 1707. I........... 344
François de Neufchâteau. 1795. II.................. 41
Frayssinous. 1822. IV...... 852
Furetière. 1662. IV......... 155

G

Gaillard. 1771. III.......... 568
Gallois. 1673. III............ 5
Garat. 1795. II............. 107
Gédoyn. 1719. IV........... 341
Genest. 1698. IV........... 558
Girard (l'abbé). 1744. I..... 352
Giry. 1636. IV............. 555
Godeau. 1634. I............ 157
Goibaud-Dubois. 1693. III.. 425
Gombauld. 1634 I.......... 216
Gomberville. 1634. III..... 211
Granier. 1635. IV.......... 601
Gresset. 1748. I............ 224
Guibert. 1786. IV..... 421
Guiraud. 1825. IV.......... 535
Guizot. 1836. IV............ 638

H

Habert. 1634. I............. 337
Habert (Germain). 1634. I... 371
Habert de Montmor. 1634. IV 363
Harcourt (le duc de). 1788. IV...................... 227
Hardion. 1730. IV.......... 410
Harlay de Chanvallon. 1670. IV...................... 52
Hénault (le président). 1723. IV...................... 64
Houtteville. 1723. II....... 447
Huet. 1674. III............ 213
Hugo. 1841. III............ 160

J

Jay. 1832. IV............... 79
Jouy. 1815. III............. 538

L

La Bruyère. 1693. III....... 514
La Chambre. 1635. IV...... 397
La Chambre. 1670. III..... 512
La Chapelle. 1688. IV...... 159
La Chaussée. 1736. III.... 316
La Condamine. 1761. III... 186
Lacretelle. 1803. III....... 238
Lacretelle (de). 1811. I..... 395
Lacuée de Cessac. 1803. III. 366
Lafaye. 1730. III........... 59
La Fontaine. 1684. II...... 427
La Force (le duc de). 1715. I. 288
La Harpe. 1776. III........ 229
Lainé. 1816. III........... 400
Lally. 1816. II............. 503
La Loubère. 1693. II....... 491
Lamartine (de). 1830. II.... 473
La Mesnardière. 1655. III.. 306
La Monnoye. 1713. IV..... 403
La Mothe. 1710. III........ 130
La Mothe le Vayer. 1639. III. 36
Laplace. 1816. II........... 181
Languet de Gergy. 1721. IV. 459
La Rivière. 1728. IV........ 409
La Trémoille (le duc de), 1738. II................... 201
Laugier de Porchères. 1634 IV...................... 331
Laujon. 1807. II............ 177
Lavau. 1679. IV............ 364
La Ville (de). 1746. III..... 10
Laya. 1817. II............. 358
Le Batteux. 1761. IV...... 519
Lebrun. 1795. II........... 393
Lebrun. 1828. II............ 50
Le Clerc. 1662. IV......... 603
Lefranc de Pompignan. 1760. II....................... 159
Legouvé. 1798. II.......... 251
Lemercier. 1810. III....... 146
Le Mierre. 1781. IV........ 522
Lemontey. 1819. I......... 247
L'Etoile. 1634. III......... 379
Lévis (le duc de). 1816. IV. 588

Loménie de Brienne. 1770.
III...................... 364
Louvois (l'abbé de). 1706. II. 229
Luynes (le cardinal de). 1722.
IV...................... 109

M

Mairan. 1743. II............ 341
Malesherbes. 1775. III...... 481
Malézieu. 1701. IV........ 283
Mallet. 1714. IV............ 611
Malleville. 1634. II........ 143
Marivaux. 1743. II........ 449
Marmontel. 1763. III...... 321
Massieu. 1714. II.......... 444
Massillon. 1719. II........ 233
Maupertuis. 1743. II....... 158
Maury (l'abbé). 1785. II.... 164
Maury (le cardinal). 1807. II. 348
Maynard. 1634. III......... 109
Mérimée. 1844. II.......... 373
Merlin. 1803. IV........... 72
Mesmes (le président de).
1676. II.................. 226
Mesmes (le président de).
1710. III................. 263
Mézeray. 1649. IV.......... 267
Méziriac. 1634. III........ 33
Michaud. 1813. IV.......... 125
Mignet. 1837. II............ 409
Millot. 1777. I............. 234
Mimeure. 1707. IV......... 338
Mirabaud. 1726. I.......... 291
Molé (le comte). 1840. I.... 205
Mongault. 1718. III........ 430
Mongin. 1708. III.......... 8
Montalembert (le comte de).
1852. III................. 252 [2]
Montazet. 1757. II......... 205
Montcrif. 1733. IV......... 369
Montereul. 1649. II........ 489

Montesquieu. 1728. II...... 13
Montesquiou. 1784. II...... 499
Montesquiou (l'abbé de).
1816. IV.................. 77
Montigny. 1670. III........ 177
Montmorency (le duc de).
1825. IV.................. 531
Morellet. 1785. I.......... 239
Morville (le comte de). 1723.
I......................... 382
Musset (Alfred de). 1852. III. 409

N

Naigeon. 1795. III......... 145
Nesmond. 1710. I........... 170
Nicolaï. 1789. II.......... 39
Nisard. 1851. III.......... 499
Nivernois (le duc de). 1743.
II........................ 248
Noailles (le duc de). 1849. III. 461
Nodier (Charles). 1833. II... 362

O

Olivet (l'abbé d'). 1723. IV.. 162
Orléans (Mgr l'évêque d').
1854. IV.................. 203

P

Parceval-Grandmaison. 1810.
IV........................ 481
Parny. 1803. III........... 533
Pasquier (le duc). 1822. IV.. 355
Pastoret (le marquis de).
1820. I................... 321
Patin. 1843. III........... 24
Patru. 1640. III........... 420
Paulmy. 1748. I............ 358
Pavillon. 1691. I.......... 284
Pellisson. 1653. II........ 67

Perrault. 1671. III............ 178
Perrot d'Ablancourt. 1637. II 383
Picard. 1807. III............ 79
Polignac (le cardinal de).
 1704. IV.................. 512
Pongerville (de). 1830. II... 509
Portail. 1724. III........... 315
Portalis. 1803. II............ 174
Potier de Novion. 1681. III.. 423
Priezac. 1639. IV............ 602

Q

Quélen. 1824. I............. 201
Quinault. 1670. IV......... 96

R

Racan. 1634. III........... 507
Racine. 1673. III........... 40
Radonvilliers. 1763. II..... 459
Raynouard. 1807. II........ 400
Regnault de Saint-Jean d'Angély. 1803. III............ 397
Régnier-Desmarais. 1670. IV. 399
Rémusat. 1846. II......... 188 [8]
Renaudot. 1689. III......... 474
Rhotelin. 1728. I........... 349
Richelieu (le duc de). 1816. IV 188
Richelieu (le maréchal de).
 1720. IV.................. 220
Rœderer. 1795. IV.......... 579
Roger. 1817. III............ 21
Rohan-Guémené (le cardinal de). 1761. III............ 530
Rohan (le cardinal de). 1704.
 III....................... 183
Royer-Collard. 1827. II..... 184
Roquelaure. 1770. IV...... 374
Roquette. 1720. III......... 477
Rose (le président). 1675. II. 6
Rulhière. 1787. IV.......... 619

S

Sacy. 1701. II.............. 10
Sacy (de). 1854. IV......... 84
Saint-Aignan (le duc de).
 1663. III................. 309
Saint-Aignan (le duc de).
 1726. III................. 224
Saint-Amant. 1634. III..... 255
Saint-Ange. 1810. IV....... 477
Sainte-Aulaire. 1706. II ... 336
Sainte-Aulaire (le comte de).
 1841. I................... 329
Sainte-Beuve (de). 1844. II.. 133
Sainte-Palaye. 1758. II..... 304
Saint-Lambert. 1770. I..... 178
Saint-Marc-Girardin. 1845.
 III....................... 200
Saint-Pierre (l'abbé de). 1695.
 II........................ 150
Saint-Priest (de). 1849. II. 272 [6]
Sallier 1729. II.............. 495
Salomon. 1644. IV......... 94
Salvandy (le comte de).
 1836. IV.................. 487
Saurin. 1761. IV........... 570
Scribe. 1836. III............ 95
Scudéry. 1650. IV.......... 212
Sedaine. 1786. I............ 300
Segrais. 1662. II............ 278
Séguier. 1634. IV........... 441
Séguier. 1757. IV........... 13
Ségur (le comte de). 1803.
 III....................... 277
Ségur (le comte de). 1830. IV. 593
Séguy. 1736. III............ 529
Serizay. 1634. II........... 65
Servien. 1634. IV........... 3
Sèze (de). 1816. IV......... 313
Sicard. 1803. IV............ 348
Sieyès. 1803. IV............ 185
Silhon. 1634. II............ 419

Sillery. 1705. I. 286
Sirmond. 1634. II.......... 487
Soubise (le cardinal de).
 1741. II................... 204
Soumet. 1824. IV........... 28
Suard. 1774. III.............. 12
Suriau. 1733. III............. 385

T

Tallemant. 1651. II......... 490
Tallemant. 1666. I.......... 218
Target. 1785. II............. 345
Terrasson (l'abbé). 1732. I... 384
Testu de Belval. 1665. II.... 334
Testu de Mauroy. 1688. II.. 227
Thiers. 1834. II............. 322
Thomas. 1766. IV 413
Tissot. 1813. IV............. 196
Tocqueville (le comte de).
 1842. III................. 370
Tourreil. 1692. IV.......... 605
Tressan. 1781. IV........... 173
Tristan. 1648. III............ 304
Trublet. 1761. I............. 175

V

Valincour. 1699. III......... 56
Vatout. 1848. II............. 270
Vaugelas. 1634. IV.......... 209
Vauréal. 1749. III............ 185
Vaux de Giry. 1742. IV...... 518
Vicq-d'Azir. 1788. IV....... 471
Viennet. 1831. III........... 285
Vigny (de). 1846. IV........ 248
Villar. 1795. III.............. 490
Villars (le duc de). 1734. III. 361
Villars (le maréchal de).
 1714. III.................. 355
Villayer. 1639. IV........... 5
Villemain. 1821. III......... 337
Vitet. 1846. IV.............. 35
Voisenon. 1763. III......... 69
Voiture. 1634. IV............ 257
Volney. 1795. I.............. 307
Voltaire. 1746. IV........... 292

W

Watelet. 1760. I............. 295

PLAN DU LIVRE.

Nous nous sommes souvent étonné, depuis plusieurs années, de ce que l'ouvrage que nous entreprenons aujourd'hui n'eût pas été déjà fait. A une époque comme la nôtre, où la plus mince anecdote trouve son chroniqueur, l'événement le plus ordinaire son historien, l'homme le plus modeste son biographe, par quelle bizarrerie du sort une compagnie aussi illustre que l'Académie française ne possède-t-elle pas son histoire complète? Notre étonnement a redoublé lorsque, nous proposant nous-même, à défaut d'autres, d'essayer cette histoire, et amené par nos recherches à compulser de çà de là, nous avons lu dans l'*Année française*, ou *Mémorial politique, scientifique et littéraire de l'an* 1826, ces propres expressions: *Il serait assez curieux de retrouver l'histoire des fauteuils académiques, en suivant la succession des immortels jusqu'à nos jours.*

De plus, le remarquable atlas de M. Jarry de Mancy, qui est à la littérature ce qu'est à l'histoire le savant atlas de Lesage, s'explique en ces termes à propos de l'Académie française : « Cette compagnie célèbre, attaquée chaudement par les écrivains de toutes classes qu'elle a repoussés de son sein, faiblement défendue par les grands hommes qu'elle a comptés parmi ses membres, ne possède pas un corps d'annales qu'elle puisse opposer à ses détracteurs. Une histoire suivie de l'Académie française, depuis sa fondation jusqu'à nos jours, serait sans doute sa meilleure défense. Les éléments de ce travail *qui manque à notre littérature*, etc. » Et cet atlas est publié depuis tantôt dix-neuf ans.

Oui, l'atlas a dit vrai : la meilleure réponse aux détracteurs passés et futurs de l'Académie française, c'est son histoire. En effet, plus on étudie les hommes et les choses de cette grande compagnie, plus on se prend à l'aimer. Pour nous du moins, ayant commencé par le respect, nous ne cacherons pas que nous avons fini, pour ainsi dire, par l'amour. C'est que de tout temps ç'a été le brevet d'une juste considération personnelle que d'être compté au nombre des quarante ; c'est que de tout temps l'Académie a été l'aggrégation, non seulement du talent et du génie, mais encore de la dignité, de la pureté du caractère et des mœurs. En un mot, elle a toujours justifié le vers de Ducis que nous avons pris pour épigraphe, et qui fut, à si bon droit, appliqué à son auteur : *L'accord d'un beau talent et d'un beau caractère !*

Les auteurs cherchent généralement dans leurs préfaces à ramener l'idée de leurs livres à une unité grande et morale.

Nous n'étalerons pas une pareille ambition pour cet ouvrage, qui, à nos propres yeux, est principalement le fait d'un compilateur. Mais, par la force même des choses, et sans qu'il ait été besoin que nous y songeassions nous-même, une histoire de l'Académie nous semble répondre à deux besoins de notre époque, en répondant, par toute l'éloquence des faits, à deux paradoxes qui ont eu cours de notre temps :

Non, il n'est pas vrai que le désordre des mœurs ou la dépravation du cœur s'allie bien avec les créations du génie, encore moins qu'elles le secondent. S'il s'est rencontré quelques hommes qui ont eu du génie, quoique vicieux, et non pas parce qu'ils étaient vicieux, ces exemples sont heureusement fort rares, et prouvent tout au plus que chaque règle a son exception. Et d'ailleurs il est permis de penser qu'avec une conduite plus digne ils fussent devenus plus grands, et d'assurer qu'ils auraient vécu infiniment plus heureux et plus honorés. Oui certes, l'homme de génie est l'homme de la passion, de toutes les passions; il faut qu'il en ait en lui le germe, pour les peindre; il l'a ce germe, et tout autre homme d'ailleurs le porte en lui-même. Mais la tempête orageuse ne peut-elle pas tonner au fond du cœur pendant que le calme moral règne dans la conduite? Et que serait-ce donc que la vertu? Ne serait-elle plus ce qu'indique l'étymologie même de son nom, c'est-à-dire le courage, la force et, par conséquent, la lutte triomphante contre le mal? On ne prouve bien que ce que l'on ressent; on ne connaît bien que ce que l'on pratique, et nulle œuvre n'a de durée solide, qui n'a pas pour inspiration, pour fondement, la vertu.

La vertu! mais c'est le bon sens du cœur, comme le génie est peut-être le suprême bon sens de la tête. Ou plutôt, disons mieux : le foyer est le même de la vertu et du génie, et c'est le cœur ; il est quelque chose qui a plus d'esprit que l'esprit lui-même, c'est le cœur ; quiconque, dans les lettres et dans les arts, n'est grand que par la tête, est incomplet ; on est complet par le cœur seulement. Aussi n'est-il besoin que d'ouvrir l'histoire de l'art pour se convaincre que les plus grands ont toujours été les meilleurs ; et la bonté est à la vertu ce qu'est, selon La Fontaine, la grace à la beauté. Nous ne parlerons pas des Bossuet, des Fénelon, des Massillon, en qui la sainte régularité de conduite peut sembler une grâce d'état ; mais quels grands hommes de la vie sociale, aussi bien que du génie, de la vie honnête, bonne, tendre, dévouée, probe, que les Racine, les Boileau, les Montesquieu, et tant d'autres académiciens, sans oublier ce Molière, qui fut aussi de l'Académie, par la tardive adoption du repentir, plus glorieuse pour lui, et pour la compagnie même, que ne l'eût été son élection contemporaine, puisqu'elle lui valut un hommage tout-à-fait exceptionnel !

Il n'est pas vrai, non plus, que le génie se contente de peindre à grands traits, d'ébaucher seulement, sans prendre souci de la pureté des détails et de la correction de l'ensemble. La correction et la beauté ont une connexion intime : correction grammaticale, et surtout correction logique, correction du bon sens et de la vérité. Corneille cesse d'être beau du moment qu'il n'est plus correct ; et si, dans des siècles de barbarie, quelque grand homme est sorti de la foule, et plane en-

core sur les hauts lieux littéraires, c'est seulement que les traits de génie, qui lui sont personnels, ont gagné son procès contre les fautes de goût, qui sont le fait de son époque.

Trois académiciens nous ont précédé dans la carrière que nous entreprenons : Pellisson, l'abbé d'Olivet et d'Alembert. Nous ne parlons pas de Duclos, qui n'a écrit sur l'histoire de l'Académie que quelques pages. Pellisson ne va que jusqu'en 1652; l'abbé d'Olivet le continue jusqu'en 1700; et d'Alembert poursuit la tâche de ses devanciers jusqu'en 1770; mais il laisse de côté, dans ses *Eloges*, ceux des membres de l'Académie française qui faisaient partie en même temps de l'Académie des inscriptions ou de celle des sciences. Nous avons puisé à pleines mains dans leur travail; nous ne saurions en concevoir de remords; nous concevrions plutôt une crainte, c'est que le parallèle ne nous fasse reprocher de n'avoir pas copié davantage. Il n'est permis, ce nous semble, de toucher à ce qui a déjà été bien fait qu'à la condition de le refaire mieux. Ne nous sentant pas cette force, tout ce qui, dans l'ouvrage de nos devanciers, nous a paru convenir à notre cadre, nous l'avons donc pris, mais toujours en indiquant nos emprunts. Nous nous sommes dit que nous aurions accompli notre tâche, sinon avec honneur, du moins avec utilité, si, à l'aide des matériaux qu'ils nous fournissent, nous arrivions à faire plus entièrement connaître, à moins de frais de lecture, l'histoire de l'Académie, l'une des histoires les plus curieuses, les plus intéressantes, et, disons-le, les plus ignorées, — sans doute parce que, depuis 1700, elle a été faite un peu par tout le monde, mais non pas composée par un seul écrivain

qui ait formé un tout de l'ouvrage partiel de ses prédécesseurs. C'est là notre ambition, et peut-être aussi, à quoi bon le cacher? notre espérance.

Les séances de réception ont été de tout temps une école d'aménité, de politesse, et souvent de bon goût. Nous avons donc cru devoir faire aussi notre profit des discours de réception, où presque toujours le récipiendaire paie un tribut d'hommages à la mémoire de son prédécesseur. En sorte qu'on pourrait, au besoin, appeler cette histoire : les académiciens français peints par eux-mêmes. — Mais s'il en est ainsi, nous dira-t-on, les portraits sont flattés. — Oui, peut-être ; mais néanmoins ressemblants. « L'Académie, a dit d'Alembert, n'exige pas que dans nos discours la vérité soit offensée, pour satisfaire ou pour consoler les mânes de ceux que nous perdons. Elle n'exige pas même que la confraternité jette un voile épais sur leurs défauts ; elle demande seulement que ce voile soit légèrement soulevé d'une main amie, et jamais arraché et déchiré par la satire. »

Au reste, l'histoire littéraire ne perd rien à être écrite avec indulgence. Il n'en est pas d'elle comme de celle des rois : les fautes de ceux-ci font le malheur des peuples. Mais un peu de bienveillance pour un écrivain médiocre n'entraîne pas de bien fâcheux inconvénients, s'il est vrai surtout, comme le pensait Pline l'Ancien, qu'il y a toujours quelque chose à gagner même avec un méchant livre. Il faut réserver toute sa rigueur, toute sa colère pour ces mauvais livres qui sont en même temps de mauvaises actions; et de ceux-là il ne s'en rencontre guère dans l'histoire de l'Académie. Écrivains, usez

toujours de ménagements et d'égards entre vous; il ne manque aux hommes de lettres que d'être unis pour faire la loi au monde; ils y gagneraient et le monde aussi. Mais qu'on n'aille pas inférer de cet aveu de bienveillance que nous nous soyons servi uniquement d'un verre grossissant pour regarder le bien. On se tromperait : nous n'avons pas cherché à dissimuler les défauts de l'individu, non plus que les fautes de la compagnie. Ces fautes sont peu nombreuses d'ailleurs, et de la nature de celles qui sont inséparables de toutes les institutions humaines. Seulement, comme il faut plus d'autorité pour le blâme que pour la louange, nous avons, dans ces rares circonstances, laissé le plus souvent la parole à l'abbé d'Olivet ou à d'Alembert, dont la voix a une toute autre autorité que la nôtre. Académiciens eux-mêmes, une sorte d'esprit de corps devait naturellement les porter à atténuer plutôt qu'à exagérer les erreurs d'une compagnie dont ils étaient membres; mais, esprits loyaux avant tout, ils eurent toujours pour devise : *Amicus Plato, sed magis amica veritas.*

Quand il s'est agi de nos contemporains, nous ne nous sommes pas toujours, peut-être, montré aussi explicite que nous l'aurions voulu; notre siècle, comme ceux qui l'ont précédé du reste, étant ainsi fait que, presque toujours, la franchise qui blâme paraît de la haine, la franchise qui loue de la vénalité. Et puis l'histoire des contemporains n'est jamais définitive.

Avant de tracer le plan que nous avons adopté pour cette histoire, il est naturel de donner la clé de cette appellation de fauteuils inhérente aux places de l'Académie française. Voici le fait, tel qu'il est raconté par l'académicien Duclos : « Il n'y

avait anciennement dans l'Académie qu'un fauteuil, qui était la place du directeur. Tous les autres académiciens, de quelque rang qu'ils fussent, n'avaient que des chaises. Le cardinal d'Estrées, étant devenu très infirme, chercha un adoucissement à son état dans l'assiduité à nos assemblées : nous voyons souvent ceux que l'âge, les disgrâces, ou le dégoût des grandeurs forcent à y renoncer, venir parmi nous se consoler ou se désabuser. Le cardinal demanda qu'il lui fût permis de faire apporter un siége plus commode qu'une chaise. On en rendit compte au roi (Louis XIV), qui, prévoyant les conséquences d'une pareille distinction, ordonna à l'intendant du garde-meubles de faire porter quarante fauteuils à l'Académie, et confirma, par là et pour toujours, l'égalité académique. La compagnie ne pouvait moins attendre d'un roi qui avait voulu s'en déclarer le protecteur. » Telle fut l'origine des fauteuils, et cela se passait dans les premières années du dernier siècle.

Il était indispensable de faire précéder l'histoire des particuliers d'une introduction qui fût comme l'histoire générale de la compagnie. Notre introduction donc renferme cinq paragraphes : le premier traite des faits généraux, et laisse de côté, autant que possible, tout ce qui a trait à quelque académicien, le réservant pour l'histoire des fauteuils; car les faits, selon nous, se gravent bien plus profondément dans la mémoire quand ils se rattachent distinctement à un nom; le second paragraphe est consacré à l'organisation intérieure avec les circonstances qui en dérivent; le troisième, aux travaux faits en commun; le quatrième, aux fondations et aux distributions de prix; le cinquième, à quelques considérations gé-

nérales. Dans les notices, le chiffre romain, qui précède le nom, indique le numéro d'ordre que l'académicien occupe au fauteuil; le chiffre arabe, qui le suit, précise l'année de l'avénement, année qui est presque toujours celle de la mort du prédécesseur; car l'interrègne existe à peine au trône académique. Il en est à peu près des académiciens comme des rois de France : l'académicien est mort, vive l'académicien!

Nous avons suivi, pour la classification des fauteuils, non pas un ordre arbitraire, mais l'ordre naturel, indiqué par l'histoire même. Le premier membre de chacun des huit premiers faisait partie du noyau primitif qui fut le germe de l'Académie; le premier de chacun des trois suivants se joignit à ce noyau dans l'ordre qu'il occupe, et le premier de chacun des autres fut du nombre des académiciens nommés en masse lors du projet d'institution, ou fut l'objet d'une élection partielle, comme on le verra dans l'histoire de chaque individu. Quant à la succession aux fauteuils, elle s'opéra régulièrement et sans secousse jusqu'à l'époque de la révolution : un académicien mourait, un autre était élu pour le remplacer. Mais l'ère républicaine, qui renversa le trône, ne ménagea pas les fauteuils. De 93 à 1803, l'Académie passa par la double phase de la mort et d'une résurrection, mais résurrection incomplète, tronquée et qui la rendait méconnaissable. En 1803, douze fauteuils seulement recouvrèrent leurs résidents. Que faire pour les vingt-huit autres? Composer deux tableaux : le premier, des académiciens morts, par ordre de fauteuils; le second, des nouveaux académiciens, par ordre de

nomination. C'est ce qu'on fit, et, remplissant le premier fauteuil vacant par le premier académicien nommé, on arriva de la sorte à relier, tant bien que mal, le passé au présent, à créer une succession plus ou moins probable, mais la seule permise et possible. Plus d'un raccord en ce monde a été moins plausible. Quoi qu'il en soit, c'est la méthode adoptée par M. Jarry de Mancy dans son tableau synoptique de l'Académie française, et acceptée par elle et par tout le monde. C'est donc celle que nous avons dû suivre.

Nous nous sommes permis, outre la désignation numérique, d'appeler chaque fauteuil du nom de l'homme le plus célèbre parmi ceux qui l'ont occupé. Autre chose est en effet pour l'imagination d'être assis au fauteuil de Racine ou à celui de Bossuet, ou bien d'être assis au dix-septième ou au trente-huitième fauteuil, et pourtant ces fauteuils sont les mêmes. Seulement, quelque grand que soit un contemporain, nous nous sommes abstenu de donner son nom au fauteuil qu'il occupe, laissant ce soin à la postérité que cela regarde. A cette règle nous n'avons cru devoir faire qu'une seule exception : c'est au vingt-neuvième fauteuil, que nous avons nommé le fauteuil de Châteaubriand. Ce nom domine tellement les noms qui l'y précédent, quoique Chénier se trouve parmi eux, qu'on nous approuvera, ce nous semble. Et puis M. de Châteaubriand est aujourd'hui le doyen vénéré de l'Académie, non pas comme homme par la date de sa naissance, mais comme académicien par celle de son élection. Et puis il n'appartient plus à la littérature militante, et l'on est bien près de juger sainement le passé d'un homme, quand lui-même il renonce

à tenter l'avenir. Et puis nul jamais, pas même Voltaire, n'a mieux assisté vivant à sa propre immortalité.

Deux manières se présentaient d'envisager cette composition : « Je vous avoue que j'ai une curiosité extrême et insatiable pour tout ce qui peut me faire connaître les mœurs, le génie et la fortune des personnes extraordinaires ; que j'ai même cette faiblesse d'étudier souvent dans les livres l'esprit de l'auteur, beaucoup plus que la matière qu'il a traitée. » Voilà comment le poétique Pellisson concevait son histoire de l'Académie ; voici maintenant la méthode de l'érudit abbé d'Olivet : « Un point essentiel c'est de rapporter jusqu'aux moindres ouvrages d'un académicien, et d'en citer toujours la première édition, parce que, sur cette date, les critiques voient si c'est un fruit ou de la jeunesse ou de l'âge mûr ; ils voient si c'est un ouvrage posthume, et qui dès-lors mérite plus d'indulgence, car l'auteur peut n'y avoir pas mis la dernière main. Et, quand il y a plusieurs ouvrages d'un même auteur, on peut quelquefois, en observant le temps où ils ont été faits, parvenir à connaître les changements arrivés dans ses études, dans son goût, dans ses opinions et même dans sa fortune. » Ces deux méthodes ont sans doute l'une et l'autre leur bon côté ; mais, ne pouvant les adopter toutes les deux, nous avons préféré la première. Celle de l'abbé d'Olivet nous aurait entraîné à des nomenclatures sans fin, comme sans agrément. Assez de biographies et de bibliographies se sont chargées de ce soin ; nous n'aspirons pas à les suppléer, mais à tracer un panorama rapide d'une grande partie de notre littérature, un livre élémentaire pour les gens du monde, et

qui n'a pas la prétention d'apprendre grand'chose à l'écrivain, encore moins à l'érudit. La plupart des hommes célèbres dont nous traitons ont été déjà l'objet de tant d'observations et d'études, dispersées çà et là, qu'il est bien difficile, en s'occupant d'eux, de ne pas tomber dans les réminiscences ou dans le calque. C'était là l'écueil ; nous nous flattons d'autant moins de l'avoir évité que la plupart du temps nous n'avons pas cherché à le faire. Sera-ce une excuse suffisante de dire que notre intention principale a été de rassembler les rayons, épars en cent lieux, de l'astre académique, et de les concentrer en un foyer lumineux et vivifiant, si faire se pouvait par nous ?

HISTOIRE GÉNÉRALE.

HISTOIRE GÉNÉRALE.

I

FAITS GÉNÉRAUX.

Un petit bourgeois d'Athènes, du nom d'Académus, s'avisa un jour de donner à quelques philosophes de son temps un jardin de quelques arpents de terre qu'il possédait aux portes de la ville; les philosophes s'y réunirent pour disserter, et ils nommèrent ce lieu Académie, du nom du donateur. Telle fut l'origine de ce mot si connu, et qui a passé dans tant de langues diverses pour exprimer une même idée. Ainsi vivra éternellement le souvenir d'un homme, que rien ne recommandait d'ailleurs, et que l'histoire grecque a placé, pour ce seul fait, au rang de ses héros. C'est par ce don de l'immortalité, le plus beau que l'homme puisse faire à l'homme, que la reconnaissance des écrivains a pour habitude d'acquitter sa dette.

Vers l'an 1629, quelques hommes de lettres, liés par l'amitié, formèrent le projet de se réunir une fois par semaine pour s'entretenir familièrement de toute sorte de choses, de nouvelles, d'affaires, de littérature : C'étaient Godeau, Gombauld, Chapelain, Habert, l'abbé de Cerizy son frère, Conrart, Serisay, Malleville et Giry. La maison de Conrart fut choisie pour lieu de rendez-vous, comme la plus commode et la mieux située. Là ils se communiquaient avec franchise leurs projets et leurs œuvres. Ils se donnaient réciproquement des conseils, dictés par le goût et la bienveillance, et rien n'égalait le charme de ce doux commerce, si ce n'est peut-être son utilité.

Ces réunions durèrent plusieurs années sans être divulguées ; car on avait arrêté de n'en parler à personne. Mais enfin le cardinal de Richelieu vint à les connaître : Cet esprit vaste et clairvoyant comprit aussitôt de quel avantage pourrait être, pour les lumières de la nation, l'institution d'une société lettrée. Il en trouvait là le germe, il voulut le féconder. Il fit demander aux amis de Conrart s'ils ne consentiraient point à composer un corps, et à s'assembler régulièrement sous une autorité publique, assurant sa protection à la compagnie en général, et, à chacun de ses membres en particulier, les témoignages de son affection.

On se figurerait volontiers qu'une pareille proposition, de la part d'un aussi puissant ministre, dût exciter l'enthousiasme de la petite assemblée; bien loin de là ! Chacun témoigna son déplaisir, regrettant que

l'honneur d'une aussi haute protection vînt troubler la douceur et la familiarité de leurs modestes conférences. Le premier mouvement fut de refuser ; et lorsqu'enfin on céda, ce fut moins dans le but d'acquérir la faveur du Cardinal, que par la peur d'encourir sa colère, et de se voir défendre les réunions accoutumées. Ainsi se trouva établie une stabilité impérissable dans ces réunions qui, jusque là, n'avaient eu, à proprement parler, qu'un caractère fortuit et accidentel.

Le premier soin de la compagnie naissante fut d'augmenter le nombre de ses membres ; le second, de se créer des officiers. Ceux-ci furent au nombre de trois : un directeur et un chancelier, temporaires et désignés par le sort, et un secrétaire perpétuel, élu par les suffrages de l'assemblée. Le sort nomma Serizay directeur, Desmarets chancelier ; et les suffrages unanimes dévolurent à Conrart l'emploi de secrétaire. Le secrétaire tint note, à partir de ce moment, de tout ce qui se faisait dans les assemblées, et les registres de la compagnie commencèrent au 13 mars 1634.

Cela fait, on délibéra d'abord sur le nom que prendrait la compagnie, et, à travers les noms, plus ou moins ambitieux, d'Académie des beaux-esprits, d'Académie de l'éloquence, d'Académie éminente, par allusion au Cardinal protecteur, on arriva, et l'on eut le bon goût de s'arrêter à celui d'Académie française, qui était le plus modeste et le plus adapté au but que l'on se proposait. Ce but était « de net-

toyer la langue des ordures qu'elle avait contractées, ou dans la bouche du peuple, ou dans la foule du palais et dans les impuretés de la chicane, ou par les mauvais usages des courtisans ignorants, ou par l'abus de ceux qui la corrompent en l'écrivant, et de ceux qui disent bien dans les chaires ce qu'il faut dire, mais autrement qu'il ne faut. » Il était en outre « de rendre la langue capable de la plus haute éloquence ; et, à cet effet, premièrement d'en régler les termes et les phrases par un ample dictionnaire, et une grammaire fort exacte, qui lui donnerait une partie des ornements qui lui manquaient ; et ensuite de lui faire acquérir le reste par une rhétorique et une poétique, que l'on composerait pour servir de règle à ceux qui voudraient écrire en vers et en prose. »

L'Académie française une fois nommée, restait de la fonder par des lettres-patentes, et de l'organiser par des statuts. Conrart fut chargé de la rédaction des premières, office qui semblait lui revenir de droit, en sa double qualité de secrétaire de la compagnie et de secrétaire du roi ; quant aux statuts, plusieurs académiciens y travaillèrent chacun de leur côté. Puis divers commissaires furent nommés pour réviser les unes et les autres ; et le tout, après avoir été soumis à l'approbation du cardinal, fut délivré dans le courant du mois de janvier 1635. Un seul article des statuts projetés avait été supprimé par son Éminence ; c'était le cinquième, et il portait « que chacun des académiciens promettait de révérer la vertu

et la mémoire de monseigneur leur protecteur. » l'Académie, docile à la volonté de Richelieu, retrancha cet article; mais, fidèle à la reconnaissance, elle voulut qu'il en fût fait mention dans ses registres.

Le garde des sceaux de cette époque, Séguier, qui bientôt fit lui-même partie de l'Académie, était trop enclin aux exercices littéraires pour apporter du retard ou de la résistance à sceller les lettres-patentes; il le fit sur-le-champ et de grand cœur; mais il n'en alla pas de même quand il fut question de les faire vérifier au parlement. Cette vérification éprouva beaucoup de dificultés, et elle n'eut lieu que près de trois ans plus tard, le 10 juillet 1637. Il fallut de nombreuses négociations, de vives instances de la part du ministre et trois lettres de cachet du Roi Louis XIII. « Le procureur-général du parlement d'alors, dit Pellisson, était ce grand homme, à qui j'ai de très grandes obligations, M. Molé, maintenant (en 1652) garde des sceaux de France. »

« Par quelle raison ou par quel caprice, ajoute le même écrivain, un corps aussi judicieux que le parlement de Paris consentait-il avec tant de peine à un dessein, je ne dirai pas si innocent, je dirai même si louable? Pour bien comprendre quelle était la disposition du parlement, il faut se représenter quelle était alors celle de toute la France, où le cardinal de Richelieu, ayant porté l'autorité royale beaucoup plus haut que personne n'avait fait encore, était

aimé et adoré des uns, envié des autres, haï et détesté de plusieurs, craint et redouté presque de tous. Outre donc que l'Académie était une institution nouvelle, qui n'eût pas manqué d'elle-même de partatager les esprits, et d'avoir des approbateurs et des ennemis tout ensemble, on la regardait comme l'ouvrage de ce ministre, et on en jugeait ou bien ou mal, suivant la passion dont on était prévenu pour lui. Ceux qui lui étaient attachés parlaient de ce dessein avec des louanges excessives ; jamais, à leur dire, les siècles passés n'avaient eu tant d'éloquence que le nôtre en devait avoir. Nous allions surpasser tous ceux qui nous avaient précédés et tous ceux qui nous suivraient à l'avenir ; et la plus grande partie de cette gloire était due à l'Académie et au Cardinal. Au contraire ses envieux et ses ennemis traitaient ce dessein de ridicule ; accusaient l'Académie d'inventer des mots nouveaux ; de vouloir imposer des lois à des choses qui n'en pouvaient recevoir, et ne cessaient de la décrier par des railleries et par des satires. Le peuple aussi, et les personnes, ou moins éclairées, ou plus défiantes, à qui tout ce qui venait de ce ministre était suspect, ne savaient si sous ces fleurs il n'y avait pas de serpent caché, et appréhendaient, pour le moins, que cet établissement ne fût un nouvel appui de sa domination ; que ce ne fussent des gens à ses gages, payés pour soutenir tout ce qu'il ferait et pour observer les actions et les sentiments des autres. On disait même qu'il retranchait quatre-vingt mille livres de l'argent des boues de Paris

pour leur donner deux mille livres de pension à chacun ; et cent autres choses semblables.

« Pour revenir maintenant au parlement de Paris, et à la difficulté qu'il faisait de vérifier l'édit de l'Académie, voici ce que j'en pense : ce grand corps, où il y a toujours quelques personnes extraordinaires, parmi beaucoup d'autres qui ne le sont pas, était divisé, si je ne me trompe, sur le sujet de l'Académie et du cardinal de Richelieu, par les mêmes passions et par les mêmes opinions qui divisaient tout le reste de la France, excepté peut-être qu'il y avait en cette compagnie moins d'affection pour lui que partout ailleurs, et que la plupart le considéraient en eux-mêmes comme l'ennemi de leur liberté et l'infracteur de leurs priviléges. J'estime donc que la plupart de ses membres appréhendaient, aussi bien que le vulgaire, quelque dangereuse conséquence de cette institution. J'en ai deux preuves presque convaincantes : la première, une lettre du Cardinal, où il assure le premier président le Jay que les académiciens ont un dessein tout autre que celui qu'on avait pu lui faire croire ; la seconde, cette clause de l'arrêt de vérification : Que l'Académie ne pourra connaître que de la langue française et des livres qu'elle aura faits, ou qu'on exposera à son jugement. Comme s'il y eût eu quelque danger qu'elle s'attribuât d'autres fonctions, et qu'elle entreprît de plus grandes choses ! Et c'est là, comme je pense, la cause des obstacles qu'on apporta durant plus de deux ans à la vérification de ces lettres. »

Nous croyons de notre devoir de reproduire ici textuellement ces lettres-patentes, d'abord parce qu'elles servent de fondement à tout le reste, et ensuite parce qu'étant, pour ainsi dire, le premier travail de l'Académie, elles peuvent donner matière à une étude curieuse sur le beau style de cette époque. Au dire de Pellisson, elles sont conçues en termes fort purs et fort élégants, qui, sans s'écarter des clauses et des façons de parler ordinaires de la chancellerie, sentent néanmoins la politesse de l'Académie et de la cour.

LETTRES PATENTES

DU ROI LOUIS XIII

POUR LA FONDATION

DE L'ACADÉMIE FRANÇOISE.

Du mois de janvier 1635;

REGISTRÉES AU PARLEMENT LE 10 JUILLET 1637.

LOUIS, par la grâce de Dieu, roi de France et de Navarre, à tous présents et à venir, SALUT. Aussitôt que Dieu nous eut appelé à la conduite de cet état, nous eûmes pour but, non-seulement de remédier aux désordres que les guerres civiles, dont il a si longtemps été affligé, y avaient introduits, mais aussi de l'enrichir de tous les ornements convenables à

la plus illustre et la plus ancienne de toutes les monarchies qui soient aujourd'hui dans le monde. Et, quoique nous ayons travaillé sans cesse à l'exécution de ces desseins, il nous a été impossible jusqu'ici d'en voir l'entier accomplissement. Les mouvements excités si souvent dans la plupart de nos provinces, et l'assistance que nous avons été obligé de donner à plusieurs de nos alliés, nous ont diverti de toute autre pensée que de celle de la guerre et nous ont empêché de jouir du repos que nous procurions aux autres. Mais comme toutes nos intentions ont été justes, elles ont eu aussi des succès heureux. Ceux de nos voisins qui étaient oppressés par leurs ennemis vivent maintenant en assurance sous notre protection; la tranquillité publique fait oublier à nos sujets toutes les misères passées, et la confusion a cédé enfin au bon ordre que nous avons fait revivre parmi eux, en rétablissant le commerce, en faisant observer exactement la discipline militaire dans nos armées, en réglant nos finances et en réformant le luxe. Chacun sait la part que notre très cher et très amé, le cardinal duc de Richelieu, a eue en toutes ces choses, et nous croirions faire tort à la suffisance et à la fidélité qu'il nous a fait paroître en toutes nos affaires, depuis que nous l'avons choisi pour notre principal ministre, si, en ce qui nous reste à faire pour la gloire et pour l'embellissement de la France, nous ne suivions ses avis, et ne commettions à ses soins la disposition et la direction des choses qui s'y trouveront nécessaires. C'est pourquoi lui ayant fait connoître notre intention, il nous a représenté qu'une des plus glorieuses marques de la félicité d'un État étoit que les sciences et les arts y fleurissent, et que les lettres y fussent en honneur aussi bien que les armes, puisqu'elles sont un des principaux instruments de la vertu. Q'après avoir fait tant d'exploits mémorables, nous n'avions plus qu'à ajouter les choses agréables aux nécessaires, et l'ornement à l'utilité; et qu'il jugeoit que nous ne pouvions mieux commencer que par le plus noble de tous les arts, qui est l'éloquence. Que la langue fran-

çoise, qui jusqu'à présent n'a que trop ressenti la négligence de ceux qui l'eussent pu rendre la plus parfaite des modernes, est plus capable que jamais de le devenir, vu le nombre des personnes qui ont une connoissance particulière des avantages qu'elle possède, et de ceux qui s'y peuvent encore ajouter. Que, pour en établir des règles certaines, il avait ordonné une assemblée dont les propositions l'avoient satisfait ; si bien que, pour les exécuter et pour rendre le langage françois non-seulement élégant, mais capable de traiter tous les arts et toutes les sciences, il ne serait besoin que de continuer ces conférences ; ce qui se pourroit faire avec beaucoup de fruit, s'il nous plaisoit de les autoriser, de permettre qu'il fût fait des réglements et des statuts pour la police qui doit y être gardée, et de gratifier ceux dont elles seront composées de quelques témoignages honorables de notre bienveillance. A CES CAUSES, ayant égard à l'utilité que nos sujets peuvent recevoir desdites conférences, et inclinant à la prière de notredit Cousin, nous avons, de notre grâce spéciale, pleine puissance et autorité royale, permis, approuvé et autorisé, permettons, approuvons et autorisons par ces présentes, signées de notre main, lesdites assemblées et conférences. Voulons qu'elle se continuent désormais en notre bonne ville de Paris, sous le nom de l'Académie françoise ; que notredit Cousin s'en puisse dire et nommer le chef et le protecteur ; que le nombre en soit limité à quarante personnes ; qu'il en autorise les officiers, les statuts et les réglements, sans qu'il soit besoin d'autres lettres de nous que les présentes, par lesquelles nous confirmons, dès maintenant, comme pour lors, tout ce qu'il fera pour ce regard. Voulons aussi que ladite Académie ait un sceau, avec telle marque et inscription qu'il plaira à notredit Cousin, pour sceller tous les actes qui émaneront d'elle. Et d'autant que le travail de ceux dont elle sera composée doit être grandement utile au public, et qu'il faudra qu'ils y emploient une partie de leurs loisirs ; notredit Cousin nous ayant représenté que plusieurs d'entr'eux ne se pour-

raient trouver que fort peu souvent aux assemblées de ladite
Académie, si nous ne les exemptions de quelques-unes des
charges onéreuses dont ils pourraient être chargés comme
nos autres sujets, et si nous ne leur donnions moyen d'éviter
la peine d'aller solliciter sur les lieux les procès qu'ils pour-
roient avoir dans les provinces éloignées de notre bonne ville
de Paris, où lesdites assemblées se doivent faire : Nous avons,
à la prière de notredit Cousin, exempté, et exemptons par
ces mêmes présentes, de toutes tutelles ou curatelles, et de
tous guets et gardes, lesdits de l'ACADÉMIE FRANÇOISE, jus-
qu'audit nombre de quarante, à présent et à l'avenir ; et leur
avons accordé et accordons le droit de *committimus* (1), de
toutes leurs causes personnelles, possessoires et hypothécaires,
tant en demandant qu'en défendant, pardevant nos amés et
féaux conseillers, les maîtres des requêtes ordinaires de notre
hôtel, ou les gens tenant les enquêtes de notre Palais à Paris, à
leur choix et option, tout ainsi qu'en jouissent les officiers
domestiques et commensaux de notre maison. Si donnons en
mandement à nos amés et féaux conseillers, les gens tenant
notre cour de Parlement à Paris, maîtres des requêtes ordi-
naires de notre hôtel, et à tous autres nos justiciers et officiers
qu'il appartiendra, qu'ils fassent lire et registrer ces pré-
sentes, et jouir de toutes les choses qui y sont contenues, et
de ce qui sera fait et ordonné par notredit Cousin, le cardinal
duc de Richelieu, en conséquence et en vertu d'icelles, tous
ceux qui ont déjà été nommés par lui, ou qui le seront ci-

(1) Terme de chancellerie, par lequel on exprimait le droit ou
privilége que le roi accordait à certaines personnes de plaider en
première instance, tant en demandant qu'en défendant, par de-
vant certains juges, et d'y faire évoquer les causes où elles avaient
intérêt. (MERLIN, *Répert. Univ. de Jurisprudence.*) C'était là un
privilége assez précieux, et que l'Académie partageait avec des
princes du sang, des ducs et pairs et autres officiers de la cou-
ronne ; les chevaliers et officiers de l'Ordre du Saint-Esprit ; les
deux plus anciens chevaliers de l'Ordre de Saint-Michel.....

après, jusqu'au nombre de quarante, et ceux aussi qui leur succéderont à l'avenir, pour tenir ladite ACADÉMIE FRANÇOISE; faisant cesser tous troubles et empêchements qui leur pourroient être donnés. Et pour ce que l'on pourra avoir affaire des présentes en divers lieux, nous voulons qu'à la copie collationnée par un de nos amés et féaux conseillers et secrétaires, foi soit ajoutée comme à l'original. Mandons au premier notre huissier ou sergent sur ce requis, de faire, pour l'exécution d'icelles, tous exploits nécessaires, sans demander autre permission. CAR TEL EST NOTRE PLAISIR, nonobstant oppositions aux appellations quelconques, pour lesquelles nous ne voulons qu'il soit différé, dérogeant pour cet effet à tous édits, déclarations, arrêts, réglements et autres lettres contraires ou présentes ; et afin que ce soit chose ferme et stable à toujours, nous y avons fait mettre notre scel, sauf en autres choses notre droit, et d'autrui en toutes.

Donné à Paris, au mois de janvier, l'an de grâce 1635, et de notre règne le 25e.

Signé LOUIS.

Et sur le repli : Par le roi, DE LOMÉNIE.

Et scellées du grand sceau de cire verte, sur lacs de soie rouge et verte.

Le cardinal de Richelieu mourut en 1642, sept ans après l'établissement de l'Académie, et le chancelier Séguier cessa bientôt d'en faire partie, comme membre, pour en devenir protecteur. Il méritait, par son amour pour les lettres, la place qu'il occupe

dans les fastes de la compagnie, entre un grand ministre, qui mourut avant d'avoir accompli tout le bien qu'il voulait lui faire, et un grand roi, dont la longue carrière fut pour elle une longue suite de bienfaits. A la mort du chancelier en effet, en 1672, Louis XIV s'arrogea, pour le présent et pour l'avenir, pour lui et pour ses successeurs, le droit de protection sur l'Académie. Depuis ce temps les rois de France n'ont cessé d'être les protecteurs nés de la compagnie.

« Ce titre de protecteur de l'Académie, dit d'Alembert, porté jusqu'alors par le cardinal de Richelieu et le chancelier Séguier, était trop grand, osons le dire à l'honneur des lettres, pour tout autre que pour le souverain. La protection due au génie est un des plus nobles apanages de l'autorité suprême, et ne doit point lui être enlevée par un simple sujet, suffisamment honoré, quelque grand qu'il puisse être, d'appuyer les lettres de son crédit auprès du prince, d'en favoriser les progrès, et de connaître le prix de ceux qui les cultivent. Tel est surtout un des principaux devoirs des hommes en place, que le monarque honore de sa confiance; puissent-ils ne le jamais oublier. »

Louis XIV, en qui l'on ne saurait contester le génie inné de la grandeur, et dont la mémoire doit être chère aux gens de lettres, comme celle du monarque qui, dans les temps modernes, leur a été le plus favorable ; Louis XIV, ce roi dont on pourrait ailleurs blâmer certains actes, mais qu'il faut constamment

louer dans cette histoire, si l'on veut rester juste, prit toujours fort à cœur les intérêts et la gloire de l'Académie. Il se faisait rendre compte de tout ce qui s'y passait, et réglait jusqu'aux moindres différends. Nous aurons plus d'une fois occasion, dans le cours de ces volumes, de rappeler les bienfaits et la sollicitude dont les académiciens furent constamment l'objet de sa part, séparément ou en corps. Mais nous devons dire ici que la plupart d'entr'eux recevaient de lui des gratifications annuelles, et qu'il rétablit pleinement l'Académie dans son droit de *committimus*, qui, octroyé à l'origine, comme nous l'avons vu, avait été restreint depuis aux quatre plus anciens membres seulement, et qui était à peu près le seul droit utile dont elle jouît.

Après la conquête de la Franche-Comté, en 1668, l'Académie fut admise pour la première fois à haranguer le roi, qui n'était pas encore son protecteur. Cet honneur lui parut d'autant plus précieux qu'elle est la seule Académie qui en soit investie. Aussi l'a-t-elle préférée, a dit d'Alembert, à toutes les grâces que les autres corps littéraires ont acceptées. Nous allons raconter l'origine de cette faveur, ou plutôt nous allons laisser parler Charles Perrault, qui la raconte dans ses mémoires avec la même simplicité naïve qu'il mettait à ses contes de fées : « Le roi jouait à la paume à Versailles, et, après avoir fini sa partie, se faisait frotter, au milieu de ses officiers et de ses courtisans, lorsque M. Rose, secrétaire du cabinet, qui le vit en bonne humeur et disposé à en-

tendre raillerie, lui dit ces paroles : Sire, on ne peut pas disconvenir que votre majesté ne soit un très grand prince, très bon, très puissant et très sage, et que toutes choses ne soient très bien réglées dans son royaume. Cependant j'y vois régner un désordre horrible, dont je ne puis m'empêcher d'avertir votre majesté. — Quel est donc, Rose, dit le roi, cet horrible désordre? — C'est, sire, reprit M. Rose, que je vois des conseillers, des présidents, et autres gens de robe, dont la véritable profession n'est pas de haranguer, mais bien de rendre justice au tiers et au quart, venir vous faire des harangues sur vos conquêtes, tandis qu'on laisse muets, en si beau sujet de parler, ceux qui font une profession particulière de l'éloquence. Le bon ordre ne voudrait-il pas que chacun fît son métier, et que MM. de l'Académie française, chargés par leur institution de cultiver le précieux don de la parole, vinssent vous rendre leurs devoirs en ces jours de cérémonie où votre majesté veut bien écouter les applaudissements et les cantiques de joie de ses peuples? — Je trouve, Rose, dit le roi, que vous avez raison ; il faut faire cesser un si grand scandale, et qu'à l'avenir l'Académie française vienne me haranguer comme le parlement et les autres compagnies supérieures. Avertissez-en l'Académie, et je donnerai ordre qu'elle soit reçue comme elle mérite. L'académicien qui était alors directeur, continue Charles Perrault, alla, suivi de toute la compagnie en corps, haranguer le roi à Saint-Germain, à la suite du parlement, de la chambre des comptes

et de la cour des aides. Elle fut reçue comme ces compagnies. Le grand-maître des cérémonies alla la prendre dans la salle des ambassadeurs, où elle s'était assemblée, et la mena jusqu'à la chambre du roi, où le secrétaire d'état de la maison du roi la trouva, et la présenta à sa majesté qui l'attendait. La harangue plut extrêmement, et le roi témoigna de la joie d'avoir appelé l'Académie à cette cérémonie. Elle a continué depuis à s'acquitter de ce devoir dans toutes les occasions qui se sont présentées. »

Quand on donnait spectacle à la cour, il y avait six places réservées pour des académiciens; ainsi l'avait ordonné le roi en 1676. « Lorsque, dit l'abbé d'Olivet, MM. Charpentier, de Benserade, Rose, Furetière, Quinault et Racine allèrent se mettre en possession de ces places, non seulement ils y furent installés avec honneur, mais les officiers du gobelet eurent ordre de leur présenter des rafraîchissements entre les actes, de même qu'aux personnes les plus qualifiées de la cour. » Cette circonstance peut sembler de peu de valeur aux yeux de notre siècle nivelé; mais à cette époque de démarcation si précise entre la noblesse et la roture, elle est tout-à-fait caractéristique; et de nos jours, des faveurs accordées aux lettres paraîtraient dignes d'être rapportées, qui n'auraient pas la même importance relative que celle-là.

A l'exception de quelques remaniements opérés par Louis XV aux statuts donnés par Richelieu, remaniements dont on pourra se rendre compte, car

nous donnons tous ces statuts plus loin, en manière
de *pièces justificatives* pour les curieux, le règne de
ce monarque et celui de son successeur n'offrent
pas d'événements généraux dans l'histoire de l'Académie; et l'on peut s'écrier avec d'Alembert : « Bien
loin de nous plaindre de cette stérilité historique,
regardons-la comme le bien le plus désirable pour
une compagnie littéraire : la sécheresse de ses annales est le témoignage précieux de sa tranquillité
intérieure : heureux le corps dont l'histoire est
courte, ainsi que les peuples dont l'histoire ennuie! » Ah! pourquoi faut-il que ce calme n'ait pas
été éternel! Mais bientôt arriva 93 avec son cortége
de ruines : L'Assemblée constituante avait annoncé
le projet de donner aux Académies une constitution nouvelle; l'Assemblée législative suspendit les
nominations aux places vacantes, et, le 8 août 1793,
la Convention supprima toutes les académies et sociétés littéraires, patentées ou dotées par la nation : La
somme que l'Académie française coûtait annuellement à l'État ne s'était jamais encore élevée au-delà
du chiffre de vingt-cinq ou vingt six mille francs.
L'interrègne des lettres avait déjà commencé depuis
quelque temps, et la politique seule trônait dans les
idées et dans les actions. En vain l'Académie avait-elle
proposé pour ses derniers concours les sujets les plus
capables d'enflammer les jeunes imaginations : l'éloge
de J.-J. Rousseau, un discours sur le caractère et
la politique de Louis XI, un autre sur l'influence de
la découverte de l'Amérique sur les nations euro-

péennes; l'indifférence publique répondait seule à ses appels. Le concours de 1791 n'offrit aucun ouvrage en vers ou en prose qui fût digne d'être couronné. C'en était fait! et Marmontel, parlant pour la dernière fois, dans la séance de cette année, au nom de l'Académie dont il était le secrétaire, put dire, sans honte mais non pas sans douleur, « que les petits tourbillons disparaissaient dans le grand tourbillon. »

Enfin, trois ans après, la Convention nationale, fatiguée d'abattre, s'occupa de reconstruire, et dans son avant-dernière séance, pour la clôture de sa terrible et mémorable session, elle donna naissance à l'Institut : création grande et belle! L'Institut naquit, et l'encyclopédie fut vivante, a dit et bien dit Lémontey. Il était divisé en trois classes : la première, des sciences physiques et mathématiques; la seconde, des sciences morales et politiques; la troisième, de la littérature et des beaux-arts. Mais la part, grande et large pour les sciences de toutes sortes, était bien restreinte pour les lettres : l'acteur et le peintre s'y encadraient violemment avec le poète et le littérateur. Cet état de choses dura peu. Dès 1800, sous le gouvernement consulaire, Lucien Bonaparte, ministre de l'intérieur, eut la pensée de reconstruire l'Académie française. Il en discuta les fondements avec l'abbé Morellet, Suard et quelques autres. Le projet avorta d'abord, mais, repris ensuite, il donna lieu à un arrêté qui, en 1803, réorganisait l'Institut. Dès-lors l'Académie française put se croire ressuscitée, il ne

lui manquait plus que sa vieille et glorieuse dénomination. Elle n'était, il est vrai, que la seconde classe de l'Institut; mais, à cela près, on lui rendait son même nombre de quarante, qui avait été invariable sous l'ancienne monarchie. Des anciens quarante de l'Académie française quinze seulement étaient encore vivants; le reste avait été moissonné par la mort, naturelle ou violente. Sur ces quinze, douze reprenaient leurs fauteuils : c'étaient Saint-Lambert, Morellet, d'Aguesseau, Bissy, Boufflers, Target, Suard, Boisgelin, Delille, Laharpe, Ducis et Roquelaure. Trois anciens membres étaient donc exceptés : Maury, hors de France à cette époque et devenu cardinal et archevêque italien; Gaillard et Choiseul-Gouffier qui, ayant autrefois appartenu à l'Académie des Inscriptions et belles-lettres avant d'être de l'Académie française, reprenaient leur place dans la première de ces compagnies, et ne pouvaient occuper l'autre dans la seconde, par suite d'une loi qui interdisait un double siège à l'Institut, et que l'arrêté consulaire observa tout en l'abrogeant; car ce même arrêté tolérait pour l'avenir l'élection de douze membres de l'Académie française parmi ceux des autres classes de l'Institut.

La seconde restauration amena un nouveau remaniement de l'Institut. L'Académie française reprit enfin son nom ; mais l'ordonnance de 1816, contresignée Vaublanc, portait atteinte à la sainte inviolabilité des lettres : la plupart des membres de l'Académie furent maintenus, il est vrai ; mais tous

auraient dû l'être, et onze furent brutalement arrachés de leurs fauteuils, pour motif d'opinions. Quand donc messieurs les politiques renonceront-ils à ces éternelles réactions, plus maladroites encore que violentes? Les onze éliminés étaient le duc de Bassano, Garat, Cambacérès, le cardinal Maury, Merlin, Sieyès, Rœderer, Arnault, Lucien Bonaparte, Étienne et Regnault de Saint-Jean-d'Angély. L'ordonnance ne nommait que neuf membres nouveaux, laissant les deux autres à l'élection. C'était, a-t-on dit, que le ministre signataire convoitait le fauteuil, et, ne jugeant pas décent de se l'octroyer lui-même, espérait l'obtenir de la reconnaissance de l'Académie épurée. Mais, si ce calcul fut fait, l'événement le trompa : les neuf nouveaux membres nommés étaient de Bausset, depuis cardinal, de Bonald, le comte Ferrand, le comte de Lally-Tollendal, le duc de Lévis, le duc de Richelieu, l'abbé de Montesquiou, Choiseul-Gouffier qui reprenait son titre, et Lainé; les deux membres élus furent Auger et Laplace. Depuis nul autre événement, relatif à l'Académie, n'a signalé ces dernières années, la révolution de juillet, plus sage que ses sœurs, ayant respecté ce qui méritait de l'être.

II

ORGANISATION.

« Les statuts de l'Académie française, dit Pellisson, contiennent cinquante articles écrits d'un style tel que doit être celui des lois, clair, bref et simple, sans aucune affectation de raisonnement. Il y en a plusieurs qui ont été ou changés expressément par une délibération de tout le corps, ou abrogés tacitement par l'usage, comme il est arrivé de tout temps, et comme il arrivera sans cesse en toutes les sociétés humaines. »

Ces statuts les voici :

Article I. Personne ne sera reçu à l'Académie, qui ne soit agréable à monseigneur le protecteur (1), et

(1) Autrefois, quand il y avait une place vacante à l'Académie, on procédait de cette sorte à la nouvelle élection : Il se tenait deux assemblées : la première, pour déterminer quel sujet on proposerait au roi, et la seconde pour élire ce sujet, si le roi y avait donné son agrément. Mais de ces deux assemblées, la dernière fut enfin supprimée, et voici comment d'Alembert s'explique à ce propos : « Il serait tout à la fois indécent et ridicule que l'Académie, après avoir proposé un sujet au monarque son protecteur, et obtenu son agrément,

qui ne soit de bonnes mœurs, de bonne réputation, de bon esprit, et propre aux fonctions académiques.

II. L'Académie aura un sceau duquel seront scellés en cire bleue tous les actes qui s'expédieront par son ordre, dans lequel la figure de monseigneur le cardinal duc de Richelieu sera gravée, avec ces mots alentour : *Armand, cardinal duc de Richelieu, protecteur de l'Académie française, établie l'an* 1635; et un contre-sceau où sera représentée une couronne de laurier, avec ce mot : A L'IMMORTALITÉ ; desquels sceaux l'empreinte ne pourra jamais être changée pour quelque cause que ce soit.

III. Il y aura trois officiers ; un directeur, un chancelier et un secrétaire, dont les deux premiers seront élus de deux mois en deux mois (1), et l'autre ne changera point.

lui manquât de respect au point d'exclure celui qu'elle aurait indiqué elle-même. Aussi la compagnie, qui n'a jamais fait cette sotttise, a-t-elle pensé très sagement en s'interdisant même le moyen de la faire. Cependant, le croira-t-on ? lorsqu'on proposa de supprimer cette seconde assemblée, la proposition trouva des contradicteurs, par cette seule raison que la seconde assemblée avait toujours été d'usage, et que la suppression qu'on voulait en faire était une innovation. Dans tous les corps, dès qu'on propose une chose nouvelle, quelque raisonnable qu'elle soit, le cri de guerre des sots est toujours : *c'est une innovation !* Il n'y a, disait un homme d'esprit, qu'une réponse à faire à cette objection, c'est de servir du gland à ceux qui la proposent ; car le pain, quand on a commencé d'en faire, était une grande innovation. »

(1) On a prolongé pourtant quelquefois ce terme d'un com-

IV. Pour procéder à cette élection, l'on mettra dans une boîte autant de ballottes blanches qu'il y aura d'académiciens à Paris (1), entre lesquelles il y en aura deux marquées, l'une d'un point noir, et l'autre de deux, dont celle-là désignera le directeur, et celle-ci le chancelier.

V. En l'absence du directeur, le chancelier présidera en toutes les assemblées tant ordinaires qu'ex-

mun consentement en diverses occasions : MM. de Serisay et Desmarets, qui furent les premiers dans ces deux charges au commencement de l'Académie, les exercèrent jusqu'à son entier établissement, c'est-à-dire près de quatre ans, depuis le 13 mars 1634 jusqu'au 11 janvier 1638, quoiqu'ils eussent, durant tout ce temps-là, prié fort souvent la compagnie de leur donner des successeurs. On ne trouve plus dans les registres de prolongations si grandes ; mais il y en a plusieurs autres moindres, comme de quatre mois, de six mois et d'un an entier. PELLISSON.

Peu de temps après l'époque où Pellisson écrivait (vers 1652), ce terme de deux mois pour la durée des fonctions de directeur et de chancelier fut porté à trois mois, et de nos jours encore c'est trois mois qu'on les exerce.

(1) Chacun des académiciens présents prend une de ces ballotes ; on en prend aussi pour tous les autres qui sont à Paris, encore qu'ils ne soient pas alors dans l'assemblée : celui qui trouve la ballotte marquée du point noir est directeur ; celui qui trouve la ballotte marquée de deux points noirs est chancelier. Que si le sort tombe sur le secrétaire pour l'une de ces charges, il peut la remplir, comme je le trouve dans les registres, et elle n'est pas incompatible avec la sienne. PELLISSON.

Aujourd'hui ce n'est plus le hasard, mais bien l'élection qui

traordinaires ; et, en l'absence du chancelier, le secrétaire.

VI. Le chancelier aura en sa garde les sceaux de l'Académie, pour en sceller tous les actes qui s'y expédieront.

VII. Le secrétaire sera élu par les suffrages des académiciens assemblés au nombre de vingt pour le moins. Il recueillera les résolutions de toutes les assemblées, et en tiendra registre. Il signera tous les actes qui seront accordés par l'Académie, et gardera tous les titres et pièces concernant son institution, sa fonction et ses intérêts, dont il ne communiquera rien à personne sans la permission de la compagnie (1).

préside à la nomination du directeur et du chancelier, de trimestre en trimestre. C'est ce que l'Académie appelle renouveler son bureau.

(1) Les secrétaires perpétuels de l'Académie ont été jusqu'à présent au nombre de seize, qui sont : Conrart, Mézeray, Régnier des Marais, Dacier, Dubos, Houtteville, Mirabaud, Duclos, d'Alembert, Marmontel, Suard, Raynouard, Auger, Andrieux, Arnault et M. Villemain, pour qui M. Lebrun fait l'intérim. Cette fonction assujétissante fut d'abord gratuite. Le titre d'académicien ne comportait non plus aucun traitement. Mais quand Louis XIV devint protecteur, il établit qu'il y aurait par chaque séance quarante jetons d'argent à partager entre les académiciens présents, quoique, au dire de l'abbé d'Olivet, l'assiduité, purement gratuite jusqu'alors, ne se fût jamais ralentie. Cette sorte d'indemnité pour l'académicien amenait naturellement à celle du secrétaire : Aussi, à partir de Dacier inclusivement (1713), ce fonctionnaire eût-il

VIII. Au commencement de l'année il sera fait deux rôles de tous les académiciens, lesquels seront signés des officiers, et portés aux greffes des requêtes de l'hôtel du roi et des requêtes du palais, pour y avoir recours lorsqu'il en sera besoin.

un double jeton de présence, et de plus, à partir de Mirabaud (1742), un logement au Louvre, dont les secrétaires ont toujours joui depuis lors jusqu'à la suppression des Académies. L'assiduité aux séances pouvait produire à l'académicien un revenu de 800 fr. environ dans le XVIIe siècle et la première moitié du siècle suivant. Depuis lors jusqu'à la révolution, la place d'un académicien exact pouvait lui valoir 1,200 fr.

Depuis la fondation de l'Institut, le traitement de chaque membre est de 1,500 francs par an. Mais, par suite d'un règlement intérieur, chaque académicien ne perçoit net que 1,000 francs, laissant les autres 500 à une masse commune. Ces 500 francs, quarante fois répétés, composent donc une somme de 20,000 francs, dont 8,000 sont attribués par portions égales aux huit membres les plus âgés. Pour pouvoir refuser cette gratification de vétérance, il faut faire preuve d'un revenu d'au moins 6,000 francs. Cette règle n'est pourtant pas tellement rigoureuse qu'on ne puisse s'en affranchir; car M. de Châteaubriand, qui n'a nullement fait la preuve exigée, n'a pas voulu de la gratification. Les douze autres mille francs sont répartis en autant de sommes égales qu'il y a de séances dans l'année; et la somme affectée à chaque séance est partagée également entre tous les académiciens présents; c'est-à-dire que le compte s'établit à la fin de chaque mois au secrétariat de l'Institut.

Pour en revenir au secrétaire, il a aujourd'hui un traitement fixe de 6,000 francs, et un logement au palais de l'Institut.

IX. Si quelqu'un des académiciens désire d'avoir un témoignage de la compagnie, pour justifier qu'il en est, le secrétaire lui en délivrera un certificat signé de lui, et scellé du sceau de l'Académie.

X. La compagnie ne pourra recevoir ni destituer un académicien, si elle n'est assemblée au nombre de vingt pour le moins (1), lesquels donneront leur avis par les ballottes, dont chacun des académiciens aura une blanche et une noire (2). Et lorsqu'il s'agira

(1) En 1650, les académiciens présents à Paris, mais malades, pouvaient envoyer leurs suffrages par écrit à la compagnie. Mais cet usage ne tarda pas à être aboli, et il fallut, pour pouvoir contribuer à une élection, se trouver dans l'assemblée au moment où l'on y procédait. Quant à ce nombre de vingt, voici, selon d'Olivet, comment cela se passait de son temps (1729) : « Dans certaines conjonctures, comme dans le temps des vacances, lorsqu'il n'est presque pas possible qu'on se trouve vingt académiciens, l'usage est qu'une élection puisse se faire à dix-huit, pourvu néanmoins que des dix-huit présents il n'y en ait pas un seul qui réclame pour la loi, c'est-à-dire qui demande que l'élection soit renvoyée à un autre jour où il y ait espérance d'être vingt. Que si l'on ne se trouve pas vingt à la seconde convocation, cependant on ne laisse pas d'élire, quelque nombre que l'on soit. » De nos jours, et c'est une preuve de l'intérêt croissant qui s'attache à tout ce qui regarde l'Académie, il n'est pas rare que tous les académiciens soient présents aux élections ; les dernières notamment en ont fait foi.

(2) Plus tard, du temps de l'abbé d'Olivet, on élisait ainsi : Chaque académicien apportait un billet, où il avait écrit le nom de celui qu'il jugeait à-propos d'élire. Le dépouillement de ces billets était fait, hors de la salle de séance,

de la réception, il faudra que le nombre des blanches passe de quatre celui des noires; mais pour la destitution, il faudra au contraire que les noires l'emportent de quatre sur les blanches.

par le directeur, le chancelier, le secrétaire et un académicien désigné par le sort. Ils examinaient pour qui était la pluralité des suffrages, le déclaraient ensuite à la compagnie, et tenaient secrets les noms des concurrents malheureux. Au cas où l'un des trois officiers se trouvait absent de l'assemblée, on tirait au sort, non pas un académicien seulement, mais deux, de façon à ce qu'il y eût toujours quatre témoins, quatre garanties de vérité dans le rapport fait à la compagnie. « Après ce scrutin des billets, dit d'Alembert, où l'on proposait un des candidats à la pluralité, on faisait un second scrutin de boules blanches et noires pour l'admettre ou l'exclure. Il suffisait pour être exclu, non seulement dans l'élection présente, mais à perpétuité, d'avoir un nombre de boules noires égal au tiers du nombre total des votants. Il était peu d'académiciens, et surtout d'académiciens célèbres, qui n'eussent eu quelqu'une de ces boules d'exclusion, et qui n'eussent essuyé, comme le disait M. de Mairan, *cette petite malice noire*. Le caustique Mézeray ne manquait jamais de faire ce présent à tous les nouveaux venus, pour conserver, disait-il, la liberté de l'Académie. Fontenelle eut une de ces boules, Labruyère plusieurs, et Fénélon deux. Lafontaine en eut sept sur vingt-trois : une boule de plus, ou deux votants de moins, l'auraient exclu pour toujours, et l'Académie en cette occasion fut plus heureuse que sage. Il est vraisemblable que les prélats, qui étaient alors au nombre de ses membres, donnèrent, pour la plupart, ces boules noires à Lafontaine, à cause de la licence de ses contes. Ils étaient excusables au moins par leur motif. »

De nos jours, voici comment on procède aux élections :

XI. En toutes les autres affaires l'on opinera tout haut et de rang, sans interruption ni jalousie, sans reprendre avec chaleur ou mépris les avis de personne, sans rien dire que de nécessaire, et sans répéter ce qui aura été dit.

XII. Quand les avis se trouveront égaux, l'affaire

Chaque académicien écrit à sa place le nom de son choix; un employé de l'Institut fait le tour de l'assemblée, tenant dans sa main une urne dans laquelle chaque membre dépose son billet, et le directeur ou celui qui préside la séance lit à haute voix les noms inscrits sur ces billets. Le candidat qui obtient la majorité absolue des suffrages est proclamé académicien.

Par une délibération du jeudi 2 janvier 1721 l'Académie, pour se prémunir contre les brigues et les sollicitations, fit le réglement suivant, confirmé le jeudi 6 février de la même année :

« Tous messieurs les académiciens promettront sur leur honneur de n'avoir aucun égard pour les sollicitations, de quelque nature qu'elles puissent être ; de n'engager jamais leur parole, et de conserver leur suffrage libre, pour ne le donner le jour de l'élection qu'à celui qui leur en paraîtra le plus digne.

» Ce réglement sera signé par tous messieurs les académiciens, afin que leur signature soit un témoignage et un gage de leur parole, et qu'elle tienne lieu de serment.

» Le jour de l'élection, avant qu'on donne les billets, monsieur le secrétaire lira le présent réglement ; et monsieur le directeur, ou celui qui sera à la tête de la compagnie, demandera à tous messieurs les académiciens présents, s'ils n'ont point engagé leur parole ; et s'il y en a quelqu'un qui l'ait engagée, son suffrage ne sera pas compté. »

Cet article de l'ancien réglement, adopté de nouveau par l'Académie en 1816, est en vigueur encore à présent.

sera remise en délibération en une autre assemblée (1).

XIII. Si un des académiciens fait une action indigne d'un homme d'honneur, il sera interdit ou destitué, selon l'importance de la faute (2).

XIV. Lorsque quelqu'un sera reçu dans la compagnie, il sera exhorté par celui qui présidera, d'observer tous les statuts de l'Académie, et signera l'acte de sa réception sur le registre du secrétaire (3).

XV. Celui qui présidera fera garder le bon ordre

(1) Je trouve dans les registres que quelquefois la décision a été renvoyée au protecteur : comme, par exemple, s'agissant de savoir si on ferait l'oraison funèbre du cardinal de Richelieu en public ou en particulier, et la compagnie n'ayant pu en demeurer d'accord, on s'en remit à M. le chancelier. PELLISSON.

(2) « Cette loi vous semblera d'abord de mauvais augure, et vous direz peut-être qu'il n'en fallait point dans l'Académie sur ce sujet, non plus que dans la république d'Athènes sur le parricide ; mais ce qui est arrivé depuis vous fera voir que cette prévoyance n'était pas entièrement inutile. » PELLISSON fait ici allusion à Auger de Mauléon de Granier, exclu en effet peu de temps après l'établissement de l'Académie. Il y a eu depuis deux autres exclusions, celle de Furetière et celle de l'abbé de Saint-Pierre, à part les exclusions politiques de nos jours, qui n'ont rien à voir ici. Nous dirons les causes de ces mesures prises par l'Académie à l'égard de trois de ses membres : au huitième fauteuil pour l'abbé de Saint-Pierre, au trente-unième pour Furetière, et au quarantième pour Auger de Mauléon de Granier.

(3) Cette signature du nouvel élu lui tenait lieu de serment pour ce qui regardait l'observation des statuts.

dans les assemblées le plus exactement et le plus civilement qu'il sera possible, et comme il se doit faire entre personnes égales.

XVI. Il fera délibérer sur toutes les propositions qui seront faites dans les assemblées, et il prononcera les résolutions, après avoir pris les avis de tous ceux qui seront présents, selon l'ordre de leur séance, commençant par celui qui sera assis à sa main droite, et opinera le dernier.

XVII. Les assemblées ordinaires se tiendront tous les lundis (1) aux lieux qui seront jugés les plus com-

(1) Les jours de ces assemblées ont changé fort souvent. Elles se faisaient au commencement tous les lundis dans l'après-midi. Depuis, sans que j'en voie la cause, on prit le mardi au lieu du lundi, auquel néanmoins on revint quelque temps après. Depuis encore, lorsque M. le chancelier fut fait protecteur de l'Académie, sur la demande qui en fut faite de sa part, et afin qu'il pût se trouver plus souvent aux assemblées, on les transféra au samedi, et incontinent après au mardi. Lorsqu'il s'est agi de quelque chose d'extraordinaire, on s'est assemblé extraordinairement, comme lorsqu'il a été question de travailler aux statuts de l'Académie. Lors même qu'on a voulu presser le travail du dictionnaire, on s'est assemblé à divers jours, et en divers bureaux. Maintenant que j'écris ceci, on s'assemble deux fois la semaine, le mercredi et le samedi, pour le seul dessein d'avancer cet ouvrage et de réparer le temps perdu. PELLISSON.

En 1675, il fut arrêté qu'on s'assemblerait trois fois par semaine, et depuis cette époque jusqu'à 1793, les trois jours ordinaires d'assemblée furent le lundi, le jeudi, et le samedi. Aujourd'hui, il n'y a plus qu'une réunion par semaine, le jeudi, à moins de circonstances extraordinaires, comme par exemple à l'époque des concours. On s'assemble aussi régu-

modes par le directeur, jusqu'à ce qu'il ait plu au roi d'en donner un (1), et commenceront à deux heures après midi précisément.

lièrement le premier mardi de chaque mois pour faire des lectures et pour recevoir les ouvrages dont les auteurs font hommage à la compagnie. Toutes ces réunions commencent à deux heures et demie de l'après-midi.

(1) Le lieu des assemblées a changé encore plus souvent que le jour. Car, sans parler de celles qui se faisaient au commencement chez M. Conrart entre ce petit nombre d'amis, je trouve qu'elles se sont tenues depuis en divers temps : chez M. Desmarets, à la rue Clocheperche; chez M. Chapelain, à la rue des Cinq-Diamants; chez M. de Montmort à la rue Sainte-Avoie; après quoi elles revinrent chez M. Chapelain, et ensuite chez M. Desmarets; puis elles se tinrent chez M. de Gomberville, proche l'église Saint-Gervais; chez M. Conrart, à la rue Saint-Martin; chez M. de Cérisy, à l'hôtel Séguier; chez M. l'abbé de Boisrobert, à l'hôtel de Mélusine. Ces divers changements de lieu venaient tantôt d'une maladie, ou d'une absence; tantôt des affaires des particuliers qui avaient donné leurs maisons. Mais enfin, après la mort du cardinal de Richelieu, M. le chancelier fit dire à la compagnie qu'il désirait qu'à l'avenir elle s'assemblât chez lui. Et certes, quand je considère les différentes retraites qu'eut cette compagnie durant près de dix ans, tantôt à une extrémité de la ville, tantôt à l'autre, jusqu'au temps de ce nouveau protecteur, il me semble que je vois cette île de Délos des poëtes, errante et flottante jusqu'à la naissance de son Apollon. Il y a véritablement de quoi s'étonner que le cardinal de Richelieu, qui l'avait formée, ne prît un peu plus de soin de la loger.
PELLISSON.

Il y aurait en effet, de quoi s'étonner avec Pellisson, si La Mesnardière, dans son discours de réception, prononcé à quel-

XVIII. L'on ne pourra rien résoudre dans les assemblées, si elles ne sont composées de douze académiciens, pour le moins, et d'un des trois officiers.

que temps de là, ne nous donnait la clé de cette énigme, en nous apprenant en détail quelles étaient les vues du cardinal. « J'eus de son éminence, dit-il à ses nouveaux confrères, de longues et glorieuses audiences vers la fin de sa vie, durant le voyage de Roussillon, dont la sérénité fut troublée pour lui de tant d'orages. Il me mit entre les mains des mémoires faits par lui-même, pour le plan, qu'il m'ordonna de lui dresser, de ce rare et magnifique collége, qu'il méditait pour les belles sciences, et dans lequel il avait dessein d'employer tout ce qu'il y avait de plus éclatant pour la littérature dans l'Europe. Ce héros, messieurs, votre célèbre fondateur, eut alors la bonté de me dire la pensée qu'il avait de vous rendre arbitres de la capacité, du mérite et des récompenses de tous ces illustres professeurs qu'il appelait ; et de vous faire directeurs de ce riche et pompeux prytanée des belles-lettres, dans lequel, par un sentiment digne de l'immortalité dont il était si amoureux, il voulait placer l'Académie française le plus honorablement du monde, et donner un honnête et doux repos à toutes les personnes de ce genre qui l'auraient mérité par leurs travaux. »

Quant à la forme des assemblées de l'Académie, elle est telle : Elles se font en hiver dans la salle haute, en été dans la salle basse de l'hôtel Séguier, et sans beaucoup de cérémonie. On s'assied autour d'une table ; le directeur est du côté de la cheminée ; le chancelier et le secrétaire sont à ses côtés ; et tous les autres, comme le hasard ou la simple civilité les range. Le directeur préside. Le secrétaire tient le registre. Ce registre se tenait autrefois fort exactement jour par jour ; mais aujourd'hui que le travail du dictionnaire est la seule occupation de l'Académie, on n'en tient que des assem-

XIX. Aucun de ceux qui seront à Paris ne pourra se dispenser de se trouver aux assemblées (1), principalement à celles où l'on devra traiter de la réception où il arrive quelque chose d'extraordinaire et d'important. PELLISSON.

A cela près des dispositions locales, la forme des assemblées est encore la même aujourd'hui. Mais après la mort du chancelier Séguier, Louis XIV assigna le Louvre pour les séances de l'Académie, et c'est là qu'elles se sont toujours tenues depuis jusqu'à la révolution. Cet événement fut consacré par une médaille, autant pour la gloire du roi que pour celle de la compagnie ; car les premiers membres de l'Académie des inscriptions et belles-lettres, alors académie des médailles, étaient tous de l'Académie française, et ils ne pouvaient oublier de transmettre ce fait à la postérité dans la série de médailles qu'ils consacraient à l'histoire métallique de Louis-le-Grand. Celle qui retrace à la mémoire le don du logement au Louvre en est une des plus heureuses. Elle a pour devise *Apollo Palatinus*, allusion ingénieuse au temple d'Apollon, bâti dans l'enceinte du palais d'Auguste. Cette devise fut fournie par Charles Perrault. Le roi, en outre, chargea Colbert de pourvoir aux frais de l'Académie pour le chauffage, l'éclairage, les copistes, et envoya à la compagnie six cent soixante volumes pour fondement d'une bibliothèque.

Aujourd'hui tout le monde sait que, depuis les premières années du siècle, l'Institut a son palais, l'ancien collége Mazarin, où se tiennent ses séances, et par conséquent celles de l'Académie française.

(1) Ce règlement fut exactement observé durant quelque temps ; depuis on se relâcha ; mais lorsque quelque académicien négligeait absolument de se trouver aux assemblées, il fut reçu par l'usage que dans le cas où il aurait besoin d'un certificat constatant qu'il était de l'Académie, ou de tout autre acte semblable, on pouvait le lui refuser.

tion ou de la destitution d'un académicien, ou de l'approbation d'un ouvrage, sans excuse légitime, laquelle sera faite dans la compagnie par l'un des présents, à la prière de celui qui n'aura pu s'y trouver.

XX. Ceux qui ne seront pas de l'Académie ne pourront être admis dans les assemblées ordinaires ni extraordinaires (1), pour quelque cause ou prétexte que ce soit.

XXI. Il ne sera mis en délibération aucune matière concernant la religion ; et néanmoins parce qu'il est impossible qu'il ne se rencontre, dans les ouvrages qui seront examinés, quelque proposition qui regarde ce sujet, comme le plus noble exercice de l'éloquence et le plus utile entretien de l'esprit, il ne sera rien prononcé sur les matières de cette qualité ; l'Académie soumettant toujours aux lois de l'Eglise, en ce qui touchera les choses saintes, les avis et les approbations, qu'elle donnera pour les termes et la forme des ouvrages seulement.

XXII. Les matières politiques ou morales ne seront

(1) Il y a eu quelques exemples du contraire. Des Académies de province envoyèrent quelquefois des députations à l'Académie française ; et quand ces députations étaient reçues en séance publique, une délibération du 20 mai 1675 admit ces académiciens étrangers à siéger, comme les récipiendaires, au bout du bureau. Quand un particulier voulait présenter un livre à la compagnie, ou lui faire quelque autre hommage, on l'introduisait dans le lieu de l'assemblée pour être entendu, et pour recevoir le remerciement qu'on lui faisait, mais il n'assistait pas ensuite à la conférence.

traitées dans l'Académie que conformément à l'autorité du prince, à l'état du gouvernement et aux lois du royaume.

XXIII. L'on prendra garde qu'il ne soit employé dans les ouvrages qui seront publiés sous le nom de l'Académie, ou d'un particulier en qualité d'académicien, aucun terme libertin ou licencieux, et qui puisse être équivoque ou mal interprété.

XXIV. La principale fonction de l'Académie sera de travailler avec tout le soin et la diligence possibles, à donner des règles certaines à notre langue, et à la rendre plus éloquente et plus capable de traiter les arts et les sciences.

XXV. Les meilleurs auteurs de la langue française seront distribués aux académiciens, pour observer tant les dictions que les phrases qui peuvent servir de règles générales, et en faire rapport à la compagnie, qui jugera de leur travail, et s'en servira aux occasions.

XXVI. Il sera composé un dictionnaire, une grammaire, une rhétorique et une poëtique, sur les observations de l'Académie.

XXVII. Chaque jour d'assemblée ordinaire, un des académiciens, selon l'ordre du tableau (1), fera

(1) Dès le second jour du mois de janvier 1635, avant même que les lettres de l'établissement fussent scellées, on fit par sort avec des billets un tableau des académiciens. On ordonna que chacun serait obligé de faire à son tour un discours sur telle matière et de telle longueur qu'il lui plairait;

un discours en prose, dont le récit par cœur ou la lecture, à son choix, durera un quart d'heure ou une demi-heure au plus, sur tel sujet qu'il voudra prendre, et ne commencera qu'à trois heures : le reste du temps sera employé à examiner les ouvrages particuliers qui se présenteront, ou à travailler aux pièces générales dont il est fait mention en l'article précédent.

XXVIII. Aussitôt que chacun de ces discours aura été récité dans l'Académie, celui qui présidera nommera deux commissaires pour l'examiner, lesquels en feront leur rapport un mois après, pour le plus qu'il y en aurait un pour chaque semaine, commençant par la première semaine du mois de février suivant; qu'on écrirait aux absents, afin que, s'ils ne pouvaient venir prononcer leurs discours, ils les envoyassent. Mais la bizarrerie du sort ayant mis au premier rang quelques personnes absentes, ou qui n'étaient pas en état de s'attacher à ces exercices, on changea l'ordre du tableau en cela, et l'on mit en leur place d'autres académiciens présents, de ceux qui y témoignaient le plus d'inclination. Plus tard, on reconnut que l'Académie consumait tout le temps de ses conférences à écouter ou à examiner ces discours. Cette occupation était bien du goût de quelques-uns des académiciens; mais la plupart s'ennuyaient d'un exercice, qui, après tout, tenait un peu des déclamations de la jeunesse; et le cardinal témoignait aussi qu'il attendait de ce corps quelque chose de plus grand et de plus solide. PELLISSON.

Il n'y eut de prononcés que vingt discours de ce genre. Nous en verrons successivement les sujets et les auteurs dans l'histoire des particuliers.

tard, à la compagnie, qui jugera de leurs observations; et dans le mois suivant l'auteur corrigera tous les endroits qu'elle aura marqués; et ayant communiqué les corrections qu'il aura faites, à ses commissaires, si elles se trouvent conformes aux intentions de la compagnie, il mettra une copie de son discours entre les mains du secrétaire, qui lui en expédiera l'approbation.

XXIX. Le même ordre sera gardé pour l'examen des autres ouvrages que l'on soumettra au jugement de l'Académie, selon la longueur desquels celui qui présidera pourra nommer plus grand nombre de commissaires; et si quelqu'un de ceux qu'il commettra allègue des excuses légitimes pour en être déchargé, il en sera nommé un autre en sa place.

XXX. La copie de l'ouvrage qui aura été proposé dans l'Académie pour être examiné, après avoir été lue, sera mise entre les mains du secrétaire pour la garder. L'auteur sera aussi obligé d'en bailler une à chacun de ses commissaires; et quand la copie aura été approuvée, il en baillera une autre copie corrigée au secrétaire, qui lui rendra la première en lui délivrant l'acte d'approbation; laquelle copie corrigée sera paraphée de l'auteur, du directeur et du secrétaire, pour la justification de l'Académie, si l'ouvrage était publié en une autre forme que comme il aura été approuvé.

XXXI. Les commissaires feront leur rapport, dans le temps qui leur aura été prescrit, de l'ouvrage qu'ils auront examiné; si ce n'est que, pour des raisons

importantes, ils demandent quelque délai, qui leur sera accordé ou refusé, selon le mérite de l'excuse, au jugement de l'assemblée.

XXXII. Les commissaires ne pourront communiquer à personne les pièces dont ils auront été chargés, ni leurs observations ; et n'en retiendront copie, à peine d'être destitués.

XXXIII. Ceux qui auront été commis pour examiner une pièce seront obligés, s'ils s'éloignent de Paris, de la remettre entre les mains du secrétaire, avec les notes qu'ils auront faites dessus ; et s'ils n'en ont point fait, l'Académie nommera d'autres commissaires en leur place.

XXXIV. Les marques des fautes d'un ouvrage se feront avec modestie et civilité, et la correction en sera soufferte de la même sorte.

XXXV. Quand l'ouvrage aura été approuvé par l'Académie, le secrétaire écrira la résolution dans son registre, laquelle sera signée du directeur et du chancelier.

XXXVI. Les approbations que l'on délivrera aux auteurs des ouvrages qui auront été examinés dans la compagnie, seront écrites en parchemin, signées des officiers, et scellées du sceau de l'Académie.

XXXVII. Toutes les approbations seront données sans éloges, et conformément au formulaire qui sera inséré à la fin des présents statuts.

XXXVIII. Pour délibérer sur la publication d'un ouvrage de l'Académie, l'assemblée sera de vingt académiciens pour le moins, compris les officiers ; et si

les avis ne passent de quatre voix, elle ne sera point tenue pour résolue, mais on en délibérera encore en une autre assemblée.

XXXIX. Les approbations des ouvrages des particuliers pourront être proposées en une assemblée de douze académiciens et de l'un des officiers; et il suffira d'une voix de plus pour les accorder.

XL. Aucun ne pourra faire imprimer l'approbation qu'il aura eue de l'Académie; mais il pourra mettre à la première ou à la dernière page de l'imprimé, *Par de l'Académie française* (1) : et s'il n'a point fait examiner l'ouvrage dans l'Académie, ou qu'il n'en ait point eu l'approbation, il n'y pourra mettre sa qualité d'académicien.

XLI. Ceux qui feront imprimer des pièces approuvées par l'Académie n'y pourront rien changer depuis que l'approbation leur aura été délivrée, sans le consentement de la compagnie.

XLII. Si l'épître liminaire ou la préface d'un livre est vue dans la compagnie sans le reste, l'on ne donnera l'approbation que pour ce qui aura été examiné, et l'auteur ne pourra mettre dans l'imprimé sa qua-

(1) Les difficultés et les lenteurs que les académiciens trouvaient à obtenir ces sortes d'approbations, firent qu'ils ne les recherchèrent pas toujours, et qu'ils préférèrent souvent publier leurs livres sans y mettre leur titre de membres de l'Académie française. Aujourd'hui, et depuis un temps immémorial, il suffit de faire partie de la compagnie, pour pouvoir se décorer de ce titre sur le frontispice de son livre.

lité d'académicien, encore qu'il ait l'approbation de l'Académie pour une partie de l'ouvrage.

XLIII. Les règles générales qui seront faites par l'Académie touchant le langage, seront suivies par tous ceux de la compagnie qui écriront tant en prose qu'en vers.

XLIV. Ils suivront aussi les règles qui seront faites pour l'orthographe.

XLV. L'Académie ne jugera que des ouvrages de ceux dont elle est composée ; et si elle se trouve obligée, par quelque considération importante, d'en examiner d'autres, elle donnera seulement ses avis, sans en faire aucune censure, et sans en donner l'approbation.

XLVI. S'il arrive que l'on fasse quelque écrit contre l'Académie (1), aucun des académiciens n'entre-

(1) Article sage et judicieux, qui lui a fait dédaigner avec raison les innombrables attaques dont elle a été l'objet. Que de fois pourtant elle aurait eu beau jeu à laisser prendre la plume pour sa défense ! que de fois elle aurait eu de son côté les rieurs qui se déclaraient contre elle ! Mais elle a toujours préféré le silence de la force et de la modération. Il n'est, que nous sachions, qu'une circonstance dans laquelle elle se soit départie de cette règle philosophique de conduite. C'est alors seulement qu'il a été question de vie ou de mort, non pas pour elle seule, mais pour toutes les autres académies, alors que parler devenait un devoir et se taire une lâcheté. L'abbé Morellet et Suard répondirent à la philippique de l'ingrat académicien Chamfort contre l'Académie, à cette époque révolutionnaire où l'on commençait de déclamer en faveur de la suppression des sociétés savantes. Mais nous verrons ailleurs ces détails.

prendra d'y répondre, ou de rien publier pour sa défense, sans en avoir charge expresse de la compagnie assemblée au nombre de vingt pour le moins.

XLVII. Il est expressément défendu à tous ceux qui seront reçus à l'Académie de révéler aucune chose concernant la correction, le refus d'approbation, ou tout autre fait de cette nature, qui puisse être important au général ou aux particuliers de la compagnie, sur peine d'être bannis avec honte sans espérance de rétablissement.

XLVIII. L'Académie choisira un imprimeur (1) pour

(1) Jean Camusat fut le premier imprimeur-libraire de la compagnie. C'était le plus habile de son temps, celui qui passait pour avoir le plus de goût ; ce n'était pas un médiocre honneur que d'être édité par lui, tant le public voyait en cela une marque presque infaillible du talent d'un auteur, et l'on disait alors : *Non datur omnibus ire Camusat...* Le libraire de l'Académie lui servait en quelque sorte d'huissier. Il était perpétuel de nom, mais non pas de droit ; car la compagnie était libre d'en prendre un autre, si bon lui semblait. Il devait se trouver, le plus souvent possible, aux assemblées, en cas que l'on eût des ordres à lui donner. Après la mort de Camusat, l'Académie ne se contenta pas de lui rendre les derniers honneurs, comme elle aurait pu le faire pour un de ses membres ; elle eut la générosité de résister, pour ainsi dire, en faveur de sa veuve, aux volontés de l'impérieux cardinal : Il voulait imposer son propre libraire, Cramoisy, à la compagnie ; il lui fit écrire à ce sujet par l'abbé de Boisrobert ; mais elle fit des remontrances sur l'injustice qu'il y aurait à déshériter la veuve de Camusat, et obtint de passer outre. Duchesne, homme de lettres qui gérait la maison de Camusat, duquel il était parent, fut donc introduit dans l'assemblée, prêta serment au

imprimer les ouvrages qui se publieront sous son nom, et ceux des particuliers qu'elle aura approuvés ; mais pour ceux que les particuliers voudront mettre au jour sans approbation et sans la qualité d'académicien, il sera en leur liberté de se servir de tel imprimeur que bon leur semblera.

XLIX. Cet imprimeur sera élu par les suffrages des académiciens, et fera serment de fidélité à la compagnie entre les mains du directeur ou de celui qui présidera.

L. Il ne pourra associer personne avec lui pour ce qui regardera les ouvrages de l'Académie, ou ceux qu'elle aura approuvés, dont il n'imprimera aucune chose que sur la copie qui lui sera mise en main sous le seing du directeur et du secrétaire, et lui sera fait défense de rien changer sans la permission de la compagnie, à peine de répondre en son nom de tous les inconvénients, de refaire l'impression à ses dépens, et d'être déchu de la grâce qui lui aura été accordée par l'Académie.

Signé, le Cardinal de RICHELIEU.

Et plus bas, par mondit seigneur, CHARPENTIER.

nom de la veuve, et fut exhorté d'imiter la discrétion, les soins et la diligence de son prédécesseur. Ont été depuis imprimeurs-libraires de l'Académie : Pierre-le-Petit, trois Jean Baptiste Coignard successifs, Bernard Brunet, Jacques Bernard Brunet, Antoine Guénard Demonville, Baudoin. De nos jours, c'est M. Didot qui jouit de cet avantage. Aujourd'hui le libraire de l'Académie ne lui sert plus d'huissier, bien entendu.

III

TRAVAUX EN COMMUN.

Comme nous l'avons déjà vu, le premier exercice littéraire auquel l'Académie en corps s'adonna fut la composition, par chaque membre à son tour, d'un discours que l'académicien désigné lisait ou récitait dans la séance de la semaine, et l'examen de ce discours par la compagnie. Un travail, plus digne d'elle, vint interrompre celui-là : ce fut le fameux examen du *Cid*. Voici ce qui y donna lieu, et comment il fut pratiqué :

Fort peu de temps après l'établissement de l'Académie, en 1637, la tragédie de Corneille avait obtenu, non seulement à Paris, mais par toute la France, un triomphe éclatant ; il était passé en proverbe de dire : cela est beau comme le *Cid*. Le cardinal de Richelieu, qui pensionnait Corneille, et ne le protégeait guère, si ce n'est à condition que le poëte ne fût pas élevé par la gloire au-dessus de la protection du ministre (hélas! les protecteurs de tous les temps se ressemblent presque toujours et partout, et tel qui fait de grands sacrifices pour un protégé, est bien fâché souvent quand la fortune ne met plus celui-ci sous sa dépendance), le cardinal de Richelieu fut jaloux de ce succès. Pourquoi le dissimuler, quand il est plus philosophique d'en convenir? Vouloir ôter aux grands hommes quelques taches lé-

gères, c'est peut être leur faire tort, et c'est en faire à coup sûr à la vérité. D'ailleurs, le travers d'un homme de génie, c'est l'*ombre au tableau, qui lui donne du lustre;* c'est le brevet d'humanité, lequel rehausse le mérite qui, sans cela, paraîtrait surhumain et semblerait le fait d'une nature étrangère à la terre. Donc le grand homme eut cette petitesse. Le poëte Scudéry, soit qu'il partageât la faiblesse du cardinal, sans avoir la même excuse ; soit qu'il voulût la flatter; soit enfin qu'il eût le malheur d'être insensible aux beautés de Corneille, et de n'avoir d'yeux que pour ses défauts, publia des observations contre la trop rayonnante tragédie, et écrivit à l'Académie pour s'en remettre à son jugement. La compagnie connaissait assez le désir et les intentions du cardinal; mais les plus judicieux de ses membres témoignaient beaucoup de répugnance à prendre parti dans cette affaire. Ils alléguèrent nombre de raisons spécieuses, et de plus celle-ci, qui était péremptoire : que Corneille ne demandait point d'être jugé, et que, d'après les statuts de l'Académie, elle ne pouvait juger d'un ouvrage que du consentement et à la prière de l'auteur.

On ne prévaut guère contre les volontés d'un ministre tout-puissant; l'âme damnée du cardinal, Boisrobert, escamota, pour ainsi dire, une sorte de consentement de la part de Corneille, et comme la compagnie, à qui la forme de ce consentement ne paraissait pas assez explicite, se défendait toujours de rien entreprendre : faites savoir à ces messieurs

que je le désire, et que je les aimerai comme ils m'aimeront, ordonna le ministre. Il n'y avait plus moyen de reculer. Des commissaires furent nommés pour l'examen du plan; la compagnie en corps se réserva de juger les détails et le style; plusieurs membres ensemble ou tour à tour prirent part à la rédaction; et après environ cinq mois de travail, furent mis au jour les *sentiments de l'Académie française sur le Cid*, « sans que durant ce temps-là, dit Pellisson, le ministre, qui avait toutes les affaires du royaume sur les bras, et toutes celles de l'Europe dans la tête, se lassât de ce dessein, et relâchât rien de ses soins pour cet ouvrage. »

Scudéry fut charmé du travail de l'Académie; il trouva, grâce à la bonne opinion de lui-même qui lui était naturelle, qu'on lui donnait assez raison, quoique l'Académie eût été bien plus favorable à Corneille. Le grand poëte eut lieu d'être moins mécontent qu'il n'avait osé l'espérer. Il avait vu avec une sorte d'aigreur l'entreprise de l'Académie, et en avait écrit : « Je me promets que ce fameux ouvrage, auquel tant de beaux esprits travaillent, pourra bien être estimé le sentiment de l'Académie, mais peut-être ne sera point le sentiment du reste de Paris. J'ai remporté le témoignage de l'excellence de ma pièce, par le grand nombre de ses représentations, par la foule extraordinaire des personnes qui y sont venues, et par les acclamations générales qu'on lui a faites. Toute la faveur que peut espérer le sentiment de l'Académie est d'aller aussi loin; je ne crains pas qu'il

me surpasse... Le *Cid* sera toujours beau, et gardera sa réputation d'être la plus belle pièce qui ait paru sur le théâtre, jusqu'à ce qu'il en vienne une autre qui ne lasse point les spectateurs à la trentième fois... »

Quant au public, il accueillit ce travail avec beaucoup d'approbation et d'estime, au rapport de Pellisson : « On y trouva un jugement fort solide, beaucoup de savoir et beaucoup d'esprit, sans aucune affectation de l'un ni de l'autre ; et, depuis le commencement jusqu'à la fin, une liberté et une modération tout ensemble, qui ne se peuvent assez louer. L'envie, qui attendait depuis si longtemps quelque ouvrage de la compagnie, pour le mettre en pièces, ne toucha point à celui-ci, et ceux-là même qui n'étaient pas de son avis ne laissèrent pas de la louer. »

C'était en effet le premier bon morceau de critique littéraire qui eût paru en France, et Laharpe en a pu dire, près de cent cinquante ans plus tard : « Malgré quelques expressions, quelques tournures qui ont vieilli ; malgré quelques traits qui sentent l'affectation et la recherche, alors trop à la mode, en général les pensées et le style ont de la dignité, et les motifs et les principes de l'Académie sont noblement développés. On y rend un légitime hommage au talent de Corneille : le cardinal de Richelieu n'en fut pas très content, et c'était en faire l'éloge. Quant aux erreurs qui s'y trouvent, elles sont très excusables, parce que l'art ne faisait que de naître. »

Cette tâche difficile une fois terminée, on s'occupa

sérieusement de travailler à un dictionnaire de la langue, se proposant « de la porter à sa dernière perfection, et de tracer un chemin pour parvenir à la plus haute éloquence. » On se mit à ce travail avec toute l'ardeur qu'on apporte toujours aux entreprises nouvelles; mais bientôt on se relâcha, sans que pour cela il faille accuser l'Académie : la fonction des académiciens était gratuite; peu d'entre eux étaient favorisés de la fortune, et ne tenaient leur bien-être que de leurs emplois, auxquels ils devaient être assidus, ou de leurs travaux particuliers, qu'il est bien naturel de préférer à ceux d'un corps. On fit sentir une première fois cette vérité au cardinal, en lui proposant d'attacher spécialement à ce travail deux membres dont il devînt la principale affaire. Le cardinal ne répondit pas à cette première proposition, soit qu'il ne la goûtât pas, soit qu'il eût l'esprit occupé d'autre chose. Plusieurs mois se passèrent sans que le dictionnaire fût remis en question; et comme le cardinal se plaignit que l'Académie ne fît rien d'utile, et qu'il menaçait de l'abandonner, on lui renouvela la même proposition; il l'accueillit cette fois jusqu'à dire qu'il ferait au besoin de ses propres deniers une pension à Vaugelas, que Chapelain lui désignait, au nom de la compagnie, comme celui de ses membres le plus propre au travail convenu.

Vaugelas se mit donc à l'ouvrage. Il dressait les cahiers du dictionnaire, et les apportait ensuite à la compagnie. A la fin de chaque séance on donnait lecture des mots qu'on examinerait dans la suivante,

afin que chacun eût le loisir d'y penser. Pour aller plus vîte, on se partagea d'abord en deux, puis en quatre bureaux, dont le travail serait soumis ensuite à une révision générale. Mais deux morts survinrent bientôt, dont l'une ralentit et l'autre arrêta l'ardeur de la compagnie : la première fut celle du cardinal de Richelieu ; la seconde celle de Vaugelas. Ce dernier, moins abondamment pourvu de richesse que de mérite, avait d'avides créanciers qui s'emparèrent de ses papiers, dont ils espéraient une opulente moisson, et parmi lesquels se trouvaient les cahiers du dictionnaire. Le créancier prend toujours, et ne rend pas volontiers. Il fallut plaider, et ce ne fut que le 17 mai 1651 qu'une sentence du Châtelet ordonna la restitution.

Des travaux entrepris en commun s'exécutent nécessairement sans vitesse, surtout s'ils sont menés avec conscience. L'Académie, en butte aux discussions, aux plaisanteries, aux satires ; elle dont on avait déjà raillé le projet, dans la comédie des académiciens, la requête des dictionnaires, l'enterrement, l'apothéose du dictionnaire,. etc., etc., l'Académie apportait à son œuvre une prudente circonspection, une sévère critique. Colbert, qui succéda à la sollicitude et à la bienveillance que Richelieu lui avait témoignées, ne pouvant s'expliquer sa lenteur, se rendit un jour, sans être attendu, à une séance particulière. On discutait ce jour-là sur le mot *ami*. Il prêta attentivement l'oreille pendant deux heures à la conférence, et sortit convaincu de

l'impossibilité qu'une compagnie avançât plus vite dans un travail de cette nature.

Cependant, la langue qu'on se proposait de fixer marchait toujours. Les grands écrivains naissaient en foule, qui l'agrandissaient, la polissaient, la créaient; et d'année en année le dictionnaire se faisait vieux avant que de naître. Tel passage auquel on avait mis la dernière main se trouvait désormais insuffisant, incomplet; tel autre exhalait une odeur de tombeau. Il fallait recommencer de plus belle. Enfin, pourtant, d'accidents en procès, de procès en déceptions, on toucha le port; mais la traversée avait duré près de soixante ans.

Ce fut en 1694 que parut la première édition du *Dictionnaire de l'Académie française*. Cette édition diffère de celles qui l'ont suivie, en ce qu'on y observa l'ordre étymologique et non l'ordre alphabétique, c'est-à-dire que les mots primitifs seulement furent classés dans ce dernier ordre, et chaque dérivé à la suite de sa racine. Peu d'années après, dès la première du dix-huitième siècle, la compagnie se mit de nouveau à l'œuvre et procéda à la révision de son premier travail pour en donner une seconde édition, ou plutôt elle se mit en devoir de composer un dictionnaire nouveau, puisqu'elle y apporta un ordre tout différent, et qu'elle y fit une infinité de changements essentiels, de corrections et d'additions.

On n'attend pas de nous que nous fassions l'historique de toutes les éditions successives que l'Académie a données de son dictionnaire, qui a toujours été

s'améliorant de plus en plus. Nous nous contenterons de dire que depuis la première jusqu'à celle de 1835, il y en eut quatre autres, chacune à vingt-cinq ans à peu près d'intervalle. C'est là pour ainsi dire, l'œuvre permanente et fondamentale de l'Académie. Sa loi est d'enregistrer tous les changements qui s'opèrent dans la langue; et comme, ainsi qu'on l'a dit, les auteurs d'un dictionnaire sont les secrétaires de l'usage, l'usage variant sans cesse, un ouvrage de ce genre est toujours, sinon à recommencer, du moins à retoucher. Aussi, à peine l'édition de 1762 venait-elle d'être publiée, que d'Alembert, secrétaire perpétuel, et ensuite Marmontel son successeur s'occupèrent d'en préparer une nouvelle. Ils firent, à cet effet, sur les marges et dans les interlignes d'un exemplaire de 1762, un assez grand nombre de corrections et d'additions. Lorsque, en 1778, Voltaire vint à Paris, pour y trouver un triomphe et la mort, il indiqua un plan sur lequel il pensait que le dictionnaire devait être refait. Il le fit adopter, avec quelques modifications, dans la séance du jeudi 7 mai de cette année. On se partagea les lettres de l'alphabet; et, pour donner l'exemple, le grand homme, infatigable jusqu'à ses derniers moments, se chargea de la lettre A, l'une des plus étendues. Vingt-trois jours après cette mémorable séance, Voltaire n'était plus.

Quand la révolution vint dissoudre les sociétés savantes et littéraires, une loi du 6 thermidor, an II, déclara que leurs biens seraient réunis au domaine public, et le *Dictionnaire de l'Académie* devint une

propriété nationale. Mais dès les premières années de l'Institut, la classe qui succédait, tant bien que mal, aux travaux de l'Académie française, entreprit d'en refaire le dictionnaire, et de continuer l'œuvre interrompue par les événements. Le projet fut conçu sur une large base. L'expérience du passé ayant démontré la difficulté de faire composer cet ouvrage par une assemblée nombreuse, il fut formé une commission de douze membres; chacune des trois classes en fournit quatre. Cette commission travaillait au nom de l'Institut; elle lui rendait compte tous les trois mois, et au public une fois par an, des progrès de son travail.

Quand l'Académie française sembla recréée, en 1803, cette coopération commune de toutes les classes de l'Institut fut abandonnée; mais l'œuvre, échue à ses artisans naturels, fut activement poursuivie. Les hommes éclairés et judicieux qui passèrent tour-à-tour par les fonctions de secrétaire, les Suard, les Raynouard, les Auger, les Andrieux, les Arnault, comprirent tous, comme l'avaient fait leurs devanciers, quelle tâche importante leur était confiée; et aucun de ces esprits éminents ne fut rebuté par le soin fastidieux et pénible de remanier l'ancien dictionnaire, de rassembler et de coordonner les matériaux puisés dans les écrivains, les grammairiens et les lexicographes. Une commission permanente, composée de six des membres de l'Académie, les plus versés dans la matière, discutait, fixait le système général de rédaction; puis chaque article subis-

sait de l'Académie assemblée en corps une dernière et rigoureuse épreuve. Chaque discussion rencontrait là des hommes spéciaux pour la soutenir et l'éclairer. S'agissait-il de diplomatie, d'administration, de législation, de jurisprudence? Daru, Ségur, Pastoret, MM. Dupin, Royer-Collard étaient là. Cuvier, Raynouard, MM. Droz et Cousin éclairaient les profondeurs de la philosophie, de l'érudition, de la science; tandis que les finesses de la grammaire et les délicatesses du langage avaient pour représentants immédiats les Andrieux, les Arnault, les Campenon, les Jouy, les Lacretelle, les Étienne, les Féletz, les Villemain. Et pour ne rien rejeter de ce que l'ancien projet de l'Institut avait de profitable, les articles qui ne se rattachaient pas directement aux attributions spéciales de l'Académie française, étaient revus par les membres les plus distingués et les plus capables de chacune des autres classes.

Tel a été le système de composition du dernier dictionnaire, et tel il parut en 1835, précédé d'une préface où l'auteur n'a mis pour toute signature que son atticisme littéraire et sa finesse philosophique dès longtemps connus.

Nous l'avons déjà dit, à chaque nouveau dictionnaire, l'Académie est en progrès sur elle-même; on peut juger, à chaque édition nouvelle, de son travail assidu pour améliorer et enrichir son ouvrage, et ce n'est là du reste que son devoir. Aussi de tout temps, malgré de nombreuses concurrences de lexicographes estimés, ses dictionnaires ont obtenu une juste

suprématie. Seuls ils ont été reconnus comme autorité : en grammaire ils font règle, en jurisprudence ils font loi ; ils sont, enfin, comme Charles Nodier l'a dit ingénieusement du dernier, « la charte littéraire, la bible grammaticale de la nation. » Pourquoi faut-il qu'on ait encore aujourd'hui à faire une légère critique à l'Académie ? D'où vient qu'étant le premier corps littéraire de la nation, il lui arrive trop souvent de s'exprimer ainsi : *on dit ordinairement*, etc., quand elle devrait se prononcer de la sorte : *on ne doit pas dire*, etc. Certes, en face de tant d'esprits d'élite, nous ne hasardons qu'en tremblant cette observation ; mais nous la trouvons consignée depuis longtemps dans le discours de réception de La Condamine, et nous ne croyons pas que la dernière édition du dictionnaire en ait rendu inutile la reproduction : « Je suis témoin, disait-il à ses nouveaux confrères en 1761, que les étrangers qui cultivent la langue française dans l'ancien et le nouveau monde se plaignent unanimement de votre modestie, qui les empêche d'attendre la résolution complète de leurs doutes du seul tribunal dont ils reconnaissent l'autorité. Ils s'étonnent qu'une compagnie, instituée pour polir et perfectionner notre langue, se borne à se donner pour témoin d'un usage souvent incertain, quelquefois vicieux, et presque toujours bizarre, tandis qu'elle pourrait le diriger et le fixer, à plus forte raison arrêter les progrès des abus qui n'ont pas encore prévalu. Ils prétendent qu'on ne peut contester aux meilleurs écrivains de la nation

réunis le droit d'adopter, de créer même des mots nouveaux quand ils sont nécessaires. Ils avouent que votre réserve pouvait avoir quelque fondement tant que la langue française n'appartenait qu'à la France ; mais ils soutiennent qu'aujourd'hui qu'elle domine dans la plupart des cours de l'Europe, qu'elle est devenue la langue des négociations et des traités, en un mot le lien de la correspondance des nations, l'Académie ne peut plus refuser de prononcer sur les questions indécises, sûre que ses jugements seront respectés, et serviront de barrière contre l'abus des exemples, qui ne sert qu'à perpétuer les erreurs. »

Si quelque œuvre humaine pouvait aspirer à la perfection, ce serait à coup sûr un dictionnaire de l'Académie. Ici du moins ce ne sont pas les lumières et les connaissances qui manquent ; mais c'est une inévitable loi que tout ce qui sort de l'homme tienne de sa faiblesse par quelque côté. Si donc nous rapportons ici quelques réflexions de d'Alembert, c'est pour rendre raison aux autres et à nous-même des quelques fautes qui parviendront peut-être toujours à se glisser dans les travaux d'une compagnie aussi recommandable, et non pour formuler un blâme, tout ce qui est fatal et forcé nous paraissant indigne d'une critique philosophique : « On ne connaît que trop par expérience, dit le sage écrivain, combien la vérité la plus incontestable a quelquefois de peine à s'établir dans des assemblées, même assez peu nombreuses. Prenez douze à quinze hommes qui tous en particulier aient l'esprit droit et juste ; rassem-

blez-les, donnez-leur quelque objet à discuter, vous serez souvent étonné de voir à quel point ils s'égareront dans leurs raisonnements et leurs décisions. J'ai ouï dire au prince le plus célèbre de nos jours par ses victoires, au grand Frédéric, qu'il n'avait assemblé de conseil de guerre qu'une seule fois, et qu'ayant entendu déraisonner dans ce conseil des généraux d'ailleurs très éclairés, il avait juré de n'en plus assembler de sa vie, qu'il avait tenu parole et s'en était très bien trouvé.

« Mais pourquoi les corps en général ont-ils moins de sens et de lumières que les particuliers ? Par deux raisons : la première, parce que les hommes pris en corps donnent rarement à un objet qu'on leur propose la même attention qu'ils y donneraient étant consultés séparément; l'intérêt s'affaiblit en se partageant sur plusieurs têtes; chacun se repose sur son voisin de l'examen que la question mérite, et l'examen ne se trouve fait par personne. Une seconde raison, c'est la timidité des compagnies qui, toujours en garde pour ne se point compromettre, n'osent prononcer affirmativement sur des questions qu'un particulier déciderait sans hésiter. Elles craignent que le plus léger changement dans leurs principes, leurs opinions, leurs usages, n'entraîne des inconvénients; et, pour éviter ces prétendus inconvénients, elles laissent subsister les erreurs et les abus. »

Nous n'en finirons pas sur le chapitre des dictionnaires, sans remarquer, en passant, une chose assez

plaisante, arrivée pendant qu'on travaillait au premier : on s'occupait d'examiner la lettre A, dont l'article était terminé ; et quel mot pensez-vous qu'on y eût oublié ? Le mot Académie lui-même. On ne s'aperçut de cette omission que quelque temps après.

Ce travail ayant été le plus important de l'Académie, nous nous y sommes assez volontiers étendu ; nous allons glisser rapidement sur les autres. Les statuts promettaient, outre le dictionnaire, une grammaire, une rhétorique et une poëtique. Dans les six années qui s'écoulèrent entre la publication du premier dictionnaire et l'entreprise de la révision qui devait amener le second, on s'occupa de recueillir et de résoudre des doutes sur la langue, dans la pensée que cela servirait de matériaux à une grammaire ; et pour cette œuvre préliminaire, on arrêta que la compagnie se partagerait en deux bureaux, dans l'un desquels l'abbé de Choisy tiendrait la plume, tandis que l'abbé de Tallemant en ferait autant pour l'autre. Nous verrons à la notice de chacun de ces deux académiciens ce qu'il en advint. Mais quand il fut sérieusement question de la grammaire, « la compagnie ne fut pas long-temps à s'apercevoir, dit l'abbé d'Olivet, qu'un ouvrage de système et de méthode, tel que celui-là, ne pouvait être conduit que par une personne seule, qui, communiquant ensuite son travail à ses confrères, profiterait de leurs avis, en sorte que son ouvrage pût être regardé comme celui du corps. » On chargea donc de cette grammaire l'abbé Régnier, secrétaire perpétuel, qui,

comme il le dit dans sa préface, y employa tout ce qu'il avait pu acquérir de lumières par cinquante ans de réflexions sur notre langue, par quelques connaissances des langues voisines, et par trente-quatre ans d'assiduité dans les assemblées de l'Académie, où il avait presque toujours tenu la plume. Considérée relativement à l'époque où elle fut composée, cette grammaire fait honneur à la littérature française et à l'Académie. D'autres sont venues depuis, qui ont profité de celle-là et l'ont surpassée, mais sans faire oublier les services qu'elle rendit.

Restait donc la composition d'une rhétorique et d'une poëtique, pour ne faillir en rien au programme; mais celles-ci ne furent jamais entreprises, et l'abbé d'Olivet en donne des raisons valables. La grammaire, en développant les principes dont le dictionnaire n'était que l'application, devait former avec cet ouvrage un cours complet de notre langue. « Mais la rhétorique et la poëtique, dit l'abbé, sont essentiellement les mêmes pour toutes les nations et dans tous les temps. Ou, s'il y a quelque chose de particulier pour nous dans la rhétorique, c'est seulement ce qui regarde les figures de l'élocution; et, dans la poëtique, c'est seulement ce qui regarde nos rimes, la construction des vers, et certaines pièces dont la forme n'est connue que parmi nous. A cela près, je le répète, tous les préceptes qui renferment l'essence de ces deux arts sont invariables, et il y aurait de la présomption à croire qu'on puisse enchérir sur ce que les anciens nous en ont transmis.

Pour se rendre donc utile à notre nation, ce ne sont pas de nouveaux préceptes en ce genre, ce sont des exemples que l'Académie devait au public. En a-t-elle donné? Il ne faut que parcourir la liste des ouvrages qu'elle a produits par la plume de ses membres. »

D'autres occupations moins sérieuses remplirent aussi parfois les séances de l'Académie dans ses intervalles de repos studieux, telles que l'examen de quelque bon auteur de notre littérature, ou de quelque ouvrage soumis par un académicien à ses confrères. La censure de l'Académie était si sévère et si rigoureuse que le cardinal se crut plus d'une fois obligé de conseiller plus de clémence, à quoi la compagnie, prenant à cœur sa gloire naissante, répondit : « qu'elle ne relâcherait rien de la sévérité nécessaire pour mettre les choses qui devaient porter son nom, ou recevoir son approbation, le plus près qu'il se pourrait de la perfection. » Mais ne nous arrêtons pas plus longtemps sur ces objets, et hâtons-nous de jeter un coup-d'œil sur les discours de réception.

Nous savons que les ouvrages de cette nature sont personnels à chaque académicien; mais outre qu'ils forment un recueil qu'on pourrait appeler à juste titre les mémoires de la compagnie, l'historien de l'Académie ne saurait passer sous silence ces séances de réception qui marquent tant dans ses annales; et où les placer plus naturellement qu'ici ?

Patru, qui fut un homme éloquent et eut plus d'un genre de mérite, Patru, dont Boileau se fit un honneur d'être l'ami et reçut d'excellents conseils, fut le

premier qui, à sa réception dans l'Académie en 1640, prononça un discours de remerciement. La compagnie en fut assez contente pour faire désormais une loi à tout récipiendaire de prononcer un discours de ce genre. Mais le discours de Patru n'était qu'un simple remerciement et pas autre chose; d'autres, qui le suivirent, n'étaient non plus que des compliments peu étendus. Cependant, comme la compagnie avait statué, dès l'origine, qu'à la mort de chacun de ses membres on ferait l'éloge funèbre du défunt, et comme, par différents motifs, cette règle n'avait pas été toujours observée, il parut naturel de charger le récipiendaire du soin de payer ce tribut à la mémoire de son prédécesseur. Ces remerciements se prononcèrent d'abord à huis clos, et devant les académiciens seuls, tant qu'ils tinrent leurs séances dans l'hôtel du chancelier Séguier. Ce ne fut que plus tard, en 1674, que les séances de réception devinrent publiques. Perrault, qui venait d'être admis dans la compagnie, fit pour cette circonstance un discours dont elle fut si satisfaite, qu'elle prit la détermination d'ouvrir à l'avenir ses portes au public et de donner cette solennité aux réceptions de ses membres. L'année suivante, Louis XIV lui ayant accordé la salle du Louvre pour ses assemblées, les discours de réception devinrent des discours d'apparat. Déjà, à l'éloge funèbre de l'académicien décédé, était venu se joindre celui du cardinal; bientôt à celui du cardinal, celui du chancelier Séguier, second protecteur; puis, quand Louis XIV devint

protecteur à son tour, nouvel éloge pour Louis XIV. Depuis, on ne put guère se dispenser d'ajouter quelques compliments pour le roi régnant; l'Académie en corps n'était pas oubliée non plus; en sorte que, de bon compte, c'étaient six éloges que tout récipiendaire intercalait dans son discours. Le directeur, chargé de le recevoir, distribuait précisément le même nombre de compliments, célébrant à son tour le même nombre de personnages, et substituant seulement à l'éloge de la compagnie celui du récipiendaire. On imaginera sans peine de quelle difficulté devinrent ces sortes de compositions. C'était un vrai tour de force, sans profit pour la littérature, que de s'en tirer avec honneur. Ne pouvant trouver de pensées nouvelles, on s'efforçait de créer des tours nouveaux. Il s'en suivait que chacun cherchait à surenchérir sur ceux qui l'avaient précédé; et de là souvent l'exagération de la louange, qui même n'en détruisait pas la monotonie.

Cet abus régna long temps, on peut même dire qu'il dura jusqu'à la révolution; seulement à mesure que les esprits devenaient philosophes, il se faisait moins tyrannique; chaque discours renfermait en général d'autant moins de louanges que celui qui le prononçait avait plus de talent; et la coutume se répandait de plus en plus de traiter quelque point intéressant de littérature, sujet le plus convenable dont on puisse entretenir une assemblée littéraire.

On a fait honneur à Voltaire de cette heureuse innovation, c'est à tort; mais il en est toujours ainsi:

les têtes pyramidales sont dévouées à toute apothéose, ou bien à tout anathème, comme les sommets élevés reçoivent les premiers rayons du jour et sont exposés aux premiers éclats de la foudre. Près d'un siècle avant la réception de Voltaire, c'était déjà un usage de discuter ou de développer une question de littérature, et dès 1670, l'abbé de Montigny, depuis évêque de Léon, dans un discours qui compte certes entre les plus remarquables, faisait entendre d'ingénieuses réflexions sur les langues. Nous ne résisterons pas au plaisir d'en citer, parmi beaucoup d'autres pensées aussi saillantes, celle-ci, aussi noblement sentie que délicatement exprimée : « La beauté du langage et la véritable éloquence ne peuvent pas plus se former sans l'innocence des mœurs, qu'une fleur éclore sans l'influence de sa tige. » Beaucoup d'autres, avant ou après l'abbé de Montigny, lui avaient donné l'exemple de ces dissertations utiles, ou en reçurent de lui la tradition. Tant de bons esprits en effet ne pouvaient avoir été jusqu'à Voltaire sans comprendre le ridicule de discours uniquement consacrés à la louange ; mais il est vrai de dire que ce ridicule prévalut dans trop de circonstances, tant les traditions et les usages ont d'empire dans les institutions humaines!

Aussi jusqu'à l'époque où il fut universellement reçu de traiter des sujets dont la philosophie et les lettres pussent tirer quelque avantage, peu de discours de réception méritèrent-ils d'échapper à l'oubli dans lequel ils tombèrent ; et beaucoup d'esprits

distingués payèrent de cet avortement de leur œuvre leur passage trop docile sous ces fourches caudines de la routine. Mais il faut le reconnaître, malgré le discrédit injustement jeté sur l'éloquence académique, d'Alembert a eu raison de dire : « On trouverait dans plusieurs de ces discours, nous ne craignons pas de l'assurer, bien des genres de mérite : ici l'élégance et la finesse; là une sensibilité vraie et touchante; l'éloquence dans les uns, la philosophie dans les autres; souvent des principes lumineux sur différents points de littérature, et les caractères bien tracés de nos principaux auteurs; enfin cette délicatesse de tact et de goût, qui sait tout voir, tout démêler et tout apprécier. »

De notre temps surtout, où l'on s'est affranchi de tout autre éloge que celui, si naturel et si touchant, de son prédécesseur, les discours de réception sont devenus des modèles de goût, de philosophie et de style. Nul d'entre eux peut-être n'est inférieur à l'homme qui le prononce; car, le genre ayant cessé d'être faux, par quelle fatalité voudrait-on qu'un écrivain de talent abdiquât sa puissance aux portes mêmes de l'Académie?

A mesure que la publicité donnée aux séances de réception les faisait connaître, le goût s'en répandait dans la foule. Ces assemblées devinrent de véritables solennités, et la belle salle du Louvre où elles se tenaient, de même que celle du palais de l'Institut où elles se tiennent aujourd'hui, fut souvent trop petite pour contenir l'affluence des spectateurs qu'elles at-

tiraient. Des rois, des princes étrangers et nationaux se faisaient un plaisir d'y assister. Outre le spectacle, toujours si recherché par l'homme, de ceux de ses semblables que leur génie a popularisé; outre l'agrément de prendre sa part d'une conférence de littérature, et d'un événement littéraire promis à l'histoire, le public y trouvait parfois des épisodes singuliers, des contrastes piquants. Les successions académiques se faisant rarement dans le même ordre de talent ou même de carrière, l'historien et le savant, le poëte et l'orateur, le grand seigneur et le prélat empruntaient mutuellement dans leurs discours le langage l'un de l'autre; et, d'un autre côté, le sort désignant les directeurs chargés de l'admission des récipiendaires, l'homme de cour se trouvait souvent en face de l'homme de lettres dont il analysait les écrits; l'homme de lettres dissertait sur les fonctions du négociateur, ou bien exposait les devoirs du magistrat; le ministre de l'évangile se voyait dans l'obligation d'entretenir de comédie l'auteur dramatique, qui lui-même au besoin développait les principes de l'éloquence pastorale. Joignez à cela le surcroît d'intérêt donné à ces sortes d'assemblées par la lecture de morceaux de prose ou de poësie choisis et inédits, faite souvent avec beaucoup de charme par l'auteur lui-même, et peut-être aurez-vous quelque idée de ce qu'étaient autrefois et de ce que sont encore aujourd'hui les séances de réception de l'Académie française.

IV

FONDATIONS DE PRIX.

Tant que l'Académie française ne fut que la récompense des talents éprouvés et mûris, il semble qu'il lui manquait quelque chose, et qu'elle ne pouvait compléter sa gloire et son utilité qu'en encourageant l'essor des jeunes talents. Il semble qu'à ses séances de réception, qui devaient un jour briller de tant d'éclat, il manquait des séances de couronnement, capables d'inspirer l'amour des lettres et de féconder le germe du génie. On ne tarda pas à le comprendre.

L'académicien Balzac fut le premier qui eut l'heureuse idée d'instituer un concours d'éloquence dont l'Académie française serait juge et distribuerait le prix tous les deux ans. Il laissa à cet effet un revenu annuel de cent livres, quelque temps avant sa mort, arrivée en 1654. Il immortalisait ainsi et sa passion pour l'éloquence et son zèle pour la religion; car, par la fondation de ce prix, il tendait surtout à propager l'éloquence de la chaire, et à multiplier les orateurs chrétiens. Il indiqua lui-même la nature des sujets que l'on proposerait, et exigea que chaque discours fût terminé invariablement par une courte prière à Jésus-Christ.

On commençait seulement, à cette époque, à con-

naître en France la véritable éloquence. Pendant que l'Académie s'occupait du matériel du langage, les grands poëtes, les grands orateurs donnaient à notre langue un caractère jusqu'alors inconnu, ou plutôt chacun lui donnait le caractère de son génie particulier; chacun d'eux l'enrichissait et de beautés antiques et de formes nouvelles. « Tout peuple, dit Thomas, qui commence à avoir des orateurs, se passionne pour un art qu'il ne connaissait point encore. Ainsi, sous Louis XIV, on mettait un grand prix à l'éloquence. Harangue, compliment, sermon, tout ce qui appartenait ou semblait appartenir au style et aux formes oratoires fixait l'attention. »

Divers empêchements s'opposèrent, jusqu'en 1671, à l'exécution de la volonté de Balzac. Le fonds ayant profité, le prix, fixé dès l'origine à deux cents livres, put être à cette époque porté à trois cents. Mais tant que la prescription pieuse du donateur fut observée, tant que les sujets de concours se bornèrent à des points de morale religieuse, les pièces couronnées ne laissèrent pas beaucoup de traces; ce n'étaient que de froids traités ou de mauvais sermons, et il en est à peine dont on ait gardé quelque souvenir. L'abus dura près d'un siècle; car une nécessité constitutive de la nature des compagnies, c'est que leur marche est toujours lente; on y conserve les traditions; les habitudes et l'usage y prévalent long temps, nous l'avons déjà vu pour les discours de réception. Ici d'ailleurs c'était pour l'Académie une sorte de loi d'obéir religieusement aux vues de celui dont elle

avait reçu le legs, et il serait souverainement injuste de trouver là matière à ridicule.

Pourtant à mesure que le siècle s'éclairait, les sujets devenaient graduellement un peu plus intéressants, ils prêtaient moins aux déclamations triviales ou ampoulées, et même devenaient quelquefois susceptibles d'une éloquence solide et lumineuse, lorsque, en 1758, sur les observations de Duclos, alors secrétaire, l'Académie prit le parti de proposer désormais, pour sujet du prix d'éloquence, l'éloge des hommes célèbres de la nation. Déjà, plusieurs années auparavant, le respectable abbé de Saint-Pierre avait donné ce conseil en pleine compagnie ; mais le caractère de l'abbé, connu pour être trop audacieusement progressif, avait infirmé sans doute la bonté de ses avis. Quoi qu'il en soit, depuis la motion de Duclos, les éloges de nos grands hommes furent les sujets ordinaires proposés par l'Académie, persuadée enfin, dit d'Alembert, que cinq ou six volumes de sermons donnés au public étaient plus que suffisants pour remplir les désirs du fondateur ; que la nation était rassasiée de ces sortes de discours, et que les mânes même de Balzac n'en demandaient pas davantage. Dès-lors, généraux de terre et de mer, magistrats, philosophes, hommes de lettres obtinrent successivement de justes tributs de louanges, et souvent ces louanges se montrèrent dignes de la haute renommée ou des rares talents de ceux qui les inspiraient ; souvent, dans ces discours, l'érudition se trouva jointe au talent d'écrire ; les auteurs y furent

tantôt historiens et tantôt orateurs, mais toujours apôtres plus ou moins éloquents de la morale et de la vertu. Ces hommages publics rendus à ce qu'il y a de plus immatériel dans l'homme ne sont-ils pas le plus noble emploi de l'art de la parole? L'Académie et le public eurent donc lieu de s'applaudir du changement qui venait de s'opérer. Disons avec Auger : « Heureuse la nation qui peut ainsi puiser dans sa gloire de quoi l'augmenter en fécondant sa littérature ! »

L'idée de Balzac devint féconde, et amena de nombreux imitateurs. Pellisson, le premier, voulut faire pour la poësie ce que son confrère avait fait pour l'éloquence, et deux autres membres de l'Académie s'associèrent à lui. On ne connaît pas au juste les noms de ceux-ci; car ils faisaient porter leur argent au libraire de l'Académie, sans que personne sût d'où il venait; mais on a sujet de penser que c'étaient Conrart et Basin de Bezons. A la mort de Conrart, les deux survivants partagèrent les frais, et quand Pellisson se trouva seul, il les fit seul; puis, quand Pellisson cessa d'exister, la compagnie en corps les fit elle-même trois fois de suite. Enfin l'évêque de Noyon, Clermont-Tonnerre, membre de l'Académie, fonda ce prix à perpétuité (1699), en constituant 3,000 francs sur l'hôtel de ville de Paris. « Nous lui devons, a dit d'Alembert, la fondation du prix de poësie, qui a été pour les jeunes versificateurs un si puissant objet d'émulation. Il est vrai que l'Académie a cru devoir changer, depuis plusieurs années, le sujet que le pré-

lat avait prescrit pour être la matière éternelle des vers présentés au concours, et qui était l'éloge de Louis XIV à perpétuité ; mais par ce changement la compagnie n'a rien fait qui puisse offenser ou la mémoire du fondateur, ou celle du protecteur auguste à qui elle est si redevable. Lorsque l'évêque de Noyon fonda ce prix, la nation était pour son roi dans un enthousiasme universel. On croyait de très bonne foi que toutes les bouches du siècle et toutes celles de la postérité ne pourraient pas tarir sur ses louanges. Un courtisan avait même poussé la folie de l'adulation, jusqu'à vouloir fonder une messe à perpétuité pour la santé du roi. Cette idolâtrie épidémique était pardonnable en quelque sorte aux sujets de ce monarque, puisque les étrangers même s'en rendaient complices; car une ambassadrice d'Espagne à la cour de Versailles, accueillie apparemment par ce prince, disait qu'il fallait se souvenir qu'on était chrétien pour ne pas adorer le roi; et un Anglais lui donnait un éloge moins outré, mais beaucoup plus flatteur, en avouant que, s'il avait pu aimer un roi, il aurait aimé celui-là. L'évêque de Noyon partageait bien sincèrement l'ivresse de toute la France et presque de toute l'Europe, et l'a même exprimé d'une manière aussi affectueuse qu'énergique dans son discours de réception. Sa tendresse pour le monarque était plus forte encore que la vénération qu'il lui avait vouée; et un jour qu'il se trouvait au coucher du roi, où il était fort assidu quoique septuagénaire, ce prince lui ayant représenté, avec une sorte d'intérêt, que son âge le

dispensait de faire sa cour si tard : Sire, répondit-il, le cœur ne vieillit point. Il n'était point surprenant qu'il cherchât à transmettre et à perpétuer dans tous les Français, par sa fondation académique, les transports dont il était si vivement animé. Mais enfin la compagnie, après avoir satisfait, durant près de cent ans, à l'intention si louable de M. de Clermont-Tonnerre, après avoir, si l'on peut parler ainsi, étouffé sous les lauriers la cendre de Louis-le-Grand, a jugé qu'il était temps d'abandonner à la véracité de l'histoire le portrait d'un prince trop souvent loué par la flatterie, et a résolu de laisser presque toujours aux jeunes poëtes le choix des sujets qu'ils voudraient traiter. »

Comme celui d'éloquence, le prix de poësie fut décerné pour la première fois en 1671; et, comme lui, il était d'une valeur de 300 fr. Ils consistaient l'un et l'autre en une médaille d'or; la première, celle du prix d'éloquence, représentait d'un côté saint Louis et de l'autre une couronne de laurier, avec ce mot, devise de l'Académie : A L'IMMORTALITÉ; et la seconde, celle du prix de poësie, ressemblait à la première par le revers, et en différait par la face en ce qu'elle représentait la figure du roi.

Ces prix étaient distribués dans la séance solennelle de la Saint-Louis, qui, depuis la fondation de l'Académie jusqu'à la révolution, avait toujours été le jour de la fête des rois de France. Plus de six mois avant ce jour, l'Académie répandait par toute la France un bulletin qui donnait le sujet du concours de l'année et les avis suivants :

I. Les pièces qui seront présentées pour le prix d'éloquence doivent avoir une approbation signée de deux docteurs de la Faculté de Paris, et y résidant actuellement.

II. Elles doivent être tout au plus d'une demi-heure de lecture, et il faut les finir par une courte prière à Jésus-Christ.

III. Les pièces qui seront présentées pour le prix de poësie ne doivent pas excéder cent vers, et il faut y ajouter une courte prière à Dieu pour le roi, séparée du corps de l'ouvrage, et de telle mesure de vers qu'on voudra.

IV. Toutes sortes de personnes sont reçues à composer pour les deux prix, hors les quarante de l'Académie, qui en doivent être juges.

V. Les auteurs ne mettront point leur nom à leur ouvrage, mais une marque ou un paraphe, avec un passage de l'Ecriture-Sainte pour les discours de prose, et telle autre sentence qu'il leur plaira pour les discours de poësie.

VI. Les pièces des auteurs qui se seront fait connaître, soit par eux-mêmes, soit par leurs amis, seront rejetées et ne concourront point; et tous messieurs les académiciens ont promis de se récuser eux-mêmes, et de ne pas donner leurs suffrages pour les pièces dont les auteurs leur seront connus.

VII. Les auteurs feront remettre leurs pièces au libraire de l'Académie, port franc, et avant le premier du mois de juillet, sans quoi elles ne seront pas reçues.

Il est à peine utile de dire en quoi le présent diffère du passé. Les cent voix de la presse font assez connaître aujourd'hui le sujet, le mode, l'époque et le prix de chaque concours. Nous avons déjà vu que quelques-unes des prescriptions d'autrefois ont été abrogées depuis longtemps ; mais il nous reste à dire un mot de la première, celle relative à l'approbation de deux docteurs. On a pu lire dans l'article XXI des statuts, que l'Académie s'était interdit les matières de religion ; la fondation pieuse de Balzac lui ayant fait d'autres destinées, il lui fallut d'autres coutumes. « Tant que la compagnie, dit d'Alembert, n'avait proposé que des sujets faits pour des sermons, elle avait cru devoir exiger l'approbation de deux docteurs en théologie, afin de mettre son orthodoxie et son jugement en sûreté. Lorsqu'elle commença à proposer les éloges, elle crut, par excès de prudence, devoir toujours exiger la même approbation, quelque singulier qu'il pût paraître de soumettre à l'examen de deux prêtres et de deux théologiens l'éloge d'un grand capitaine, celui d'un grand homme de mer, et celui d'un grand ministre des finances. Il était cependant arrivé que dans l'annonce que l'on avait faite dans une assemblée publique d'un de ces sujets d'éloge, et de la condition d'être approuvé par deux docteurs en théologie, les auditeurs avaient témoigné, par un léger murmure, qu'ils n'approuvaient pas nos scrupules ; ce petit dégoût n'empêcha pas la compagnie de demeurer fidèle à un usage dont le public semblait la dispenser. Enfin l'Académie ayant pris

le parti, en 1768, de proposer l'éloge de Molière, elle sentit qu'il serait trop mal sonnant d'exiger, pour un pareil sujet, l'approbation des deux docteurs, à qui même la seule austérité de leur robe devait interdire la lecture de pareils ouvrages. Elle supprima donc alors cette condition, qui était devenue tous les ans un sujet, bien ou mal fondé, de plaisanterie, et crut même pouvoir s'en affranchir tout-à-fait pour l'avenir; elle ne l'exigea point pour l'éloge de Fénélon, qu'elle proposa l'année suivante. Elle avait imaginé d'ailleurs, et avec assez de raison, qu'ayant, parmi ses membres, beaucoup de prélats, membres du premier ordre de l'église, elle pouvait se dispenser d'avoir recours à des docteurs de second ordre, pour réformer tout ce qui pourrait effrayer la foi dans les ouvrages présentés aux concours. Elle s'est trompée; et l'éloge de Fénélon, par Laharpe, qui a remporté le prix en 1771, quoique jugé par des académiciens très orthodoxes, et dont quelques-uns même étaient des évêques, quoique revu avant l'impression par des académiciens attentifs et scrupuleux, a néamoins été jugé digne de blâme par des réviseurs plus scrupuleux encore, et dont nous devons respecter la délicatesse, ne fût-ce que par la loi qui en a résulté; car le feu roi Louis XV, toujours attentif à ce qui pouvait offenser ou même tant soit peu alarmer la religion, nous a ordonné, par un arrêt de son conseil, de faire revivre, pour tous les discours que nous recevrons à l'avenir, la condition de l'approbation de deux docteurs. Ainsi, quelque sujet que nous pro-

posions par la suite, ne fût-ce que l'éloge de Bayle
ou de Rabelais, le public ne doit trouver ni mauvais
ni étrange que nous demandions l'attache des théo-
logiens que, peut-être avec raison, on a jugée si
nécessaire. »

Dans un article consacré aux fondateurs de prix
académiques, il serait injuste de passer sous silence
les noms de ceux qui sont venus depuis. D'ailleurs
tout protecteur intelligent des lettres est un bien-
faiteur de l'humanité.

« Un particulier, dit Duclos, aussi ignoré que le
sont ceux qui se bornent à remplir les devoirs de
citoyen, M. Gaudron, légua en 1746 à l'Académie
une rente de trois cent livres, pour donner annuel-
lement un prix. »

D'autres survinrent encore, dont les principaux
sont Valbelle, le comte d'Artois, depuis Charles X,
l'abbé Raynal qui, vers la fin du dernier siècle,
fonda un nouveau prix annuel d'éloquence de douze
cents livres, Lémontey, le marquis de Pastoret, Vol-
ney et ce Montyon, dont la dotation vraiment royale,
quand elle ne serait pas une action recommandable,
serait encore une admirable spéculation de célébrité;
car le nom de ce vertueux donateur est sûr de vivre
aussi longtemps que celui même de l'Académie fran-
çaise. On n'ignore pas que des 20,000 francs de
rente légués par lui à la compagnie, 10,000 sont
affectés chaque année à des ouvrages utiles aux
mœurs, 10,000 à récompenser des actes de vertu,
dans une séance solennelle, où le directeur du tri-

mestre fait l'historique de ces actes en un rapport que l'Académie publie et distribue sous forme de de livret au nombre de 10,000 exemplaires.

Nous avons quelquefois entendu objecter, à propos de cette dernière récompense, que ce n'était pas à l'Académie d'en décerner de cette nature; mais on ne se rappelait pas assez sans doute qu'un académicien est un excellent juge de morale pratique ; et d'ailleurs, après l'admirable spectacle de la vertu inspirant le génie, en est-il de plus imposant que celui du génie couronnant la vertu? Convenons donc que Montyon « eut raison de choisir, pour prononcer sur l'art de bien faire les juges ordinaires de l'art de bien dire, » selon l'heureuse expression de M. de Salvandy. « Je m'applaudirai, ajoutait l'élégant académicien, que cette pensée lui soit venue, qu'il nous ait chargés d'écrire ces simples et belles pages des annales contemporaines, et nous ait fait les historiens de la vertu obscure et pauvre, comme nos devanciers l'étaient des rois. »

Mais parmi les plus singulières et les plus magnifiques fondations littéraires qui aient été faites, nous devons signaler surtout les prix Gobert, sorte de majorat littéraire, selon le mot de M. Villemain, dont l'investiture a été confiée à l'Académie. Le baron Gobert fonda, il y a une dizaine d'années, un prix extraordinaire pour le morceau le plus éloquent d'histoire de France. Ce prix se compose, d'après l'intention expresse du testateur, des neuf dixièmes du revenu total qu'il a légué. L'autre dixième est réservé

à l'ouvrage sur l'histoire de France qui aura le plus approché du premier prix; et les deux écrits couronnés conservent cette rente annuelle jusqu'à déclaration de travaux meilleurs. L'Académie des inscriptions et l'Académie française ont été dotées de 10,000 francs de rente chacune pour les employer ainsi : « Pour la première fois, disait M. Villemain en 1840, nous avons à décerner la plus grande récompense qui de nos jours ait été consacrée à l'encouragement du talent et des sérieux travaux. Ce que faisait Louis XIV quand, par des bienfaits publics, il assurait indépendance et loisir aux hommes dont l'esprit pouvait honorer son règne, un simple citoyen, un jeune homme sans pouvoir et sans expérience, l'a noblement essayé. Mourant isolé, loin de sa patrie, obscur sous un nom qui s'était distingué dans les guerres de la république et de l'empire, il n'a songé qu'à la gloire de la France et à ceux qui pourront la servir et la célébrer. Il leur a légué sa fortune pour prix des savantes recherches et des éloquents travaux qu'ils entreprendraient sur notre histoire. »

Ces prix ont été obtenus en 1840, le premier par M. Augustin Thierry pour ses *Récits des temps Mérovingiens*, et le second par M. Bazin, pour son *Histoire de France sous Louis XIII* ; et ils restent encore aujourd'hui en la possession du grand peintre d'histoire et de l'ingénieux écrivain.

Une autre fondation, que nous nous saurions mauvais gré de passer sous silence, quoiqu'elle s'écarte un tant soit peu de notre sujet, c'est celle-ci : M. le

comte de Maillé Latour-Landry a légué sur son lit de mort, en 1839, à l'Académie française et à celle des beaux-arts une somme de 30,000 fr. dont le produit doit être employé chaque année alternativement, par l'une ou l'autre de ces Académies, à encourager un homme de lettres ou un artiste jeune et pauvre. Les termes du testament font trop d'honneur au noble cœur qui l'a conçu pour n'être pas reproduits ici textuellement : « Mon intention, disait-il, est de faire une fondation utile à la littérature et aux beaux-arts, en secourant les jeunes auteurs ou artistes pauvres. Malfilâtre, Gilbert, Escousse, Moreau et de jeunes artistes, dont le sort a été analogue, sont les exemples frappants de beaux talents à leur printemps que la misère a empêchés de porter leurs fruits. Un secours, peut-être modique, eût suffi à les préserver et eût valu peut-être des chefs-d'œuvre. Je lègue à l'Académie française et à l'Académie royale des beaux-arts une somme de 80,000 francs pour la fondation d'un secours à accorder chaque année, au choix de chacune de ces Académies alternativement, à un jeune écrivain ou artiste pauvre dont le talent, déjà remarquable, paraîtra mériter d'être encouragé à poursuivre sa carrière dans les lettres ou les beaux-arts. »

Nous sommes persuadé qu'une liste générale des sujets de concours proposés par l'Académie, depuis la fondation jusqu'à nos jours, ne peut que compléter l'histoire de la compagnie, et qu'elle peut avoir d'ailleurs un autre but d'utilité; car nous partageons

l'opinion de d'Alembert, quand il dit: il suffirait de parcourir cette liste pour y trouver une des preuves les plus sensibles du progrès des lumières dans la nation, et surtout chez les gens de lettres. Cette liste donc la voici, avec les noms des lauréats et certaines des circonstances les plus curieuses qui ont accompagné quelques concours.

PRIX D'ÉLOQUENCE.

1671. De la louange et de la gloire; qu'elles appartiennent à Dieu en propriété, et que les hommes en sont ordinairement usurpateurs, suivant les paroles du psaume CXII: *non nobis, domine, non nobis, sed nomini tuo da gloriam.* Mlle DE SCUDÉRY.
1673. Science du salut. MAUPERTAIS.
1675. Ces paroles: Marthe, Marthe, vous vous empressez. LETOURNEUX.
1677. Pureté de l'esprit et du corps. LE MÊME.
1679. Vraie et fausse humilité. SAVARY.
1681. Ces paroles: Je vous salue, pleine de grâce... TOURREIL.
1683. Ces paroles: *Ecce enim beatam me dicent omnes generationes.* LE MÊME.
1685. Douceur de l'esprit...
1687. La patience et le vice contraire. FONTENELLE.
1689. Le martyre. RAGUENET.
1691. Zèle de la religion. DE CLERVILLE.
1693. Patience de Dieu redoutable aux méchants. PHILIBERT-
1695. Danger de certaines voies. BRUNEL (1).

(1) Ce discours, qui porte le nom de Brunel, avait en réalité été composé par Fontenelle son ami. « Fontenelle était néanmoins dès-lors de l'Académie française, dit d'Alembert, par conséquent exclu de concourir, et même de

1697. Faire du bien aux hommes dans la seule vue de Dieu.
MONGIN.
1699. Abandonner Dieu. LE MÊME.
1701. Négligences dans les petites choses. LE MÊME.
1703. Être en même temps honnête homme dans le monde et chrétien. DROMESNIL.
1705. Justice et vérité, appuis du trône. COLIN.
1707. Le vrai bonheur ne se trouve que dans les vertus chrétiennes. HÉNAULT.
1709. L'homme grand par la crainte de Dieu.
LAMOTTE-HOUDARD.
1711. Dieu protége ceux qui ont confiance en lui. ROY.
1714. Connaître la religion et la pratiquer. COLIN.
1715. Inconvénient de la richesse. ROY.
1717. Devoir des rois envers Dieu et envers les hommes.
COLIN.
1719. Un roi jugeant les pauvres dans la vérité. PANNIER.
1722. Être repris par un sage ou être flatté par un insensé.
LENOBLE.
1723. Aveu de ses fautes, marque de justice et de sagesse.
LA VISCLÈDE.
1725. Pas de sagesse sans religion. LE MÊME.
1727. Bon usage des richesses. DE FARCY.
1729. Bonne réputation. RACON.
1733. Modération dans la dispute. SAINT-SAUVEUR.
1735. Esprit de société. PALLAS.
1737. Ni pauvre ni riche. RAYNAUD, oratorien.
1739. Douceur récompensée. NICOLAS.

juger les pièces dont il pouvait connaître les auteurs. Nous devons avouer qu'il fit en cette occasion une faute, et contre la loi de la compagnie, et même contre l'exacte probité, à laquelle il sacrifia le désir de voir couronner son ami ; mais nous dirons, avec franchise : *Felix culpa!* heureuse faute! par l'excellent discours qu'elle a produit. On sentira combien le sujet proposé était intéressant, et digne de la plume qui l'a traité. Nous soupçonnons qu'il fut indiqué à l'Académie par Fontenelle lui-même, qui ne put résister à une si heureuse occasion d'exercer son talent pour ce genre de questions fines et délicates. Celle-ci est presque la seule de cette espèce que l'Académie ait proposé pendant soixante ans. »

1744. Respect au malheur.	DE MONTMIREL.
1743. Point de hasard pour un chrétien.	DESLOGES.
1745. Sagesse de Dieu manifestée dans l'inégalité des richesses.	DOILLOT.
1747. Sur les honneurs.	LOMBARD, jésuite.
1749. Concourir au bonheur des autres.	SORET.
1750. Jugement des hommes.	CHABAUD, oratorien.
1751. Indulgence pour autrui.	SORET.
1752. Amour des lettres.	COURTOIS, jésuite.
1754. Crainte du ridicule.	LE MÊME.
1755. Esprit philosophique.	GUÉNARD, jésuite.
1758. Point de paix pour le méchant.	SORET.
1759. Eloge du maréchal de Saxe.	THOMAS.
1760. Eloge de d'Aguesseau.	LE MÊME.
1761. Eloge de Duguay-Trouin.	LE MÊME.
1763. Eloge de Sully.	LE MÊME.
1765. Eloge de Descartes.	THOMAS et GAILLARD.
1767. Eloge de Charles V.	LAHARPE.
Maux de la guerre.	LE MÊME.
Biens de la paix.	GAILLARD.
1769. Eloge de Molière.	CHAMFORT.
1771. Eloge de Fénélon.	LAHARPE.
1773. Eloge de Colbert.	NECKER.
1775. Eloge de Catinat.	LAHARPE.
1777. Eloge de L'Hôpital.	REMY.
1779. Eloge de Suger.	GARAT.
1781. Eloge de Montausier.	GARAT et LACRETELLE aîné.
1784. Eloge de Fontenelle.	GARAT.
1788. Eloge de Louis XII.	NOEL.
1790. Eloge de J.-J. Rousseau.	(Pas de lauréat).
1799. Influence de la peinture sur les mœurs.	ALLENT.
1800. Etude des langues grecque et latine.	VEAU DE LAUNOY.
Perfection de la sculpture antique.	EMERIC-DAVID.
1801. Cérémonies des funérailles.	AMAURY DUVAL et MILLOT.
1804. Eloge de Boileau.	AUGER.
Eloge de Dumarsais.	DE GÉRANDO.
1808. Eloge de Corneille.	VICTORIN FABRE.
1812. Eloge de Montaigne.	M. VILLEMAIN.

1814.	De la critique littéraire.	M. VILLEMAIN.
1815.	De la versification.	SCOPPA.
1816.	Eloge de Montesquieu.	M. VILLEMAIN.
1818.	Eloge de Rollin.	M. BERVILLE.
1820.	Le barreau et la tribune.	M. DELAMALLE.
1821.	Le génie poëtique.	M. THÉRY.
1822.	Eloge de Lesage.	MM. PATIN et MALITOURNE.
1824.	Eloge de de Thou.	MM. PATIN et PHIL. CHASLES.
1827.	Eloge de Bossuet.	MM. PATIN et S.-MARC GIRARDIN.
1828.	Progrès de la langue et de la littérature françaises depuis le commencement du XIe siècle jusqu'à 1610.	MM. S.-MARC GIRARDIN et PHIL. CHASLES.
1831.	Eloge de Lamoignon Malesherbes.	M. BAZIN (1).
1836.	Du courage civil, de ses différents caractères, etc.	M. P. FAUGÈRE.
1838.	Eloge de Gerson.	MM. P. FAUGÈRE et DUPRÉ-LASALLE (2).
1840.	Eloge de Mme de Sévigné.	Mme AMABLE TASTU.
1842.	Eloge de Pascal.	MM. FAUGÈRE et DEMOULIN

(1) L'année suivante, en 1832, il ne fut pas décerné de prix d'éloquence; mais M. Matter obtint un prix Montyon de 10,000 francs pour son ouvrage de l'*Influence des lois sur les mœurs* et de l'*Influence des mœurs sur les lois*. Voici un passage du rapport d'Andrieux, qu'il est bon de reproduire : « L'Académie a voulu que son secrétaire perpétuel fit part au public d'une circonstance assez singulière qui s'est présentée lorsque l'Académie a eu rendu son jugement. Elle a ouvert le billet cacheté qui était joint à l'ouvrage, et elle y a trouvé le nom de l'auteur ainsi énoncé : JULES DARMOND, chez M. MATTER, correspondant de l'Institut, à Strasbourg. M. Matter a depuis déclaré qu'il était lui-même l'auteur, et il l'a justifié par des preuves. L'Académie ne comprend pas encore quel motif a pu engager l'auteur à employer cette espèce de déguisement; elle conseille à tous les concurrents à venir de ne jamais recourir à une supposition de noms qui pourrait, en certains cas, donner lieu à de graves difficultés lorsqu'il s'agirait de délivrer le prix. »

(2) L'Académie, après avoir hésité entre ces deux concurrents, se décida à partager le prix pour récompenser en eux des qualités diverses, mais également remarquables. M. Salvandy, alors ministre de l'instruction publique, et directeur de l'Académie française pour le trimestre, donna en cette circonstance une nouvelle preuve de la faveur qu'il accordait aux lettres : Il pria Sa Majesté de doubler le prix partagé, faveur qu'il n'eut pas de peine à obtenir.

PRIX DE POESIE.

1671. Abolition du duel. B. DE LAMONNOYE.
1673. Honneur que le roi fait à l'Académie en acceptant le titre de son protecteur. GENEST.
1675. Gloire des armes et des lettres sous le roi Louis XIV. B. DE LAMONNOYE.
1677. Education du Dauphin. LE MÊME.
1679. La victoire rend le roi plus facile à la paix. DU JARRY.
1681. Le roi toujours tranquille, quoique dans un mouvement continuel. DUPERRIER.
1683. Grandes choses faites par le roi en faveur de la religion catholique. B. DE LAMONNOYE.
1684. Le roi se condamnant dans sa propre cause. S.-ROMAIN.
1687. Soins du roi pour l'éducation de sa noblesse dans les places et à Saint-Cyr. Mme DESHOULIÈRES.
1689. Hommages au roi des nations les plus éloignées. MAUMERAT.
1691. Le roi seul défend le droit des rois. Mlle BERNARD.
1693. Plus le roi mérite de louanges, plus il les évite. LA MÊME.
1695. Le roi est encore plus redoutable par l'amour de ses peuples que par ses armes. LAGRANGE.
1697. Paix de Savoie. Mlle BERNARD.
1699. Piété du roi. DE CLÉVILLE.
1701. Le roi honnête homme et grand roi. Mme DURAND (1).

(1) Louis XIV fut pendant toute sa vie, non-seulement l'objet, mais souvent le juge des éloges poétiques fondés à l'Académie par l'évêque de Noyon. Si, dans la pièce qui paraissait digne du prix, soit pour la finesse, soit pour la masse des louanges, il se trouvait quelque trait, ou hasardé ou simplement équivoque, le fondateur avait, dans ce cas, imposé à ses confrères une loi, qu'ils n'auraient pas manqué de s'imposer eux mêmes, celle de consulter le monarque sur l'endroit douteux; et l'on sent bien que le consulter c'était s'obliger d'avance à suivre sa décision. L'Académie faisait plus : avant de publier le su-

1703. Succès des armes du roi.	PELLEGRIN.
1705. Gloire du roi dans ses enfants.	LAMOTTE-HOUDARD.
1707. Le roi supérieur aux événements.	LE MÊME.
1709. Le Roi protège les lettres.	ASSELIN.
1713. Succès des armes du roi en Flandre.	MALET.
1714. Chœur de Notre-Dame de Paris.	DU JARRY (1).

jet du prix de poësie, elle avait soin de mettre ce sujet sous les yeux de son protecteur, pour obtenir qu'il l'agréât. Cette précaution avait été expressément recommandée par l'évêque de Noyon; et ce prélat, une année avant sa mort, eut occasion d'éprouver combien la précaution était sage et nécessaire. En 1700, l'Académie avait le dessein de donner le sujet suivant : Le roi possède dans un degré si éminent toutes les vertus, qu'il est impossible de juger quelle est celle qui fait son principal caractère. Le roi, tout aguerri qu'il était à l'adulation, trouva ce coup d'encensoir assommant, et défendit que le sujet fût proposé. La compagnie, craignant presque autant d'avoir déplu au monarque que si elle l'avait offensé, prit le parti, par le conseil de M. de Clermont-Tonnerre, adoucir un peu l'éloge de la manière suivante : Le roi réunit en sa personne tant de grandes qualités qu'il est difficile de juger quelle est celle qui fait son principal caractère. Le roi jugea la dose d'encens encore trop forte, quoiqu'on en eût ôté quelques grains. Enfin l'Académie et l'évêque de Noyon, très affligés de se voir si tristement éconduits dans les témoignages redoublés de leur zèle, proposèrent en tremblant ce dernier sujet : Le roi n'est pas moins distingué par les vertus qui font l'honnête homme que par celles qui font les grands rois; et la modestie du monarque, lasse apparemment de lutter, consentit au nouvel hommage que lui offraient des adorateurs si opiniâtres.

Nous n'avons pas cru devoir passer sous silence cette anecdote. Elle peut fournir aux académiciens vivants un objet de réflexions très utiles pour eux, sans être néanmoins aussi fâcheuses qu'on pourrait le penser pour la mémoire de leurs prédécesseurs. Qu'on se mette un moment à la place de ces derniers, qu'on envisage avec eux un roi couvert de gloire, victorieux durant soixante années, n'ayant point encore éprouvé les malheurs qui ternirent les dernières années de son règne; qu'on voie surtout en lui le protecteur des lettres, le bienfaiteur de tous les talents, enfin le créateur, pour ainsi dire, de sa nation, et on excusera l'espèce d'apothéose que lui consacrait une compagnie dont il avait mérité le dévouement à tant de titres. L'esprit philosophique, moins enthousiaste sans doute, mais qui, par ses lumières, est également éloigné du fiel et de la bassesse, nous a appris que la vérité simple loue mieux que l'exagération et l'enflure un roi vraiment digne d'éloges; et Louis XIV, moins célébré de nos jours, mais plus sainement apprécié sur ce qu'il a fait de grand et de mémorable, paraît mis enfin, par la voix publique, à la place distinguée que méritent ses qualités réelles, et que lui conservera l'équitable postérité. D'ALEMBERT."

(1) Ce concours eut cela de remarquable que Voltaire, alors âgé de vingt ans, fut du nombre des concurrents, et fut vaincu par l'abbé du Jarry, prédicateur très estimé de son temps et très ignoré du nôtre. Il est probable que Voltaire conserva toute sa vie le souvenir de cette défaite académique; du

1715. La paix.	Roy (1).
1717. Louis-le-Grand perdant ses enfants.	Gacon.
1720. Louis-le-Grand accordant des grâces.	Saint-Didier.
1721. Louis-le-Grand gardant un secret.	Le même.

moins n'oublia-t-il pas les seuls beaux vers qu'offrit la pièce couronnée. L'abbé avait dit :

> Comme on voit les roseaux, courbant une humble tête,
> Résister, par faiblesse, aux coups de la tempête,
> Tandis que les sapins, les chênes élevés
> Satisfont, en tombant, aux vents qu'ils ont bravés.

Voltaire a imité, à trois reprises différentes, ces vers de son vainqueur ; sa copie est toujours restée inférieure à l'original ; quelquefois même elle est tout-à-fait malheureuse, par exemple dans ces vers d'Adélaïde Dugueslin :

> Lorsque du fier Anglais la valeur menaçante,
> Cédant à nos efforts trop long-temps captivés,
> Satisfit, en tombant, aux lis qu'ils ont bravés.

« Ici l'imitation est forcée, dit Laharpe : *cédant à nos efforts* affaiblit par avance *satisfit en tombant* : la valeur ne tombe pas, et une *valeur qui satisfait aux lis* est une idée recherchée ; enfin *qu'ils ont bravés* est une faute de construction : il faut *qu'ils avaient bravés*. »

« Voltaire, dit ailleurs le même écrivain, ne manqua pas de crier à l'injustice, et ce fut même un des motifs de l'espèce d'animosité qu'il laissa voir assez longtemps contre l'Académie, et qui produisit quelques satires qu'il eut pourtant la sagesse de ne pas insérer dans ses œuvres, mais que son nom a fait subsister jusqu'à nous. Les auteurs mécontents de l'Académie ont répété mille fois que l'abbé du Jarry l'avait emporté sur Voltaire, et en disant cela ils croyaient avoir tout dit. Heureusement les deux pièces existent : celle de du Jarry n'est pas bonne, mais il y a du bon ; celle de Voltaire n'est pas bonne, et il n'y a rien, absolument rien de bon, rien qu'on puisse opposer aux quatre vers cités ici. »

(1) Il n'est peut être pas hors de propos d'éclairer ici le lecteur, une fois pour toutes, sur la moralité de certains détracteurs *passés* de l'Académie. Nous disons passés, parce qu'aujourd'hui, Dieu merci, l'Académie n'a plus de détracteurs systématiques ; et c'est là un progrès dans nos lumières et dans nos mœurs. On peut n'être pas quelquefois de son avis, mais à cela se bornent généralement les petites escarmouches qu'on lui fait essuyer. Vous voyez bien ce poëte, que l'Académie française de 1715 vient de couronner; fuyez-le ! il est sur le point de tremper sa plume dans le fiel et dans la fange. Il a désiré vivement, et, après bien des instances, il a obtenu la satisfaction de témoigner ses sentiments à la compagnie qui le couronne : c'est une ode à la louange de l'Académie, et il va la prononcer dans cette même séance du 25 août 1715. Eh ! bien, d'Alembert vous dira que, le caractère et la conduite de ce poëte lui ayant dans la suite fermé les portes de cette société littéraire, qui d'ailleurs rendait justice à ses talents, il changera bientôt de manière de penser, ou plutôt de parler, se flattant sans doute, comme tous les satiriques de profession, que ses satires nou-

1723. Décence de Louis-le-Grand. LA VISCLÈDE.
1725. Progrès de l'astronomie sous Louis-le-Grand. LE MÊME.
1727. Progrès de la peinture sous Louis-le-Grand. BOURET.
1729. Progrès de la navigation sous Louis-le-Grand. LE MÊME.
1732. Progrès de la tragédie sous Louis-le-Grand. SÉGUY.
1733. Progrès de la peinture sous
Louis-le-Grand. ISNARD, oratorien.
1735. Progrès de la musique sous Louis-le-Grand. CLÉMENT.
1737. Progrès de l'art du génie sous
Louis-le-Grand. RAYNAUD, oratorien.
1739. Progrès de l'éloquence sous Louis-le-Grand. LINANT.
1741. Accroissement de la bibliothèque royale
sous Louis-le-Grand. LE MÊME.
1744. Progrès de la comédie sous Louis-le-Grand. LE MÊME.
1746. Gloire de Louis-le-Grand dans son
successeur. MARMONTEL.
1748. Clémence de Louis-le-Grand dans son
successeur. — LE MÊME.
1749. Amour des Français pour leur roi. LAURÈS.
1750. Amour de la gloire. LE MÊME.
1751. Amour du jeu. LE MÊME.
 Honneurs du mérite militaire sous Louis-
le-Grand augmentés par son successeur. LE MÊME.
1753. Tendresse de Louis-le-Grand pour ses enfants. LEMIERRE.
1754. Empire de la mode. LE MÊME.
1755. Le commerce. LE MÊME.
1757. Les hommes unis par les talents. LE MÊME.
 Immortalité de l'âme. LE MÊME.
1760. Charmes de l'étude. MARMONTEL.
1762. Le temps. THOMAS.
1764. Naissance d'un petit-fils. CHAMFORT.
1766. Le poête. LAHARPE.
1768. Le fils parvenu. LANGEAC.
1771. Les talents. LAHARPE.

velles feront oublier ses bassesses anciennes. Décrié en tout lieu honnête, on sera forcé de l'exclure honteusement à la fois et d'une compagnie de magistrature et de l'Académie des inscriptions qui rougira de l'avoir reçu. Du reste nous le verrons deux fois, dans la suite de cette histoire, expier terriblement 'indécence de ses libelles. *Ab uno disce...*

1773. La navigation. LAHARPE.
1775. Conseils au jeune poëte. LE MÊME.
1776. Fragment de l'Iliade. GRUET et MURVILLE.
1779. Eloge de Voltaire. ANONYME (1). MURVILLE.
1782. Servitude abolie dans les domaines de Louis XVI. FLORIAN.
1784. Ruth et Booz. LE MÊME.
1787. Mort de Léopold de Brunswick. TERRASSE-DESMAREILLES.
1789. Edit de 1787 en faveur des non catholiques. FONTANES.
1802. Fondation de la république. MASSON.
1804. Socrate au temple d'Aglaure. RAYNOUARD.
1806. Indépendance de l'homme de lettres. MILLEVOYE.
1807. Le voyageur. MILLEVOYE et VICTORIN FABRE.
1811. Embellissements de Paris. VICTORIN FABRE.
 Mort de Rotrou. MILLEVOYE.
1812. Eloge de Goffin. LE MÊME.
1814. Mort de Bayard. Mme DUFRÉNOY et M. SOUMET.
1815. La vaccine. M. SOUMET.
1817. Bonheur de l'étude. MM. LEBRUN et SAINTINE (2).
1820. Jury en France. M. MENNECHET.
 Enseignement mutuel. M. SAINTINE.
1821. Malesherbes. M. GAULMIER.
1822. Lettres sous François Ier. MM. SAINTINE, MENNECHET.
 Les médecins français à
 Barcelonne. MM. ALLETZ, CHAUVET, PICHALD.
1823. Abolition de la traite des noirs. M. CHAUVET.

(1) Il prit fantaisie à Laharpe, quoique académicien à cette époque, et par conséquent privé de la faculté de concourir, de se mettre encore une fois sur les rangs pour la couronne académique qu'il avait obtenue tant de fois avant d'être membre de la compagnie. Il le fit en gardant l'anonyme. L'anonyme fut déclaré vainqueur. Laharpe alors se fit connaître et laissa la médaille à Murville qui avait obtenu la première mention après lui.

(2) Voici ce que rapporte un biographe de M. V. Hugo : « En 1817, V. Hugo avait envoyé au concours de l'Académie française une pièce de vers sur le *Bonheur de l'étude*, qui obtint une mention. Ce concours eut cela de remarquable que MM. Lebrun, Casimir Delavigne, Saintine et Loyson y débutèrent également. La pièce du jeune poëte de quinze ans se terminait par ces vers :

 Moi, qui toujours fuyant les cités et les cours,
 De trois lustres à peine ai vu finir le cours.

Elle parut si remarquable aux juges qu'ils ne purent croire à ces *trois lustres*, à ces quinze ans de l'auteur, et, pensant qu'il avait voulu surpren-

1826. Eloge de Montyon. M. ALFRED DE WAILLY.
1827. L'affranchissement des Grecs. M. P.-AUG. LEMAIRE.
1829. Voyage du roi dans les dép. de l'Est. M. BIGNAN (1).
 L'invention de l'imprimerie. M. ERNEST LEGOUVÉ.
1831. La gloire littéraire de la France. M. BIGNAN.
1833. La mort de Sylvain Bailly. M. EMILE DE BONNECHOSE.
1835. L'éloge de Cuvier. M. BIGNAN (2).
1837. L'arc de triomphe. M. BOULAY-PATY.
1839. Le Musée de Versailles. Mme COLET-REVOIL (3).
1841. L'influence de la civilisation
 chrétienne sur l'Orient. M. ALFRED DESESSARTS.
1843. Le monument de Molière. Mme COLET-BEVOIL.

dre par une supercherie la religion du respectable corps, ils ne lui accordèrent qu'une mention au lieu d'un prix. Tout ceci fut exposé dans le rapport prononcé en séance publique par M. Raynouard. Un des amis de Victor, qui assistait à la séance, courut à la pension Cordier avertir le *quasi-lauréat*, qui était en train d'une partie de barres, et ne songeait plus à sa pièce. Victor prit son extrait de naissance et l'alla porter à M. Raynouard, qui fut tout stupéfait comme d'une merveille; mais il était trop tard pour réparer la méprise. M. François de Neufchâteau, qui avait été aussi dans son temps un enfant précoce, adressa à Victor Hugo des vers de félicitation et de confraternité. Ce digne et naïf littérateur, lorsqu'il entendait plus tard retentir les succès bruyants, parfois contestés, de celui qui était devenu un homme, ne pouvait s'empêcher de dire avec componction : quel dommage ! Il se perd ! il promettait tant ! jamais il n'a si bien fait qu'au début. »

(1) Dans une séance du mois de novembre 1828, M. Laya proclama, au nom de l'Académie, le programme suivant pour un prix extraordinaire de poésie : S. E. le ministre de l'intérieur ayant décidé qu'une médaille serait frappée pour perpétuer le souvenir du voyage que le roi vient de faire dans les départements de l'Est, a pensé que la poésie devait être appelée aussi à célébrer ces heureuses journées, où suivant les expressions de sa lettre, « le roi a pu juger par lui-même de l'amour que ses peuples portent à sa personne, et où les peuples ont pu lire sur les traits de leur roi et apprendre de sa bouche jusqu'où vont sa bonté et sa paternelle sollicitude pour eux. » En conséquence le ministre a arrêté qu'il serait accordé un prix de 1,500 francs à l'auteur du meilleur poëme sur le voyage du roi en 1828, et que ce prix serait décerné par l'Académie française dans la séance des quatre académies le 24 avril 1829.—Quelques mois plus tard la terre d'exil s'ouvrait pour ce roi. Curieux et terrible enseignement que celui de l'histoire !

(2) M. Bignan avait également envoyé à ce concours une autre pièce de vers, sous le titre de *Conseils à un novateur*. Cette épître fut jugée par l'Académie digne de l'accessit. Ainsi M. Bignan avait concouru contre lui-même, et il restait vainqueur tout en s'étant vaincu.

(3) « L'auteur, disait M. Villemain dans son rapport, ne lira pas elle-même

V

CONSIDÉRATIONS GÉNÉRALES.

De tout temps l'Académie française a renfermé, pour ainsi dire, trois familles différentes d'académiciens : La première, à laquelle elle doit la plus grande partie de sa gloire, est celle de ces écrivains illustres qui ont porté notre renommée littéraire chez toutes les nations éclairées de l'univers ; la seconde, moins brillante sans doute, mais recommandable et nécessaire à la fois, est celle des hommes de lettres instruits, laborieux, éclairés, qui n'ont pas été les moins utiles aux travaux journaliers de la compagnie, par leurs lumières et leur assiduité ; la troisième, celle des hommes distingués par leur naissance et leurs dignités. Cette dernière, plus éclatante qu'indispensable, n'en a pas moins servi, dans des temps où la noblesse des lettres aurait pu être méconnue, à faire respecter la compagnie tout entière par cette multitude trop nombreuse, qu'éblouissent et subjuguent les décorations extérieures, et aux yeux de laquelle un bon ouvrage a moins de relief qu'un cordon.

Aujourd'hui cette classe d'académiciens n'est plus

son ouvrage, comme le fit avec tant de succès, il y a deux ans, le lauréat de *l'Arc de triomphe*. La règle de l'Académie est inflexible : et elle ne permet dans cette enceinte que la séduction du talent et l'ascendant gracieux des beaux vers. »

nécessaire; aussi n'existe-t-elle plus, et si la liste de l'Académie offre encore des noms blasonnés, ces noms ne s'y présentent du moins qu'escortés de titres littéraires. Autrefois même les décorations seules n'attiraient pas les suffrages, si l'on n'y joignait l'esprit, les lumières et le goût. Jusqu'ici nous avons vu le but, pour ainsi dire matériel, vers lequel l'Académie avait tendu par la composition d'un dictionnaire, et qu'elle avait atteint par son achèvement. L'objet principal, l'objet moral, dirons-nous, était la perfection du goût et de la langue. L'heureuse fusion de l'homme de cour et de l'homme de lettres pouvait-elle nuire à cet objet? « Qu'est-ce que le goût, dit d'Alembert? C'est en tout genre le sentiment délicat des convenances. Et qui doit mieux avoir ce sentiment en partage que les habitants de la cour, de ce pays si décrié et si envié tout à la fois, où les convenances sont tout et le reste si peu de chose; où le tact est si fin et si exercé sur les deux travers les plus opposés au bon goût, l'exagération et le ridicule? Qui doit en même temps mieux connaître les finesses de la langue que des hommes qui, obligés de vivre continuellement les uns avec les autres, et d'y vivre dans la réserve, et souvent dans la défiance, sont forcés de substituer à l'énergie des sentiments la noblesse des expressions; qui, ayant besoin de plaire sans se livrer, et par conséquent de parler sans rien dire, doivent mettre dans leur conversation un agrément qui supplée au défaut d'intérêt, et couvrir par l'élégance de la forme la frivolité du fond? frivolité dont

on ne doit pas plus leur faire un reproche qu'on n'en ferait à quelqu'un de parler la langue du pays qu'il habite, et d'en observer les usages. »

Les grands noms de la noblesse étaient d'ailleurs utiles d'une autre manière à la compagnie. Ce chiffre de quarante auquel, dès l'origine, il fut résolu qu'on porterait le nombre de ses membres, est bien élevé pour qu'on eût pu concevoir l'espérance de voir chaque génération produire une quantité égale d'esprits d'élite. On n'augura pas si bien de la fécondité intellectuelle de la nature; mais on comprit, dès l'abord, qu'il valait mieux que les talents fissent quelquefois défaut à l'Académie que l'Académie une seule fois au talent. Le nombre eût été plus restreint que chaque place vacante n'eût pu toujours rencontrer à point nommé un mérite éminent qui vînt la remplir. Où donc trouver à la fois quarante grands écrivains contemporains, orateurs ou poëtes ? N'est-ce pas à peu près tout ce que les diverses nations réunies en produisent dans un espace de vingt siècles? Les bons écrivains dans tous les genres, auxquels on ouvrit les portes, les hommes versés dans la science de la grammaire, de l'histoire, de l'érudition, de la métaphysique, des beaux-arts, ne suffisaient pas même à combler tous les vides. L'accession des grands seigneurs au fauteuil se trouva donc être moins un ornement qu'un besoin. Souvent le grand seigneur vint s'asseoir où venait de s'éclipser un de ces hommes rares *auxquels on succède mais que l'on ne remplace pas;* le nom acquis par la naissance

faisait suite au nom conquis par les œuvres. L'Académie croisait ainsi les races, et dans ces circonstances, douloureuses et pourtant trop rares, où la mort d'un grand homme venait l'affliger, désespérant de faire un choix littéraire d'une valeur égale à sa perte, et de répondre à l'attente, toujours active mais souvent injuste ou inconsidérée du public, elle entait le vieux blason sur le jeune laurier. Ainsi firent suite à Despréaux un d'Estrées, à Lafontaine un Clérembault; et s'il n'en fut pas de même pour Racine et Corneille, c'est que le premier laissait un ami et le second un frère, tous deux hommes de lettres distingués, bien éloignés certes de leurs prédécesseurs par le talent, mais rapprochés par les liens du sang ou de l'amitié.

Mais si l'usage était bon en soi, il n'en est pas moins vrai qu'il amena souvent l'abus. Plus d'un académicien homme de lettres s'en expliqua sans détours, et le loyal Duclos écrivit assez vertement : « Les marques de distinction dont le roi honorait l'Académie ne pouvaient qu'augmenter le désir d'y être admis. Il est même devenu trop vif dans les hommes en place. L'Académie appartient de droit aux gens de lettres, et l'on ne doit songer aux noms et aux dignités que lorsque le public n'élève point la voix en faveur de quelque homme de lettres. Le titre d'académicien peut flatter quelque grand que ce puisse être; mais s'il n'a aucune des qualités qui le justifient, ce n'est pour lui qu'un sujet de ridicule, et un sujet de reproche pour ceux qui l'ont choisi :

l'Académie n'est pas chargée de faire connaître des noms, mais d'adopter des noms connus. »

Au reste, grands seigneurs ou gens de lettres, tous vécurent de tout temps sur le pied de l'égalité la plus parfaite. Ainsi l'avait sagement établi le cardinal de Richelieu. Dans les assemblées publiques ou particulières, il n'y avait plus ni ducs, princes ou cardinaux, ni écrivains de plus ou moins de génie, il n'y avait que des académiciens. Le chancelier Séguier ou Colbert, le duc de Nivernais ou le prince du sang comte de Clermont, tous, dès qu'ils étaient réunis en corps, redevenaient égaux par le rang à leur confrère le plus modeste. On en verra plus d'un exemple dans cette histoire. L'urbanité la plus exquise régnait dans toutes ces relations. L'égalité académique devint chose proverbiale, et ce n'était pas seulement une simple prérogative de l'Académie française, mais bien un des fondements essentiels de sa constitution. Là, selon la noble expression du maréchal de Beauvau, les premiers personnages de l'Etat briguaient l'honneur d'être les égaux des gens de lettres.

Au commencement du dernier siècle, quelques grands seigneurs conçurent le projet de porter atteinte à cette charte de l'Académie. Ils voulurent y créer des *honoraires*: on appelait de ce nom cette classe d'académiciens qui, dans les académies formées depuis l'établissement de l'Académie française, était la première par le rang, sans être obligée de concourir au travail. Un honoraire n'était donc qu'un simple amateur. « On conçoit, dit d'Alembert à qui nous

abandonnons volontiers ce récit, on conçoit que dans l'Académie des sciences, par exemple, et dans celle des belles-lettres, il peut y avoir des honoraires, c'est-à-dire de simples amateurs de la géométrie, de la physique, ou des matières d'érudition ; qui ne se piquent d'ailleurs d'être ni géomètres, ni physiciens, ni érudits, et qui ne doivent pas même se piquer de l'être, parce que les places importantes qu'ils remplissent, les objets intéressants dont ils sont occupés, ne leur permettent pas de donner à l'étude de ces sciences profondes le temps et l'application qu'elle exige. Mais dans une académie dont l'objet est le bon goût, qui ne s'apprend point, et la pureté du langage, qu'il serait honteux à un courtisan d'ignorer, que signifierait une classe de simples honoraires, c'est-à-dire de simples amateurs de la langue et du bon goût, qui ne se piqueraient d'ailleurs ni d'avoir du goût, ni de bien parler leur langue. Dans l'Académie française, des honoraires ne pourraient jouer qu'un rôle très embarrassant pour leur amour-propre. Si l'on eût proposé à Scipion et à César, à ces hommes qui joignaient les talents de l'esprit au génie de la guerre, d'être honoraires dans une académie de la langue latine, dont Térence et Cicéron eussent été membres, Scipion et César auraient cru qu'on se moquait d'eux.

» Il y a apparence donc que des hommes, qui ne se trouvaient pas assez honorés d'être assis dans l'Académie française à côté des Despréaux et des Racine, quoiqu'ils n'eussent dû se voir à cette place qu'avec surprise, et l'occuper qu'avec respect, ne méritaient

ni le titre d'académiciens, puisqu'ils en voulaient un autre, ni celui d'honoraires, puisqu'ils y mettaient tant de valeur. Ils déploraient amèrement, nous employons ici leurs propres expressions, *l'esprit républicain* qui, selon eux, avait *perdu* l'Académie, quoiqu'elle possédât en ce moment même tout ce que la littérature avait de plus illustre. Ces promoteurs du despotisme littéraire avaient leurs raisons pour décrier l'égalité qui règne dans cette compagnie, comme le fléau du pouvoir arbitraire qu'ils voulaient y usurper. En effet, l'obscure et chétive ambition de se faire dans les académies un petit empire, est pour l'ordinaire la triste ressource de ces prétendus amateurs, qui ne pouvant se donner par leurs intrigues, et moins encore par leur mérite, l'existence qu'ils désireraient sur un plus grand théâtre, essaient, pour s'en dédommager, de subjuguer et d'avilir le talent modeste et timide. Dévorés, sans génie et sans moyens, de la fureur de dominer, ils se font tyrans où ils peuvent, désespérant de l'être où ils voudraient; semblables à ce malheureux Denys de Syracuse, qui, chassé de son pays, alla se faire maître d'école à Corinthe, pour exercer sur des enfants l'empire qu'il n'avait pu faire supporter à des hommes.

» Il ne faut donc pas s'étonner si le ridicule du titre d'honoraires frappa vivement messieurs de Dangeau. Ils avaient l'un et l'autre, par leur esprit et leurs connaissances, des droits trop bien fondés à la qualité de simple académicien, ils en connaissaient trop le prix, pour ne pas voir tout ce qu'ils perdraient

à la décoration peu flatteuse dont ils étaient menacés; car ils ne pouvaient éviter d'être honoraires de l'Académie française, en cas qu'elle fût condamnée à se voir appauvrie par une classe d'académiciens si peu faite pour elle. Ils firent sentir à leurs confrères ce que tous les nôtres, sans exception, font gloire de penser aujourd'hui, que les places accordées parmi nous aux hommes distingués par le rang, ne sont point le prix de leurs dignités, mais de la finesse de goût et de la noblesse de ton que doit leur donner le monde où ils vivent ; et que prétendre être admis, à simple titre de naissance, dans une compagnie telle que la nôtre, serait une ambition aussi humiliante que de vouloir entrer, à titre de bel-esprit, dans un chapitre d'Allemagne. MM. de Dangeau profitèrent de l'accès qu'ils avaient auprès du roi, pour porter au pied du trône le vœu de l'Académie. Entre autres raisons qu'ils apportèrent de la laisser subsister telle qu'elle était, ils représentèrent surtout que l'égalité académique est proprement tout entière à l'avantage des académiciens de la cour, puisque cette confraternité leur fait partager, avec les académiciens gens de lettres, le titre d'hommes d'esprit, que leur naissance ne leur donnait pas, au lieu que les gens de lettres ne peuvent partager leurs titres de noblesse, dont à la vérité, ajoutaient-ils, les Racine, les Boileau et les Lafontaine se sont très bien passés. »

Ce n'a pas été seulement dans cette circonstance que les hommes de lettres de l'Académie se sont montrés jaloux de leurs droits égalitaires, ni contre

de simples grands seigneurs qu'ils les ont soutenus; ils ont su les maintenir même à l'égard d'un prince du sang. Le récit de cet événement est curieux, et le voici, tel que Duclos, qui en a été l'un des principaux acteurs, le rapporte en son style rapide et animé :
« Je ne puis me dispenser de rappeler les circonstances de l'entrée de M. le comte de Clermont dans l'Académie. Il fit communiquer le désir qu'il en avait à dix d'entre nous, tous gens de lettres, du nombre desquels j'étais, en nous recommandant le plus grand secret jusqu'au moment où il conviendrait de rendre son vœu public. Le premier mouvement de mes confrères fut d'en marquer au prince leur joie et leur reconnaissance. Je partageai le second sentiment; mais je les priai d'examiner si cet honneur serait pour la compagnie un bien ou un mal ; s'il ne pouvait pas devenir dangereux ; si l'égalité que le roi veut qui règne dans nos séances entre tous les académiciens, quelque différents qu'ils soient par leur état dans le monde, s'étendrait jusqu'à un prince du sang; enfin si nous, gens de lettres, ne nous exposions pas à perdre nos prérogatives les plus précieuses, qui toucheraient peu les gens de la cour nos confrères, assez dédommagés de l'égalité académique par la supériorité qu'ils ont sur nous partout ailleurs. Je leur représentai que le projet dont M. le comte de Clermont nous faisait part, n'était qu'une espèce de consultation, puisqu'il nous demandait en même temps de l'instruire des statuts et usages académiques.

» Ces observations frappèrent mes confrères, qui m'engagèrent à rédiger sur-le-champ le mémoire sommaire qui suit ; il fut remis le jour même à M. le comte de Clermont. L'événement a prouvé que nous avions pris une précaution sage et nécessaire.»

Voici le mémoire : « Les statuts de l'Académie sont si simples qu'ils n'ont pas besoin de commentaires. Le seul privilège dont soient jaloux les gens de lettres, qui sont véritablement l'Académie, c'est l'égalité extérieure qui règne dans nos assemblées : l'académicien qui a le moins de fortune ne renoncerait pas à ce privilège pour toutes les pensions du monde. Si son altesse sérénissime fait à l'Académie l'honneur d'y entrer, elle doit confirmer par sa présence le droit du corps, en ne prenant jamais place au dessus des officiers. Son altesse sérénissime jouira d'un plaisir qu'elle trouve bien rarement, celui d'avoir des égaux, qui d'ailleurs ne sont que fictifs, et elle consacrera à jamais la gloire des lettres. Comme elle est digne qu'on lui parle avec vérité, j'ajouterai que, si elle en usait autrement, l'Académie perdrait de sa gloire, au lieu de la voir croître. Les cardinaux formeraient les mêmes prétentions, les gens titrés viendraient ensuite, et j'ai assez bonne opinion des gens de lettres pour croire qu'ils se retireraient. La liberté avec laquelle nous disons notre sentiment, est une des plus fortes preuves de notre respect pour le prince, et qu'il nous permette le terme , de notre estime pour sa personne. Il reste à observer que lorsque l'Académie va complimenter le roi, les trois

officiers marchent à la tête, et tous les autres académiciens suivant la date de leur réception : or son altesse sérénissime est trop supérieure à tous ceux qui composent l'Académie, pour que la place ne lui soit pas indifférente. Elle peut se rappeler qu'au couronnement du roi Stanislas, Charles XII se mit dans la foule. En effet, il n'y a point d'académicien qui, en précédant son altesse sérénissime, n'en fût honteux pour soi-même, s'il n'en était pas glorieux pour les lettres. On n'est entré dans ce détail que pour obéir à ses ordres.

» Le prince approuva nos observations, ou, si l'on veut, nos conditions, souscrivit à tout, et aussitôt qu'il y eut une place vacante, en parla au roi qui donna son agrément et promit le secret. De notre côté, nous le gardâmes très exactement à l'égard des académiciens de la cour, qui ne l'apprirent qu'à l'assemblée du jour indiqué pour l'élection. Ils se plaignirent qu'on leur eût fait mystère d'un dessin si glorieux pour la compagnie. On leur répondit que le roi, ayant promis, ou plutôt offert le secret, avait par là imposé silence à ceux qui étaient instruits du projet ; qu'au surplus, chacun était encore en état de témoigner par son suffrage le désir de plaire à M. le comte de Clermont, puisque tous étaient en droit de donner librement leurs voix. Quelques courtisans objectèrent que, dans une telle occasion, la liberté des suffrages était une chimère, parce qu'on ne pouvait, dirent-ils, nommer un prince du sang que par acclamation. Les gens de lettres s'y opposèrent formel-

lement, réclamèrent l'observation des statuts, et demandèrent le scrutin ordinaire. On ne doute pas que les suffrages et les boules n'aient été favorables au candidat. Le registre ne porte cependant que la pluralité et non l'unanimité des voix.

» Dans le premier moment, le public applaudit à l'élection; les gens de lettres en recevaient et s'en faisaient réciproquement des compliments, lorsqu'il s'éleva un orage qui pensa tout renverser. Quelques officiers de la maison du prince prétendirent qu'il ne convenait pas à un prince du sang d'entrer dans aucun corps, sans y avoir un rang distingué, une préséance marquée. Ils firent composer à ce sujet un mémoire fort étendu, et, comme j'avais été un des agents de l'élection, on me l'adressa, en me demandant une réponse. On la voulait prompte; et, ne me trouvant pas chez moi, on m'apporta le mémoire dans une maison où j'étais. Ce n'était pas un jour d'académie; je ne pouvais ni consulter mes confrères, ni concerter avec eux une réponse. Je pris donc sur moi de la faire telle que la voici, quel qu'en pût être le succès, et au risque d'être avoué ou désavoué par le corps au nom duquel je répondais :

RÉPONSE AU MÉMOIRE DE SON ALTESSE SÉRÉNISSIME
MONSEIGNEUR LE COMTE DE CLERMONT.

« Nous ne pouvons nous imaginer que le mémoire que nous venons de lire soit adopté par son altesse sérénissime, sans quoi nous serions dans la plus cruelle

situation. Nous aurions à déplaire à un prince pour qui nous avons le plus grand respect, ou à trahir la vérité que nous respectons plus que tout au monde.

» M. le comte de Clermont a été élu par l'Académie. Si ce prince n'y entre pas avec tous les dehors de l'égalité, la gloire de l'Académie est perdue. Si le prince entrait dans celle des belles-lettres ou des sciences, il serait nécessaire qu'il y eût une préséance marquée, parce qu'il y a des distinctions entre les membres qui forment ces compagnies. C'est pourquoi il fallut en donner au czar dans celle des sciences, en plaçant son nom à la tête des honoraires.

» Mais depuis qu'à la mort du chancelier Séguier, Louis XIV eut pris l'Académie sous sa protection personnelle et immédiate, sans intervention de ministre, honneur inestimable que nous a conservé et assuré l'auguste successeur de Louis-le-Grand, jamais il n'y eut de distinction entre les académiciens, malgré la différence d'état de ceux qui composent l'Académie. Si son altesse sérénissime en avait d'autres que celles du respect et de l'amour des gens de lettres, les académiciens qui ont quelque supériorité d'état sur leurs confrères prétendraient à des distinctions, parviendraient peut-être à en obtenir d'intermédiaires entre les princes du sang et les gens de lettres. Ceux-ci n'en seraient que plus éloignés du roi, rien ne pourrait les en consoler ; et l'Académie, jusqu'ici l'objet de l'ambition des gens de lettres, le serait de la douleur de tous ceux qui les cultivent noblement. L'époque du plus haut degré de gloire

de l'Académie, si les règles subsistent, serait celle de sa dégradation, si l'on s'écarte des statuts.

» En effet, dans la supposition qu'il n'y eût jamais de distiction que pour les princes du sang, l'Académie n'en serait pas moins dégradée de ce qu'elle est aujourd'hui. Elle ne voit personne entre le roi et elle, que des officiers nommés par le sort. Chaque académicien n'est, en cette qualité, subordonné qu'à des places où le sort peut toujours l'élever.

» M. le comte de Clermont est respecté comme un grand prince, et de plus aimé et estimé comme un honnête homme. Il a trop de gloire vraie et personnelle, pour en vouloir une imaginaire. Il n'a besoin que de continuer d'être ainsi ; voilà l'apanage que le public seul peut donner, et qui dépend toujours d'un suffrage libre.

» Il n'était pas difficile de prévoir qu'après les transports de joie que la république des lettres avait fait éclater, l'envie agirait sous le masque d'un faux zèle pour le prince.

» Si le czar eût écouté les gens frivoles, il ne se serait pas fait inscrire sur la liste de l'Académie des sciences, la seule qui convînt au genre de ses études. Néanmoins ce titre n'a pas peu servi à intéresser à sa renommée la république des lettres.

» Lorsque M. le comte de Clermont fit annoncer son dessein à plusieurs académiciens, leur premier soin fut de lui exposer par écrit la seule prérogative dont leur amour et leur reconnaissance pour le roi les rendent jaloux. Ils eurent la satifaction d'apprendre

que son altesse sérénissime approuvait leurs sentiments. Ils ne se persuaderont jamais qu'ils aient eu tort de compter sur sa parole. Nous osons le dire, et le prince ne peut que nous en estimer davantage, nous ne lui aurions jamais donné nos voix, si nous avions pu supposer que nous nous prêtions à notre dégradation. Il est bien étonnant qu'on vienne dans un mémoire établir les droits des princes du sang, comme s'il s'agissait de les soutenir dans un congrès de l'Europe; qu'on vienne les étaler dans une compagnie dont le devoir est de les connaître, de les publier, et de les défendre, s'il en était besoin.

» Les princes sont faits pour des honneurs de tout autre genre que des distinctions littéraires. Voudrait-on en dépouiller des hommes dont elles sont la fortune et l'unique existence? Les hommes constitués en dignité auraient-ils assez peu d'amour-propre pour n'être pas flattés eux-mêmes que le désir de leur être associés en un seul point soit un objet d'ambition et d'émulation dans la littérature. L'Académie ne veut point avoir de discussion avec M. le comte de Clermont, il ne doit pas entrer en jugement avec elle; elle obéirait en gémissant à des ordres du roi, mais elle ne verrait plus que son oppresseur dans un prince qu'elle réclame pour juge. Elle l'aime, elle voudrait lui conserver les mêmes sentiments; voici ce qu'elle lui adresse par ma voix :

» Monseigneur, si vous confirmez par votre exemple respectable et décisif, une égalité, qui d'ailleurs

n'est que fictive, vous faites à l'Académie le plus grand honneur qu'elle ait jamais reçu; vous ne perdez rien de votre rang, et j'ose dire que vous ajoutez à votre gloire en élevant la nôtre. La chute ou l'élévation, le sort enfin de l'Académie est entre vos mains. Si vous ne l'élevez pas jusqu'à vous, elle tombe au-dessous de ce qu'elle était; nous perdons tout, et le prince n'acquiert rien qui puisse le consoler de notre douleur. La verrait-on succéder à une joie si glorieuse pour les lettres et pour vous-même? Ce sont les gens de lettres qui vous sont le plus tendrement attachés; serait-ce d'un prince, leur ami dès l'enfance, qu'elles auraient seules à se plaindre? Notre profond respect sera toujours le même pour vous, monseigneur; mais l'amour, qui n'est qu'un tribut de la reconnaissance, s'éteindra dans tous les cœurs qui sont dignes de vous aimer et d'être estimés de vous. »

« Le prince, frappé des observations qu'on vient de lire, ne balança pas à se décider en notre faveur, et me fit dire qu'il ne tarderait pas à venir à l'Académie, et qu'il voulait y entrer comme simple académicien. En effet, quelques jours après, il vint à l'assemblée sans s'être fait annoncer, combla de politesses et même de témoignages d'amitié tous ses nouveaux confrères, ne les nommant jamais autrement, les invita à vivre avec lui, opina très bien sur les questions qui furent agitées pendant la séance, reçut les jetons de droit de présence, se trouvant, dit-il, honoré du partage; et tout se passa à la plus grande satisfaction du prince et de la compagnie. Quand un prince du

sang veut bien adopter le titre de confrère, on n'imaginera pas qu'il se trouve quelqu'un d'assez sottement présomptueux pour n'en être pas satisfait. »

Qu'il nous soit permis maintenant d'essayer de répondre par des faits à quelques reproches auxquels, depuis longtemps, l'Académie a été en butte sans fondement, et que néanmoins on est allé répétant de génération en génération. On s'est souvent élevé avec raison contre cet usage absurde des visites, par lesquelles un candidat s'en va quêter une voix de porte en porte académique. Certes le premier qui créa cet abus devait posséder plus de flexibilité dorsale que de talent littéraire; et nous regrettons que l'histoire n'ait pas transmis son nom à la postérité. Mais l'Académie ne fut jamais coupable d'une semblable exigence. Ces démarches, si souvent inutiles, toujours affligeantes pour l'homme de mérite, quelquefois capables de rebuter celui qui aspirerait à être élu, ne sont pas moins gênantes, moins onéreuses pour celui qui a le droit d'élire, et à qui même les statuts, qu'il a juré d'observer, défendent d'engager son suffrage.

Il était arrivé déjà dans plus d'une circonstance, que l'Académie eût fait les premiers pas au devant du mérite reconnu, quand le célèbre Arnauld d'Andilly, de Port-Royal, publia sa traduction des *Confessions de Saint-Augustin*. Elle fut si enchantée de cet ouvrage qu'elle offrit à son auteur de l'adopter parmi ses membres. Le janséniste refusa modestement cette distinction; et la compagnie résolut en conséquence de ne plus offrir à personne le titre d'académicien, et

d'attendre qu'on le demandât ; mais de là aux visites il y a loin ; encore a-t-elle dérogé fort souvent à la coutume établie.

Mais écoutons ce qu'à ce propos rapporte l'abbé d'Olivet, dans une de ses lettres au président Bouhier. Cette anecdote fournira la preuve que l'Académie est loin de demander les visites, mais qu'elle les exige quelquefois, quand sa considération est en jeu. Les réflexions de l'abbé étaient la manière de penser de la compagnie elle-même, dont, après quarante années de zèle et d'assiduité, il se trouvait plus à portée que personne de bien connaître les maximes et l'esprit. « Au commencement de l'année 1733, dit-il, un fameux avocat (Lenormand) nous fit dire par l'évêque de Luçon (Bussy-Rabutin) que, si la place vacante n'était point encore destinée, il désirait passionnément qu'on le nommât pour la remplir. Quelques-uns de ses confrères, animés peut-être d'un peu de jalousie, affectèrent de publier qu'il serait bien glorieux à l'ordre des avocats qu'un de ses dignes suppôts allât de porte en porte mendier nos suffrages. L'amertume de leurs plaisanteries fut poussée si loin, que non seulement il promit de ne voir aucun de nous, mais qu'il s'imposa même la loi de le déclarer publiquement, et il tint parole. Tous les ordres, vous le savez, ont leur petit orgueil. Autre chose est de ne point rendre de visites, autre chose est d'assurer et de publier qu'on n'en veut point rendre. Une pure civilité, qui n'a blessé ni les chefs du parlement, ni les maréchaux de France, ni les

prélats, fussent-ils membres du sacré collége, peut-elle blesser l'ordre des avocats ? Quoiqu'il en soit, notre chapitre général ayant été convoqué dans les régles, nous fîmes un autre choix, sans qu'il fût dit une parole concernant l'homme de mérite que nous avions regardé pendant un mois, et avec un sensible plaisir, comme un confrère désigné.

» Paris a raisonné là-dessus comme sur toute autre nouvelle, sans examiner si le principe d'où l'on part est certain. On pose donc ici pour principe que nous exigeons des visites, et que nous avons un statut par lequel il est dit que nous ne recevrons personne qui n'ait sollicité. Mais ce sont de ces devoirs qui n'ont pour tout fondement que la possession où ils sont de n'être pas contredits. Où prend-on en effet que nous ayons un statut qui contienne rien d'approchant ? Mais comment choisir un sujet ? Qu la compagnie jettera d'elle-même les yeux sur qui elle voudra, ou ceux qui le désirent se feront connaître à la compagnie. Il n'y a que ces deux moyens, et il ne peut y en avoir un troisième.

» On pencherait sans doute pour le premier si le titre d'académicien était un simple titre d'honneur, et s'il était permis à la compagnie de le donner au mérite qui lui paraîtrait le plus éminent. Mais il n'en est pas ainsi : outre l'honneur qu'on y attache, c'est un titre qui nous met dans l'obligation de participer aux travaux de la compagnie, avec plus ou moins d'assiduité, selon que nos autres devoirs nous le permettent. Or, sous prétexte de faire honneur à

quelqu'un, est-il juste qu'à son insu on lui donne un titre onéreux ?

» Je doute que Pellisson eût assez fait réflexion là-dessus, quand il dit que messieurs de l'Académie, lorsqu'ils ont à se choisir un collègue, devraient toujours nommer le plus digne, sans qu'il s'en doutât. Car enfin, ne peut-il pas arriver que celui qu'on aura nommé ait des raisons pour ne point accepter ? On offrira donc alors cette même place à un autre ; et puis, peut-être, à un autre encore. Qu'y aurait-il et de moins convenable à la dignité de la compagnie, et de moins flatteur pour celui à qui la place demeurerait ? Personne, dit Pellisson, ne refuserait cet honneur. Vous voyez qu'il en parle toujours comme d'un bénéfice sans charges. Ou, ajoute-t-il, si quelqu'un était si bizarre, toute la honte et tout le blâme en serait sur lui. Oui, s'il refusait avec mépris et par caprice ; mais non, s'il remerciait avec politesse, avec reconnaissance et par un principe de probité ; alléguant que son emploi ou ses infirmités ne souffrent pas qu'il vaque à nos exercices, et ne voulant point contracter un engagement qu'il n'est pas le maître de remplir.

» Quand même cet inconvénient serait peu à craindre, ne serait-ce pas pour l'Académie une difficulté bien grande, ou plutôt insurmontable que de choisir toujours le plus digne. Je ne sais s'il pourrait lui arriver, dans tout un siècle, de faire deux ou trois choix dont personne absolument ne murmurât, comme d'une préférence aveugle. Car la république

des lettres, si l'on s'en rapporte à l'idée que ses citoyens ont d'eux-mêmes, n'est composée que de patriciens. Tous, depuis le philosophe jusqu'au chansonnier, croient se valoir les uns les autres. On y passe même pour très modeste, quand on croit ne valoir pas mieux qu'un autre.

» Tout cela, si je ne me trompe, fait voir que nécessairement il faut user du second moyen dont j'ai parlé, c'est-à-dire que ceux qui se proposent d'occuper une place dans l'Académie, doivent lui faire connaître leur intention. Mais, dit-on, cela occasionne des brigues. Je n'en disconviens pas. Pourquoi n'est-il pas aussi facile de les empêcher qu'il est raisonnable de les blâmer? Mais, dit-on encore, il s'ensuivra toujours de-là qu'un homme modeste, quelque mérite qu'il ait, prendra le parti de se mettre à l'écart, pendant que la présomption et la hardiesse triompheront. C'est une conséquence mal tirée. Quelque modeste que soit un orateur, un poëte, un savant, il n'en vient pas à un certain degré de mérite, sans être connu malgré lui; et du moment que nous le connaîtrons, en vain tâcherait-il d'imposer silence à l'envie que nous aurions de nous l'associer. Il n'y aurait qu'un cri dans l'Académie pour avoir un collègue si propre à nous faire honneur, et à nous aider dans nos travaux.

» Mais enfin les visites sont-elles d'obligation? Je réponds hardiment : non! et en voici la peuve, qui est telle que l'on n'a rien à répliquer. Vous savez qui fut reçu le 25 novembre 1723. (C'était l'abbé d'Oli-

vet lui-même.) Assurément nous ne doutons, ni vous ni moi, que ce ne soit le moindre des académiciens, *quot sunt, quotque fuere, quotque erunt aliis in annis*. Or il fut élu dans un temps où, depuis plus de six mois, il était au fond d'une province éloignée. Un homme qui est à Salins rend-il des visites dans Paris? On ne laissa pas de l'élire, sur ce que les amis qu'il avait dans la compagnie répondirent qu'il serait vivement touché de cette faveur.

» Il résulte de ces raisonnements et de ces exemples que l'obligation de ceux qui pensent à l'Académie se réduit à faire savoir, ou par eux-mêmes, ou par quelque académicien, qu'ils y pensent. Voilà, dis-je, l'obligation étroite, qui pourtant n'exclut pas ce qui est dicté par la politesse. A cela près, rien de plus odieux pour nous que des visites intéressées. »

Depuis la lettre de l'abbé d'Olivet, l'Académie restreignit encore les obligations qu'elle imposait à ceux sur qui tombait son choix. Il devint suffisant qu'après l'élection faite un seul académicien se rendît garant que celui qui venait d'être nommé accepterait la place. Il ne fut pas même nécessaire, pour être élu, d'avoir été nommé, avant l'élection, parmi les candidats. On le voit, l'inutilité des visites date de loin. Depuis cette époque, aucun réglement nouveau ne les a rendues nécessaires ; loin de-là : Louis XVIII, dans celui qu'il a donné de nos jours à l'Académie, invite les candidats à s'en abstenir désormais. Que ceux-là donc en qui le talent crée un droit cessent de consolider un abus par leur condes-

cendance ; qu'ils se contentent de faire connaître leur candidature ; et l'usage caduc, abandonné à la médiocrité qui l'emploiera sans fruit, tombera de lui-même.

On a fait à l'Académie un autre reproche plus grave. D'Alembert y a si victorieusement répondu que ce que nous avons de mieux à faire est de reproduire sa réplique. Quelques-unes de ces réflexions sont particulières à son époque ; mais la plupart sont encore applicables à la nôtre et le seront à tous les temps. « N'hésitons point à le dire, avec autant de force que de franchise, malgré l'injustice naturelle aux hommes à l'égard des talents distingués, il ne manque à l'Académie qu'une liberté absolue dans ses élections, pour voir enfin, parmi ses membres, tous ceux qui sont dignes d'y être admis. Qu'on la laisse écouter la voix de la nation, et se consulter elle-même ; qu'on ne lui demande, qu'on ne lui prescrive, qu'on ne lui interdise rien de ce qu'elle s'interdirait toute seule, elle ne fera presque jamais que des choix convenables et approuvés. Ils le seront à la vérité plus ou moins, suivant les temps et les circonstances ; les écrivains distingués seront élus un peu plus tôt ou un peu plus tard, mais ils finiront par être élus ; et et la compagnie, abandonnée à ses propres lumières, aura très rarement le malheur ou la maladresse de se donner des membres tout-à-fait indignes d'elles. En un mot qu'aucune force étrangère ne vienne ni gêner ses vues, ni repousser son vœu ; et qu'on la censure ensuite, si le suffrage public n'est pas d'accord avec

le sien. On lui reproche, avec une amertume plus intéressée que sincère, quelques écrivains célèbres qu'elle n'a pas adoptés, et plusieurs écrivains médiocres qu'elle a reçus. Mais on ne voit pas, ou l'on ne veut pas voir, que le siècle le plus fécond en grands hommes ne fournirait pas assez de génies éminents pour remplir toutes les places d'académiciens ; qu'on ne saurait donc exiger de l'Académie de n'adopter jamais que des écrivains supérieurs, mais que son honneur et son discernement seront à couvert si elle choisit dans tous les temps ce que le siècle produit de meilleur, et ce que les conjonctures, quelquefois contraires à ses vues, lui permettent de choisir. Ainsi, pour apprécier équitablement les choix équivoques ou hasardés que la compagnie a pu faire en quelques occasions, il ne faut pas s'arrêter à ce que la postérité pensera des académiciens sur lesquels ces choix sont tombés ; il faut voir ce qu'en pensait le public de leur temps ; il faut examiner si les suffrages qu'ils ont obtenus n'ont pas été pour lors suffisamment justifiés, ou par des succès éclatants quoique éphémères, ou par l'impossibilité de trouver des sujets plus éligibles. A l'égard des écrivains illustres dont le nom manque à l'Académie, il serait juste de peser dans la balance de l'équité les raisons qui n'ont pas permis de les admettre : on trouvera presque toujours que ces raisons étaient, ou malheureusement trop légitimes, ou d'une espèce au moins qui ne laissait pas à l'Académie la liberté de les combattre. On verra que l'un de ces auteurs célèbres était engagé dans

une profession qu'un préjugé, très injuste sans doute, mais très enraciné, a constamment proscrite; qu'un autre était décrié dans l'opinion publique, ou par l'avilissement de sa personne, ou par la licence effrénée de ses opinions; qu'un troisième, par son attachement à un parti réprouvé du gouvernement, repoussait des suffrages que le monarque aurait rejetés; que celui-ci était lié par des vœux à une société intrigante et dangereuse; que celui-là était ou flétri par ses libelles, ou déjà expulsé de quelque autre compagnie pour des actions avilissantes, ou s'était fermé, par la dureté de son caractère, l'entrée d'une compagnie qui doit chercher des talents avec lesquels on puisse vivre; que d'autres enfin, soit amour de l'indépendance, soit vraie ou fausse modestie, soit peut-être orgueil ridicule, avaient hautement déclaré que la compagnie essuyerait de leur part un refus, si elle tournait ses vues sur eux. »

Rendons plus sensible par des exemples cette apologie générale. Supposons-nous un instant l'Académie française et composons ensemble vous et moi un quarante-unième fauteuil, un fauteuil imaginaire, que nous appelerons, si vous voulez, le fauteuil de Molière, et dans lequel, l'avenir d'autrefois étant devenu le passé d'aujourd'hui, nous aurons beau jeu à faire entrer les noms regrettables qui manquent à la liste académique.

Nous sommes en 1635 : Descartes est dans tout l'éclat de sa gloire, ce Descartes qu'on a pu nommer le plus grand philosophe de l'Europe; qu'il inaugure

notre fauteuil. Mais il n'est pas en France? N'importe! d'injustes échos de la postérité nous reprocheraient cette omission.

Il meurt en 1650, que Rotrou le remplace, Rotrou l'un des fondateurs du Théâtre-Français et le plus digne coopérateur de Corneille. Hâtons-nous, car la mort l'attend et va le prendre cette année même ; une mort héroïque, le martyre du dévouement à ses concitoyens frappés de l'horrible fléau de la peste. Ce trépas généreux et prématuré sera, dans le XIXe siècle, le sujet d'un concours de poësie, proposé par l'Académie, et dont Millevoye sortira couronné. Mais le séjour de Rotrou est à Dreux, où l'oblige de vivre une charge de magistrature, et l'Académie est très rigoureuse sur l'article de la résidence à Paris. N'importe encore, l'Académie de 1650 a tort aux yeux des hommes de l'avenir. Rotrou est accepté; passons.

Il existe à cette époque un effrayant génie, selon l'admirable expression de M. de Châteaubriand : tout le monde a reconnu Pascal. Qu'il soit nommé ! Mais Pascal n'a pas encore produit les *Lettres provinciales,* son vrai titre littéraire ; et quand il les aura publiées, il se sera fait des ennemis si puissants que son élection deviendra peut-être impraticable. Puis il est encore bien jeune par les années, quoique dans toute la maturité d'une intelligence surhumaine. Attendons qu'il ait atteint quarante ans. L'Académie n'a pas pour habitude de prendre ses membres si jeunes. Et Pascal meurt à trente-neuf ans.

Oh! pour le coup, nous nommerons Molière. Mais Molière est comédien! Jamais la cour, jamais l'Église ne ratifiera cette élection. Pour être académicien on n'en est pas moins homme, on n'en est pas moins de son temps. Il nous est interdit de le nommer. Dans cent ans, quand les préjugés de cette sorte auront disparu, nous adopterons sa statue, nous ferons une ovation à son ombre, et nous proclamerons nos regrets à la face du monde, en ce beau vers :

Rien ne manque à sa gloire, il manquait à la nôtre,

Et si le XIX^e siècle a, lui aussi, l'injustice de nous reprocher de n'avoir pas accueilli Molière vivant, son Académie française pourra lui répondre : Il est des préjugés rigoureux et vivaces, vous-mêmes en faites foi : pourquoi donc refusez-vous à un chanteur, artiste admirable, le ruban de la Légion-d'Honneur, sa monomanie? Pourquoi, malgré l'autorité de plusieurs exemples récents, aucun comédien de votre époque ne fait-il partie de l'Académie des beaux-arts en 1844? Nous savons bien que nul de vos comédiens n'est un Molière par le génie littéraire, mais l'Académie des beaux-arts n'est pas non plus l'Académie française par l'imposante renommée et par l'inamovibilité deux fois séculaire de sa gloire.

A Molière, mort en 1673, l'époque ne peut donner de plus noble successeur que le célèbre auteur des *Maximes*, cette œuvre profonde, si désespérante pour le cœur, et pourtant sortie d'un cœur pur. Oui, mais Larochefoucauld lui-même redoute cet honneur. Cet

homme qui ne craint pas d'affronter la mort dans la mêlée des batailles, n'ose soutenir les regards d'un public assemblé. Il s'évanouirait en prononçant son discours de réception. L'Académie ne peut pourtant pas lui en accorder la dispense, et lui-même ne veut pas être de l'Académie. Aplanissons toutes les difficultés, et qu'il en soit néanmoins.

1680 est le terme de la vie du duc. La puissante et nombreuse maison des Colbert a fait préférer Bergeret à Ménage pour le huitième fauteuil; son influence a prévalu sur le vœu des gens de lettres; installons le savant Ménage dans ce fauteuil supplémentaire; car n'oublions pas que la reine Christine de Suède, plus sensible, il est vrai, au mérite de l'érudition qu'à tout autre, s'est étonnée, dans la visite qu'elle fit en 1658 à l'Académie, de n'y pas trouver son cher Ménage. Mais il faut tout dire: Ménage a composé contre l'Académie en général et contre ses membres en particulier, la *Requête des Dictionnaires*, satire mordante. N'est-il pas naturel que nous nous montrions peu zélés pour qui se moque de nous? Vous voyez néanmoins que les gens de lettres de l'Académie songeaient à lui; car un académicien, ami de Ménage, a dit fort spirituellement, en pleine compagnie, qu'au lieu de l'en exclure pour avoir fait une pareille satire, il fallait se hâter de l'y recevoir, comme on condamne un homme qui a déshonoré une fille à l'épouser. Eh bien! la compagnie montrera encore une fois l'intention d'adopter l'auteur de la *Requête* qui l'a tant offensée. Mais Ménage sera bien vieux alors, et, contre toute

attente, lui qui vingt ans plus tôt eût été touché de cette faveur, il la refusera en disant : « Ce ne serait plus qu'un mariage *in extremis*, qui ne ferait honneur ni à l'un ni à l'autre. »

Ménage mort en 1692, son successeur, désigné par la voix publique, ne saurait être plus distingué que Regnard, ce poëte si gai, qui eut la gloire non médiocre de faire applaudir ses comédies, aux vives allures, d'un siècle qui pleurait l'incomparable Moliére; mais il en est de Regnard comme de Rotrou ; il a fixé sa retraite à vingt lieues de Paris.

Regnard arrive au terme de sa carrière en 1709 ; un magnifique talent se présente pour le remplacer; c'est Rousseau le lyrique. Mais ignorez-vous que cet homme, ce poëte a trouvé le secret de séparer le talent de la vertu ; que, s'il est David à la cour, il est Pétrone à la ville? Ne connaissez-vous pas son humeur de libelliste, injuste et satirique? Oubliez-vous qu'il n'a pas un ami? que son caractère dur et altier repousse tous les gens de lettres, ses confrères? Prenez garde, son honneur est sur le point d'être flétri, et avant qu'il soit trois ans, un arrêt judiciaire le bannira de sa patrie et le fera exclure de la compagnie qu'il aura déshonorée.

Nous purifierons son fauteuil par le vertueux Mallebranche, ce célèbre métaphysicien dont les écrits sont le modèle de la clarté philosophique et de la discussion lumineuse, cet homme charmant dont la vie privée est marquée du vrai caractère du génie, la simplicité et la candeur. Mais d'Alembert vous le

dira : si l'Académie française l'adopte, vingt auteurs de tragédies sifflées, d'histoires ennuyeuses et de romans insipides vont crier à l'injustice, et déplorer surtout, avec une éloquence vraiment touchante, le malheur de la littérature, desséchée et perdue par la philosophie.

Il nous restera la ressource de le remplacer à sa mort, en 1715, par un poëte, un poëte comique, le fin, l'ingénieux, le piquant Dufresny. Mais si le talent du poëte est généralement aimé, une juste déconsidération s'attache au caractère de l'homme. C'est un dissipateur, un débauché, il vit sans conduite et comme au hasard ; il épouse sa blanchisseuse aujourd'hui ; que ne fera-t-il pas demain ? Il se laisse aller à tous les vents, et qui sait si le peu de dignité qui lui reste n'est pas près de faire naufrage, et si sa place à l'Académie ne deviendra pas veuve de lui de son vivant même ?

Le vif, l'enjoué Dancourt sera là pour lui succéder, en 1724. Mais Dancourt nous jette dans le même embarras que Molière : il est comédien comme lui, et quelle différence dans le talent !

A sa mort du moins, en 1726, nous avons un admirable choix à faire, le gai, le vrai, le profondément comique Lesage, l'impérissable auteur d'un impérissable roman qui est plus instructif que la plus instructive histoire, l'auteur aussi de la seule comédie qui rappelle Molière. Mais cet homme admirable, qui n'a ni fortune, ni cabale, ni manége, qui se laisse oublier de tout le monde, faut-il que l'Académie soit seule

à s'en souvenir ? Oui, c'est convenu ! Mais en même temps que des membres glorieux, la compagnie veut des confrères utiles, et la surdité totale dont Lesage est affligé s'oppose à notre désir de l'admettre ; et, vraisemblablement par ce motif, peut être aussi par la conscience de quelques traits mordants dont il se reconnaît coupable envers plusieurs académiciens, lui-même n'a jamais paru songer à une place qu'il croit sans doute, sinon mieux occupée, au moins plus utilement remplie par un autre homme de lettres.

Lesage expire en 1747, et voici le chancelier d'Aguesseau qui pense en philosophe, qui parle en orateur, qui administre en sage, dont l'esprit a embrassé toutes les études, et dont l'éloge enfin, renfermé dans les bornes d'une stricte justice, peut paraître encore une exagération. L'omettre serait une faute impardonnable, et quelle réponse à faire au reproche d'un tel oubli ? Aucune, sans doute, nous serions coupables et ne pourrions espérer notre pardon qu'en adoptant, quarante ans plus tard, son nom, si ce n'est son génie, dans la personne de son petit-fils.

Nous voici en 1751 ; le chancelier cesse de vivre, et Dumarsais se présente, Dumarsais qui a porté dans la grammaire un esprit créateur, une philosophie profonde. Mais, nous dit d'Alembert, il a eu le malheur ou la maladresse de se faire des ennemis dans une société très puissante, en voulant défendre, contre les attaques du jésuite Baltus, l'ouvrage de Fontenelle sur les oracles. Ces ennemis l'accusent d'avoir,

sur des matières encore plus délicates, des opinions libres, quoiqu'il n'ait jamais rien imprimé sur ces objets ; ils ont, par ces imputations, très mal disposé en sa faveur les suprêmes arbitres des graces, dont l'aveu est indispensable aujourd'hui pour obtenir même le fauteuil académique, sur lequel il devraient sans doute avoir moins d'inspection ou d'influence.
I faut donc qu'au grand regret de la compagnie et du public il soit exclu, par cette cabale et un peu par son imprudence, d'une place à laquelle son mérite lui donne des droits incontestables. Non certes, et qu'il soit nommé.

Accueillons, en 1756, le fils du grand Racine, dont l'éloge sera complet quand on aura dit qu'il ne fut pas indigne d'un tel père. Que de droits son nom et ses ouvrages lui donnent à cette distinction ! Et ces droits ne sont combattus par aucune considération particulière. Si nous ne pensions pas à lui, ce serait une de nos erreurs. (Oh! qu'en 1762, plutôt que de nommer Voisenon à la place de Crébillon, qui occupait ce fauteuil d'où sortit *Athalie*, il eût été de bon goût d'y asseoir, d'un accord unanime, le modeste vieillard qui n'y songeait pas, et de payer en passant, par l'adoption du fils, la dette de gloire immortelle contractée envers le père! Pends-toi, Voltaire, tu n'y as pas réfléchi!) Hélas! l'élection de Racine n'eût sans doute pas été approuvée de Louis XV : le poëte était atteint et convaincu du crime horrible... de jansénisme!!!

Qu'en 1763, l'abbé Prévost, à qui il reste seule-

ment quelques mois de vie, succède à Louis Racine;
l'abbé Prévost, ce cœur ardent, cette imagination
féconde, ce travailleur infatigable, qui, marchant
lourdement à la postérité avec un bagage de cent
cinquante volumes, y arrive radieux et dispos, et s'y
maintiendra triomphalement et éternellement avec
un épisode de quelques pages. Mais cet homme flottant, aujourd'hui jésuite et demain soldat, tantôt
bénédictin austère et macéré, tantôt joyeux et prodigue viveur, ce mois-ci en France, le prochain en
Hollande et le suivant en Angleterre, n'a pas la
moindre consistance dans le caractère ou dans les
idées.

Cette même année, terme de l'existence de Prévost aussi bien que de Racine, nous tendons la
main à Piron. Piron connu surtout de la foule par
l'incroyable bonheur et la vivacité de ses réparties,
par l'obscénité de quelques opuscules, a droit à l'admiration des gens de lettres de tous les temps, par
l'œuvre comique en vers la plus forte de tout son
siècle, malgré Gresset et Destouches, par la comédie
la plus littérairement gaie de notre répertoire, après
les *Femmes Savantes*. Nous le nommons, voyez :
son nom est inscrit sur la liste académique, mais
raturé. Qui l'a inscrit ce nom? l'Académie! Qui l'a
raturé? Boyer, l'évêque de Mirepoix, par la main
de Louis XV !

Quel homme pour remplacer Piron en 1773! Le
citoyen de Genève, l'écrivain au style savant, l'orateur à l'éloquence entraînante et persuasive, le hardi

novateur et l'esprit convaincu. Mais, personne ne l'ignore, ce céleste législateur d'une famille ou d'une nation d'anges sait fort peu vivre avec les hommes, et qu'on nous dise, je vous prie, de quelle compagnie il peut être, à supposer même qu'il le veuille.

Génie divin, homme fiévreux, nous te donnons pour successeur, en 1778, celui que tu aimas tant, Diderot. Mais Louis XVI acceptera-t-il jamais le fougueux rédacteur de l'*Encyclopédie?* Louis XV a bien accepté d'Alembert. Mais d'Alembert n'est pas ce généreux imprudent que voici, cet ardent coryphée de l'athéisme, qui jette sa pensée indiscrète à tout venant.

Nous sommes arrivés à 1784; c'est l'année de la mort de Diderot, c'est l'année précisément où Beaumarchais est à l'apogée de sa réputation : on lui joue le *Mariage de Figaro*. Mais cet homme, qui s'est peint tout entier dans ses œuvres, est, comme elles, un étrange composé de verve bouffonne et de cynisme éhonté, de grâce et de mauvais goût; c'est un mélange bizarre d'orgueil avec l'absence totale de dignité. Mais la vie de cet homme est un long combat; ce hardi lutteur, cet athlète infatigable va transformer l'Académie en une arène. Il fera scandale, c'est son instinct, c'est sa politique. Attendons que l'âge ait abattu son ardeur inquiète. Pouvons-nous prévoir qu'une révolution sociale est là qui anéantira notre compagnie!

Lui mort en 1799, existe-t-il, que vous sachiez, un esprit de quelque valeur qui ne soit pas de l'une

des classes de l'Institut? Et les places de l'Institut ne se cumulent pas. Usons donc de notre privilége de prescience, et devinons Millevoye qui éclot à la poësie, qui trouvera dans son cœur quelques pièces de vers d'un sentiment exquis; devinons aussi sa mort précoce, sans laquelle il devenait à coup sûr un des quarante; puis, élisons après lui, en 1846, Paul-Louis Courier, l'inimitable écrivain contemporain dont notre époque oublieuse ne parle point assez, ce Lafontaine du pamphlet, cet ingénieux et poëtique grec du temps de Périclès, ressuscité français du xixe siècle, celui-là dont l'Académie des inscriptions, qui le négligea, éprouva si cruellement la spirituelle rancune.—Oui! mais vous qui parlez, faites donc accepter cette élection à la cour.

Enfin, ce quarante-unième fauteuil, inauguré par Descartes, rehaussé par Pascal, Molière, d'Aguesseau, Jean-Jacques, clôturerait brillamment la riche série des noms de ses possesseurs par le nom populaire de Béranger, que nous y inscririons de nos jours. Mais Béranger n'est pas de l'Académie française, parce qu'il ne *veut* pas en être.

Nous ne croyons pas avoir oublié, dans cette succession fictive, aucun nom d'une grande valeur; mais nous en avons négligé plusieurs d'une valeur moins réelle, et qui sont peu regrettables. Pourtant il est encore un homme que nous ne nous pardonnerions pas de ne point mentionner ici; c'est l'intéressant et vertueux Vauvenargues. Si nous n'avons point parlé de lui parmi les autres, c'est qu'il mourut à trente-deux

ans, presque aussitôt après la publication de son immortel ouvrage, l'*Introduction à la connaissance de l'esprit humain*. S'il eût vécu, il était inévitablement prédestiné au fauteuil, par son talent et par l'amitié qui l'unissait aux membres les plus influents de l'Académie.

Convenons donc que, pour un période de deux cents ans, le nombre n'est pas si effrayant des hommes de talent qui n'ont pas fait partie de l'Académie. Convenons en outre que la plupart d'entre eux ont été laissés de côté par des motifs plausibles en tout temps, d'autres par des raisons qui, valables à certaines époques, ne seraient plus de mise aujourd'hui. Déjà, au sujet de Rotrou, de Larochefoucault, de Regnard et de Lesage, l'Académie fit dans le siècle dernier cette confession, par la bouche de d'Alembert son secrétaire : « La compagnie, moins attachée maintenant à des lois qu'on doit oublier en faveur du mérite rare, irait sans doute au-devant de ces quatre hommes, s'ils existaient encore. N'accusons pourtant pas nos prédécesseurs de n'avoir pas osé violer ces lois, dont les circonstances pouvaient exiger alors l'observation scrupuleuse ; peut-être à leur place, aurions-nous fait comme eux ; mais croyons qu'à la nôtre ils feraient comme nous.

» Après cette discussion impartiale des vues qui dirigent l'Académie dans ses élections, et des différents choix qu'elle a pu faire, poursuit d'Alembert, on en trouvera peu qu'elle ait réellement à se reprocher ; il en restera seulement ce qu'il sera nécessaire

pour prouver ce qu'on ne savait que trop : que les corps, aussi peu infaillibles que les particuliers, paient comme eux le tribut à l'erreur et à la fragilité humaines. Peut-être même demeurera-t-on convaincu par cet examen qu'il est peu de corps qui, durant un long espace de temps, ne se soient plus souvent égarés qu'elle dans le choix de leurs membres.

» N'espérons pas néanmoins que des observations si justes imposent silence à ces détracteurs éternels de l'Académie, qui, s'en voyant exclus à jamais par la perversité de leur caractère ou la nullité de leur talent, lui reprochent avec une affectation fastidieuse de n'avoir pas jugé dignes d'elle quelques noms qu'elle aurait dû adopter. Ces inexorables censeurs, toutes les fois qu'ils auront à parler d'un écrivain illustre qui n'a point été assis parmi nous, continueront à remarquer avec complaisance qu'il ne fut point de l'Académie, en ajoutant tout bas cet à-parte momodeste : je n'en serai pas non plus, et j'essuyerai la même injustice. Laissons-les se consoler et se venger obscurément de l'oubli où ils se voient condamnés; laissons-les se nourrir paisiblement de leur propre suffrage, et se flatter que la postérité les dédommagera de l'inepte mépris de leurs contemporains. Ils ressemblent à ce poëte Laincz dont on a imprimé un recueil de vers que personne ne lit, et à qui un académicien, apparemment peu difficile, demandait un jour pourquoi *il n'avait pas voulu* être son confrère : qui vous jugerait, répondit ce pauvre poëte ? réponse qui a été citée comme un mot excellent dans plusieurs

ana et plusieurs journaux. Cette heureuse disposition des écrivains médiocres à s'admirer tout seuls, est regardée, par le judicieux jésuite Lemoine, comme un effet de la providence et de la bonté divine. Quand un pauvre esprit, dit le révérend père, s'est mis à la torture pour ne rien faire qui vaille, et qu'il ne peut ainsi avoir part aux louanges publiques, Dieu, qui ne veut pas que son travail demeure sans récompense, lui en donne une satisfaction personnelle qu'on ne peut lui envier sans une injustice plus que barbare. C'est ainsi que Dieu, qui est juste, donne aux grenouilles de la satisfaction de leur chant. »

« On ne trouverait pas, disait enfin, dans un mémoire lu à l'Académie des inscriptions le 28 octobre 1780, l'impartial et sage Turgot qui, n'étant pas de la compagnie, exprime une opinion tout-à-fait désintéressée, on ne trouverait pas, depuis l'établissement de l'Académie française, six à sept noms que le public puisse vraiment regretter de n'avoir pas vus sur sa liste. Si même de ce petit nombre on retranche ceux qui, n'ayant rien imprimé de leur vivant, sont morts sans avoir un droit réel aux honneurs académiques, on verra que tous les autres ont été écartés de l'Académie par des obstacles étrangers à leur mérite littéraire, et qu'il n'était pas au pouvoir de la compagnie de lever. Les places de l'Académie n'ont donc jamais manqué aux grands talents; souvent, au contraire, les grands talents ont manqué aux places de l'Académie. »

Nous ne saurions abandonner cette question, qui

est toute du passé, sans jeter un regard sur celle du
présent qui déjà touche à l'avenir. Arrière ces esprits
chagrins qui trouvent toujours leur siècle inférieur à
celui qui l'a précédé! C'est une ridicule manie, déjà
vieille comme le monde, commune à tous les temps
et dont la grande ère littéraire de Louis XIV n'a pas
été plus exempte que d'autres : quelle est donc l'époque qu'on n'ait point accusée d'être une époque de
décadence? Le XIXe siècle est entré tout entier dans
une grande voie littéraire. Où n'ira-t-il pas si l'on
veut bien le seconder? L'immense révolution qui a
nivelé les conditions sociales, paraît il est vrai, avoir
aussi nivelé l'intelligence. Le génie, dirait-on, a participé du morcellement de la propriété; il ne se rencontre presque nulle part, et c'est là le malheur des
siècles de lumières générales; mais où ne trouve-t-on
pas le talent, ce cadet du génie, le talent qui souvent
aujourd'hui semble s'élever à la hauteur de son frère?
De nos jours pourtant l'œuvre est rarement d'une
valeur égale à celle de l'homme qui l'a produite. Pourquoi? Il faut bien le dire, c'est que jamais on n'a
moins fait pour les gens de lettres, et jamais, à beaucoup près, ils ne furent en aussi grand nombre. Mais
comment cela? Maintenant les lettres mènent à tout,
dit-on! C'est possible; mais d'abord, à la condition
qu'on les quitte, suivant un mot fort juste attribué à
M. Villemain, et en second lieu, à l'aide de certaines
qualités, peut être même de quelques défauts qui ne
sont nullement littéraires; et il est permis de douter
qu'il soit un homme moins apte à tout le reste que

celui qui a le plus d'aptitude aux choses de l'imagination. Oui, de toutes parts les encouragements manquent à la littérature. Eh! le peu que nous sommes tous, à qui le devons-nous cependant? A l'homme de lettres qui a fait 89 sans qu'on puisse l'accuser d'avoir fait 93. A qui devez-vous d'être députés, vous tous? à l'homme de lettres, dont vous ne prenez souci! Vous d'être pair, monsieur? vous, qui seriez tout au plus un obscur sous-officier obéissant à des chefs de race, d'être aujourd'hui maréchal de France? vous, qui seriez un opulent peut-être, mais à coup sûr un simple filateur, de devenir demain ministre? à l'homme de lettres, lequel a émancipé l'homme!

Eh! bien, l'homme public, loin de jeter un regard sur la littérature, s'en détourne et voudrait l'étouffer. A peine si, entre un ministère qu'il renverse et un ministère qu'il rebâtit, il lui jette une honteuse aumône. Et puis il se plaint qu'elle soit vile! Malheureux, c'est toi qui l'avilis. Ce ne sont pas des aumônes qu'il lui faut, mais des récompenses publiques, hautement avouées, et des palmes. Si tu la jettes sur le pavé, pourquoi t'étonner quand tu la trouves dans la boue? Singulière aberration de nos législateurs! C'est de la basse littérature que leur viennent toutes ces taquineries qui les irritent, ces blessures où elle fait couler du fiel, ces calomnieuses imputations propres à dégoûter de la vertu, et c'est pour elle, en dernière analyse, qu'ils font tout. D'où vient? c'est que leur dotation mesquine est arrachée à leur haine secrète par la pudeur, par la crainte de l'opinion publique,

et qu'elle n'est pas votée, large et nationale, par l'amour. Que s'ensuit-il ? l'écrivain de mauvais aloi et indigne de ce nom, celui qui enlève un homme à l'État sans en donner un aux lettres, peut dérober à la nation un secours, et le noble écrivain ne pourrait trouver une récompense. Or, faire l'aumône à l'homme de lettres qui ne mérite que l'aumône, c'est une pitié mal entendue, funeste ; mais encourager l'homme de lettres qui mérite des encouragements, c'est une loi, c'est un devoir pour tout homme d'État. L'écrivain est un ouvrier public, il a droit à des dotations nationales.

Et tout ceci reste vrai du particulier au général ; un exemple seulement : que le besoin d'une scène vraiment littéraire, et par conséquent utile et morale, soit généralement ressenti, le privilége en sera refusé ou bien accordé à des conditions qui le rendent dérisoire ; et l'homme d'une véritable valeur sera forcé de s'amoindrir dans le vaudeville. Mais demandez le privilége d'un théâtre de dixième ordre ; vous aurez mille chances de l'obtenir. Pourtant que résultera-t-il de ce nouveau privilége ? C'est qu'il créera tous les ans cent nouveaux hommes de lettres, de ceux-là qui, après avoir signé un quart de vaudeville, ne trouvent plus d'autre carrière digne de leur génie ; c'est qu'il créera tous les ans vingt nouveaux acteurs, de ceux-là qui déshonorent l'art et font honte à l'homme.

Quant au public, autrefois celui qui voulait lire un bon livre l'achetait ; aujourd'hui on le loue ; et la

dame élégante ne rougit pas de feuilleter de ses doigts gantés le beau roman, déjà défloré et sali par sa cuisinière.

S'il est prouvé, — et que n'est-il du fait de notre histoire de nous appesantir d'avantage sur cette matière, et de descendre à plus de détails : il y a ici tout un bon livre à faire ! — s'il est prouvé que les encouragements manquent aux lettres, qu'au moins l'Académie française apporte sa petite part de correctif et d'atténuation au mal. Dans notre beau pays de France tout ce qu'on sème on le recueille ; et si la génération qui a suivi l'établissement de l'Académie a été la plus grande génération littéraire de notre pays, ce n'est point seulement au hasard, à une largesse inaccoutumée de la Providence qu'il faut en attribuer la merveille. Jamais l'impulsion littéraire ne fut plus fortement imprimée aux esprits que par la main de Richelieu et sa création de l'Académie. Si, selon la belle expression de Montesquieu, ce grand ministre destina Louis XIV aux grandes choses qu'il fit depuis, il destina tout autant les lettres aux grands prodiges qu'elles enfantèrent. Et quand furent-elles autant applaudies, caressées, encouragées, fêtées que sous ce monarque et sous la savante administration de Colbert ? A quelle époque les écrivains et les artistes furent-ils plus considérés et des grands et du prince ? Ils le méritaient par leurs talents, direz-vous ; d'accord ! Mais n'étaient-ils pas amenés à le mériter par cette considération dont ils se voyaient l'objet ? par ces récompenses qui allaient les chercher ? Abandonnées aujourd'hui à

elles-mêmes, il faut bien que les lettres cherchent à se suffire. Désespérant de pouvoir se suffire par la qualité, elles ont espéré se sauver par la quantité. O littérature, expression de la société! la société de nos jours fait marché de tout, tu t'es faite marchande. Elle a hâte de vivre et de bien vivre ; tu t'es hâtée de te précautionner contre la faim; mais trop hâtée sans doute. Sous combien de faces le mot de Buffon est vrai, qui dit : le génie, c'est la patience ! Oui, la patience est le seul génie peut-être qui manque à notre époque. C'est un tort, c'est un malheur : un tort que l'homme de lettres ne devrait pas avoir, un malheur que l'homme public pourrait empêcher.

Que voulez-vous ? la perspective desséchante, mais parfaitement probable, de l'hôpital, a amené naturellement l'écrivain à se mettre en passe d'acheter un château ; mais au détriment de quelle gloire peut-être ! C'est à en concevoir un deuil profond, que de considérer l'effrayant gaspillage, qui se pratique aujourd'hui, de talent et même de génie. Quel beau nom aurait pu léguer à la postérité tel de nos contemporains qui se fût contenté de produire dix volumes en sa vie! Dix volumes, c'est cependant bien honnête! Mais quand il jette ses regards autour de lui, que voit-il? L'abandon. Qu'une place soit vacante même à l'Académie, une place modeste, non pour la gloire, mais pour la position, qui craint-il trop souvent de voir nommer pour la remplir ? Un homme politique.

Oui, l'Académie, docile à l'esprit du siècle, a fait disparaître de son sein le grand seigneur ; mais que

l'homme politique ne le remplace pas! Eh! n'a-t-il pas assez, cet ambitieux, de sa double tribune? n'est-il pas aujourd'hui député, pair demain? ne passe-t-il pas de la chaire nationale aux conseils royaux? ne sont-ils pas pour lui tous les honneurs, toutes les dignités, tous les hauts emplois largement rétribués de richesses et de cordons? lui faut-il encore l'Académie? Que celle-ci y prenne garde! la plus sainte partie de sa mission aujourd'hui est de moraliser l'homme de lettres, ce grand moraliseur des nations; car si la littérature est l'expression de la société, comme l'a dit un académicien par ordonnance qui méritait de l'être par élection, n'est-il pas aussi vrai de dire que la société est le reflet de la littérature? Voyez à toutes les époques de l'histoire : la génération active a toujours pratiqué ce que lui a prêché la génération spéculative qui la précédait. Le grand fléau de la littérature contemporaine, c'est qu'elle produit sans mesure et partant sans conscience ; — à cela près, plus d'œuvres obscènes, dont le dégoût public aurait d'ailleurs fait promptement justice; plus de prédications systématiques d'athéisme et d'immoralité ; — on peut croire avec quelque fondement que ce vice deviendrait moins général, si l'homme de lettres pouvait se promettre en perspective, avec plus de sécurité, la douce récompense, l'honorable retraite des vieux jours au fauteuil académique. Notre pauvre nature humaine est façonnée de telle sorte que, désespérer d'obtenir la récompense est pour elle un motif de ne pas chercher

à la mériter. Que les palmes littéraires soient donc entièrement réservées aux hommes uniquement littéraires; et quelque honorables d'ailleurs, il faut le reconnaître, que soient les hommes politiques; quelque talent d'orateur qu'ils possèdent, talent fort littéraire, nous en convenons, c'est à d'autres de leur en tenir compte, et non pas à vous, hommes de lettres de l'Académie, écartez-les ! Sur ce terrain, nous trouvons encore un de vos nobles aïeux, d'Alembert; permettez-nous de reproduire ses sages réflexions, revêtues d'une forme si élégante et si philosophique à la fois; elles se rattachent à notre objet, au moins par un côté, le bien que fait à la littérature l'honorable ambition du fauteuil ; et cette ambition sera d'autant plus générale qu'elle aura plus de probabilité d'être un jour satisfaite :

« L'Académie française est l'objet de l'ambition, secrète ou avouée, de presque tous les gens de lettres, de ceux même qui ont fait contre elles des épigrammes bonnes ou mauvaises, épigrammes dont elle serait privée, pour son malheur, si elle était moins recherchée. Quelques écrivains, il est vrai, affectent de mépriser cette distinction avec autant de supériorité que s'ils avaient droit d'y prétendre ; on ne devinerait pas, en les lisant, sur quoi ce mépris est fondé ; aussi personne n'est-il la dupe de cette morgue d'emprunt, et, si j'ose m'exprimer ainsi, de cette vanité rentrée qui, pour se consoler de l'indifférence qu'on lui montre, feint de repousser ce qu'on ne pense point à lui offrir. Malgré ce faux dédain et cet orgueil

de commande, l'empressement général des gens de lettres pour l'Académie n'en est ni moins réel, ni moins estimable, et quel bien cette ambition ne peut-elle pas produire entre les mains d'un gouvernement éclairé? (Ajoutons et de l'Académie française elle-même.) Plus il attachera de prix aux honneurs littéraires et de considération à la compagnie qui les dispense, plus la couronne académique deviendra une récompense flatteuse pour les écrivains distingués qui joindront au mérite des ouvrages l'honnêteté dans les mœurs et dans les écrits. Celui qui se marie, dit Bacon, donne des ôtages à la fortune. L'homme de lettres qui tient ou qui aspire à l'Académie donne des ôtages à la décence. Cette chaîne, d'autant plus puissante qu'elle est volontaire, le retiendra sans effort dans les bornes qu'il serait peut-être tenté de franchir. L'écrivain isolé, et qui veut toujours l'être, est une espèce de célibataire qui, ayant moins à ménager, est par là plus sujet ou plus exposé aux écarts. L'autorité, il est vrai, peut l'obliger à être sur ses gardes; mais n'est-il pas plus doux et plus sûr d'y intéresser l'amour-propre? S'il y avait eu une Académie à Rome, et qu'elle y eût été florissante et honorée, Horace eût été flatté d'y être assis à côté du sage Virgile son ami : que lui en eût-il coûté pour y parvenir? d'effacer de ses vers quelques obscénités qui les déparent; le poëte n'aurait rien perdu, et le citoyen aurait fait son devoir. Par la même raison, Lucrèce, jaloux de l'honneur d'appeler Cicéron son confrère, n'eût conservé de son poème que les mor-

ceaux sublimes où il est si grand peintre, et n'aurait supprimé que ceux où il donne, en vers prosaïques, des leçons d'athéisme, c'est-à-dire où il fait des efforts, aussi coupables que vains, pour ôter un frein à la méchanceté puissante et une consolation à la vertu malheureuse. »

Ne désespérons pas de voir s'opérer petit à petit la réforme utile que nous demandons. L'Académie française est essentiellement progressive : elle procède avec une sage lenteur ; mais enfin elle arrive ; et l'on peut lui appliquer avec raison, comme l'a fait M. le comte de Sainte-Aulaire, ce mot sublime d'un père de l'Église parlant de la Divinité : elle est patiente, parce qu'elle est immortelle. Il vaut peut-être mieux pour un corps faire, avec circonspection, un seul pas en avant dans le cours de tout un siècle, que d'en faire dix et d'être ensuite obligé de rétrograder de deux, ce qui ôte la foi.

Nous ne descendrons pas à discuter ici, en terminant, la question de savoir si l'Académie française est utile. Cette question, long-temps débattue par la mauvaise foi, ne fait plus aujourd'hui l'ombre d'un doute. Mais il faut le proclamer à la face de notre siècle *utilitaire*, qui fait profession d'ajouter à la juste admiration que doivent inspirer les savants tout ce qu'il retranche de l'adoration que devraient lui inspirer les gens de lettres ; de notre siècle, qui décore uniquement du titre d'hommes sérieux ceux-là qui s'occupent de matières immédiatement et physiquement applicables : l'homme de lettres, le poëte

est l'apôtre, le missionnaire de l'idée; et l'espèce humaine a plus besoin de l'idée que du pain même qui la nourrit. Le pain c'est le nécessaire, qui alimente; l'idée c'est le superflu, qui seul fait vivre. Loin de nous la pensée de rabaisser en rien les savants : tout s'enchaîne dans le domaine de l'esprit; qui n'estimerait pas les sciences serait-il digne d'aimer les lettres? Mais on peut répéter les paroles de Fontanes dans la séance d'installation des quatre académies, le 24 avril 1816 : « Je ne crains point de le dire, et je m'appuie en ce moment sur l'autorité de ces grands hommes qui portèrent une haute philosophie dans la culture des sciences : un peuple qui ne serait que savant pourrait demeurer barbare; un peuple de lettrés est nécessairement sociable et poli. » Aussi a-t-on eu beau reléguer l'Académie française au troisième rang d'abord, puis au second des classes de l'Institut; c'est toujours elle la fille aînée de l'intelligence, elle l'Académie vivante et prééminente. A elle la popularité, popularité de l'apothéose, et popularité de l'attaque, de l'injure même : la vie n'est-ce pas la lutte? Un membre de toute autre classe de l'Institut meurt, ce n'est qu'un fait; qu'il meure un membre de l'Académie française, c'est aujourd'hui comme toujours, un événement; et il en sera éternellement ainsi en dépit du prosaïsme et du positivisme desséchants. Que le monde, cet étrange composé où l'habileté est si souvent imaginaire, où le succès naît tant de fois du hasard, où les fortunes se fondent généralement par tant de moyens coupa-

bles (quelle effrayante supputation que celle des qualités mauvaises non pas peut-être indispensables, mais parfaitement utiles pour faire fortune!), que le monde appelle toujours rêveur l'homme de lettres, le poëte. Qu'est-ce qui nous sauve du désanchantement, du désespoir, du dégoût, de l'infamie de la réalité? c'est le rêve. Va donc, poëte, et sois toujours le rêveur de l'humanité!

HISTOIRE DES QUARANTE FAUTEUILS.

I

LE FAUTEUIL DE FLÉCHIER.

LE FAUTEUIL DE FLÉCHIER.

I

GODEAU.

1654

Antoine Godeau, évêque de Grasse et ensuite de Vence, naquit à Dreux en 1605. Tout jeune encore, il s'était adonné à la poésie; et, comme Conrart était un peu de ses parents, il lui envoyait à Paris, du fond de sa province, ses essais de prose et de vers, sur lesquels il lui demandait timidement des avis. Les personnes auxquelles Conrart en donna connaissance les goûtèrent beaucoup, ce qui le décida à réunir dans sa maison quelques hommes de lettres, sous prétexte de leur en faire la lecture. Ces réunions établirent la réputation de Godeau, et elles ont été, comme on a pu le voir dans notre histoire générale, le berceau de l'Académie française.

Le jeune poëte vint se fixer à Paris, où il eut le

bonheur de plaire à tout ce que la ville et la cour avaient de plus spirituel et de plus poli. Il devint bientôt le faiseur à la mode de l'hôtel de Rambouillet, et l'écrivain favori de M^{lle} de Rambouillet, Julie d'Angennes, dont il fut appelé le nain, à cause de sa petite taille. Donc le *nain de Julie* dut l'origine de son élévation à une circonstance assez singulière, à un bon mot du cardinal de Richelieu. Il avait paraphrasé en vers, fort beaux pour le temps, le *benedicite omnia opera domini domino*, et dédié son œuvre au grand ministre. En ce moment-là même l'évêché de Grasse se trouvait vacant. « M. l'abbé, lui dit le cardinal, en le remerciant avec un gracieux sourire, vous m'avez donné *benedicite*, et moi je vous donnerai *Grasse*. En effet, quelques jours après Godeau recevait l'investiture de l'évêché, et on l'appelait monseigneur de Grasse. Il sut se montrer digne de cette haute position, en remplissant pieusement et avec une touchante sollicitude tous les devoirs de son ministère sacré.

Voici un trait de modestie et de modération à proposer aux écrivains de tous les temps: « Lorsque l'*Histoire ecclésiastique* de M. Godeau, déjà évêque, commença à paraître, dit un contemporain, le P. Lecointe, de l'Oratoire, se trouva chez un libraire avec quelques savants. M. Godeau y était aussi. Il avait eu soin de cacher toutes les marques de sa dignité, qui auraient pu le faire reconnaître. La conversation roula sur cette nouvelle histoire; et, suivant la coutume assez ordinaire aux savants, on en parla avec

beaucoup de liberté. Le P. Lecointe convint qu'il y avait beaucoup de choses excellentes dans cet ouvrage ; qu'on ne pouvait rien lire de plus judicieux que ses réflexions ; mais il ajouta qu'il aurait souhaité plus d'exactitude dans les faits et plus de critique. Il fit ensuite remarquer quelques endroits qui l'avaient le plus frappé. M. Godeau écoutait sans rien dire. Après le départ de ce père, il eut grand soin de savoir son nom et sa demeure. Le même jour il se rendit à l'Oratoire et se fit annoncer. On peut s'imaginer quelle fut la surprise du P. Lecointe lorsqu'il le vit : il lui fit des excuses de son indiscrétion. Le prélat le remercia au contraire de sa sincérité, le pria de continuer ce qu'il avait commencé le matin, et lui fit cette prière avec tant d'instance qu'il ne put lui refuser sa demande. Ils lurent ensemble cette histoire sur laquelle le P. Lecointe fit d'amples remarques. Le prélat, après l'avoir remercié, en profita dans une nouvelle édition. Depuis ce temps il honora le P. Lecointe de son amitié. »

Godeau mourut à Vence le 21 avril 1672. Il n'était pas encore ecclésiastique lors de la fondation de l'Académie. Il fut le troisième désigné par le sort pour prononcer un de ces discours de chaque semaine imposés par les statuts, et il le fit *contre l'éloquence.*

Selon la loi que nous nous sommes imposée, nous ne donnerons pas la longue nomenclature de ses opuscules et de ses œuvres. Aujourd'hui elles sont tout au plus consultées, mais on ne les lit plus. Il nous arrivera plus d'une fois sans doute, dans le cours de cet ouvrage,

d'en dire autant de quelques autres académiciens. Qu'on n'en prenne pas pourtant occasion de prétendre qu'ils sont indignes de nous occuper. Ils ont contribué pour leur part à nous faire ce que nous sommes; et puis, ne suffit-il pas qu'ils aient été du nombre des esprits éminents de leur époque pour justifier le choix que l'on fit d'eux? De nos jours, un père complaisant peut se dire de son fils au berceau : J'en ferai un homme de lettres, et, s'il ne joue pas trop de malheur, le voir arriver à une médiocrité tout aussi supportable que beaucoup d'autres. Mais alors, vers l'an 1635, pour songer à aligner quelques hémistiches, à rassembler quelques phrases de prose, il fallait une vocation bien prononcée, une sorte d'instinct créateur. — Ceci soit dit à propos de Godeau, puisqu'il est le premier que nous mentionnons, mais non pas précisément à cause de lui. Lui, il a joui d'une haute estime parmi ses contemporains; il a même été de mode de dire, pour exprimer un ouvrage bien fait : c'est du Godeau! On lui reprochait cependant avec raison de composer trop vite et d'être un peu lâche et diffus. Aussi a-t-il immensément écrit; c'était une facilité, une fécondité sans exemple. Il disait, au reste que le « paradis d'un auteur c'était de composer; que son purgatoire c'était de relire et retoucher ses compositions; mais que son enfer c'était de corriger les épreuves de l'imprimeur. »

Chapelain, qui pouvait manquer de goût pour lui-même, mais qui appliquait une critique éclairée et savante aux œuvres d'autrui, parle de Godeau dans les

termes suivants en son volume de mélanges de littérature : « C'était, au sentiment de tous les savants, un très habile homme. Il nous a laissé de très bons ouvrages. Ses éloges des empereurs et des évêques sont, à mon avis, des pièces incomparables. » Pourtant c'est à peine si l'on a retenu en tout de cet auteur fécond les quelques stances que Corneille n'a pas dédaigné de copier dans *Polyeucte*. Autant en arrivera-t-il d'une foule d'écrivains, fort estimables d'ailleurs, de notre temps et de l'avenir. Ne nous en plaignons pas : l'excès de la richesse en entraîne la prodigalité, le gaspillage. Gloire donc à ceux qui surnagent dans le vaste fleuve d'oubli ! honneur à ceux qui filent entre deux eaux ! et plutôt paix que satire à ceux qui y demeurent profondément plongés !

II

FLÉCHIER.

1673

Quelques-uns ont prétendu qu'il était de race noble, d'autres l'ont contesté. Qu'importe ? A ces fils de leurs œuvres les vertus et les talents sont les vrais, les seuls titres de noblesse : quiconque est digne d'occuper de lui la postérité n'a pas besoin d'ancêtres. Quoiqu'il en soit, ses parents étaient pauvres, et il les perdit de bonne heure. Sa jeunesse fut humble

et abondonnée. Heureusement il avait pour oncle maternel un excellent homme, le père Hercule Audifret, supérieur-général de la doctrine chrétienne, et il reçut de lui une éducation libérale, ce premier des biens. Parvenu à l'âge de seize ans, il s'enrôla lui-même dans cette congrégation, y resta tant que vécut son oncle, et y serait sans doute resté toute sa vie, pour en devenir l'ornement et peut-être la gloire, si le général qui succéda au P. Audifret n'avait voulu imposer à ses subordonnés de nouveaux réglements que Fléchier, pour son compte, ne crut pas devoir accepter.

Libre, mais dénué de ressources, il vint donc à Paris tenter la fortune. Jusque là il avait consacré ses jours à des travaux qui lui paraissaient légers parce qu'ils n'étaient pas commandés par les premiers besoins de l'existence; ce n'avait été pour lui que des jeux d'esprit, à l'exception cependant d'une oraison funèbre, celle de l'archevêque de Narbonne, Claude de Rebé, qu'il avait composée et apprise en dix jours, et qui avait eu un grand retentissement dans la province de Languedoc. Désormais il commençait le triste apprentissage de la vie : lui qui devait un jour se faire un nom glorieux par son éloquence, il lui fallut accepter, pour vivre, l'occupation modeste de catéchiseur d'enfants dans une paroisse. En même temps il s'essayait, pour se faire connaître, à des poésies latines et françaises. Il composa notamment une description en vers latins du fameux carrousel que donna Louis XIV en 1662; et, comme

le dit d'Alembert, cette description fit d'autant plus d'honneur au poëte, qu'il était très difficile d'exprimer, dans la langue de l'ancienne Rome, un genre de divertissement et de spectacle que l'ancienne Rome n'avait pas connu, et pour lequel Virgile et Ovide auraient été presque obligés de créer une langue nouvelle. De catéchiste il était devenu, sur ces entrefaites, précepteur du fils de Lefèvre de Caumartin, depuis intendant des finances et conseiller d'État. Une fois admis dans une sphère distinguée, car le père de son élève recevait dans sa maison l'élite du grand monde de ce temps, Fléchier ne tarda pas à se faire des amis, des partisans et des protecteurs illustres, que son amabilité et ses talents attirèrent vers lui, et que lui conservèrent l'aménité de son caractère et la pureté de sa conduite. Bientôt le duc de Montausier lui-même, gouverneur du Dauphin, s'intéressa à lui, et lui donna l'emploi de lecteur auprès du prince son élève.

Chargé successivement de prononcer plusieurs oraisons funèbres, Fléchier s'en acquitta avec un tel succès que ses contemporains semblèrent un instant vouloir le placer à côté de Bossuet, qui cependant avait déjà composé les deux oraisons funèbres de la reine d'Angleterre et de sa fille, deux de ses chefs-d'œuvre. Celle de Turenne mit le comble à la réputation de Fléchier, et dès-lors les faveurs de l'Académie et celles de la cour lui furent acquises. Louis XIV lui donna d'abord l'abbaye de St-Séverin, la charge d'aumônier de Mme la Dauphine, et plus

tard l'évêché de Lavaur. A cette occasion, ce roi qui savait si bien récompenser tous les talents et qui le faisait avec tant de grâce, lui dit : « Je vous ai fait un peu attendre une place que vous méritiez depuis long-temps; mais je ne voulais pas me priver sitôt du plaisir de vous entendre. » Peu d'années après, Fléchier dut échanger le siége de Lavaur contre celui de Nîmes; quoique ce dernier évêché fût d'une bien autre importance et plus richement rétribué que l'autre, il ne se résigna qu'avec la plus grande peine à se séparer de son premier troupeau. Il s'en expliqua dans une lettre pleine d'onction et de larmes; et le roi fut obligé, pour vaincre ses refus de lui représenter que ce n'était pas une plus haute position qu'on lui donnait, mais un but plus difficile à son zèle et à ses talents; qu'à Nîmes enfin il serait bien plus utile à l'Église et à l'État que s'il s'obstinait à rester à Lavaur. Ce dernier motif le décida; et en effet, le bien qu'il avait opéré dans son premier diocèse était grand; celui qu'il fit à Nîmes fut immense. Les calvinistes étaient en très grand nombre dans cette province. Sa prudence, sa douceur et son éloquence en ramenèrent quelques-uns, et le firent aimer de tous. Ému des malheurs qu'attiraient sur eux leurs croyances, il compatissait toujours à leurs douleurs et les soulageait quelquefois. Il adoucissait souvent l'inexorable sévérité de l'intendant Baville, au point que ce dernier disait un jour à propos d'un démêlé dans lequel Fléchier l'avait amené à plus de mansuétude : *Il m'a fait changer du blanc au noir. — Dites du noir au*

blanc, ajouta Fléchier. Il répandait ses aumônes avec une prodigalité immense. Hérétiques ou romains, tous indistinctement y avaient une égale part, s'ils y avaient un droit égal par leur misère. Sa charité inépuisable se surpassa surtout dans la disette de 1709. On ne comprenait pas que son ardeur pût suffire à tant de travaux, sa bourse à tant d'aumônes; et, comme on lui représentait l'excès de son dévouement: Sommes-nous évêques pour rien, s'écriait-il! Enfin sa bienveillance, ses vertus pastorales, sa tolérante bonté l'avaient rendu tellement populaire que les plus fanatiques même des protestants des Cévennes respectaient les lieux habités par lui et portaient ailleurs leurs ravages, spectacle étrange et touchant de l'ascendant d'un noble caractère, et qui se reproduisait une seconde fois dans une seule époque: car en ce temps-là même l'archevêque de Cambrai, l'adorable Fénélon, jouissait d'une sécurité parfaite, tandis que les ennemis de la France dévastaient la frontière voisine.

Un jour Fléchier eut un songe qui lui parut être un avertissement de sa mort prochaine. Il fit venir un sculpteur et lui commanda de faire le dessin de son tombeau qu'il voulait très modeste. L'artiste en fit deux; mais quand il voulut les présenter, les neveux de l'évêque s'y opposèrent, ne voulant pas que ces images de mort prissent racine dans l'esprit de leur oncle. Quand Fléchier apprit cette circonstance: « Mes neveux font peut-être ce qu'ils doivent, dit-il au sculpteur, mais faites ce que je vous ai demandé. »

Puis il choisit le plus simple des deux dessins, et ordonna qu'on l'exécutât promptement. Il mourut quelques jours après, à Montpellier, le 16 février 1710, dans sa soixante-dix-huitième année, pleuré de quelques-uns et regretté de tous. Par une singularité remarquable, son oraison funèbre, qui avait été composée par un orateur médiocre, ne fut pas prononcée, et lui qui avait tant et si bien loué les autres, il ne lui fut pas donné d'entendre son éloge suprême du fond de sa tombe encore entr'ouverte.

Les titres principaux de Fléchier à l'admiration de la postérité sont l'*Histoire de Théodose-le-Grand* et ses *Oraisons funèbres*. Le premier de ces ouvrages est écrit d'un style brillant, et il est d'une scrupuleuse exactitude de faits. Les nobles qualités et les défauts de Théodose y sont appréciés à leur juste valeur. Cette histoire avait été composée sous les yeux de Bossuet, comme une espèce de *Cyropédie* à l'usage du Dauphin ; elle est digne du but qu'elle se proposait de faire de ce prince un roi grand et religieux. Quant à ses oraisons funèbres, qui sont dans toutes les mains, leur premier mérite, leur mérite moral, c'est la vérité dans la louange. Avant Fléchier, l'oraison funèbre ne se composait que de mensonges artistement arrangés ; mais lui, il sut faire des éloges des morts autant de leçons pour les vivants. « Dans tous ses discours, dit d'Alembert, l'orateur, même en s'élevant au-dessus de son sujet, ne paraît jamais en sortir ; il sait se garantir de l'exagération, qui, en voulant agrandir les petites choses, les fait paraître

plus petites encore ; il respecte toujours la vérité, si fréquemment et si scandaleusement outragée dans ce genre d'ouvrages, et l'on ne voit point chez lui le mensonge, qui assiége les grands pendant leur vie, venir ramper encore autour de leur tombe pour infecter leur cendre d'un vil encens, et pour célébrer leurs vertus devant un auditoire qui n'a connu que leurs vices. Fléchier s'indignait en homme de bien d'un tel avilissement de l'art oratoire ; il a exprimé ce sentiment d'une manière sublime dans l'oraison funèbre du duc de Montausier ; c'est là qu'on trouve ce trait admirable, qu'auraient envié Démosthènes et Bossuet : « Oserai-je employer le mensonge dans » l'éloge d'un homme qui fut la vérité même ? ce » tombeau s'ouvrirait, ces ossements se ranimeraient » pour me dire : pourquoi viens-tu mentir pour moi, » qui ne mentis jamais pour personne. »

Quant à son talent oratoire, voici le jugement qu'en porte Thomas : « Fléchier possède bien plus l'art et le mécanisme de l'éloquence qu'il n'en a le génie ; il ne s'abandonne jamais ; il n'a aucun de ces mouvements qui annoncent que l'orateur s'oublie, et prend parti dans ce qu'il raconte. Mais son style, qui n'est jamais impétueux et chaud, est du moins toujours élégant ; au défaut de la force il a la correction et la grace. S'il lui manque de ces expressions originales et dont quelquefois une seule représente une masse d'idées, il a ce coloris toujours égal, qui donne de la valeur aux petites choses, et qui ne dépare point les grandes ; il n'étonne presque jamais

l'imagination, mais il la fixe ; il emprunte quelquefois de la poésie, comme Bossuet ; mais il en emprunte plus d'images, et Bossuet plus de mouvements. Ses idées ont rarement de la hauteur, mais elles sont toujours justes, et quelquefois ont cette finesse qui réveille l'esprit et l'exerce sans le fatiguer. Il paraît avoir une connaissance profonde des hommes ; partout il les juge en philosophe et les peint en orateur. Enfin, il a le mérite de la double harmonie, soit de celle qui, par le mélange et l'heureux enchaînement des mots, n'est destinée qu'à flatter et à séduire l'oreille, soit de celle qui saisit l'analogie des nombres avec le caractère des idées, et qui par la douceur ou la force, la lenteur ou la rapidité des sons, peint à l'oreille, en même temps que l'image peint à l'esprit. En général, l'éloquence de Fléchier paraît être formée de l'harmonie et de l'art d'Isocrate, de la tournure ingénieuse de Pline, de la brillante imagination d'un poëte, et d'une certaine lenteur imposante qui ne messied peut-être pas à la gravité de la chaire, et qui était assortie à l'organe de l'orateur. »

Ecoutons maintenant ce passage remarquable de M. Villemain, dans son *Essai sur l'oraison funèbre* : « Fléchier n'est pas assez goûté de nos jours ; on s'est trop accoutumé à ne voir en lui qu'un adroit artisan de paroles. Par une injustice assez commune, la qualité dominante de son talent a passé pour la seule ; et, par une fausse doctrine, cette qualité, précieuse en elle-même, n'a paru mériter qu'une médiocre estime.

On a pensé que si l'art de choisir les mots, l'emploi des tours heureux, des constructions savantes, enfin tous les secrets et tous les détails de l'élégance et de l'harmonie formaient un titre de gloire aux commencements de notre littérature et de notre langue, ce mérite, d'abord personnel à l'écrivain, devait s'affaiblir et se perdre à mesure que la langue elle-même se perfectionnait, cultivée par des mains habiles et soigneuses. Mais on aurait dû se souvenir combien la décadence est près de la perfection. Ces écrivains, long-temps admirés comme créateurs de notre langue, en sont aujourd'hui les conservateurs : leur usage a changé d'objet, mais il n'a rien perdu de son prix. »

Fléchier fut reçu à l'Académie française le même jour que Racine et Gallois. « Il y parla le premier, dit d'Alembert, et obtint de si grands applaudissements que l'auteur d'Andromaque et de Britannicus désespéra de pouvoir atteindre au même succès. Le grand poëte fut tellement intimidé et déconcerté en présence de ce public qui tant de fois l'avait couronné au théâtre, qu'il ne fit que balbutier en prononçant son discours; on l'entendit à peine, et on le jugea néanmoins comme si on l'avait entendu. Sa chute, plus marquée encore par le succès de Fléchier, lui parut à lui-même si complète et si irréparable, que l'amour-propre d'auteur n'eut pas même en cette occasion sa ressource ordinaire d'espérer à l'impression plus de justice. Il supprima, sans regret et sans murmure, cette production infortunée. Cette petite disgrâce académique, arrivée à Racine, doit soulager

ceux qui pourront en essuyer une semblable ; il est vrai qu'il s'en trouvera peu qui soient aussi sûrs que lui de la faire oublier. »

III

NESMOND.

1710

Henri de Nesmond, archevêque de Toulouse. S'il n'eût pas, aussi bien que son prédécesseur, un talent oratoire éminent, ainsi que lui du moins il mérita par ses vertus apostoliques d'être considéré comme une des gloires du clergé français. Henri de Nesmond était issu d'une famille noble de l'Angoumois. Dans sa jeunesse il composa quelques pièces de vers ; mais bientôt, ne s'occupant plus désormais de poésie que pour se délasser de ses travaux, il tourna toutes ses vues du côté de la religion, et s'adonna à l'étude de l'éloquence sacrée. Ses premiers essais furent heureux, et en peu de temps le nom qu'il se fit dans la chaire lui valut le siège épiscopal de Montauban, puis successivement l'évêché d'Albi et l'archevêché de Toulouse. Dans ce dernier poste il eut souvent occasion de mettre en œuvre la douceur de son âme et la persuasion de sa parole ; et, grace à ces deux qualités évangéliques, il lui arriva plus d'une fois de ramener au bercail romain une brebis de Genève.

D'après d'Alembert, « son revenu était réellement celui des pauvres ; il le partageait avec eux, ou il le leur abandonnait. » Le même écrivain ajoute : « Nous remarquerons ici, et l'histoire de l'Académie en fournit la preuve, que les prélats qu'elle a admis parmi ses membres, et que par conséquent elle en a jugé dignes par leurs talents, ont été presque tous des hommes distingués et respectables par leur charité et leur bienfaisance, c'est-à-dire par les vertus que l'Être suprême a le plus recommandées aux chrétiens, et surtout à ses ministres. »

Nesmond mourut au mois de juin 1727. Ses discours et ses sermons brillent peu par des qualités littéraires ; ils sont en général écrits négligemment ; ils ne manquent pas néanmoins d'une certaine simplicité et d'une certaine grace noble particulières aux hommes du monde qui se piquent de belles-lettres.

IV

AMELOT.

1727

Jean-Jacques Amelot, marquis de Combrande, baron de Châtillon-sur-Indre, seigneur de Chaillou, commandeur des ordres du roi, et ministre d'État,

membre honoraire de l'Académie des sciences. Les biographes se taisent assez généralement sur le compte de cet académicien. Il était d'une famille qui a produit un très grand nombre de magistrats distingués, qui a donné un archevêque à l'église de Tours, et qui s'est alliée non seulement avec les principales familles de la robe, mais même avec quelques-unes des grandes maisons du royaume. Quant à lui, il était né le 30 avril 1689. Il fut avocat-général aux requêtes de la maison du roi, en janvier 1709 ; maître des requêtes ordinaires, en décembre 1712 ; en juillet 1720, intendant de la Rochelle ; et en juin 1726 intendant des finances, avec rang de conseiller-d'État ordinaire. Plus tard, en janvier 1737, il devint ministre secrétaire-d'État aux affaires étrangères, et surintendant des postes au mois de décembre de la même année. Il mourut à Paris le 7 mai 1749.

L'abbé du Resnel, directeur de l'Académie à la séance de réception du successeur d'Amelot, dit de lui entre autres choses : « Eloigné de toute espèce d'ostentation, ses manières étaient si simples et si douces, il paraissait si peu occupé du désir d'attirer sur lui les regards des autres, que le commun des hommes n'aurait peut-être pas rendu toute la justice qui était due à ses talents, si, de degrés en degrés, ils ne l'eussent élevé jusqu'au ministère... Convaincu par une longue expérience que rien dans la vie n'offre des plaisirs mieux assortis à toute espèce de fortune et de situations que l'étude des let-

tres et des arts, M. Amelot en faisait ses plus chères délices dans les temps même qu'il ne pouvait en faire son occupation.»

V

LE MARÉCHAL DE BELLE-ISLE.

1749

Claude-Louis-Auguste Fouquet, duc de Belle-Isle, pair et maréchal de France, chevalier des ordres du roi et de la toison d'or, ministre et sécrétaire-d'État au département de la guerre, né à Villefranche en Rouergue, en 1684, mort le 26 janvier 1761. Petit-fils du fastueux et infortuné surintendant Fouquet, dont la disgrace fut aussi éclatante que l'avait été son élévation, le chemin des honneurs semblait fermé pour lui, si, par un assemblage de qualités rares et brillantes, il n'avait su triompher du tort et du hasard de sa naissance. Politique et guerrier, il appartient beaucoup à l'histoire des négociations et des faits d'armes de son siècle, mais il touche peu à la nôtre. Tout ce que nous devons en dire, c'est que, lorsqu'il désira d'entrer à l'Académie, des amis maladroits lui conseillèrent de s'abstenir des visites d'usage, lui faisant entendre qu'il était trop au-dessus d'un corps littéraire pour abaisser sa dignité jusque

là que d'en solliciter les suffrages. S'il avait écouté ces conseils imprudents, l'Académie ne l'eût pas accueilli; mais il eut le bon esprit de ne pas s'y rendre, et il fut nommé, comme il lui convenait de l'être, tout d'une voix.

Voltaire esquisse son portrait de la manière suivante : « Sans avoir fait de grandes choses, il avait une grande réputation. Il n'avait été ni ministre, ni général, en 1741, et passait pour l'homme le plus capable de conduire un État et une armée. Il voyait tout en grand et dans le dernier détail. C'était, parmi les hommes de la cour, l'un des mieux instruits du maniement des affaires intérieures de la cour, et presque le seul officier qui établît la discipline militaire. Amoureux de la gloire et du travail, sans lequel il n'y a point de gloire; exact, laborieux, il était aussi porté par goût à la négociation qu'aux travaux du cabinet et à la guerre; mais une santé très faible détruisait souvent en lui le fruit de tant de talents. Toujours en action, toujours plein de projets, son corps ployait sous les efforts de son âme. On aimait en lui la politesse d'un courtisan aimable et la franchise d'un soldat. Il persuadait sans s'exprimer avec éloquence, parce qu'il paraissait toujours persuadé. Il écrivait d'une manière simple et commune, et on ne se serait jamais aperçu, par le style de ses dépêches, de la force et de l'activité de ses idées. »

VI

TRUBLET.

1761

Nicolas-Charles-Joseph Trublet n'est guère connu de la génération actuelle que par le ridicule que Voltaire a jeté sur lui dans quelques vers du Pauvre Diable : *il compilait, compilait, compilait.* Il est pourtant digne d'un meilleur sort. Un article très sagement pensé qu'il publia dans le *Mercure* en 1717, à l'âge de vingt ans, attira sur lui les regards de Fontenelle et de Lamotte dont il devint et resta l'ami jusqu'à leur mort. Esprit fin, pénétrant, exact, l'abbé Trublet a publié quatre volumes d'*Essais de littérature et de morale*, un volume de *Panégyriques des Saints,* et un autre de *Mémoires pour servir à l'histoire de la vie et des ouvrages de M. de la Motte et de M. de Fontenelle.* Le premier de ces livres est le plus important de tous. Ses pensées y sont toujours justes, son style toujours correct et quelquefois bien près d'être élégant. Montesquieu le qualifiait de bon livre de second ordre. Il se trouve de temps en temps, dans ses observations, comme un reflet affaibli de Labruyère et de Larochefoucault.

L'abbé Trublet n'avait eu de sa vie d'autre ambition que celle d'entrer à l'Académie. Il s'était mis sur les rangs dès 1736, et il ne fut admis que vingt-cinq ans après, et seulement à la pluralité d'une voix.

« Fontenelle, dit d'Alembert, lui avait constamment donné la sienne, et souvent l'avait donnée presque seul. Il eut quelquefois encore, quoique aussi inutilement, d'autres suffrages non moins illustres, entre autres celui de Montesquieu, qui, dans une élection, écrivit et motiva son billet de la manière suivante : *Je donne ma voix à M. l'abbé Trublet, aimé et estimé de M. de Fontenelle.* Admis enfin dans l'Académie, il en remplit pendant cinq ans les devoirs avec la plus grande exactitude; il fut très utile dans les séances particulières, comme il s'était engagé de l'être dans son discours de réception. « La qualité d'académicien, avait-il dit, est un titre » d'honneur, mais plus encore un engagement à un » travail commun à la compagnie. Vos statuts le pres- » crivent et le règlent : or, messieurs, sans me croire » digne de l'honneur, je me suis senti capable du tra- » vail. J'ai étudié de bonne heure notre langue dans » les ouvrages de vos prédécesseurs ; j'ai continué » cette étude dans les vôtres... De là mes vœux, et » sans doute votre choix. » On ne peut montrer à la fois et moins d'opinion de soi-même, et plus de zèle pour justifier le suffrage de ses confrères. »

On ne saurait se défendre d'estimer et d'aimer l'abbé Trublet, quand on lit les lignes suivantes du même auteur : « Sa simplicité et sa modestie se montrèrent naïvement dans un mot qui fait également honneur à son caractère, à son esprit et à son goût. Il parlait un jour, de son propre mouvement, à quelqu'un du vers lancé contre lui dans le *Pauvre Diable*; car il

parlait souvent le premier, sans affectation comme sans fiel, de ce malheureux vers qui était alors dans toutes les bouches, et devenu comme sa devise involontaire. Il remarquait combien il y avait de goût dans cette triple répétition : *compilait, compilait, compilait,* que plus d'un auteur aurait peut-être crue froide et fastidieuse : « un sot, disait-il, aurait bien pu trouver ce vers, mais à coup sûr il ne l'aurait pas laissé. » Après le mérite d'avoir fait le vers, le plus grand sans doute est de le louer avec tant de justesse et de finesse, surtout lorsqu'on a le malheur d'en être l'objet. Les auteurs, outragés par une satire ingénieuse, n'en sentent que trop toute la malice, mais plus ils la sentent, moins ils se pressent de la faire sentir. »

Sur la fin de sa carrière il abandonna le séjour de Paris et se retira à Saint-Malo, au sein de sa famille. Il y mourut le 14 mars 1770. Il y était né au mois de décembre 1697. Il avait été archidiacre et chanoine de sa ville natale, et trésorier de l'église de Nantes. Sa vieillesse fut heureuse et honorée; il ne cessa jamais d'être cher à tous ceux qui savaient apprécier les nobles qualités de son cœur, la solidité de son jugement, et l'agrément de sa conversation qui cachait, sous l'intérêt de la forme, l'enseignement du fond.

VII

SAINT-LAMBERT.

1770

Charles-François, marquis de Saint-Lambert, l'un des hommes dont le XVIII^e siècle s'est le plus occupé, mais dont la postérité ne gardera qu'un souvenir un peu effacé, naquit à Vézélize en Lorraine, le 16 décembre 1716. Ses parents, nobles mais sans fortune, le vouèrent à la carrière militaire, et le firent entrer dans le corps des gardes lorraines, où il servit jusqu'à la paix d'Aix-la-Chapelle, conclue en 1748. A cette époque il s'attacha au duc de Lorraine et de Bar, Stanislas, l'ancien roi de Pologne, en qualité d'exempt des gardes du corps; et à sa cour, il se lia avec quelques femmes spirituelles et quelques écrivains aimables. C'est là qu'il connut entre autres Voltaire, avec qui plus tard il devait entretenir un doux commerce de flatteries que notre siècle n'a pas toutes ratifiées. Il cultivait dès-lors la poésie, et se faisait applaudir pour nombre de ces petits riens charmants dont nos grands-pères étaient si avides.

Il vint à Paris, où il avait un ami et un protec-

teur puissant, le prince de Beauvau, et une amie dévouée, la marquise de Boufflers, personnages auxquels il a dédié la plus grande partie de ses poésies fugitives; il 'y fit la connaissance de quelques littérateurs en renom tels que Duclos, et de quelques autres dont la réputation était naissante tels que Rousseau, Grimm et Diderot. Il se partagea quelque temps entre Paris, où le retenaient ses vœux, et la Lorraine, où l'appelaient les devoirs de sa charge; mais à la mort de Stanislas, il la vendit, obtint une commission de colonel au service de France, et fit plusieurs campagnes en cette qualité. Puis, dégoûté du service militaire, il réalisa sa fortune qui n'était pas très considérable, et put se livrer tout à loisir à la culture des lettres et aux plaisirs du grand monde. Il composa, à partir de cette époque, divers opuscules, prose et vers, qui ont aujourd'hui perdu beaucoup de leur importance, mais qui, à cause de la position et du crédit de l'auteur dans le monde, furent très bien accueillis à leur naissance. Ils méritaient au reste cette faveur; car les poésies fugitives de Saint-Lambert se font remarquer, même parmi celles de ce XVIII° siècle qui en a tant produit, par leur fini et leur précision, par un caractère assez marqué de grace dans l'imagination, de justesse dans l'esprit, d'élégance et de pureté dans le style.

Enfin parut, en 1769, l'œuvre capitale de Saint-Lambert, le poème des *Saisons*. Cet ouvrage distingué, prôné outre mesure par Voltaire, Laharpe et

le parti philosophique, critiqué avec justice par Clément, Fréron et Palissot, donna lieu à un acte d'intolérance qui fait peu d'honneur à un philosophe : Saint-Lambert fut, malheureusement pour sa gloire, assez puissant pour faire enfermer Clément au For-Lévêque. Le succès des *Saisons* lui avait ouvert les portes de l'Académie. Dans son discours de réception il fit un peu l'éloge de tout le monde, si ce n'est de son prédécesseur. Il ne tarda pas à prendre une grande influence sur ses confrères, grace à l'appui du prince de Beauvau. Il fut plusieurs fois directeur, et en cette qualité répondit souvent aux récipiendaires, mais avec des chances diverses de succès et de revers : son débit n'était pas fait du reste pour relever l'agrément de ces discours; car, au dire de Grimm, son organe était des plus ingrats et des plus pénibles.

Saint-Lambert, cultivant toujours la littérature, bien vu et fêté dans le monde, renommé par delà même son mérite, menait une heureuse vieillesse, quand la révolution vint renverser cette douce existence. Aussi ne fut-il pas du nombre de ceux qui l'accueillirent avec joie ; elle lui enleva quelques-uns de ses amis les plus chers, et supprima l'Académie. Pour lui, retiré dans sa délicieuse villa d'Eaubonne, il eut l'art de se faire oublier, et il dut sans doute son salut à sa retraite. Quand le calme revint, et qu'il fut question de reconstituer l'Académie, il reparut, et à la nouvelle organisation de l'Institut en 1803, il redevint un des quarante ; mais il ne jouit

pas longtemps de sa réinstallation, car il mourut douze jours après, le 9 février 1803, dans sa quatre-vingt-sixième année, précédant de deux jours son ami Laharpe dans la tombe.

S'il faut en croire ses contemporains, Saint-Lambert, à part de rares moments, n'était pas d'un caractère bien aimable; ils nous le dépeignent comme un personnage froid et maussade, au maintien dédaigneux et à la politesse prétentieuse et qui vous tient à distance. « Il ne plaisait dans la société, dit Mme Suard, qu'à ceux qui lui plaisaient à lui-même. Il avait pour tout ce qui lui était indifférent une froideur qu'on pouvait quelquefois confondre avec le dédain. » Mais tous les écrivains qui lui sont même le plus hostiles, s'accordent à convenir de sa probité, et à rendre hommage à son désintéressement.

Si nous pesons maintenant ses titres à la renommée, il nous faudra reconnaître que le juste discrédit dans lequel la poésie descriptive est tombée de nos jours, après plus d'un demi-siècle d'usage et d'abus, a beaucoup nui dans notre génération au poème des *Saisons*. Malgré la froideur générale de l'ensemble, quelque uniformité dans les épisodes, des prédications intempestives de philosophie, cet ouvrage abonde en pensées ingénieuses, en détails charmants ou pleins d'une haute poésie; la versification en est gracieuse et facile, le style d'une élégance soutenue. « Saint-Lambert, a dit un de ses biographes, avec plus de verve et de mouvement dans son style, ne laisserait rien à désirer : sa lyre est harmonieuse et brillante;

mais elle est un peu monotone. Pour tout dire en un mot, s'il sait dissimuler le poëte dans sa prose, il ne dissimule pas assez le philosophe dans ses vers. » Ce poème est resté et restera dans les bibliothèques, peu lu, il est vrai, mais quelquefois feuilleté pour la beauté de certains détails. Parmi ses poésies fugitives, on remarque surtout les deux charmantes pièces *Le matin et le soir*, et *Les consolations de la vieillesse*, petit poème où règne une douce philosophie et une sensibilité remplie d'onction, et qu'il composa passé l'âge de quatre-vingts ans. Il avait conservé ses facultés intellectuelles jusqu'au moment de sa mort, et à l'exemple de Voltaire, il n'avait pas cessé de travailler toute sa vie. Néanmoins, après les écrits que nous venons de citer, son bagage littéraire se trouve bien léger de qualité, si non de poids. Ses petits romans, où les talents de l'écrivain se retrouvent parfois, quoique entachés de sécheresse, péchent en général par le paradoxe et par un point de départ faux ou ridicule. Les articles qu'il a publiés dans l'Encyclopédie sont superficiels, sans chaleur, et sans valeur scientifique. Il n'en est pas ainsi des *Mémoires sur la vie de Bolingbrocke*, ouvrage qui fait exception parmi ses morceaux de prose, et qui mérite d'être plus connu, pour l'intérêt et la vérité avec lesquels l'auteur a présenté le tableau du règne de la reine Anne. On soupçonne qu'il avait été puissamment aidé par Suard dans la composition de ce dernier écrit.

Il avait travaillé quarante ans à un grand ouvrage phi-

losophique qui a pour titre : *les Principes des mœurs chez toutes les nations, ou Catéchisme universel*, et si ce livre eût été publié avant 1789, nul doute qu'il n'eût obtenu un retentissement immense, et qu'il n'eût servi efficacement la cause du progrès. Mais venu après la grande crise révolutionnaire, et proposant de détruire à une époque où il ne s'agissait plus que de réédifier, il passait complètement inaperçu, lorsqu'en 1806, le jury institué pour adjuger les prix décennaux le tira de l'oubli, pour lui faire donner sa part d'une récompense nationale. Ce fut une erreur du jury, sa seule erreur peut-être, et elle fut sans doute occasionnée par l'amitié de Suard pour Saint-Lambert, amitié touchante qui, après avoir été conservée pendant bien des années, et s'être donné bien des témoignages réciproques, survivait même à la mort. Il est juste pourtant d'ajouter que, nul autre ouvrage philosophique un peu marquant n'ayant paru dans l'intervalle assigné pour le concours, cette préférence accordée par le jury au catéchisme universel ne préjudiciait à personne.

En outre, si l'on doit compter l'intention pour quelque chose, et rien n'est plus équitable, le but que le philosophe semblait s'être proposé est principalement de démontrer que le bonheur de l'homme dépend de ses vertus, et qu'on ne saurait arriver au perfectionnement de l'espèce qu'en commençant par perfectionner l'individu.

VIII

LE DUC DE BASSANO.

1803

Hugues-Bernard Maret, duc de Bassano, dont le père, homme de mérite, était secrétaire de l'Académie de Dijon, naquit dans cette ville en 1763. Il dirigea ses premières études vers l'artillerie et le génie. Il concourut pour un éloge de Vauban, à l'Académie de Dijon ; Carnot, que l'on remarquait déjà parmi les officiers du génie, fut le vainqueur, mais son jeune rival mérita d'être mentionné après lui, et il y avait d'autant plus d'honneur à cela qu'il n'était encore qu'élève, se préparant aux examens. Un sentiment louable, l'amour filial, le détermina à changer le genre de ses travaux : il se fit recevoir avocat, et se trouva ainsi tout préparé à l'étude du droit politique que plus tard il devait apprendre par la pratique. La révolution commençait quand il vint à Paris. Les séances de l'Assemblée constituante, qu'il suivait avec assiduité, ébranlèrent fortement sa jeune imagination, et il s'occupa d'en reproduire les discours dans un bulletin. Ce travail, entrepris uniquement pour la satisfaction et l'instruction personnelles de son auteur, connu et vivement applaudi de quelques cercles d'abord, ne tarda pas à causer une grande sensation

générale en devenant la partie la plus importante du *Moniteur*. Ce bulletin, qu'il rédigeait à l'aide d'une mémoire intelligente et de procédés de simplification à lui, lui coûtait dix-huit heures par jour d'un travail assidu, et il se soutint pendant deux ans et demi, toujours avec un succès égal, jusqu'à la fin de l'Assemblée constituante.

Fort de la science politique que cette perpétuelle fréquentation de la tribune et même des tribuns lui avait faite, et son goût le portant vers la diplomatie, il se vit charger de plusieurs missions. Il se rendait à Naples, comme ministre plénipotentiaire, en la compagnie de M. de Sémonville, ambassadeur à Constantinople, lorsqu'au mépris du droit des gens, l'Autriche les fit arrêter l'un et l'autre, et les retint dans les prisons de Mantoue. Cette captivité dura trente-deux mois, au bout desquels les prisonniers furent échangés contre la fille de Louis XVI. Elle fut encore plus pénible que longue : l'insalubrité d'un cachot pestilentiel mit les jours de Maret dans un péril imminent ; et il aurait infailliblement perdu la vie sans l'intervention de l'Académie de Mantoue. Ce corps savant obtint de faire apporter, par une députation en tête de laquelle se mit son chancelier, le professeur Castellani, « des consolations et des secours au fils d'un homme dont la mémoire lui était chère; » et, sur son rapport et ses instances, les prisonniers furent transférés dans une autre forteresse et sous un autre climat. Maret recouvra la santé ; mais en même temps que sa prison était devenue plus salubre,

sa captivité était devenue plus sévère. Sans communications avec leurs amis ou leurs familles, dans une cellule de huit pieds carrés, seuls, privés de livres, de papier et de plumes, que faire? Les prisonniers inventèrent d'abord un moyen de converser ensemble, et les cachots de l'Autriche purent s'étonner de voir pour la première fois interrompu leur éternel silence. Ensuite Maret obtint, à l'aide de procédés chimiques, une petite quantité d'encre, et il trouva le moyen de tracer, en caractères imperceptibles, avec le quart du cylindre d'une plume, sur une feuille de papier dérobée à ses geôliers ou arrachée à leur pitié, plus de quinze cents vers d'une pièce de théâtre qu'il composa pour se consoler et se distraire. Cette œuvre devint par la suite un de ses titres d'admission à l'Académie. Une intrigue attachante et morale y était rehaussée par des détails d'une poésie élégante et gracieuse. Née dans un cachot, elle se produisit douze ans après dans de brillants salons : Maret l'avait composée prisonnier; le duc de Bassano la fit représenter ministre, au milieu d'une élite de gens de lettres et de gens du monde, venus pour l'entendre et qui ne s'en allèrent pas sans l'avoir applaudie.

Rendu à la liberté, il fut employé par le Directoire à différentes négociations diplomatiques ; et bientôt après, il ne cessa plus de remplir, pendant toute la durée du gouvernement consulaire et du gouvernement impérial, de hautes fonctions politiques, soit en qualité de secrétaire d'État, soit comme ministre des relations extérieures. La fidélité qu'il témoigna

à Napoléon pendant les cent jours lui valut la disgrâce des Bourbons. Il fut exilé, ainsi que beaucoup d'autres; puis, compris dans une ordonnance générale de rappel, il revit sa patrie en 1820. Depuis 1815, il était rentré dans la vie privée, et il n'en sortit qu'une fois pour être président du cabinet éphémère de 1834. Il mourut le 13 mai 1839, et le nom de sa patrie fut le dernier qu'il prononça.

« Le duc de Bassano, a dit M. Etienne, a joui de toute la confiance de l'homme prodigieux qui tint si longtemps dans ses mains le sort des empires; il ne la perdit jamais, et la justifia toujours. Attaché à sa haute fortune, il le fut plus encore à ses revers; pour plaire aux pouvoirs qui, depuis, ont régné sur la France, il ne s'excusa pas, comme tant d'autres, de sa fidélité; il s'en fit gloire. Il a conquis, sinon la faveur, du moins l'estime de tous les gouvernements; et, dans les partis les plus divers, il a gardé des amis également dévoués, parce que sa bienveillance s'est répandue sur les victimes de toutes les époques, et ne s'est jamais informée de l'opinion à laquelle appartenait le malheur qu'il fallait secourir. »

L'empereur, pour récompenser ses services, l'avait créé duc de Bassano, commandant de la couronne de fer, et élevé, de degrés en degrés, jusqu'au grade de Grand'-Croix de la Légion-d'Honneur. Au reste il était décoré de la plupart des ordres de l'Europe; il avait même reçu celui du Soleil de Perse. La nature de ses fonctions, qui le rapprochaient de

la personne des souverains, lui avait valu toutes ces distinctions. On a remarqué que les frères de Napoléon, seuls, ne lui avaient point fait une part dans les nombreuses décorations qu'ils distribuaient, pour l'ornement de leurs cours, avec une sorte de prodigalité. Ne serait-ce pas un indice de l'indépendance de caractère du ministre impérial ?

Le duc de Bassano a été du très petit nombre des académiciens qui n'ont point prononcé de discours de réception. Ministre à l'époque où il fut élu, et portant une partie du poids de l'Etat, il fut dispensé de cette formalité. Cette dispense n'avait eu que trois précédents : « On l'avait accordée, dit d'Alembert à propos du comte de Clermont, à des hommes en place (Colbert et d'Argenson), à qui les occupations les plus importantes ne laissaient pas le loisir nécessaire pour composer leurs discours, et qui néanmoins se sentaient assez dignes du choix de l'Académie pour n'emprunter en cette occasion le secours de personne. Il n'est pas à craindre qu'aucun membre de la compagnie réclame jamais une pareille faveur sans y avoir les droits les mieux fondés ; et nous devons rendre cette justice à nos confrères les plus distingués par leur état, qu'il n'en est aucun qui ne marque le plus juste empressement à remplir les fonctions publiques d'académicien quand le sort l'en a chargé. Aussi n'en est-il aucun qui ne voie le public le payer par son suffrage d'avoir satisfait à un si noble devoir. Les applaudissements les plus marqués sont toujours la récompense infaillible de la dignité modeste qui veut bien s'offrir aux

critiques ; et l'attention même qu'elle a de s'y soumettre lui répond qu'elle n'en sera pas effleurée. »

Il fit partie de l'Académie jusqu'en 1816, époque où l'ordonnance de Louis XVIII le raya violemment de cette compagnie qui, par sa nature et son mode d'élection, devrait rester au-dessus de toutes les atteintes de pouvoirs ou de partis. En 1829 l'Académie lui fit la proposition de le réélire ; mais, sur son refus, il ne fut point réintégré. Depuis quelques années, il était membre de l'Académie des sciences morales et politiques, aux assemblées de laquelle il se montrait fort assidu. Il en partageait les travaux avec plaisir, et se chargeait avec empressement des rapports qui lui étaient confiés. On s'est plu généralement à reconnaître en lui beaucoup de facilité dans l'esprit, une activité de travail infatigable, des connaissances étendues en matières d'administration et de gouvernement, un style noble et pur, une raison élevée. Son caractère était rempli de douceur et de bienveillance; et il fut long-temps en position d'en donner des preuves nombreuses, même chez l'étranger, où il se faisait chérir partout où nous nous faisions craindre, suivant l'expression vive et concise de M. Etienne. Il fut et resta l'ami de Colin d'Harleville, d'Andrieux, d'Arnault, de Picard, et de la plupart des gens de lettres de son temps, au milieu desquels il aimait à se délasser, aux heures de loisir, du soin des affaires.

IX

LE CARDINAL DE BAUSSET.

1816

Louis-François de Bausset, cardinal, naquit le 15 décembre 1748 à Pondichéry, où son père remplissait de hautes fonctions civiles ; mais il fut amené de bonne heure en France, et vint terminer ses études au collége de Beauvais, à Paris, après les avoir commencées à celui de La Flèche. Se destinant au sacerdoce, il entra au séminaire de Saint-Sulpice, pour lequel il conserva toute sa vie une profonde affection.

Sorti de Saint-Sulpice, son mérite ne tarda pas à se faire jour ; car l'abbé se vit confier, bien jeune encore, un canonicat à la cathédrale de Béziers et un bénéfice simple dans le diocèse de Fréjus. A vingt-quatre ans, il devint grand-vicaire de M. de Boisgelin, archevêque d'Aix, qui se fit un plaisir de le former aux affaires et de l'initier à la science de l'épiscopat. Il sut profiter des leçons qu'il en reçut, et trouva bientôt l'occasion de les mettre en pratique : une fâcheuse dissidence étant survenue entre M. de Caylus, évêque de Digne, et le chapitre de son diocèse, l'évêque consentit à se démettre de ses fonc-

tions et à résigner son autorité entre les mains de l'abbé de Bausset. Toute aigreur s'adoucit sous la parole conciliatrice de l'abbé, et toute résistance s'apaisa devant sa modération.

Cet heureux résultat, dû autant aux façons bienveillantes de M. de Bausset qu'à son habile politique, le fit maintenir pendant quelques années en qualité d'administrateur de l'évêché de Digne. De là il passa en 1784 à l'évêché d'Alais; et, pasteur de ce diocèse difficile qui, situé au milieu des montagnes des Cévennes, fourmillait de protestants, la tolérance fut une de ses plus précieuses vertus. Il mérita que depuis on ait pu dire : « Alais, peuplé de protestants, l'accueillit comme un pasteur, le conserva comme un ami, et le regretta comme un père. » Ce devint pour lui moins un épiscopat, qu'un apostolat et pour ainsi dire une mission. Il sut y déployer les vertus de l'évêque et les talents de l'administrateur.

Cette même année il fut l'un des députés qui portèrent au roi les cahiers des États du Languedoc, et il adressa aux membres de la famille royale diverses harangues, une surtout dont le souvenir ne s'est pas encore effacé, le compliment à Mme Elisabeth, sœur de Louis XVI. C'est en effet un modèle de goût et de délicatesse, et, selon M. de Féletz, on ne saurait peindre, avec de plus douces et de plus aimables couleurs, les charmes de la vertu et les grâces de la modestie. Au reste, ce compliment étant fort court et peu connu, peut-être ne nous saura-t-on pas mauvais gré de le rapporter textuellement ici :

« Si la vertu descendait sur la terre, si elle se montrait jalouse d'assurer son empire sur tous les cœurs, elle emprunterait les traits qui pourraient lui concilier le respect et l'amour des mortels; son nom annoncerait l'éclat de son origine et de ses augustes destinées; elle se placerait sur les degrés du trône; elle porterait sur son front l'innocence et la candeur de son âme; la douce et tendre sensibilité serait peinte dans ses regards; les graces touchantes de son jeune âge prêteraient un nouveau charme à ses actions et à ses discours; ses jours purs et sereins comme son cœur, s'écouleraient au sein du calme et de la paix, qu'elle seule peut promettre et donner; indifférente aux honneurs et aux plaisirs qui environnent les enfants des rois, elle en connaîtrait la vanité; elle n'y placerait point son bonheur; elle en trouverait un plus réel dans les charmes de l'amitié; elle épurerait, au feu sacré de la religion, ce que tant de qualités précieuses auraient pu conserver de profane; sa seule ambition serait de rendre son crédit utile au malheur et à l'indigence; sa seule inquiétude de ne pouvoir dérober le secret de sa vie à l'admiration publique; et, dans ce moment même où sa modestie ne lui permet pas de fixer ses regards sur sa propre image, elle ajoute, sans le vouloir, un nouveau trait de conformité entre le tableau et le modèle. »

En 1788, l'évêché de Grenoble fut proposé à Bausset, mais il le refusa. Lorsque Louis XVI convoqua les notables une première, puis une seconde fois,

l'évêque d'Alais fit partie de l'une et de l'autre assemblée.

Pendant l'orage révolutionnaire, Bausset, sorti de France en 1791, mais rentré l'année d'après, fut incarcéré, et il resta plusieurs mois dans le couvent de Port-Royal, rue de la Bourbe, où il fut oublié. La chute de Robespierre le rendit à la liberté, et il se retira dans une maison de campagne aux environs de Paris, où il occupa dignement ses loisirs à composer l'histoire de l'un des prélats dont l'Eglise de France s'honore le plus, de Fénélon. Le P. Emery, supérieur général de Saint-Sulpice, prêtre recommandable par des vertus et un mérite peu communs, avec lequel il entretenait des relations intimes, avait fait l'acquisition des manuscrits de l'archevêque de Cambrai, et les lui avait communiqués en l'engageant à écrire cette histoire. Elle parut en 1808, et fit une sensation profonde. C'était une belle œuvre, ce fut encore une bonne action : le prix tout entier du manuscrit fut abandonné au séminaire de Saint-Sulpice.

Une récompense, à laquelle l'auteur avait été loin de songer, était réservée à ce livre : il fut désigné pour un des prix décennaux, et jugé digne de l'obtenir. Disons, en passant, que ces prix décennaux étaient une institution solennelle et bienfaisante, qu'un gouvernement éclairé n'aurait pas dû laisser tomber en désuétude, et que le gouvernement actuel devrait bien remettre en vigueur. Et, comme deux fois déjà nous en avons prononcé le nom, et

que cela doit nous arriver encore dans le cours de cette histoire, apprenons à ceux qui pourraient l'ignorer ce qu'était la chose :

Un décret impérial, daté du palais d'Aix-la-Chapelle, le 24 fructidor an XII, avait fondé vingt-deux grands prix, dont neuf de 10,000 francs et les treize autres de 5,000. Les sciences, les lettres, les arts avaient chacun leur part de cette largesse nationale. Puis, comme s'il se fût repenti d'avoir fait encore trop peu, l'empereur, dans son palais des Tuileries, le 28 novembre 1809, porta par un nouveau décret le nombre de ces prix au chiffre de trente-cinq : dix-neuf de première classe, et seize de seconde. Ces prix devaient être distribués, aux jours anniversaires du 18 brumaire, le 9 novembre 1810 pour la première fois ; pour la seconde fois, le 9 novembre 1819 ; et ces distributions devaient se renouveler ensuite de dix ans en dix ans, à la même époque de l'année. Un pompeux appareil présiderait à ces majestueuses solennités ; et chaque auteur couronné recevrait de la propre main de l'empereur, entouré de tout son cortége de princes, de ministres et de grands-officiers, une médaille frappée pour cet objet.

Les prix seraient décernés sur la proposition et le rapport d'un jury, composé des secrétaires perpétuels et des quatre présidents en fonction des quatre classes de l'Institut. Chaque classe ferait une critique raisonnée pour les ouvrages qui auraient balancé les suffrages, et une critique développée pour les ou-

vrages jugés dignes du prix. Ces examens ne devaient négliger aucun des détails propres à faire connaître les exemples à suivre et les fautes à éviter.

Pour ne nous occuper que de ce qui touche la littérature, le jury examina, proposa; composa de remarquables rapports; d'autres rapporteurs en sous-œuvre, parmi lesquels il faut distinguer Chénier, Daunou, Ginguené, développèrent, appuyèrent, combattirent les propositions du jury; il en résulta d'excellents morceaux de critique littéraire, des jugements où se fondit l'opinion entière de l'Académie, admirable creuset d'où le bon goût sortait tout épuré.

Mais au milieu des guerres incessantes de l'époque, parmi les embarras toujours croissants de l'empire, ces prix ne purent être distribués; et cette pensée, grande et tout-à-fait nationale, qui appartenait en germe à la Convention, resta sans accomplissement.

Eh! bien, sans tenir compte ici de la récompense pécuniaire, de quel intérêt ne serait pas pour notre littérature une pareille institution, renouvelée et maintenue à tout jamais florissante dans notre patrie! Aujourd'hui que la réclame a tué la critique, que le feuilleton littéraire se tait devant l'annonce mercantile qui parle haut, quelle salutaire influence que celle d'une revue rétrospective, faite tous les dix ans, des produits de la pensée! Quelle autorité que celle de jugements portés par une compagnie aussi respectée que l'Académie française! Quel noble ob-

jet d'émulation, quelle douce récompense pour l'écrivain qu'un prix décerné, qu'une mention honorable seulement accordée à son travail! Et puis pour la foule quelle lumière, qui lui permettrait de voir clair dans les écrits dignes de fixer son attention, aujourd'hui qu'au moyen d'une publicité payée toute œuvre a le même salaire, toute gloire le même débit!

Chose bizarre, et que nous n'avons pas été le premier à relever : les monarques les plus despotes ont toujours été les protecteurs les plus zélés des lettres et des arts. Voyez, sans remonter bien loin dans les siècles, Louis XIV et Napoléon. L'empereur d'Autriche lui-même ne vient-il pas d'entrer tout récemment dans une large voie de justes faveurs pour les artistes? Et nous!.... mais espérons! nous n'en sommes encore qu'à l'aurore du régime constitutionnel. — Hommes de lettres, de quoi vous plaignez-vous? l'industrie n'a-t-elle pas son exposition quinquennale; la peinture, son exposition annuelle et ses prix de Rome et ses longs séjours dans la ville des arts, aussi bien que la sculpture, l'architecture, la musique, que sais-je! vous, vous avez.... rien; c'est bien assez! — Non, tant qu'il faudra que les écrivains fassent leurs affaires eux-mêmes; tant qu'ils auront à *travailler peu leurs vers et beaucoup leurs succès*, il est à craindre que la conscience littéraire n'aille s'éteignant de plus en plus. Tout artiste est plus ou moins, pour les choses de ce monde, un grand enfant que l'État doit avoir en tutelle; et plus

il est grand, plus ceci reste généralement vrai. Voilà pour le législateur ; voici pour l'écrivain, car il est bon d'être juste : tant qu'il se hâtera de vivre ; tant qu'il ne sera point patient, qu'il fera bon marché de sa dignité, il restera inférieur à lui-même ; il aura beau galvaniser son talent, il n'opérera bientôt plus que sur un cadavre, et perdra d'ailleurs toute considération. Faudrait-il donc quelque jour que ce beau titre d'homme de lettres fût répudié par tout homme de cœur !

Après cette digression un peu longue, mais peut-être pas inutile, revenons à l'évêque d'Alais. Voici un extrait du rapport du jury, où son travail se trouve équitablement et parfaitement apprécié : « L'*Histoire de la vie de Fénélon* est un des meilleurs ouvrages qui aient paru, non seulement dans l'époque du concours, mais encore à aucune époque de notre littérature. L'auteur, dépositaire de manuscrits jusqu'ici inconnus, en a tiré des faits et des détails qui répandent un nouveau jour sur quelques parties de la vie de Fénélon ; et la manière dont il les a mis en œuvre ajoute encore, s'il est possible, à l'admiration et au respect qui sont attachés au nom de ce grand homme. L'ouvrage est écrit partout avec le ton de noblesse et de dignité qui est propre à l'historien. On y désirerait seulement un peu plus de cette onction douce et pénétrante qui convenait à l'histoire de Fénélon. Le style en est généralement pur, correct et élégant. La narration manque de rapidité, mais jamais de clarté, et rarement d'intérêt. Atta-

chante par le ton de sincérité qui y règne, elle est semée de réflexions toujours sages et jamais ambitieuses, qui servent à relever les détails et à jeter du jour sur les faits.... On reconnaît partout dans cet ouvrage l'ami de la vérité et de la vertu. Les défauts et les imperfections qu'on y a remarqués sont tellement effacés par des beautés d'un ordre supérieur que le jury n'hésite pas à le présenter comme digne du prix. »

Dans son histoire de Fénélon, Bausset avait rendu une éclatante justice au grand caractère et au beau génie de Bossuet. Pourtant quelques personnes ayant paru craindre que la noble figure de l'évêque de Meaux ne rayonnât pas assez à côté de celle de son rival, il entreprit d'écrire également l'histoire de Bossuet, tâche que son premier ouvrage rendait bien difficile : on devient si exigeant pour ceux qui se sont rendus coupables d'un premier, d'un éclatant succès. Mais il en vint à sa gloire : cette seconde histoire, publiée en 1814, ne sembla point inférieure à la première, et toutes deux elles sont considérées comme deux beaux monuments pour l'Eglise et la littérature de France. « On peut dire, suivant l'académicien abbé de Montesquiou, que cet ouvrage est écrit avec la loyauté de Bossuet ; et c'est le grand mérite qui le distingue. On y retrouve sans doute cette connaissance des temps, cette élégance de style, cet art des transitions qu'on avait remarqués dans la vie de Fénélon. Mais ce qui surpasse tous les mérites littéraires, c'est de nous avoir rendu Bossuet avec toute

sa générosité et la bonté de son cœur ; c'est de nous avoir appris que la vertu seule pouvait inspirer un s beau génie ; qu'elle en fit un grand évêque, un grand homme d'État, un prodige d'éloquence, parce qu'il n'y a rien qu'elle ne puisse atteindre. »

A la création de l'Université, Bausset en devint conseiller titulaire. Plus tard, sous Louis XVIII, il venait d'être nommé directeur général de l'instruction publique, lorsqu'arrivèrent les cent jours. A la seconde restauration, il fut successivement et en peu d'années fait pair de France et cardinal ; créé membre de l'Académie française, duc, enfin ministre d'État, et commandeur de l'ordre du Saint-Esprit.

Voilà bien des dignités ; elles ne suffisent pas cependant à montrer tout le cas que le monarque faisait de l'homme ; et voici quelques lignes qui apprendront celui qu'il faisait de l'historien : Louis XVIII écrivait lui-même au cardinal de Bausset une lettre dont nous extrayons le passage suivant, qui serait remarquable encore, par la finesse des aperçus, quand bien même il ne serait pas signé d'une main qui portait un sceptre : « Écrire l'histoire de deux grands hommes contemporains, également célèbres dans le même genre, unis d'abord, puis divisés avec éclat ; et, sans jamais se contredire, les faire tous deux chérir et respecter au même degré, était un effort que Plutarque lui même n'eût pas osé tenter. Vous l'avez cependant entrepris ; et, si le nom de l'auteur, la magie du style, l'art de rendre historique, ainsi que Bossuet lui-même l'a fait dans ses *Variations*, les choses qui

sembleraient le plus étrangères au domaine de l'histoire, si tout cela, monsieur, ne me fait point illusion, je crois pouvoir affirmer que jamais on ne dira de vous : *Magnis tamen excidit ausis.* »

Parmi tant de dignités et au milieu de nobles occupations, Bausset cherchait encore à s'occuper de travaux littéraires ; il se proposait d'écrire l'histoire du cardinal de Fleury, ouvrage pour lequel il avait déjà rassemblé bon nombre de matériaux ; mais ses forces trahissaient sa volonté : depuis plusieurs années il souffrait cruellement de la goutte, et cette maladie, qui empirait avec le temps, le privait de l'usage des jambes, et quelquefois même de l'usage des mains. Il fut obligé de renoncer à cette entreprise, et, *quittant le long espoir et les vastes pensées,* il composa quelques courtes notices sur des personnages de son temps, sur le pieux abbé Legris-Duval, sur le cardinal de Talleyrand-Périgord, et sur le duc de Richelieu. Il avait déjà fait paraître en 1804 une notice historique sur le cardinal de Boisgelin. Tous ces divers opuscules, comme ses deux grands ouvrages, sont écrits avec autant de goût que de noblesse et d'éloquence, et empruntent tour à tour, aux qualités morales de ceux dont elles reproduisent l'existence, des qualités littéraires analogues.

Le cardinal de Bausset mourut le 21 juin 1824. L'ordonnance de 1816 qui lui donnait un fauteuil à l'Académie, ne fit sans doute que prévenir les votes qui n'auraient pu manquer d'aller au-devant d'un talent si élevé.

X

LE COMTE DE QUÉLEN.

1824

Le comte Hyacinthe-Louis de Quélen, archevêque de Paris, pair de France. Il naquit à Paris le 18 octobre 1778, d'une des plus nobles et plus anciennes familles de Bretagne, alliée au duc d'Aiguillon. Dès sa première enfance il fit preuve d'une vocation marquée pour l'état ecclésiastique. La révolution dépouillait les églises, il se faisait tonsurer ; elle fermait les colléges, il continuait ses études et ses cours de théologie, sous les yeux et par les soins de prêtres savants et honorables, à qui la maison de son père servait de refuge contre la proscription. L'ambition de l'enfant ne pouvait certes convoiter ni prévoir l'élévation future de l'homme. Mais temples et colléges se rouvrirent à la voix de Bonaparte, et M. de Quélen, entré au séminaire de Saint-Sulpice, y reçut la prêtrise en 1807.

Il était grand-vicaire de l'évêque de Saint-Brieux, lorsqu'il fut présenté au cardinal Fesch, qui s'était rendu à Rennes pour y présider le collége électoral. Entre autres missions que lui donna le cardinal, il eut celle de lui faire connaître les familles auxquelles la révolution avait été le plus fatale, afin qu'il fût possible de leur venir efficacement en aide. Le zèle et le dévouement qu'il témoignait au cardinal

lui gagnèrent l'estime et l'affection de ce prélat, qui l'attacha à sa personne, mais sans lui assigner de fonction. Lorsqu'en 1810 le cardinal eut pris parti pour le pape, son souverain spirituel, contre l'empereur, son neveu, et que, tombé dans la disgrâce de ce dernier, il fut obligé de s'éloigner de Paris et de se retirer dans son archevêché de Lyon, il ne voulait pas faire partager cet exil à son protégé, et il l'engagea de rester à Paris ; mais M. de Quélen n'écouta que la voix de sa reconnaissance, et suivit son bienfaiteur. Pour ne point le quitter, il refusa même l'emploi de chapelain auprès de l'impératrice Marie-Louise. Lorsqu'il revint à Paris, ce qui eut lieu peu de temps après, il y vécut de la vie obscure et cachée du simple prêtre, se bornant à remplir les devoirs de son ministère dans l'église de Saint-Sulpice à laquelle il s'était attaché.

En 1814, sous la première restauration, le cardinal de Talleyrand-Périgord le chargea de la direction spirituelle des maisons royales qui se trouvaient dans ses attributions ; et M. de Quélen, après avoir exercé ces fonctions quelques mois, fut forcé de les interrompre pendant les cent jours, qu'il passa dans la retraite ; mais il les reprit à la seconde rentrée des Bourbons. Il était en même temps vicaire de la grande aumônerie, et fort goûté de son nouveau protecteur qui, lorsqu'il fut appelé à l'archevêché de Paris, après la mort du cardinal du Belloy, se l'associa dans l'administration de son diocèse et le fit nommer son suffragant avec le titre d'évêque de Samosate, puis, trois

ans après, coadjuteur de Paris, avec celui d'archevêque de Trajanopole. Enfin, de coadjuteur il devint lui-même archevêque de Paris, à la mort du cardinal de Talleyrand-Périgord, survenue le 20 octobre 1821, et il fut nommé membre de la chambre des pairs. Là il eut son jour de popularité : le gouvernement proposait de réduire les rentes sur l'État; M. de Quélen combattit cette mesure, non pas en homme politique ou en financier, mais en esprit charitable dont la pitié s'émeut à la perspective des souffrances du pauvre. Il défendit en un mot les petits rentiers, comme il eût défendu les pauvres, selon l'expression de M. Dupin.

Lorsque la révolution de juillet éclata, il n'en partagea ni les vœux ni les espérances. Il s'attacha au passé avec la foi, le courage et l'opiniâtreté qui faisaient de lui, comme l'a dit son successeur au fauteuil académique, un franc et loyal Breton. Le peuple, qui ne connaît point les détours dans l'expression de sa colère, se rua par deux fois sur l'archevêché, et le pilla. Quelques imprudences avaient pu motiver ce soulèvement; mais il semblait qu'on voulût faire peser sur M. de Quélen toute la responsabilité des fautes ou des folies du parti vaincu. Le prélat fut obligé de cacher quelque temps sa vie; mais il reparut bientôt, dans un moment fatal et solennel qui, lui permettant d'abdiquer les rancunes de l'homme politique, ne donnait plus de prise qu'à la charité évangélique du pasteur. C'était à l'époque du choléra; il ne se contenta pas de distribuer avec intelligence

les aumônes abondantes qu'il sollicitait avec instances et qu'il recueillait avec bonheur, il abandonna son traitement tout entier au profit des victimes du fléau ; il fit de sa maison de Conflans un asile pour les convalescents, et, du séminaire de Saint-Sulpice, une infirmerie. Ne tenant aucun compte de ses dangers s'ils pouvaient apporter quelque soulagement à ses frères, il donna souvent lui-même ses soins à des cholériques et en prit plusieurs fois dans ses bras, soit pour les consoler, soit pour les aider à chercher dans un changement de posture un allégement à leurs douleurs. Un d'eux, qu'il bénissait, lui dit un jour avec brusquerie : retirez-vous de moi, je suis un des pillards de l'archevêché ! — Raison de plus pour moi, répond-il avec douceur, de me réconcilier avec vous et de vous réconcilier avec Dieu. Quoiqu'il eût disputé bien des victimes à la mort, la mort ne triompha que trop souvent de son zèle ; alors, n'ayant pu sauver les pères, il adopta, pour ainsi dire, les orphelins, et voulut devenir leur Providence. Il prêcha souvent et dans diverses circonstances en leur faveur, et les quêtes qu'il fit pour eux après ses prédications produisirent parfois des sommes très considérables. M. de Quélen mourut le 31 décembre 1839. Le caractère dominant de sa nature était un attachement tenace aux personnes ou aux choses qu'il avait une fois affectionnées, le culte en quelque sorte instinctif des revers, et le penchant chevaleresque vers les vaincus. Déjà, avant 1830, il en avait donné plus d'une preuve. Lorsque Napoléon, à Sainte-Hélène,

demanda qu'on lui envoyât un prêtre français, M. de Quélen, quoique sur le chemin des grandes dignités ecclésiastiques, fut des plus ardents à s'offrir.

M. de Quélen avait composé quelques oraisons funèbres : une sur Louis XVI, une autre sur le duc de Berry. « Tout ce qui est sorti de sa bouche et de sa plume, disait Auger, est d'abord sorti de son âme ; toutes ses paroles avaient un caractère touchant de douceur, de modestie et d'onction. »

Il fut reçu à l'Académie dans la même séance que M. Soumet. Dans son discours de réception, il reconnaissait, avec une modestie qui ne semble pas jouée, que son admission était purement un hommage, rendu en sa personne, à la religion. Il était, si nous comptons le cardinal Maury, le quatrième archevêque de Paris qui eût fait partie de l'Académie française. Les deux autres sont Hardouin de Péréfixe et son successeur François de Harlay, que nous retrouverons au vingt-neuvième fauteuil.

XI

M. LE COMTE MOLÉ.

1840

M. LE COMTE MATHIEU-LOUIS MOLÉ, descendant de ce fameux premier président, Mathieu Molé, l'une des gloires de la magistrature française et le plus digne modèle de l'homme public, est né à Paris en

janvier 1781. Il était fils unique du président au parlement de Paris, Molé de Champlâtreux, qui mourut à trente-quatre ans sur l'échafaud révolutionnaire. Les malheurs de sa famille l'initièrent de bonne heure à l'apprentissage sévère de la vie. Les terribles leçons que l'histoire lui mit sous les yeux dès son enfance lui enseignèrent à tenir peu de compte du hasard de la naissance ou de la fortune, et à considérer le mérite personnel comme le seul bien que l'on ait proprement à soi. « Les révolutions, a dit M. Dupin, l'avaient dépouillé d'un riche patrimoine. La proscription, et le deuil qu'elle traîne à sa suite, avaient pesé sur sa famille. Il sentit les privations, pour lui et pour les êtres qui lui étaient le plus chers. On ne peut l'en plaindre, puisque, loin de l'abattre, ces premiers malheurs élevèrent son courage. »

Et en effet il s'abandonna tout entier à de fortes études; si bien que le jeune homme à vingt ans put risquer d'entreprendre un livre sérieux et austère, et qu'à vingt-cinq il fut en mesure de le publier. Ses *Essais de morale et de politique*, qui parurent en 1806, méritèrent l'attention des hommes éminents de l'époque. Fontanes s'en occupa, et leur consacra dans le *Journal de l'Empire* un article et des louanges qu'il signa; Napoléon, alors en campagne, les demanda et les lut, et leur donna à sa manière le plus beau de tous les éloges : il s'en attacha l'auteur en le faisant entrer aux affaires.

Pourtant il serait peut-être plus exact de nous exprimer d'une autre façon. L'on sait avec quelle gra-

cieuse coquetterie d'avances Bonaparte, et depuis Napoléon même, cherchait à s'attirer les beaux noms de l'ancienne monarchie. Celui des Molé le tenta. Dès 1803, le premier consul chargea donc son collègue Lebrun de pressentir M. Molé, qui comptait à peine vingt-deux ans à cette époque, pour un emploi d'auditeur au Conseil-d'Etat. Le jeune homme refusa, mais pour un motif plus plausible que celui d'une bouderie intempestive : — Il ne se sentait pas encore assez mûr pour la vie active; il avait à compléter son éducation; il allait partir pour l'Angleterre. — Il partit en effet; et à son retour il sollicita de l'empereur, déjà vainqueur d'Austerlitz, une audience qu'il obtint, pour ainsi dire, sur l'heure. Napoléon s'entretint longtemps avec le jeune homme, qui venait de publier ses *Essais de morale et de politique*, et le nomma dès-lors auditeur au Conseil-d'État, pour la section de l'intérieur, la seule à laquelle M. Molé consentît d'être attaché. Ainsi coïncidèrent et son entrée aux affaires et la publication de son premier écrit.

A partir de ce moment, M. le comte Molé appartient à la plus haute histoire de nos jours et n'est plus du ressort de la nôtre, si ce n'est en qualité d'orateur. Jusqu'à 1815, il devint successivement maître des requêtes, préfet, conseiller d'État en service extraordinaire, directeur des ponts et chaussées, et, sa fortune croissant en proportion des preuves qu'il donnait de ses talents, ministre. Napoléon aimait la rapidité, la netteté de sa conception et de son travail; il l'admettait à toute heure dans son intérieur, faveur

dont il était peu prodigue. Il disait de lui : « Molé, esprit solide, ministre monarchique, plus occupé du fond que des formes. » Quand la fortune de l'empire penchait vers son déclin, M. le comte Molé siégea dans le conseil de régence en qualité de grand-juge; et sa coopération, en ces difficiles conjonctures, se distingua par une rare habileté gouvernementale. Sa part aux affaires de la restauration se borne à son rapide ministère de 1817 à 1819. Depuis 1830, plus d'un portefeuille lui est échu, et il a été plusieurs fois à la tête du conseil des ministres. Il est pair de France depuis 1815.

Comme orateur, et rapporteur dans différentes commissions, M. Molé s'est montré généralement lucide, concis, profond; d'autres orateurs de nos jours possèdent plus que lui l'éclat de la parole et la rapidité de l'improvisation; nul ne se montre plus net, plus franc, plus élevé; nul surtout ne se fait plus remarquer par l'attention délicate à garder toutes les convenances et à ne point sortir des bornes de la modération, cette suprême loi, trop souvent méconnue, des débats parlementaires. Comme académicien, c'est un noble esprit, élégant, judicieux, de bonne heure nourri des lettres et toujours resté leur ami.

Au don de s'exprimer avec une piquante verve et une pénétrante clarté, M. Molé joint celui d'écouter finement et très bien. Il est, à notre époque, comme un des derniers représentants de cette aristocratie du siècle passé, chez laquelle les charmes et les élégances de la société, la puissance et la délicatesse de

l'esprit s'étaient si heureusement inféodés. On ne dirait pas, à le voir, un grave dignitaire d'une laborieuse monarchie, mais l'homme le plus poli du monde, en qui l'on sent qu'au besoin il aimerait mieux faire preuve de son mérite que de son rang. Mêlé à tout ce qui s'est passé d'imposant et de solennel dans nos jours si remplis, sa mémoire est abondamment fournie d'anecdotes, et il sait les reproduire avec grace et chaleur. La figure de M. Molé, souvent reproduite par le crayon et le burin, est, comme on ne l'ignore pas, douce et grave ; le front est large et penseur.

M. Molé avait publié, en 1809, une seconde édition de ses *Essais de morale et de politique*, qu'il faisait suivre d'un éloge de Mathieu Molé. Voici comment M. de Barante s'exprimait à cette époque sur ces deux écrits : « Les *Essais de morale et de politique* ont paru en 1806, et ont obtenu l'attention générale. Chacun y a reconnu un esprit distingué, et, ce qui est plus rare, une âme noble et élevée. L'auteur était resté anonyme lorsqu'il publia ce premier ouvrage. Aujourd'hui il le joint à un second qui lève le voile d'une manière honorable. En écrivant la vie de Mathieu Molé, il nous apprend qu'il a voulu plutôt acquitter une dette qu'amuser son loisir. Un noble amour-propre l'a porté à cet acte public de vénération pour un aïeul dont la France se glorifie ; il n'a pas craint de montrer qu'il connaissait tout le prix d'un tel nom, et l'étendue des devoirs qu'il impose ; car, pour me servir d'une expression de l'auteur, le des-

cendant d'un grand homme porte le poids de ses exemples... On éprouve un grand charme à voir un caractère aussi noble retracé par un auteur qui en sent si vivement toute la beauté. »

Et plus loin, après avoir donné de justes louanges à l'éloquence haute et touchante qui brille dans cet écrit, M. de Barante ajoutait : « Cet éloge historique offre, comme les Essais de morale et de politique, un caractère de gravité et de chaleur. On y voit une imagination exaltée et rêveuse aux prises avec une raison forte dont l'auteur voudrait lui faire subir le joug. »

C'est M. Dupin qui fut chargé, en qualité de directeur, de faire les honneurs de l'Académie à M. Molé, dans la séance de réception du 30 décembre 1840. Depuis cette époque, il est arrivé quelquefois au nouvel académicien de présider lui-même ces sortes d'assemblées, et il l'a fait de manière à prouver qu'il est aussi bien à sa place dans un corps littéraire que dans les conseils royaux ou au palais du Luxembourg.

On raconte qu'un homme de qualité, grand amateur de la peinture dont il faisait son principal amusement, montrant un jour au célèbre Poussin un tableau qu'il venait d'achever, reçut de l'illustre artiste, parmi quelques éloges donnés à ce travail, le compliment que voici : « Il ne vous manque, monsieur, pour devenir très habile, qu'un peu de pauvreté. » On peut dire avec autant de vérité qu'il n'a manqué à M. le comte Molé qu'une position moins élevée dans le monde et dans l'État pour se faire un nom tout-à-

fait glorieux dans les lettres. Il l'a démontré deux fois entre autres : au début de sa carrière, par ses *Essais de morale et de politique*, et, dans ces derniers temps, par l'*Éloge* si remarquable et si favorablement accueilli du général Bernard, éloge qu'il prononça à la chambre des pairs. Il le démontrera sans doute un jour plus victorieusement encore par la publication de ses *Mémoires*, dès longtemps écrits.

II

LE FAUTEUIL DE GRESSET.

LE FAUTEUIL DE GRESSET.

I

GOMBAULD.
1634

Jean Ogier de Gombauld, né à Saint-Just de Lussac vers l'an 1576, et mort nonagénaire en 1666.

Voici, à peu de choses près, le portrait qu'en a laissé Conrart; ce portrait a d'autant plus de prix qu'il est, ou peu s'en faut, le seul écrit échappé de la plume du premier secrétaire perpétuel de l'Académie française. Vous savez le vers de Boileau :

Imitez de Conrart le silence prudent!

« Gombauld, dit-il, était gentilhomme de Saintonge, et cadet d'un quatrième mariage, comme il avait coutume de le dire par raillerie pour s'excuser de ce qu'il n'était pas riche. Il était grand, bien fait, de bonne mine, et sentant son homme de qualité. Sa

piété était sincère, sa probité à toute épreuve, ses mœurs sages et bien réglées. Il avait le cœur aussi noble que le corps ; l'âme droite et naturellement vertueuse ; l'esprit élevé, moins fécond que judicieux ; l'humeur ardente et prompte, fort portée à la colère, quoiqu'il eût l'air grave et concerté.

» Après avoir achevé à Bordeaux toutes ses études en la plupart des sciences, sous les plus excellents maîtres de son temps, il vint à Paris sur la fin du règne d'Henri-le-Grand, où il ne tarda guère à être connu et estimé. Quand ce monarque eut été assassiné, Gombauld, quoique jeune, ne fut ni des derniers, ni des moindres à semer son tombeau de fleurs funèbres. Sous la minorité de Louis XIII et pendant la régence, il fut très considéré de Marie de Médicis, et il n'y avait point d'homme de sa condition qui eût l'entrée plus libre chez elle, ni qui en fût vu de meilleur œil. Comme elle était d'humeur libérale, et qu'elle aimait à l'exercer envers ceux qu'elle en jugeait dignes, elle donnait des pensions considérables à beaucoup d'hommes de savoir et d'esprit. Celle de Gombauld était de 1,200 écus : ce qui lui donnait le moyen de paraître en fort bon équipage à la cour, soit à Paris, soit dans les voyages, qui étaient fréquents dans ces temps-là. Et comme il était autant ennemi des dépenses superflues qu'exact à faire honnêtement les nécessaires, il fit un fonds assez considérable de l'épargne de ces années d'abondance. Durant quelques années il fut aussi gratifié d'une pension sur le sceau, par M. Séguier, chancelier de France (l'aca-

démicien qui succéda à Richelieu dans le protectorat de la compagnie).

» Il avait toujours vécu fort sain, à quoi sa frugalité et son économie avaient extrêmement contribué. Mais un jour qu'il se promenait dans sa chambre, ce qui lui était fort ordinaire, le pied lui ayant tourné, il tomba et se blessa de telle force à une hanche qu'il fut obligé de garder le lit, depuis cet accident jusqu'à la fin de sa vie qui a duré près d'un siècle. Il avait été honoré de la bienveillance de tous les grands et de toutes les dames des trois cours qu'il avait vues, c'est-à-dire, celles de Henri IV, de Louis XIII et de Louis XIV; et pendant les régences de Marie de Médicis et d'Anne d'Autriche, il était des plus assidus à se trouver à leurs cercles, principalement à celui de la première de ces deux princesses. Mais il se rendait encore avec plus de soin et de plaisir au délicieux réduit de toutes les personnes de qualité et de mérite qui fussent alors : je veux dire à l'hôtel de Rambouillet, qui était comme une cour abrégée et choisie, moins nombreuse, mais si je l'ose dire, plus exquise que celle du Louvre. Enfin Gombauld fut aimé et admiré de tous ceux qui, comme lui, avaient sacrifié aux Muses et aux Graces. »

Il est de ceux qui faisaient partie du cénacle littéraire de Conrart. Il se montra très zélé, et fut fort utile à l'Académie naissante. Il fut un des membres chargés d'examiner le plan de Chapelain pour un dictionnaire. Il revit le travail de du Chastelet sur les statuts, et fut un des neuf qui composèrent des

mémoires à ce sujet. Dans ce mémoire il avait mis en avant une proposition qui ne fut point adoptée, mais que sa singularité, caractéristique de l'homme et de l'époque, nous engage à reproduire ici : c'était que chacun des académiciens fût tenu de composer tous les ans une œuvre quelconque, grande ou petite, à la louange de Dieu. Gombauld était protestant. Quand on commença à prononcer chacun à son tour un discours dans le sein de l'assemblée, Gombauld, venu le sixième, composa le sien *sur le je ne sais quoi*. Il fut de ceux qui désapprouvaient que la compagnie censurât les œuvres de Malherbe après sa mort; en quoi il avait tort, puisque le but d'utilité qu'elle se proposait aurait dû suffire pour la faire absoudre, quand bien même elle n'aurait pas montré toute la modération dont elle usa dans cet examen.

Gombauld, après avoir joui des faveurs de la fortune, mourut dans un état un peu voisin de l'indigence. Le recueil assez volumineux de ses œuvres est tombé dans l'oubli, moins par la faute de son talent, que par suite des changements survenus dans la langue et les mœurs, et des progrès de la littérature.

II

TALLEMANT.

1666

Paul Tallemant naquit à Paris le 18 juin 1642. Il semblait destiné par le hasard de sa naissance à

un très opulent patrimoine, mais son père Gédéon Tallemant, riche de plus de cent mille livres de rente, fortune colossale pour cette époque, en dissipa même le capital, par le luxe et le faste qu'il étala dans ses diverses fonctions de maître des requêtes et d'intendant de province, et par les sommes énormes qu'il perdit au jeu chez le cardinal Mazarin. D'un autre côté son aïeul maternel, Puget de Montauron, n'avait pas mieux su conserver les grandes richesses qu'il avait acquises. De sorte que lorsque Tallemant, encore fort jeune, les perdit l'un et l'autre, il se trouva dans une position fort précaire. Heureusement les relations distinguées de ses parents lui avaient fait connaître les personnes les plus éminentes de la ville et de la cour; il lui restait d'ailleurs dans sa famille quelques alliés puissants et secourables; et il n'eut pas trop de peine à vaincre les premières difficultés.

Il n'avait encore composé qu'un *Voyage à l'île d'amour*, opuscule mêlé de vers et de prose, lorsqu'il fut admis à l'Académie dès l'âge de vingt-quatre ans. « De mes cinq enfants, dit à ce propos sa mère, en voilà toujours un de pourvu. » Il se fit théologien et prédicateur afin de pouvoir catéchiser des calvinistes qui étaient de ses parents. La plus grande partie de ses œuvres se compose de harangues académiques, et l'on peut dire que ce fut à elles qu'il dut et son bien-être et ses succès; car elles appelèrent sur lui les regards de Colbert, qui le gratifia de pensions et de bénéfices, lui donna les prieurés d'Ambierle et

de Saint-Albin, l'attacha, avec cinq cents écus de pension, à l'Académie des médailles, devenue plus tard l'Académie des inscriptions, dont quatre membres seulement faisaient partie à cette époque, et dont Tallemant devint par la suite le secrétaire. Ce ministre lui fit obtenir en outre l'emploi d'intendant des devises de tous les édifices royaux. En un mot la faveur lui arrivait de tous côtés. La reine, qui, ainsi que d'autres princesses, l'avait entendu prêcher aux Carmélites et ailleurs, lui témoignait beaucoup de considération.

Il publia en 1698 un volume sous le titre de *Remarques et décisions de l'Académie française, recueillies par M. L. T.* « Ces trois lettres initiales, raconte d'Olivet, veulent dire monsieur l'abbé Tallemant. Il lui fut enjoint par ses collègues de se désigner à la tête du volume, soit parce que le style était purement de lui, soit parce que la compagnie ne voulait pas, à ce que je soupçonne, prendre sur elle toutes ces décisions, qui ne venaient que d'un bureau particulier, composé seulement de cinq ou six académiciens. »

Au reste Tallemant fut un des membres de la compagnie les plus exacts et les plus assidus. Outre les harangues dont nous avons parlé plus haut, il fut chargé de faire, au sein de l'Académie, l'éloge de Colbert, de ce ministre à qui il était si redevable, ainsi que l'oraison funèbre de Ch. Perrault. Ce fut lui qui répondit, en qualité de directeur, aux discours de réception de l'abbé de Louvois et du marquis de

Sainte-Aulaire. Comme secrétaire de l'Académie des inscriptions, il a composé les éloges de cinq de ses membres, éloges fort courts, sans importance, mais qui, dans leur temps, furent goûtés outre mesure.

Il mourut à Paris le 30 juillet 1712. Voici quelques linéaments de son caractère, d'après de Boze, son confrère à l'Académie des inscriptions et, après lui, secrétaire de cette compagnie : « Il avait su acquérir et conserver des amis qui le regrettèrent. Plus recommandable par ses vertus que par ses talents, il était d'une société douce, et sa seule présence inspirait la gaîté ; il brillait surtout dans les parties d'un honnête plaisir, par d'heureuses saillies et par des impromptu. »

III

DANCHET.

1712

Antoine Danchet naquit à Riom en Auvergne, le 7 septembre 1671, de parents sans fortune et qui ne purent faire pour leur fils les frais d'une éducation libérale. Il fallait bien qu'il sentît s'agiter en lui quelque vague instinct de poésie, pour oser, sans ressources, entreprendre de commencer ses études ; et il dut avoir besoin d'une grande énergie pour venir les achever à Paris, à la grâce de Dieu. Il imagina de donner des leçons pour pouvoir en prendre, et les

rétributions modiques qu'il recevait d'une main pour enseigner la grammaire, il les abandonnait de l'autre pour apprendre les humanités. Une pièce de vers latins composée par lui à l'âge de vingt ans, à propos de la prise de Mons, lui fit obtenir une chaire de rhétorique à Chartres. Mais cinq ans après, il revint à Paris, où une personne de distinction, Mme de Turgis, lui confia l'éducation de ses deux enfants. Danchet s'attacha à instruire et à gouverner ses deux jeunes élèves avec la délicate attention qu'il porta toute sa vie à l'accomplissement de ce qu'il croyait un devoir. Mme de Turgis, satisfaite de tant de zèle éclairé, lui fit promettre de ne pas abandonner ses enfants, et elle lui assura par son testament une pension viagère de deux cents livres. Danchet tint religieusement cette promesse, et il n'eut pas en cela un médiocre mérite, car peu de temps après il fut vivement sollicité d'accepter les mêmes fonctions dans une grande maison, avec un traitement considérable et la perspective de riches espérances. Mais bientôt après, le professeur, s'étant rendu coupable d'un opéra, et l'ayant fait représenter, et se proposant d'en composer encore, se vit retirer à la fois par ceux qui, depuis la mort de la mère, étaient préposés à la tutelle des enfants, et l'éducation et la rente. Bon pour l'une; mais pour l'autre il plaida, et gagna sa cause qui eut à cette époque quelque retentissment. Ce fut l'aigle du barreau de ce temps-là, le célèbre avocat Dumont, qui se chargea de la plaider. Le poëte acquitta les honoraires de l'orateur en monnaie

de sa façon : il lui adressa un remerciement en vers qui fit honneur à tous les deux.

A partir de ce moment, Danchet écrivit des tragédies et des opéras, les premières au nombre de quatre, les seconds au nombre de douze à peu près. Les tragédies n'obtinrent que des succès médiocres, et elle ne méritaient pas mieux. Les opéras réussirent généralement; ils ne sont pas sans mérite, et Laharpe place l'un d'eux, *Hésione*, au-dessus de tous ceux de Campistron, de Fontenelle et de Duché. Lamotte, dont la devise était *justesse* et *justice*, et dont l'opinion a d'autant plus de poids qu'il avait couru une même carrière, est plus explicite encore : il disait hautement qu'après Quinault il fallait regarder Danchet comme le premier de nos poëtes lyriques.

Danchet était aussi membre de l'Académie des inscriptions, qu'il négligea un peu du jour de sa réception à l'Académie française, à laquelle il se consacra tout entier; et il occupait une place à la bibliothèque du roi. Il passait pour un fort honnête homme, également fidèle à ses engagements et à ses amitiés. Simple, uni, sage, réglé; plein d'égards pour tout le monde et de reconnaissance pour ses bienfaiteurs; songeant à se servir toujours moins utilement pour lui que pour les autres des protections dont il était honoré; la candeur de son âme était si bien peinte sur son visage qu'elle lui attira quelquefois des railleries : c'est ainsi que nous le dépeignent ses contemporains. Quelqu'un ayant composé une épigramme contre lui, Danchet pour lui montrer qu'au

besoin il saurait riposter, s'il le voulait, en aiguisa sur-le-champ une qui fut trouvée fort piquante, et la jeta immédiatement au feu ; car il était sans fiel contre ses ennemis. Il mourut à Paris à l'âge de soixante-dix-sept ans.

IV

GRESSET.

1748

JEAN-BAPTISTE-LOUIS GRESSET vit le jour à Amiens en 1709. Sa famille était une des plus considérables de la ville. Il descendait par sa mère du célèbre physicien Rohault. Il fit ses premières études dans sa ville natale, chez les jésuites, qui, voyant ses dispositions extraordinaires, et pressentant ce qu'il pourrait devenir, tentèrent de l'attirer à eux. Cela ne leur fut pas bien difficile : Gresset, qui toute sa vie eut un caractère rempli de condescendance, et facile à diriger suivant l'impulsion du moment, n'était pas, à seize ans, de force à résister à leurs insinuations ; il entra donc en noviciat, et fut, selon ses propres expressions, *porté du berceau sur l'autel*. On l'envoya terminer ses études à Paris, au collége de Louis-le-Grand ; après quoi, d'écolier devenu maître, il alla professer les humanités successivement à Moulins, à Tours et à Rouen.

Il se sentait poëte dès-lors ; mais il n'osait encore

l'être qu'en latin, et il composa, dans cet idiôme, un petit poëme sur les graces : plus que personne il était digne de les chanter, et pourquoi ne l'a-t-il pas fait dans notre langue ! son imagination fraîche éclose nous aurait dotés d'un petit chef-d'œuvre de plus. Enfin il s'aventura dans les vers français, produisit à vingt-un ans quelques odes, remarquables, eu égard à son âge, pour l'élégance continue de la diction, qualité qui du reste ne l'abandonna jamais; et puis, à vingt-quatre ans, composa son *Vert-Vert*. Ce poëme fut imprimé sans l'aveu de l'auteur, et sa publication, en 1734, fit événement. J.-B. Rousseau, bon juge en poésie, le qualifia de phénomène littéraire; et ce mot, inspiré par la plus exacte justice, est demeuré proverbe. Les éditions s'en multiplièrent; on le traduisit dès cette époque en latin; depuis il a été traduit en plusieurs langues vivantes; Raux, artiste habile, représenta en émail les aventures du fameux perroquet; et le secrétaire d'État Bertin, qui eut pour Gresset beaucoup d'amitié, lui envoya un cabaret en porcelaine exécuté à la manufacture de Sèvres, dont les différentes pièces retraçaient l'histoire du héros de Nevers.

Un discours en prose latine sur l'harmonie, qu'il avait prononcé en 1733, et qu'il traduisit depuis en français, avait déjà causé quelques démêlés entre Gresset et les jésuites, et éveillé dans son âme quelques sentiments de répugnance pour une profession qu'il reconnaissait incompatible avec ses goûts. Ce fut bien pis lorsque *Vert-Vert* eut été publié. La supérieure

générale de la Visitation, ne pouvant pardonner au jeune poëte d'avoir fait rire aux dépens des religieuses, résolut, en femme qu'elle était, de s'en venger; et, en sœur de ministre d'État qu'elle était aussi, n'eut pas de peine à obtenir cette petite consolation. Gresset fut envoyé en exil à La Flèche. En vain pour échapper à l'ennui s'occupa-t-il de traduire les églogues de Virgile, le travail ne put prévaloir contre cette fâcheuse disposition de son âme; il redemanda aux jésuites sa liberté, et l'obtint non sans leur exprimer ses regrets et sa reconnaissance dans un épitre d'*Adieux*. Heureux ennui qui valait à la comédie un poëte de plus et le *Méchant!*

Gresset fit son entrée dans le monde à l'âge de vingt-six ans. Outre le *Vert-Vert*, il avait déjà fait paraître le *Carême impromptu*, et *le Lutrin vivant*, deux badinages fort jolis aussi, mais bien au-dessous du premier. La *Chartreuse*, qu'il publia à cette époque, vint montrer son talent sous un nouveau jour, où il ne faisait que gagner. « Quand on se rappelle, dit Palissot, que ces deux charmantes productions, la *Chartreuse* et *Vert-Vert*, d'une originalité si piquante, et qui ne se ressemblent ni par le fond, ni par la forme, étaient les premiers essais d'un jeune homme, on a peine à concevoir que l'auteur ait eu le secret d'y réunir tout ce que l'on pouvait attendre du talent le plus exercé; graces, légèreté, abandon, plaisanterie exquise, en un mot tout ce qu'on croyait n'appartenir exclusivement qu'à l'habitude de vivre au sein du monde et dans la

société la plus choisie. » Et Palissot ne signale ici qu'une partie des qualités de ces deux poèmes qui n'ont pas été surpassés. Il laisse sous silence et la mélancolie tendre et rêveuse de l'un, et sa phrase si habilement cadencée et si mélodieuse, et cette abondance de style que Laharpe a blâmée, mais dont les avantages surpassent les inconvénients dans la *Chartreuse*, et là seulement peut-être ; il oublie, de l'autre, cette retenue, ce tact habile, cette sobriété, si loin de la parcimonie, qui fait que le poëte sait s'arrêter à temps et que la plaisanterie, toujours de bon ton, ne tourne jamais au burlesque, ce grand écueil du genre ; et puis comment ne pas dire un mot de ce charme de narration, moins naïve, mais plus élégante que celle de Lafontaine, aussi piquante et de meilleur goût que celle de Voltaire, et surtout infiniment plus innocente que l'une et l'autre !

Gresset choyé, admiré, aimé pour son talent, le fut bientôt davantage pour son caractère. Voulant reconnaître la faveur dont il était l'objet, il entreprit une tragédie, mais il avait oublié le précepte d'Horace : *Quid ferre recusent, quid valeant humeri* ; il n'était pas de force en effet à lutter contre les difficultés d'une œuvre de cette nature ; aussi son *Edouard III*, qui fut représenté en 1740, malgré le succès qu'il obtint dans sa nouveauté, n'a-t-il pas mérité de rester au répertoire. Les qualités constitutives de la tragédie manquaient entièrement à Gresset, et il n'avait composé qu'un pâle roman, sans intérêt et sans intelligence dramatique. Mais là

même encore le style est remarquable, et il a trouvé des admirateurs.

Malgré son succès, Gresset ne tarda pas à revenir de son érreur ; il aborda un genre qui semblait mieux fait pour lui, mais où il resta pourtant inférieur à lui-même et à sa réputation. Le drame de *Sidnei*, joué en 1745, se soutint quelques jours à la scène, y reparut même, mais tout fut dit pour lui. Cette pièce philosophique, dont le sujet n'est nullement attachant, où la situation reste toujours la même, n'a jamais pu exciter l'intérêt au théâtre; mais elle est restée en partie dans la mémoire de plus d'un amateur : Le style ! le style !

Mais enfin le *Méchant* parut en 1747, et vint mettre le sceau à la réputation de son auteur. Cette comédie obtint un grand succès qu'elle méritait, succès durable, et que notre siècle a plus d'une fois ratifié au théâtre. C'est qu'en effet il était difficile de réunir plus de vivacité, plus de naturel et de finesse dans le dialogue, plus de malice ingénieuse et piquante dans les portraits. La pièce pèche encore pourtant par la pauvreté d'invention : Gresset n'a pas l'imagination dramatique; mais le bonheur de la forme rachète la faiblesse, on pourrait même dire la nullité du fond. Ce sont à chaque instant de précieux détails ; c'est une précision, une pureté, un choix de mots, une finesse de liaisons, une adresse de transitions qu'on ne retrouve nulle part à un plus haut degré. Gresset en un mot semble aussi véritablement né pour écrire la comédie légère, que Molière pour

la comédie profonde. Et cet homme là composa plus tard trois autres comédies, et il eut la cruauté de les brûler ! Sacrifice touchant, mais inconsidéré à des scrupules religieux que la postérité n'a pu que maudire.

Ce fut l'éclatante réussite de cette comédie qui ouvrit à Gresset les portes de l'Académie. Il devint un moment l'idole de Paris, et l'étranger même nous l'envia. Le grand Frédéric, qui était du nombre de ses admirateurs, lui fit faire les offres les plus séduisantes pour l'engager à venir résider à Berlin. Voltaire, qui s'était précédemment laissé séduire à l'amorce des promesses royales, doutait si peu que Gresset ne s'empressât d'accepter celles qu'on lui faisait, que, dans plusieurs de ses lettres, il l'appelait par avance le *Prussien;* mais, trop attaché à sa patrie, le poëte refusa les propositions avantageuses du monarque, sans interrompre pour cela la correspondance respectueuse qu'il entretenait avec lui.

C'était bien un autre séjour que la Prusse vraiment qu'il fallait à Gresset. Cette âme chaste et modeste se sentait peu faite pour le tourbillon du grand monde, et même au milieu de ses plus beaux triomphes, elle se reportait par la pensée vers les tranquilles joies de la ville natale. Il se rendit donc à Amiens, et s'y fixa pour toujours. Le premier acte qui signala son retour dans sa patrie fut la fondation d'une académie. Il en obtint du roi la permission, grâce à l'intervention du duc de Chaulnes, alors gouverneur-général de la province de Picardie. Pour

reconnaître ce bienfait, ses concitoyens voulurent l'en nommer président perpétuel ; mais il refusa cette distinction, peu compatible, disait-il, avec la liberté indispensable aux gens de lettres.

A partir de ce moment, il s'établit dans une vallée charmante, voisine d'Amiens, et n'en sortit plus que pour des affaires indispensables. Il ne reparaissait à Paris qu'à de rares intervalles et seulement lorsque ses devoirs d'académicien y réclamaient sa présence. Il y vint deux fois entre autres, et n'eut pas lieu de s'en féliciter, car il éprouva, la première fois une disgrâce de cour, et la seconde un petit échec académique : nommé directeur par le sort, en 1754, pour la réception de d'Alembert, qui remplaçait Surian, évêque de Vence, il proclama avec un noble courage la nécessité de la résidence pour les évêques. On se plaignit de la franchise de sa parole, on en exagéra la hardiesse ; et Louis XV, trompé sans doute par de perfides rapports, lui en témoigna son mécontentement d'une manière peu équivoque, et tourna le dos au poëte, lorsque celui-ci vint à Versailles pour lui faire l'hommage de son discours. La seconde fois, c'était vers la fin de sa vie, il répondait à Suard, et avait pris pour thème de son discours une pensée profonde et vraie, l'influence des mœurs sur le langage ; mais il vivait depuis longtemps dans l'oubli de la composition, l'éloignement de Paris l'avait déshabitué de ces convenances locales qu'il faut pratiquer tous les jours sous peine d'y manquer, et le ton badin de sa réponse parut déplacé dans une as-

semblée respectable et sur un théâtre aussi brillant que celui de l'Académie, qui alors, comme toujours, attirait tous les regards. Dépaysé, comme un gauche provincial, dans ce Paris dont il avait été le brillant portraitiste, il étonna les autres de son étonnement. Lui qui, dans *le Méchant*, avait si bien su prendre le ton du jour, il se montrait cette fois en arrière d'un siècle par la langue et les idées. Le public, a dit d'Alembert, vit avec un silence respectueux, et avec une sorte de douleur, le coloris terne et suranné de ses tableaux.

La compensation de cet échec se trouve naturellement dans la gloire éclatante que Gresset s'était acquise, et qu'il conservera toujours. Louis XVI se chargea de la compensation de la disgrâce; un accueil bienveillant et de justes faveurs consolèrent le poëte des rigueurs imméritées de Louis XV. Il reçut des lettres de noblesse, rédigées dans les termes les plus flatteurs; il était dit dans le préambule de ces lettres que « l'auteur s'est acquis une célébrité méritée, sans avoir jamais porté dans ses écrits atteinte à la religion ni à la décence. » Il fut de plus nommé chevalier de l'ordre de Saint-Michel; et Monsieur, depuis Louis XVIII, ajouta à cette faveur la place d'historiographe de l'ordre de Saint-Lazare.

Depuis son malencontreux voyage de 1754 à Paris, Gresset avait renoncé pour toujours à ses travaux littéraires, et il était revenu puiser des consolations dans l'amitié sincère de l'évêque d'Amiens, M. de la Motte. Ce prélat, dans un excès de zèle, l'engagea à

répudier ses œuvres de théâtre, et eut la malheureuse habileté de le pousser à une sorte d'abjuration solennelle et publique. C'est alors que, comme nous l'avons dit plus haut, Gresset livra aux flammes trois comédies avec quelques autres ouvrages, et qu'il fit insérer dans la plupart des journaux de l'époque l'abjuration sollicitée par l'évêque. Voltaire et Piron se déchaînèrent à ce propos contre lui, et lui décochèrent de piquantes épigrammes. Piron du moins le fit en homme qui se rit de la comédie humaine que l'on joue devant lui ; mais Voltaire, ce composé bizarre de grandeur et de petitesse, passa les bornes comme il avait coutume de le faire, et, ne gardant pas de mesure, abdiqua même la justice et la reconnaissance : la justice, car ses vers, que nous rappelons sans les citer, expriment une critique fausse ; la reconnaissance, car Gresset, homme consciencieux et écrivain amoureux de toute gloire, avait rendu à ce grand talent plus d'un hommage public, entre autres dans une jolie pièce de vers en réponse aux détracteurs d'*Alzire*.

Nous nous sommes borné, comme nous le ferons toujours, à signaler les œuvres les plus remarquables de Gresset, et nous passons sous silence celles qui n'offrent qu'un intérêt secondaire. Pourtant il serait injuste de ne pas mentionner l'*Epitre à ma sœur sur ma convalescence*, pièce d'une expression douce et tendre, où un sentiment vrai, le retour à la vie, est peint en traits charmants et ineffaçables. Avec cette épitre, le *Vert-Vert*, la *Chartreuse* et le *Méchant*,

on compose un petit volume très varié, l'un des plus aimables de notre littérature, et l'un de ceux que l'on se plait le plus à porter partout avec soi. « Ce n'est pas le nombre des écrits de Gresset qui fait sa force, dit Laharpe, puisque, sur deux petits volumes, il y en a un qui est encore de trop ; mais il a eu le cachet de l'originalité dans tout ce qui restera de lui. C'était un véritable talent né ; et, n'en déplaise à Voltaire, dont les boutades ne sont pas une autorité, le *Méchant*, *Vert-Vert*, la *Chartreuse*, vivront autant que la langue française. »

Nous prendrons ailleurs ce passage : « Gresset trouva dans une union honorable et au sein d'une famille dont il était tendrement chéri, toutes les jouissances de l'amour conjugal et celles de l'amitié. Parvenu dès sa jeunesse à une grande célébrité, ses talents n'excitèrent jamais l'envie, parce que personne ne se montra ni plus simple, ni plus modeste : Voltaire et Piron furent les seuls qui dirigèrent contre lui des traits satiriques. On a dit avec raison que dans Gresset l'auteur était charmant et l'homme encore plus estimable. Né bienfaisant, il avait consacré à des familles indigentes le produit d'une propriété qu'il possédait à une demi-lieue d'Amiens, et on découvrit encore un grand nombre d'aumônes secrètes qu'il se plaisait à répandre sur les malheureux. Sa mort fut regardée dans le pays comme une calamité publique, et tout le corps municipal voulut assister à ses obsèques. » Il mourut en 1777.

Il est fâcheux d'être obligé d'ajouter que d'Alem-

bert et d'autres philosophes se renvoyèrent mutuellement la mission, qu'ils eussent mieux fait de se disputer, de répondre au récipiendaire successeur de Gresset, de peur d'être obligés de faire l'éloge d'un homme que Voltaire n'aimait pas; mais il faut flétrir la faiblesse ou la lâcheté quelque part qu'elles se rencontrent, et enseigner à louer l'homme honorable dans celui-là même dont nous sépare une différence de foi politique, religieuse ou morale. Si notre aimable poëte n'a pas été loué par un philosophe, il a eu le privilége, peut-être unique, de l'être par Robespierre, qui concourut pour *l'éloge de Gresset* proposé en 1785 par l'Académie d'Amiens.

V

L'ABBÉ MILLOT.

1777

CLAUDE-FRANÇOIS-XAVIER MILLOT, né en 1726, à Ornans, petite ville de la Franche-Comté, d'une famille ancienne dans la robe. Il fut élevé chez les jésuites et entra, comme Gresset, dans leur société; mais, de même que Gresset, il ne tarda pas à s'en repentir, et il obtint de rentrer dans le monde. Millot était professeur de rhétorique au collége de Lyon, l'un des plus renommés de cette société, lorsqu'il fut couronné par l'Académie de Dijon pour un discours

dans lequel il avait osé faire l'éloge de Montesquieu. Cette hardiesse choqua ses supérieurs; mais le courage était le caractère dominant de l'esprit de l'abbé. Toutefois pour échapper aux désagréments qu'il lui suscitait, il abandonna une carrière dans laquelle il ne conservait plus l'espoir de trouver les premiers biens de l'homme de lettres, le repos et la liberté. L'archevêque de Lyon, M. de Montazet, le dédommagea de cette disgrâce en le nommant son grand-vicaire.

L'abbé, à qui ses succès académiques paraissaient le présage de succès plus éclatants, tourna un instant son ambition du côté de la chaire; mais une grande timidité naturelle, un organe trop faible, un maintien embarrassé furent des obstacles trop puissants qu'il ne put surmonter; et, après quelques épreuves, il eut le bon esprit de s'avouer vaincu et de renoncer à une lutte inutile. C'est alors qu'il entreprit le genre de travail pour lequel il était véritablement né, les recherches et les élucubrations historiques. Ainsi, après s'être essayé, en passant, à quelques traductions, il composa un abrégé de l'histoire de France et un autre de celle d'Angleterre, qui furent parfaitement accueillis, et dont le premier fut traduit en allemand, en anglais et en russe; le second en anglais, deux fois dans la même année. Le mérite de ces deux productions attira sur lui l'attention du duc de Nivernais; et ce grand seigneur le fit accepter du marquis de Félino, ministre de Parme et son ami, comme l'homme le plus capable d'occuper la chaire d'histoire que le

marquis se proposait d'établir dans sa patrie pour l'instruction de la jeune noblesse.

Par sa réserve et son exactitude à remplir ses devoirs, l'abbé Millot obtint bientôt à Parme la considération qu'il méritait. Étranger aux intrigues de cour, il s'occupait uniquement de former, de l'ensemble de ses leçons, les *Eléments d'histoire générale* qu'il a publiés depuis. Une circonstance inopinée interrompit ce grand travail, mais elle lui procura en même temps l'occasion de se montrer sous le jour le plus avantageux. L'abbé donna le plus bel exemple de courage civil, de ce courage en face d'une populace ameutée, le plus difficile de tous, auquel l'homme d'armes a plus d'une fois manqué, et dont l'homme de lettres, le philosophe et le magistrat ont offert tant et de si nobles modèles. Le marquis de Félino, son protecteur, par suite d'un mouvement populaire, n'osait plus se montrer ; on allait jusqu'à le menacer de le brûler dans sa maison ; tous l'abandonnaient, Millot ne le quitta plus. On eut beau lui représenter les périls qu'il courait d'une part, de l'autre la perte imminente de sa place : Ma place, répondit-il, est auprès d'un homme vertueux, mon bienfaiteur, que l'on persécute. Je ne perdrai point celle-là.

Il ne tarda pas au reste à recueillir les fruits de cette noble conduite. S'il perdit sa place, l'accueil qu'il reçut en France, une pension de quatre mille livres que la cour de Parme chargea celle de Versailles de lui payer, l'éducation du duc d'Enghien qui lui fut confiée à quelque temps de là, étaient des motifs

plus que suffisants de consolation. Il remplissait encore cette fonction, lorsqu'il mourut à la suite d'une courte maladie en 1775, et, coïncidence singulière, le même jour où, dix-neuf ans plus tard, son élève devait tomber, frappé de balles françaises, dans les fossés de Vincennes, un 21 mars. Le recueil de ses œuvres, qui généralement ont été traduites en un grand nombre de langues, forme quinze volumes in-8°.

« Concis avec clarté, pur sans recherche, ni trop précipité, ni trop lent dans sa marche, son style est précisément celui qui convient à des abrégés, disait l'abbé Morellet son successeur. »

D'Alembert citait l'abbé Millot comme l'homme en qui il avait vu le moins de préventions et de prétentions ; Grimm, comme l'un des êtres les plus heureux qu'il connût, parce qu'il était modéré, content de son sort, aimant son genre de travail et de vie. « Il avait l'habitude de vivre de peu, qui donne l'indépendance ; l'amour du travail, qui rend tout facile ; le goût de la retraite, qui économise le temps. A ce goût, il joignait une manière, qui lui fut propre, de se rendre solitaire au sein même des sociétés. Au milieu des hommes, il avait l'air d'un étranger qui entend la langue du peuple chez lequel il vit, et qui n'a pas l'habitude de la parler. En s'adressant à lui, on s'apercevait qu'on interrompait ses pensées et qu'on lui demandait un effort ; et il avait autant de peine à sortir de lui-même que la plupart des hommes en éprouvent à y rentrer. Aucune discussion ne décourageait son silence, parce qu'aucun désir de briller ne

tentait son amour-propre. Il ne parlait jamais ni de ses peines, ni de ses plaisirs. Il eut sans doute une âme sensible puisqu'il fut vertueux ; mais cette sensibilité ne se montrait pas dans les sociétés ; et, s'il goûta les douceurs de l'amitié, il ne connut pas l'agrément des liaisons, qui ne se fait sentir que dans le libre épanchement des entretiens. Ce mérite d'un silence habituel le faisait rechercher par cette classe d'esprits féconds et actifs, qui, toujours prêts à donner le mouvement à la conversation, ne demandent que des auditeurs attentifs et des juges éclairés ; et son absence laissait un vide dans ces mêmes sociétés où, présent, il ne paraissait tenir aucune place.

» Se réduisant ainsi à lui-même, fuyant la société, et seul encore au milieu des hommes, il trouvait dans ce genre de vie des douceurs qui compensaient les privations dont elle est accompagnée. L'homme de lettres, ainsi retiré au-dedans de lui, jouit mieux de la satisfaction intime et douce que donne l'exercice des forces de l'esprit ; il trouve un plaisir plus vif dans la méditation, parce que son attention est plus profonde, et que ce plaisir est toujours proportionné à l'énergie de l'attention. Il rassemble et conserve plus près de son âme les sentiments et les pensées, que le tourbillon de la société étouffe à leur naissance ou emporte avant leur développement. Enfin, dans le silence qui l'environne, la voix de la gloire, qui l'appelle et le soutient dans des routes pénibles, se fait entendre plus distinctement et avec plus d'empire à son cœur. » *L'abbé Morellet.*

VI

L'ABBÉ MORELLET.

1785

André Morellet, fils d'un marchand papetier de Lyon, naquit dans cette ville, le 7 mars 1727, y commença ses classes au collége des jésuites, et, destiné à l'état ecclésiastique, en sortit à l'âge de quatorze ans, pour venir à Paris au séminaire des Trente-Trois. Il y obtint des succès assez grands pour mériter d'être admis à la Sorbonne. Il passa cinq années dans cette maison célèbre, où il acheva ses études avec distinction, et où une solide amitié, dont il reçut et donna des preuves par la suite, s'établit entre lui, Loménie de Brienne et Turgot, ses condisciples. Il devint, en 1752, précepteur du fils de M. de La Galaizière, chancelier du roi de Pologne, et accompagna son élève dans un voyage en Italie.

Il était à Rome, et passait en revue une bibliothèque immense, lorsque le hasard lui fit découvrir un exemplaire du *Directorium inquisitorum*. Il en composa un extrait, et de retour en France, il en publia, avec l'autorisation de Malesherbes son ami, « une traduction abrégée, mais nue, sans réflexions, et dans son horreur native. » Et si l'on contestait l'utilité de cette publication en 1762, si l'on voulait n'y voir que l'intention, plus coupable chez un abbé que chez tout autre, de faire haïr la religion, il suffirait

de rappeler que, pendant la première moitié du XVIII^e siècle, et dans un seul état de l'Europe, l'inquisition condamna onze mille six cent deux victimes, dont deux mille trois cent soixante-quinze furent livrées aux flammes.

Après son voyage d'Italie, Morellet fut accueilli dans les sociétés les plus renommées de l'époque, il eut sa place dans les cercles les plus brillants. On le recherchait pour la solidité et le piquant de sa conversation, l'enjouement de son humeur, la droiture et la fermeté de son caractère, qualités qui faisaient de lui un convive aussi sûr qu'agréable. Peut-être sacrifia-t-il trop au monde, et est-ce à ce motif qu'il faut attribuer l'absence d'une œuvre importante dans le recueil de ses écrits. Il était parfaitement capable d'attacher son nom à quelque entreprise littéraire durable. Ne l'a-t-il donc pas voulu? Quoiqu'il en soit, personne plus que lui ne s'est éparpillé en brochures ou pamphlets, remarquables sans doute, mais éphémères comme la circonstance qui leur a donné naissance. Lorsque Palissot fit paraître sa comédie des *Philosophes*, Morellet fut un de ceux qui prirent leur cause en main, et la plaisanterie mordante de la *Vision de Palissot* fit pendant quelques heures les délices de Paris; mais il n'eut pas lieu de s'applaudir de son succès : quelques traits de mauvais goût, et qui furent blâmés par tout le monde, avaient été lancés dans cet opuscule contre la princesse de Robecq, protectrice déclarée de Palissot, et ennemie jurée des philosophes; et cette princesse obtint

du duc de Choiseul l'incarcération de Morellet à la Bastille. Il y passa deux mois, et n'en eut pas été quitte pour si peu sans la chaleur et le zèle que J.-J. Rousseau mit à faire agir en sa faveur la maréchale de Luxembourg. En 1766, encouragé par Malesherbes, il traduisit le *Traité des délits et des peines*, de Beccaria; il fit plus que le traduire même, il sut le coordonner, et donner aux idées un enchaînement logique, dont l'absence se faisait un peu sentir dans l'original. Aussi l'auteur italien exprima-t-il sa reconnaissance en ces termes honorables pour notre écrivain: « J'avoue que je dois tout aux livres français, et surtout à mon traducteur. » Cette traduction obtint jusqu'à sept éditions dans la même année; elle eut le beau privilége de concourir avec l'original à faire abolir les tortures, obtenir la publicité des débats, adoucir quelques peines.

La rectitude de jugement et la science économique qu'il développa dans quelques écrits sur la Compagnie des Indes et dans le prospectus d'un nouveau dictionnaire de commerce, entreprise immense à laquelle il se prépara par vingt ans de travaux, mais qu'il n'acheva pas, ce qui fut, disait-il, le tort littéraire de sa vie, engagèrent le gouvernement à le charger d'aller recueillir en Angleterre quelques instructions commerciales. Le résultat en fut avantageux et pour la France et pour l'abbé; car dans ce premier séjour à Londres il se lia avec lord Shelburne, depuis marquis de Lansdown, et plus tard, dans un second voyage, il sut faire servir cette ami-

tié à hâter auprès du marquis devenu ministre, les négociations d'une paix nécessaire entre la France et l'Angleterre. Ayant vu une lettre où le ministre anglais faisait connaître à M. de Vergennes l'intervention éloquente de Morellet, Louis XVI accorda à ce dernier une pension de 4,000 livres sur les économats. L'abbé jouissait déjà d'une rente de 1,200 livres, qu'il tenait de la libéralité de M^{me} Geoffrin. Cette femme, si célèbre par sa bonté pour les écrivains et les artistes, lui avait toujours témoigné la bienveillance la plus marquée, et un attachement à toute épreuve. Elle lui servit de protectrice tant qu'elle vécut, et voulut que sa mort même lui fut profitable : elle avait placé sur leurs deux têtes 1,200 livres reversibles, après elle, sur la tête de Morellet.

Voltaire, ce parrain général des hommes de son temps, qui avait, entre autres, surnommé Bernis *Babet la Bouquetière*, Palissot *Pâlis-sot!* l'avait, dès 1760, baptisé l'abbé *Mords-les;* mais il appréciait vivement les qualités de son esprit et ne connaissait, écrivait-il, personne qui fût plus capable de rendre service à la raison; il lui avait fait l'accueil le plus cordial à Ferney, en 1775. Marmontel était lié avec lui depuis plusieurs années, et il voulut rendre plus étroits encore les liens de cette amitié, en épousant une de ses nièces. Estimé, chéri pour sa personne, renommé à cause de ses écrits, heureux par sa fortune, une nouvelle faveur du sort vint chercher Morellet, en 1788, mais ce fut la dernière, pour un long temps du moins; un excellent bénéfice, le prieuré de Thimers, lui échut

en vertu d'un indult dont il avait été grevé, à son profit, vingt ans auparavant, par Turgot; c'était une bonne terre, située dans la Beauce, et valant seize mille livres de revenu.

Ainsi quand la révolution éclata, l'abbé Morellet jouissait de trente mille livres de rente; mais bientôt elle lui enleva tout, tout jusqu'à son titre d'académicien. Pendant ces années orageuses, où il donna plusieurs fois signe de vie dans de petits écrits qui ne manquaient pas plus de courage que d'esprit, sa position devint bien précaire. De toutes ses pensions, il ne lui restait plus qu'environ 1200 fr. en inscriptions sur le grand-livre. Accoutumé qu'il était à la vie opulente et facile, cet état lui paraissait bien dur, d'autant plus dur que sa sœur le partageait avec lui. Déjà plus que septuagénaire, il se remit de nouveau au travail, et publia, dans l'espace de deux années, jusqu'à vingt volumes de romans et de voyages traduits de l'anglais.

Le 18 brumaire apporta quelque amélioration dans sa destinée. En 1808, déjà âgé de quatre-vingt-un ans, il fit partie du Corps législatif, dont il resta membre jusqu'en 1815. En 1814, il fit une chute, et se cassa la cuisse. On craignait pour ses jours; la vigueur de constitution, qui ne l'avait pas encore abandonné même à cet âge, le fit triompher de cet accident, auquel il survécut plusieurs années; mais il ne put de si tôt quitter son appartement. Il profita de la vie sédentaire à laquelle il était condamné pour choisir parmi ses opuscules ceux qui lui semblaient méri-

ter le mieux d'être conservés, et les publia en 1818 sous le titre de *Mélanges de littérature et de philosophie au* xviiie *siècle*. Il mourut le 12 janvier 1819, doyen de l'Académie, dont il avait été le dernier directeur en 1793.

Peu de ses membres lui ont été aussi utiles et aussi dévoués que l'abbé Morellet. Elle avait fait en lui une précieuse acquisition. Nul ne possédait à un plus haut degré « le mécanisme et la philosophie des langues, l'habitude et le talent d'analyser les idées, de définir les mots, d'y attacher le sens qui leur est propre. » Il ne cessa jamais d'être un des coopérateurs les plus éclairés et les plus laborieux du dictionnaire. Lorsque Chamfort écrivit en 1791 sa diatribe virulente et peu logique contre les Académies, il eut beau en désigner d'avance les défenseurs comme des ennemis de la révolution, cette prédélation terrible n'épouvanta pas Morellet, qui lui répondit vigoureusement et avec avantage. « Nommé directeur de l'Académie, en 1792, dit Campenon, s'il ne put la préserver de sa ruine, il empêcha du moins que le vandalisme n'effaçât les traces de son existence : il eut la prudence hardie d'emporter chez lui les archives, les registres, les titres de la compagnie et le manuscrit même du dictionnaire. Cet héritage d'un corps illustre resta longtemps en dépôt dans sa maison. En 1805, il en enrichit la bibliothèque de l'Institut, où l'Académie l'a retrouvé. » En 1817, il sortit un jour de la retraite où l'avait confiné sa chute, pour assister à une séance académique, et cette espèce de résurrection fut saluée

de marques non équivoques d'affection et de respect.

Enfin il est impossible de mieux caractériser l'abbé Morellet que ne l'a fait, dans les lignes suivantes, Campenon répondant à Lemontey : « Parmi les écrivains qui joignent au sens droit dont la nature les a doués, tous les avantages d'un esprit cultivé par les lettres, il en est bien peu qui, voulant faire partager le sentiment qu'ils éprouvent, la conviction dont ils sont pénétrés, n'aient point recours à ces artifices de la parole, à ces exagérations convenues dont s'anime et se passionne le langage ; et c'est dans ce petit nombre qu'il faut ranger l'écrivain regrettable que vous remplacez aujourd'hui parmi nous. En effet, soit que M. Morellet, qui sentait en lui toute la puissance de la raison, eût assez de confiance en la raison des autres pour ne s'adresser jamais qu'à elle ; soit que sa probité, qu'il appliquait même aux lettres, lui fît considérer ces mouvements étudiés, ces soigneuses combinaisons du style, comme autant de ruses du langage, comme une sorte de déguisement de la pensée, toujours est-il vrai qu'il n'employa que bien rarement dans ses écrits ces ressources de l'art, et qu'il eut souvent le mérite de plaire et le bonheur de persuader sans leur secours.

» On ne doit sans doute rien négliger de ce qui peut rendre la raison aimable et la vérité persuasive. Mais on ne saurait trop louer M. Morellet de n'avoir jamais quitté la route où la nature l'avait placé. Tout était d'accord en lui. On trouvait la simplicité dans ses goûts comme le naturel dans son langage, l'ordre

dans ses habitudes comme la méthode dans ses écrits, la sérénité dans son caractère comme le calme dans son imagination ; et, s'il était permis d'étendre plus loin ce rapport entre l'homme et ses ouvrages, j'oserais dire que ses conceptions, ses idées, son style même, conservaient je ne sais quoi de robuste comme lui, et de fortement prononcé comme ses traits....

» C'était le même homme qu'on retrouvait dans le monde et dans la vie privée : toujours s'indignant de ce qui lui semblait absurde ; toujours frappé du bon sens chez les autres, comme d'un point de contact avec lui ; recherchant peu ce qu'on appelle esprit, mais accueillant le naturel, encourageant la timidité, ménageant même l'ignorance pourvu que la présomption ne s'y joignît pas, et se livrant dans son intérieur, avec la plus aimable facilité de caractère, aux douces joies d'une famille qu'il eût été heureux de choisir, si la nature ne la lui avait donnée. Et si j'essaie de rappeler ce qu'il était dans les réunions habituelles de cette compagnie, si je me le représente dans ces conférences où nous l'avons vu apporter si souvent toutes les lumières d'une intelligence supérieure, toutes les richesses d'une instruction aussi solide que variée, et quelquefois la persévérance obstinée d'un esprit fortement convaincu, je me demande où retrouver maintenant et l'autorité d'un si grand âge, et les secours d'une si longue expérience, et la puissante impression de cette voix qui, citant parmi nous Fontenelle, Montesquieu, Voltaire, avait

le droit de dire : *j'ai vu, j'ai entendu ;* ces traditions vivantes de nos beaux jours littéraires, ces trésors d'une mémoire qui savait choisir, ces leçons du passé; avec lui tout est éteint, tout a disparu dans la même tombe.

» Je ne dirai qu'un mot pour donner une idée de son caractère à ceux qui ne l'ont point connu : M. Morellet a vécu plus de quatre-vingt-douze ans, et n'a jamais eu le chagrin de perdre un seul ami autrement que par la mort. »

Il parut de Morellet, quelque temps après sa mort, deux volumes de *Mémoires* fort intéressants, dans lesquels, tout en racontant sa longue carrière, il entremêle des anecdotes curieuses et peu connues sur la plupart des personnages de son temps.

VII

LEMONTEY.

1819

Pierre-Édouard Lemontey, né à Lyon le 14 janvier 1762. Ses parents, qui faisaient le commerce des épiceries, ne ménagèrent rien pour son éducation, et les dispositions précoces de leur fils les engagèrent à en faire un avocat. Lemontey entra donc au barreau à l'âge de vingt ans et y resta jusqu'à l'époque de la révolution. Cependant il fit mar-

cher de front les études littéraires et celle du code. Il fut couronné deux fois par l'Académie de Marseille : la première, à vingt-trois ans, pour un éloge de Peyresc; et la seconde, quatre ans plus tard, pour l'éloge de Cook.

C'était en 1789. Lemontey s'enflamma pour les principes de l'époque, et il fit paraître un petit écrit en faveur des droits politiques des protestants. Il s'entremit encore dans quelques autres questions du moment, préludant ainsi à son apparition sur une scène plus élevée : les suffrages de ses concitoyens l'appelèrent à prendre sa part des travaux de l'Assemblée législative. Toute sa carrière politique fut marquée par un grand caractère de modération, qui le portait à s'opposer aux mesures extrêmes et à combattre tous les excès. Un jour, qu'il présidait l'Assemblée et occupait le fauteuil, Louis XVI fit annoncer par un message qu'il allait se rendre à la séance. On arrêta aussitôt, sur la proposition de Lacroix, que : « Comme l'Assemblée ignorait quel était le sujet de la démarche du roi, le président répondrait seulement à sa majesté que l'Assemblée nationale prendrait ses propositions en considération, et lui ferait ses représentations par un message. » Le roi vint en effet, se prononça énergiquement sur les mesures à prendre contre l'émigration, et Lemontey ne put que lui répondre : « Sire, l'Assemblée nationale décidera sur les propositions que vous venez de lui faire, elle vous instruira par un message de sa résolution. » A la séance suivante il protesta du sentiment pénible que

lui avait fait éprouver la sécheresse d'une pareille réponse.

Un autre jour, il lisait à l'Assemblée une dépêche où l'on racontait les massacres d'Avignon, il ne put se rendre maître de son émotion; des larmes tombèrent de ses yeux, le papier s'échappa de ses mains, et il suspendit forcément la lecture du rapport. Ne pouvant mieux dire que M. Villemain, il faut dire avec lui : « Plus fait pour la méditation et l'étude que pour les orages de la vie publique, Lemontey cependant ne se montra pas sans distinction dans cette Assemblée législative qui, pressée entre toutes les théories et toutes les violences, disparaît elle-même et s'efface devant la grandeur de ce qui la précède et la terreur de ce qui la suit. »

Dès le commencement de 1793, il se réfugia en Suisse, resta deux ans éloigné de sa patrie, reparut en 1795 à Lyon, où les votes de ses concitoyens l'honorèrent encore de quelques missions publiques, vint se fixer à Paris en 1797, et depuis cette époque, s'adonna sérieusement à la littérature, qu'il ne cessa plus de cultiver. Les diverses places qu'il occupa sous l'empire et sous la restauration n'étaient ni assez assujétissantes ni assez difficiles pour lui enlever ses loisirs. *Palma*, ou le *Voyage en Grèce,* opéra-comique qu'il fit jouer en 1798 au théâtre Feydeau, obtint une longue série de représentations. Sous le voile d'une allégorie fine et transparente, ce n'était autre chose que la peinture du vandalisme révolutionnaire envers les monuments.

Raison, Folie, publié en 1801, fut jugé dès son apparition comme un ouvrage fécond en grâces, en esprit, en originalité, en verve, où la finesse extrême s'alliait souvent à une grande profondeur, où souriait une gaîté du meilleur ton, où la touche voltairienne perçait à chaque instant, et dont le mérite laissait à peine le temps de remarquer parfois un détail faux ou prétentieux. « La gaîté qui anime Lemontey n'a peut-être pas cette expansion vive et franche, cette allure tout à la fois si fantasque et si naturelle d'Hamilton; mais du moins, ne lui voit-on jamais ce rire étudié des imitateurs de Sterne... Quelques principes sages, quelques idées vraiment utiles se font jour à travers ces riants badinages, tandis qu'une imagination féconde en détails y verse abondamment les allusions fines, les tournures subtiles, les contrastes piquants d'expression, toutes les saillies d'un esprit ingénieux qui s'abandonne à son caprice... Chez lui la finesse d'observation n'exclut pas la profondeur des vues ». *Campenon.*

Mais l'œuvre capitale de Lemontey, celle qui lui assure un rang honorable dans l'estime de la postérité, c'est l'*Essai sur l'établissement monarchique de Louis XIV*. Cet écrit, complet en lui-même, ne devait cependant que servir d'introduction à une histoire critique de la France pendant le xviiie siècle. Les qualités qui l'ont placé au rang des productions les plus saillantes de notre temps, et qui l'y maintiendront, sont l'impartialité dans les jugements, la nouveauté dans les aperçus, la profondeur et la vé-

rité dans les portraits, l'indépendance dans les opinions, et la hardiesse de la pensée jointe au charme d'une expression chaude, colorée et saisissante. Fourier l'appelait un morceau d'histoire de l'ordre le plus élevé, une des grandes compositions du siècle.

Dès les premiers mois de 1826, Lemontey ressentait un grand ébranlement dans sa santé. Cependant on ne peut se dissimuler qu'il hâta lui-même l'instant de sa mort. Quoique possédant un revenu d'une dizaine de mille francs, il était d'une extrême parcimonie. Un jour donc que l'amiral Tzitzakoff l'avait invité à sa maison de campagne de Sceaux, Lemontey s'y rendit à pied par un soleil caniculaire ; il avait fait ainsi une économie de 50 centimes de voiture, mais il arriva mourant, et l'on fut obligé de le rapporter à Paris dans un état désespéré. Il expira le 26 juin 1826.

Il serait pourtant injuste d'abandonner Lemontey au jugement du lecteur sous cette impression d'avarice, sans reconnaître à cette avarice un caractère bien singulier et bien rare, et sans désirer qu'elle se propage. En effet ce même homme, qui calculait si étroitement en certaines circonstances, ne comptait pas du tout avec ses amis. A sa mort, on a trouvé la preuve qu'il avait prêté, disons mieux, donné plus de 50,000 francs. En 1818, sous le voile de l'anonyme, il avait fait remettre à l'Académie une médaille de 1,200 francs pour un prix de poésie sur les bienfaits de l'enseignement mutuel. Mais le monde, qui ne croit guère aux vertus cachées sous l'apparence

des vices, et qui accepterait bien plus volontiers la proposition contraire, s'est plu à voir la chose sous son jour le plus mauvais. Quant à nous, nous ne nierons pas l'économie sévère de Lemontey, pourvu qu'on veuille bien lui tenir compte de sa bienfaisance.

Au reste, voici ce que disait à ce propos son successeur : « Son penchant pour l'économie était notoire, et ses dons étaient secrets. On ne fait point ici une allégation générale et vague : nous avons eu longtemps sous les yeux, et nous possédons des preuves incontestables et multipliées d'une bienfaisance extraordinaire, et nous avons désiré que plusieurs personnes en prissent connaissance. Il laisse à la famille de sa sœur une somme considérable, et la somme de ses dons dans tout le cours de sa vie est au moins égale à cet héritage. Tous les genres d'infortune ont eu part à ses bienfaits. Il distingua surtout les personnes qui se consacraient, comme lui, à l'étude des lettres et les habitants de Lyon, ses compatriotes. »

Lemontey était aimé pour l'agrément de son esprit et la facilité de son caractère ; mais sa mise, plus que négligée, lui attira parfois dans la société de singulières humiliations. Son portrait a été crayonné de main de maître par M. de Barante : «Lemontey, a dit l'illustre académicien, était un homme d'esprit, comme on le verra après avoir lu ses écrits, et comme on le sait encore mieux lorsqu'on l'a connu. Epicurien par ses opinions, passablement cynique dans son langage et ses habitudes, il était d'une société douce et facile,

sans nul sentiment de malveillance, d'envie, ni d'hostilité. Avant tout, il arrangeait sa vie de la façon qui lui était commode. Rien de ce qu'il faisait n'avait un autre objet que son contentement, jamais pourtant aux dépens d'autrui. L'étude, la réflexion, la conversation, les écrits qu'il livrait au public, sa conduite politique, tout était calculé pour la satisfaction paisible de ses penchants. On pourrait dire qu'il avait presque fait de l'esprit une jouissance physique, tant il en ménageait convenablement l'usage pour son plus grand repos. La vérité, le savoir, la raison ne renfermaient pour lui aucune idée de devoir, n'opéraient en lui aucune impulsion involontaire; il les aimait parce qu'il les trouvait bons à aimer.

Quoi qu'il en soit de tout ce qui précède, et pour ne plus nous occuper que de son talent, nous devons, avant de terminer, reconnaître ceci: Lemontey fut du nombre de ces hommes rares qui surent allier à une érudition profonde et variée les dons d'une imagination rapide et d'un esprit délicat. Il existe peu d'écrivains en qui le langage de la raison et de la vérité ait su se présenter sous des formes plus neuves et plus piquantes. — Son discours de réception est un des plus remarquables du genre.

VIII

FOURIER.

1827

Jean-Baptiste-Joseph Fourier, l'un des plus grands géomètres et physiciens du XIXᵉ siècle, était fils d'un tailleur d'Auxerre, où il vint au monde le 21 mars 1768. Il n'avait pas encore huit ans lorsque la mort lui enleva son père et sa mère; il eût été placé dans un atelier, et fût peut-être resté ouvrier toute sa vie, sans une dame bienveillante qui, par l'entremise de l'évêque d'Auxerre, M. de Cicé, frère du célèbre archevêque de Bordeaux, le fit entrer à l'école militaire de la ville, dirigée par des bénédictins de la congrégation de Saint-Maur. L'enfant faisait augurer déjà tout ce que l'homme se montra depuis : doué d'une grande mémoire, d'une surprenante facilité pour concevoir des idées et les exprimer avec grace et clarté, il effaçait sans peine tous ses camarades. Pétulant et joueur comme un écolier, du moment qu'il eût effleuré les mathématiques il ne fut plus le même. Il alla jusqu'à prendre sur son sommeil du temps qu'il pût donner à cette étude toute nouvelle pour lui, et pour laquelle il se sentait né. Ses progrès en cette partie furent incroyables, d'autant plus que la science des Fermat et des Euler ne l'empêchait pas de sentir et d'étudier les beautés de Cicéron et de Racine.

A dix-huit ans, il avait déjà fait d'importantes découvertes mathématiques, et il avait été jugé digne de professer là où il étudiait naguère. Il embrassa la cause de la révolution avec chaleur, mais sans donner dans aucun excès, et il fut plusieurs fois sur le point de devenir victime. A la fondation de l'École normale, ses concitoyens l'envoyèrent dans cette pépinière de professeurs, comme l'homme le plus capable de cultiver la partie philosophique des sciences. Bientôt en effet, avec la sanction de Monge et de Lagrange, il professa à l'École polytechnique, alors école centrale des travaux publics ; et sa parole élégante et facile, les idées profondes dont il semait son enseignement, sa méthode philosophique, le firent respecter de ses élèves à un âge où généralement on est élève soi-même ; d'autre part l'urbanité de ses manières lui acquérait leur amitié.

En Egypte, où il suivit la fortune et la gloire du moderne Alexandre, il révéla des qualités nouvelles et merveilleuses dans un savant : l'esprit d'ordre et l'esprit des affaires, la finesse dans les négociations, et la séduction de l'éloquence. Il rendit des services signalés au général, à l'armée et aux sciences. En même temps que le choix de ses collègues le nommait secrétaire de l'Institut d'Egypte, la rapide intelligence qu'il s'était acquise de la langue arabe lui fit confier plus d'une mission délicate auprès des naturels du pays, et il s'en acquita avec toute l'habileté d'un diplomate consommé. Il arriva même un moment où, dit M. Villemain, « le secrétaire d'une

Académie des sciences se trouva presque le gouverneur d'une moitié de l'Egypte. »

Aussi, de retour en France, Bonaparte, qui se connaissait en hommes, le nomma t-il d'abord préfet d'un département important, celui de l'Isère, et plus tard chevalier de la Légion-d'Honneur et baron avec dotation. Il resta préfet jusqu'en 1815, et signala sa gestion par plusieurs actes utiles. Peut-être eût-il mieux valu que le savant eût ajouté à ses découvertes une découverte de plus au lieu de devenir préfet et baron. Quoi qu'il en soit, il cultivait la science dans ses moments de loisir. Il donna le plan du grand ouvrage sur l'Egypte, l'un des plus mémorables travaux dont le talent et la patience aient pu faire hommage aux amis des lettres, et fut désigné, par les savants distingués qui devaient y coopérer, comme le plus capable d'en composer le discours préliminaire, travail remarquable et souvent cité, auquel il en ajouta un autre, les *Recherches sur les zodiaques égyptiens*.

Après 1815, Fourier destitué de ses fonctions de préfet, et rendu tout entier à la science, y rentra triomphalement, et en 1822, il publia le résultat de ses travaux, un admirable ouvrage : la *Théorie analytique de la chaleur*.. Nous laissons à d'autres plumes que la nôtre le soin de tracer le tableau de ses grandes et rares découvertes physiques, tableau pour lequel nous reconnaissons notre incompétence, et qui d'ailleurs n'appartient pas à cette histoire. Mais nous citerons encore une fois

M. Villemain : « Vos juges naturels, disait-il à Fourier récipiendaire, ont placé vos théories dans le rang de celles qui joignent la nouveauté de l'analyse à la grandeur des résultats. En portant l'application des lois mathématiques sur un nouvel ordre de phénomènes, vous avez, disent les savants, ajouté à la science, et nous éprouvons tous que votre esprit lui prête une merveilleuse clarté. »

« Sans chercher à vous donner ici, disait M. Cousin récipiendaire à son tour et succédant à Fourier, la moindre idée de la théorie de la chaleur, il me suffira de vous rappeler que la grandeur de ses résultats n'a pas été plus contestée que leur certitude, et, qu'au jugement de l'Europe savante, la nouveauté de l'analyse sur laquelle ils reposent est égale à sa perfection. Fourier se présente donc avec le signe évident du vrai génie: il est inventeur. Supposez l'histoire la plus abrégée des sciences physiques et mathématiques, où il n'y aurait place que pour les grandes découvertes, la théorie mathématique de la chaleur soutiendrait le nom de Fourier parmi le petit nombre de noms illustres qui surnageraient dans une pareille histoire. Fourier n'a pas seulement perfectionné une science, il en a inventé une, et en même temps il l'a presque achevée. Et il n'avait pas devant lui plusieurs générations d'hommes supérieurs, Newton à leur tête; il est en quelque sorte le Newton de cette importante partie du système du monde. »

Il nous paraît curieux de raconter quelle fut peut-

être l'origine des admirables recherches de Fourier sur la chaleur. Que de fois le génie a dû ses plus sublimes inspirations à la souffrance! Fourier avait contracté de son séjour en Egypte un degré surprenant de sensibilité au froid, sensibilité qui dégénérait en une véritable maladie. Au plus fort de l'été, il fallait que le thermomètre marquât plus de vingt degrés Réaumur pour qu'il ne sentît pas le frisson. Constamment cuirassé d'un habit et d'un surtout, il se faisait en outre toujours suivre d'un domestique chargé de lui donner ou de lui retirer son manteau. Tout ce qu'il savait de physique, il le mettait en œuvre pour obtenir et conserver invariablement dans son appartement une température de ver-à-soie. A cette douloureuse impressionnabilité, il joignait une autre cause terrible de souffrance. Dans sa jeunesse il avait ressenti déjà une certaine difficulté de respiration. Cette difficulté, accrue avec l'âge, était devenue un asthme formidale. Il était contraint de dormir dans une position pour ainsi dire verticale. Sur la fin de sa vie il s'emprisonnait, pour écrire et pour parler, dans une sorte d'étui, qui ne laissait de liberté qu'à ses bras et à sa tête, où le moindre effort lui faisait courir le risque d'être étouffé, mais qui n'admettait pas la possibilité d'une déviation pour son corps. Il mourut presque subitement le 16 mai 1830.

Depuis le 12 mai 1817, il faisait partie de l'Académie des sciences qui, à la mort de Delambre, le nomma son secrétaire perpétuel pour la section de mathématiques. En cette qualité il a été jugé par

M. Cousin de la façon suivante : « Moins piquant, mais bien plus instruit que Fontenelle ; aussi précis et plus orné que d'Alembert ; aussi riche en vues générales, mais plus pur, plus délicat, plus artiste que Condorcet, l'auteur de l'éloge d'Herschell est au premier rang des plus heureux interprètes des sciences. » Aussi l'Académie française, par suite, non pas d'une loi, mais d'une habitude qu'elle s'est faite et dont elle s'est toujours bien trouvée, d'admettre dans son sein les secrétaires perpétuels de ses sœurs la savante et l'érudite, se l'était-elle incorporé en 1827.

Fourier, dans sa jeunesse, avait été remarqué pour sa bonne mine, ses yeux expressifs, la finesse de ses traits et la distinction de sa physionomie ; mais ses souffrances et sa mauvaise santé altérèrent d'assez bonne heure en lui ces fragiles avantages. Avec les personnes dont la présence lui convenait, il était charmant et plein d'aménité, pourvu qu'il n'eût pas à se plaindre du froid. Sa conversation roulait assez volontiers sur des questions de littérature. Bien différent de la plupart des hommes qui s'adonnent aux sciences mathématiques, il prétendait que l'étude de la rhétorique et de la philosophie devait précéder celle du calcul et de l'algèbre. Du reste, personne plus que lui n'aimait à rendre justice à la renommée et au talent d'autrui : il admirait surtout Lagrange et vantait de tout cœur ses méthodes et ses découvertes.

IX

M. COUSIN.

1831

M. Victor Cousin, l'un des philosophes et des écrivains les plus éminents du xix^e siècle, naquit à Paris en 1792. Dès le lycée Charlemagne, où il fit ses études, l'étendue de son intelligence et la rapidité de ses progrès l'avaient fait remarquer à la fois de ses condisciples et de ses professeurs. Sa célébrité commença, pour ainsi dire, sur les bancs de l'école : il remporta le grand prix d'honneur au concours général. Le comte de Montalivet, ministre à cette époque, tout en le complimentant sur ses précoces triomphes, lui conseillait de se vouer aux fonctions publiques, lui offrant l'appât des plus hautes dignités administratives, où il réaliserait pour son âge mûr les promesses de ses jeunes talents. Mais M. Cousin faisait plus que de rêver les grandeurs, il ambitionnait la gloire ; il la voyait pour lui dans le bonheur de l'étude, et dans une coopération ardente et active au progrès des sciences philosophiques et de la vérité. Il s'adonna donc tout entier à l'enseignement, se fit admettre à l'École normale, et là, comme au lycée, s'attira le respect et même l'admiration des maîtres et des élèves. M. de Féletz l'a dit : comme l'illustre académicien auquel il devait un

jour succéder, M. Cousin donnait des leçons à un âge où d'autres en reçoivent.

D'abord il exerça les fonctions de répétiteur de littérature grecque ; mais cette position fut jugée trop inférieure à son mérite, qui le fit bientôt monter dans la chaire de philosophie, à laquelle semblait le prédestiner sa puissance spéculative : c'était le sentiment des élèves eux-mêmes, qui réclamèrent pour lui ce haut enseignement. Il justifia si bien la bonne opinion préconçue de sa capacité qu'on dut l'appeler à la faculté des lettres, comme suppléant de M. Royer-Collard. Il y opéra, en quelque sorte, une révolution dans la philosophie contemporaine, et devint le chef d'une école distinguée.

Mais il ne se contenta pas de confier ses doctrines à sa parole, il voulut les populariser encore par ses écrits. Pendant les premières années de la seconde Restauration, il publia plusieurs travaux remarquables et remarqués, dans le *Journal des savants* et dans les *Archives philosophiques*. Il n'en continuait pas moins ses cours, et répandait parmi ses nombreux auditeurs la foi dans son système psychologique, lorsque, arrivé à la philosophie morale, il rencontra un écueil qu'il ne pouvait guère soupçonner : il avait défini l'homme une force libre, et il se livrait avec un enthousiasme pénétrant à la démonstration des droits et des devoirs du citoyen ; la foule de ses auditeurs s'accrut alors de tout ce que la jeunesse de l'époque avait de généreux et d'éclairé ; et, comme elle accourait ardente vers cette chaire paisible, le gouverne-

ment voulut y voir une tribune. Il ne fut plus permis au philosophe de poursuivre désormais l'exercice sacré d'une mission supérieure et inoffensive. Il était coupable du tort sublime d'avoir présenté la liberté sous l'image d'un don céleste, et, avec ses caractères immortels de sainteté et de vertu, de l'avoir fait aimer en la montrant aimable. C'en était trop pour l'autorité d'alors, ombrageuse parce qu'elle se sentait faible : le cours fut suspendu par arrêté ministériel, et le professeur dut abandonner son enseignement à l'écrivain. C'est ce qu'il fit dans le recueillement et le silence; et, bien que sa santé fût gravement altérée par l'étendue et la profondeur de ses précédents travaux, M. Cousin entreprit dès lors les importantes publications auxquelles il a dû la part la plus solide de sa renommée.

En 1824, il traversait l'Allemagne, lorsque le gouvernement prussien le fit arrêter à Dresde par ses agents, et conduire à Berlin. Il eut beau protester énergiquement, se réclamer des autorités saxonnes et de la diplomatie française, il fut traîné dans les cachots de la Sainte-Alliance, sous je ne sais quel prétexte de menées révolutionnaires. Les délégués de la commission de Mayence, chargés d'interroger le philosophe platonicien, trouvèrent dans ses réponses une fermeté stoïque ; et vainement on aggrava sa captivité de rigueurs sans nombre, M. Cousin, philosophe et citoyen français, ne démentit pas un seul instant la dignité de ce double caractère. Comme on l'accusait de relations imaginaires avec des conspirateurs obscurs,

qui lui étaient complètement étrangers : « Oui, je connais des conspirateurs, dit-il, et des conspirateurs plus dangereux que tous ceux qu'on voudrait vainement m'imposer pour amis, quand je n'ai jamais eu, quand je ne saurais avoir le moindre rapport avec eux. Je dirai plus : oui, j'ai vécu dans l'intimité avec un véritable conjuré, avec un homme mis au ban de la Sainte-Alliance, et que j'aime, que j'estime, que j'aimerai et estimerai toujours, le comte de Santa-Rosa. » Il n'était plus permis, sous peine de mêler le ridicule à l'horreur, de soutenir cette accusation insensée ; et les juges reconnurent enfin et proclamèrent l'innocence de M. Cousin. Mais il n'en avait pas moins subi une détention de six mois, rigoureuse, par fois même cruelle ; et la promesse d'une réparation solennelle de la part du ministère prussien, à supposer qu'elle ne fût pas illusoire, n'était pas un dédommagement suffisant pour une privation si longue de liberté et tant de souffrances subies.

Ainsi, « rien ne manque à votre dévouement à la philosophie, vous avez souffert persécution pour elle, dit plus tard M. de Féletz au nouvel académicien le jour qu'il vint prendre séance. Après avoir été un de ses disciples les plus fervents, de ses apologistes les plus éclairés, vous avez été, pour ainsi dire, son martyr. C'est pour ses intérêts que vous voyagiez, lorsque je ne sais quelle accusation calomnieuse vous précipita dans les prisons de la Prusse. Mais cette disgrâce fut un de vos plus beaux triomphes. Un concert unanime d'imprécations contre vos accusateurs,

de plaintes contre votre détention arbitraire, de vœux pour que la liberté vous fût rendue, se fit entendre de toutes parts. Un jeune et brillant professeur (M. Villemain) fut, dans une de ses leçons, l'éloquent interprète de ces sentiments publics : toujours applaudi par ses nombreux auditeurs, les applaudissements redoublèrent lorsqu'il fit cette touchante allusion à vos malheurs. »

M. Cousin s'empressa de demander des passeports pour revenir en France. De nouveaux et plus imposants triomphes l'y attendaient dans l'enseignement; les dernières années de la restauration le revirent professeur de philosophie. Notre génération n'a pas oublié l'époque, si près de nous par les années et déjà si éloignée par les événements, où la Sorbonne était devenue si retentissante et si écoutée, grâce à trois voix puissantes. Les cours des trois professeurs sont restés, a-t-on dit, une date universitaire, et, qui plus est, une date intellectuelle, politique : exemple unique, et qui ne se reproduira plus sans doute, de trois talents hors ligne réunis dans une même époque, pour prodiguer dans une même chaire leurs hautes leçons, diverses par le fond de la matière et le différent caractère de génie, mais égales par la grandeur et la beauté des résultats! L'élite de la société parisienne et les plus beaux noms de France s'empressaient pêle-mêle à ces cours, où l'étudiant le plus modeste pouvait coudoyer M. de Châteaubriand ou M. Royer-Collard. Et personne n'ignore combien cette faveur et cet empressement étaient justifiés par une heureuse al-

liance de l'imagination et du savoir, par l'éclat, la fécondité, la profondeur, la richesse prestigieuse d'un langage et d'une raison qui arrivaient à se populariser l'un par l'autre.

Est-il besoin de dire que l'une de ces trois voix était celle de M. Cousin ? « M. Cousin, brillant et chaleureux continuateur de M. Royer-Collard, a écrit M. Lacretelle, développait les mêmes doctrines avec tout l'entraînement d'une improvisation riche d'idées et même d'images... Quelquefois il paraissait gêné par ce grand effort de l'esprit ; il s'arrêtait un moment, semblait absorbé dans sa méditation ; ses auditeurs s'associaient au travail de sa pensée ; ses yeux lançaient de la flamme, et bientôt jaillissait une expression nouvelle et pittoresque, et chacun triomphait avec lui de la difficulté vaincue. Il brillait surtout dans la réfutation de la doctrine de l'intérêt personnel, conséquence forcée, abjecte et sinistre du matérialisme. »

La révolution de juillet, qui força la politique à faire un si grand pas vers les lettres, enleva bientôt M. Cousin, non pas aux études de toute sa vie, mais à sa chaire. Il entra dès-lors dans la voie des grandeurs administratives et politiques, tour-à-tour ou tout ensemble pair de France, conseiller-d'État, ministre, conseiller de l'Université ; mais toujours homme de lettres. Il ne se passe guère d'année qu'il n'ajoute une page nouvelle aux anciennes pages qui ont fondé sa renommée, préparé sa position élevée. La littérature et la philosophie lui sont redevables principalement

de *Fragments philosophiques;* de la publication des *OEuvres de Proclus*, si difficile et tout à fait nouvelle ; d'une nouvelle édition des *OEuvres de Descartes*, la seule complète que nous possédions, « monument qui manquait à la gloire de ce grand homme et à la reconnaissance de la France ; » d'une admirable *Traduction de Platon*, le plus précieux de ses travaux, qu'il a enrichie d'arguments nets, clairs quoique fort concis, et dont le style, assemblage heureux de l'élégance française et de la profondeur allemande, l'a classé parmi nos meilleurs écrivains, en même temps que la portée et l'étendue spéculative lui faisaient prendre rang parmi les grands philosophes.

Ainsi Fourier a eu pour successeur à l'Académie « celui des philosophes de nos jours, a dit un contemporain, qui, dans une voie aussi abstraite et plus haute que les mathématiques, présente peut-être le plus de rapports avec lui par la puissance généralisatrice de la pensée, unie au charme de l'élocution. » N'oublions pas de dire en terminant que le court passage de M. Cousin au ministère de l'instruction publique a été signalé par des innovations importantes, d'utiles réformes et de louables institutions, fruit des méditations profondes sur l'enseignement et de la longue expérience d'un esprit hardi et pratique.

M. Cousin est aussi l'un des membres les plus distingués et les plus influents de l'Académie des sciences morales et politiques.

OUVRAGES DE M. COUSIN.

Cours de philosophie, de 1815 à 1820, 5 vol. — Cours de philosophie, de 1828 et 1829, 2e édition, 3 vol. — Leçons sur la philosophie de Kant, 1 vol. — Des Pensées de Pascal, 1 vol. — Fragments philosophiques, 3e édition, 2 vol. — Traduction de Platon, 11 vol. — Manuel de l'histoire de la philosophie, traduit de l'allemand de Tennemann, 2e édition, 2 vol. — OEuvres philosophiques de M. de Biran, 4 vol. — OEuvres de Descartes, 11 vol. — OEuvres de Proclus, 6 vol. — De la Métaphysique d'Aristote, 1 vol. — OEuvres inédites d'Abélard, 1 vol. in-4º. — Fragments littéraires, 1 vol.

ET SUR L'INSTRUCTION PUBLIQUE :

De l'Instruction publique dans quelques parties de l'Allemagne, et particulièrement en Prusse, 3e édition, 2 vol. — De l'Instruction publique en Hollande, 1 vol. — Recueil des principaux actes du ministère de l'instruction publique pendant l'année 1840, 1 vol.

Il nous reste peu de choses à dire après ce que nous écrivions il y a quelques années sur cet académicien. Depuis 1844 jusqu'en 1848, entièrement livré à ses devoirs de pair de France et de conseiller de l'Université, M. Cousin disparaît complétement de l'arène littéraire, et ce n'est qu'après la révolution de Février que nous le voyons de nouveau dans cette carrière des lettres qui est la seule dont il soit digne. Dans la retraite où il s'est retiré depuis cette époque, reprenant des études trop longtemps interrompues, il a composé deux ouvrages : le premier

sur les *Femmes du* XVII*e siècle*, et l'autre touchant le *Vrai, le Beau et le Bien.* Cette dernière production, qui n'est autre que la quintessence, en un volume, de la doctrine de M. Cousin, méritait, par l'élévation de vues qu'on y trouve et la perfection de sa forme, une réussite qui ne lui a pas fait défaut. Nous préférons cependant, en qualité d'historien académique, celles des productions de M. Cousin qui se rattachent davantage à notre sujet ; celles-là sont, d'ailleurs, plus de notre compétence ; et puis, s'il faut dire ici toute notre pensée, il nous semble volontiers que ce soit à elles seules que M. Cousin soit redevable de sa grande, de son incontestable supériorité, n'en déplaise au traducteur de Platon. Qui a lu ses écrits sur Pascal, sur la sœur de Pascal, Jacqueline, qui lui doit une réputation, pensera certainement comme nous ; car, en ces matières, point d'arides sublimités, mais un charme continuel qui captive et qui entraîne. De là, nous croyons, le succès qu'obtiennent en ce moment les récentes études de notre académicien sur les *Femmes du* XVII*e siècle*, œuvre éloquente, ingénieuse, passionnée, et que nous pourrions vanter davantage si elle n'était, comme nous venons de le dire, dans toutes les mains à l'heure où nous écrivons ces lignes.

III

LE FAUTEUIL DE VOLNEY.

LE FAUTEUIL DE VOLNEY.

I

CHAPELAIN.

1634

Jean Chapelain. Triste exemple de cette éternelle loi d'action et de réaction qui régit le monde, Chapelain, après avoir été loué outre mesure, a été critiqué sans modération, et la renommée du prosateur distingué, du critique éclairé, du littérateur érudit, a péri dans le naufrage du poëte. Il naquit à Paris le 4 décembre 1595. Sa mère, qui avait beaucoup connu Ronsard, dit l'abbé d'Olivet, et dont l'imagination avait été frappée des honneurs que ce poëte avait reçus de son siècle, souhaitait passionnément qu'un de ses fils pût entrer dans la carrière des lettres ; et du moment qu'elle vit en celui-ci d'heureuses dispositions, elle le voua, pour ainsi dire, à la poésie. Il étudia donc les langues grecque et latine,

y fit de rapides progrès, les posséda bientôt, et en même temps apprit sans maître, à ses heures perdues, l'espagnol et l'italien. Ses études achevées, il entra chez le marquis de la Trousse, grand-prévôt de France, qui lui confia d'abord l'éducation de ses enfants, et ensuite l'administration de ses affaires. Il y demeura dix-sept ans, et c'est à cette époque qu'il faut reporter une traduction du roman espagnol *Gusman d'Alfarache*, qu'il n'avoua jamais, mais dont on ne peut douter qu'il ne soit l'auteur. Il s'initiait en même temps aux secrets de la poétique, complètement négligée jusqu'à lui par tous les écrivains français, et il eut bientôt l'occasion de montrer ses lumières en ce genre. Le Marini étant venu à la cour de France, et y ayant connu Malherbe et Vaugelas, pria ces deux écrivains renommés d'entendre la lecture de son poème de l'*Adone*, avant qu'il en risquât l'impression, et reçut d'eux le conseil d'y appeler un jeune homme de leur connaissance, qui savait aussi bien qu'eux l'italien et mieux qu'eux les lois de la poésie. Ce jeune homme était Chapelain. Ses avis semblèrent tellement lumineux que ses trois auditeurs le sollicitèrent de composer une préface pour le poème, et lui en arrachèrent la promesse. Cette préface fut le premier ouvrage par lequel il se laissa connaître, et elle fut regardée, même par les gens de lettres, comme une nouveauté d'un grand prix.

Pour se livrer à des occupations de son goût, Chapelain avait refusé, vers 1632, de suivre le comte de Noailles à Rome en qualité de secrétaire. Il n'eut pas

à le regretter sous le double rapport des intérêts de sa fortune et de ceux de sa réputation : il ne tarda pas à devenir le dictateur et l'oracle littéraire de son temps. Il composa, à la louange du cardinal de Richelieu, une ode, qui est restée le meilleur de ses ouvrages, et qui trouva grâce même devant Boileau ; et il entreprit le plan d'un poëme épique. Tant que ce plan ne fut pas exécuté, il émerveilla tous les esprits : le duc de Longueville, sur le bien que lui en dirent Arnaud d'Andilly et Lemaistre, assura à Chapelain, pour l'engager à ne point perdre de vue son travail, et pour tout le temps qu'il durerait, mille écus de pension. Ce travail dura trente ans ; et comme, lorsqu'il fut publié, il n'obtint pas l'accueil qu'on avait pu s'en promettre, le duc, pour consoler l'auteur et le venger du dédain, injuste selon lui, de la critique, porta à deux mille écus la rente annuelle qu'il lui faisait depuis tant d'années. De son côté, le cardinal de Richelieu l'avait gratifié d'une pension de trois mille livres, au sortir d'une conférence sur les ouvrages de théâtre, dans laquelle Chapelain fit preuve d'une profonde connaissance des règles de l'art dramatique. Le cardinal avait une profonde estime pour ses lumières littéraires, et il l'investit d'une pleine autorité sur tous les écrivains qu'il pensionnait.

Le prestige ne s'évanouit pas tout d'un coup après la publication de la *Pucelle*. Elle reçut d'abord beaucoup d'éloges pompeux, et elle obtint six éditions en dix-huit mois. Le goût naissait à peine en France à cette époque, et il fallut les coups redoublés de Boi-

leau pour saper la renommée, longtemps accréditée, de Chapelain. Mais on finit par s'apercevoir que le moindre défaut de ce poème était d'ennuyer profondément ; que le style était généralement âpre et barbare ; que ce plan tant vanté était tout simplement une allégorie d'un mysticisme quintessencié. Racine et Boileau s'imposèrent parfois, pour punition, dans des jeux de société, la lecture de quelques vers de la *Pucelle*. On était allé trop avant dans l'éloge, on devint injuste et cruel dans la satire. La multitude surenchérit, comme à son ordinaire, sur l'opinion des vrais connaisseurs.

Ce ne serait rien apprendre à personne que de s'appesantir sur les vices de la *Pucelle* ; ce sera peut-être servir à rendre plus circonspect sur le compte de Chapelain que d'en citer ces quelques vers :

> Tel est un fier lion, roi des monts de Cirène,
> Lorsque, de tout un peuple entouré sur l'arène,
> Contre sa noble vie il voit de toutes parts
> Unis et conjurés les épieux et les dards ;
> Reconnaissant pour lui la mort inévitable,
> Il résout à la mort son courage indomptable ;
> Il y va sans faiblesse, il y va sans effroi,
> Et, la devant souffrir, la veut souffrir en roi.

N'est-on pas forcé de convenir que c'est ici la manière franche et large et chevaleresque de Corneille. On trouverait dans le poème de Chapelain plus d'un passage encore digne d'être rapporté. On ne sait pas généralement que ce poème n'a jamais été publié en

entier. Du vivant de l'auteur il n'en parut que les douze premiers chants ; trois éditions subséquentes allèrent successivement à quinze, dix-huit et vingt; les quatre derniers n'ont jamais été imprimés ; mais les vingt-quatre chants entiers subsistent manuscrits à la Bibliothèque royale.

Chapelain mourut le 22 février 1674. Il touchait par son âge aux bornes de l'existence donnée à l'homme ; mais il accéléra par sa faute le moment de sa fin, et d'une manière à peu près semblable à celle qui termina plus tard les jours de Lemontey. Il était d'une avarice sordide ; un jour qu'il se rendait à l'Académie, par un temps pluvieux, il ne put se résoudre ni à payer pour passer un ruisseau sur une planche, ni à attendre qu'il se fût un peu écoulé, dans la crainte de n'avoir plus droit à ses jetons; il entra donc dans l'eau jusqu'à mi-jambe ; et, arrivé à l'Académie, il ne voulut pas qu'on s'aperçût que ses jambes étaient mouillées, et s'attabla à un bureau au lieu de s'approcher du feu ; il en résulta l'oppression de poitrine qui l'enleva. Et il avait chez lui 50,000 écus ! Il est bon de signaler de pareils faits, afin que l'on y puise une leçon : ne sont-ce pas des exemples de plus, entre mille, que nos malheurs nous viennent généralement de nos vices ?

A part ce défaut, plus préjudiciable à lui-même qu'aux autres, on s'est généralement plu à reconnaître en Chapelain un homme excellent et digne de toute estime. Lorsque Boileau vantait en lui *la foi, l'honneur, la probité, la candeur, la politesse, la*

douceur, la complaisance, la serviabilité, la sincérité, ce n'était pas seulement une concession d'homme à homme, qui lui permît d'être plus sévère de poëte à poëte ; c'était l'expression de la vérité rigoureuse. Chapelain, sage et modeste, soutint et rehaussa toujours, par la dignité de sa conduite, l'opinion que l'on s'était formée de son esprit. Il ne fut pas en haute considération sous le cardinal de Richelieu seulement ; il eut part aux libéralités du cardinal Mazarin, qui le distingua et s'occupa de lui, au milieu des graves embarras de son ministère ; et plus tard, lorsque Louis XIV voulut répandre sa munificence sur tout ce qu'il y avait d'écrivains célèbres tant en France que dans toutes les autres parties de l'Europe, ce fut sur lui que Colbert jeta les yeux pour en dresser la liste, et pour donner la mesure exacte de leur mérite, qui devait être celle de leur récompense. Chapelain s'en acquitta avec un grand discernement d'esprit et une rare équité de cœur : plusieurs, qui avaient exercé contre lui leur humeur sarcastique, furent signalés en cette occasion, et appréciés par lui avec autant de finesse que de désintéressement.

Chapelain, siégeant parmi cette réunion d'hommes de lettres qui fut le noyau de l'Académie, en devint naturellement un des premiers membres ; il s'y montra fort utile. Il prit une grande part à tous ses premiers travaux d'organisation, et ses conseils judicieux furent toujours écoutés. Il fut un des neuf membres qui composèrent des projets de statuts, et

un des quatre commissaires chargés de les réviser. Le premier il vit et signala le but utile que l'on devait se proposer. Dès la seconde assemblée, il représenta qu'à son avis les fonctions de l'Académie devaient être de travailler à la pureté de notre langue, et de la rendre capable de la plus haute éloquence; donna l'idée d'un ample dictionnaire et d'une grammaire fort exacte, dont il fut prié, puisqu'il en parlait si bien, de dresser le plan, ce qu'il fit en effet. Après avoir été un des plus habiles à déterminer ce que l'on devait faire, il fut encore un des plus zélés à faire ce que l'on avait déterminé. Il fut le quatorzième désigné par le sort pour prononcer un discours au sein de l'assemblée, et s'en acquitta avec l'approbation générale. Son discours fut écrit *contre l'amour*. Commissaire pour l'examen du *Cid*, la rédaction de cet ouvrage de critique, le premier en France qui ait mérité d'être remarqué, ne parut satisfaisante et ne fut approuvée de Richelieu que lorsque Chapelain eut mis la dernière main aux *Sentiments de l'Académie*.

Et que l'on n'aille pas s'imaginer qu'il fît son chemin auprès du despotique cardinal par l'adulation littéraire. Ce ministre, comme on le sait, se piquait de poésie. Il faisait travailler des auteurs de son choix sur des sujets de sa façon, et apportait souvent lui-même sa part dans la collaboration générale. Dans une comédie, entre autres, intitulée la *Grande pastorale*, il y avait jusqu'à cinq cents vers de la composition de son éminence. Lorsqu'il fut dans

l'intention de la publier, il voulut, raconte Pellisson, que Chapelain la revît, et qu'il y fît des observations. Ces observations lui furent rapportées par Boisrobert ; elles le choquèrent et le piquèrent tellement, ou par leur nombre, ou par la conscience qu'elles lui donnaient de ses fautes, que, sans achever de les lire, il les mit en pièces. Mais la nuit suivante, comme il était au lit, et que tout dormait chez lui, il envoya éveiller Boisrobert, commanda que l'on ramassât et que l'on collât ensemble les pièces de ce papier déchiré; et, après l'avoir relu d'un bout à l'autre, et y avoir réfléchi mûrement, il confessa que Chapelain s'entendait mieux que lui en ces matières, et déclara qu'il renonçait à faire imprimer la *Grande pastorale.*

Pour formuler une opinion juste et modérée sur le compte de Chapelain, il faut d'abord reconnaître la sagacité de l'hémistiche de Boileau : *Que n'écrit-il en prose?* et y répondre que cela vient peut-être des discours inconsidérés que sa mère lui avait tenus sur la gloire des grands poëtes, discours qui ne s'effacèrent jamais de son esprit ; et ensuite convenir qu'il avait beaucoup de littérature, une vaste érudition, un jugement sûr et sévère, une diction nerveuse et correcte en prose; et après tout, lorsque l'on a reçu les louanges sincères de presque tous les hommes les plus distingués de son époque, tant nationaux qu'étrangers, tels que Balzac, Sarazin, Ménage, Vaugelas, les grands esprits de Port-Royal, les savants Heinsius et Grævius, sans parler d'une foule

d'autres, on ne peut, sans injustice, avoir eu et conserver toujours ridicule un nom qui est même bien au-dessus du médiocre.

Un homme qui portait un nom bien cher aux lettres, Gaspard Lascaris, vice-légat d'Avignon, avait délivré à Chapelain un brevet de comte palatin ; mais celui-ci était bien trop modeste pour en faire usage.

II

BENSERADE.

1674

Isaac de Benserade, naquit en 1612 à Lyons-la-Forêt, petite ville de la haute Normandie, d'un maître des eaux et forêts, qui, en sa qualité de huguenot, affecta de faire porter à son fils un nom de l'Ancien-Testament. Du reste, ce nom qui signifie *ris* en hébreu, était celui de tous qui pût convenir le mieux à un homme chez qui l'enjouement de l'esprit devait être un jour la qualité dominante. Benserade se prétendait noble, et il eut l'art de se faire compter par le cardinal de Richelieu et par le duc de Brézé au nombre de leurs parents, et ce qui valait mieux encore, de leurs protégés. Le cardinal lui voulait beaucoup de bien, il lui faisait une pension fort considérable; il désirait en faire un homme d'église, dans l'intention de l'élever à de hautes dignités ecclésiastiques; mais l'amour du théâtre étouffait entièrement

en notre homme le goût de la Sorbonne ; et il aima mieux écrire des scènes pour la belle Rose, de l'hôtel de Bourgogne, qu'aspirer à devenir prélat. A la mort de Richelieu, le duc de Brézé, qui commandait une armée navale, le prit avec lui ; mais il fut tué d'un coup de canon dès la seconde bataille ; et Benserade s'en vint vivre désormais à la cour, où il s'était fait précéder d'une réputation de bel-esprit.

Ce fut pour lui comme un pays d'enchantement : d'abord la reine-mère lui assura une pension de 1,000 écus ; d'Olivet ajoute qu'il était d'ailleurs secouru par quelques dames riches et libérales ; que dans la suite il obtint jusqu'à 7,000 livres de pension sur des bénéfices ; qu'enfin, avec diverses gratifications du roi, accumulées et placées sur l'hôtel-de-ville de Lyon, il se fit une rente viagère de 500 écus. Voilà donc, ajoute il, un poëte qui n'avait hérité de ses pères que des procès, et qui se voit environ 12,000 livres d'un revenu le plus clair du monde. Il prit un carrosse, sorte de luxe assez rare chez les poëtes.

Les faveurs de la richesse ne furent pas les seules dont sa bonne étoile se plut à le combler. Dans cette cour magnifique et galante, tout occupée de fêter un roi jeune et magnifique, il eut tous les agréments que peut désirer un homme d'esprit. Il fut pendant plus de vingt ans presque seul chargé de composer des ballets pour la cour, et il y réussissait à la satisfaction générale. Son grand mérite fut de « confondre, mais finement, le caractère des personnes qui dansaient

avec le caractère des personnages qu'ils réprésentaient. Le roi représentait il Neptune, ses vers convenaient également à Neptune et au roi. Si quelque dame jouait le rôle d'une déesse, elle se trouvait peinte et caractérisée elle-même dans ce qu'on disait de la déesse. Autant de récits, autant d'allégories; la plupart obligeantes, mais sans fadeur; quelques-unes satiriques, mais sans fiel; toutes justes, variées, intéressantes. Pour y réussir il fallait autre chose que la science de rimer ; il fallait non seulement un grand usage de la cour, mais une liberté bien circonspecte, une hardiesse bien mesurée, de peur qu'un degré de moins ne gâtât l'ouvrage, et qu'un degré de plus ne perdît l'auteur.» *D'Olivet.*

Benserade était devenu si fort à la mode que le cardinal Mazarin se vantait d'avoir composé en italien dans sa jeunesse des vers dans le goût des siens. On fut sur le point de l'envoyer en Suède, avec le titre et les fonctions d'ambassadeur, pour complaire à la reine Christine, qui était enchantée de ses écrits. En 1650, il y eut un véritable soulèvement à la cour pour deux sonnets, l'un de Benserade sur *Job*, et l'autre de Voiture à *Uranie*. On se partagea en deux camps, celui du prince de Conti ou des *Jobelins*, et celui de M^me de Longueville, sœur du prince, ou des *Uranins*. De ces deux sonnets le premier est médiocre, et le second fort mauvais. Pourtant ne nous rions pas trop de ces enfantillages; chaque époque a les siens, et c'est ici le cas de dire avec Laharpe : Il faut que les siècles, ainsi que les individus, se ménagent

un peu les uns et les autres, de peur que ceux qui se moquent de leurs pères ne soient à leur tour raillés par les enfants.

Notre poëte affectionnait les entreprises scabreuses, les danses sur la corde roide sans balancier. Ne s'imagina-t-il pas de traduire les métamorphoses d'Ovide, entièrement en rondeaux? Tout était rondeau dans ce livre, la préface rondeau, le privilége rondeau, l'errata même rondeau. *Aimiez-vous le rondeau, vous en trouviez partout.* Mais cette folle imagination n'eut qu'un succès bien incertain : cet ouvrage était magnifiquement imprimé sur un papier superbe, le roi avait fait présent à l'auteur de dix mille livres pour les tailles douces; aussi tout en fut-il trouvé fort beau, hormis les vers *qu'il fallait laisser faire à Lafontaine*, comme l'exprima judicieusement une épigramme qui en fut faite, — faite en rondeau, c'était vraiment de rigueur. A quelques temps de là, il composa environ deux cents fables, chacune en un quatrain, dont trente-neuf ont été gravées dans le labyrinthe de Versailles. Cette conception, aussi bizarre que celle des *Métamorphoses*, ne fut pas mieux goûtée. C'est que Benserade, homme de beaucoup d'esprit, n'avait pas celui de s'apercevoir qu'il commençait dès-lors à n'être plus de son temps. Quand il s'était fait un nom avec ses premiers vers, le monde ne demandait au poëte que des pensées galantes exprimées facilement et saupoudrées parfois de jeux de mots et de concetti. Mais à l'heure qu'il était, Corneille et Molière, Boileau et Racine avaient publié leurs écrits, réforma-

teurs du goût. Il était temps pour Benserade de penser à la retraite, et c'est ce qu'il fit. Il alla demeurer à Gentilly, où il occupa ses derniers jours à embellir sa maison et ses jardins, laissant partout des traces de son esprit poétique : c'étaient de toutes parts des inscriptions gravées sur l'écorce des arbres, expressions galantes de regrets et de désirs. Un jour pourtant il prit enfin son parti de renoncer aux soupirs terrestres, et tourna tous ses vœux vers le ciel. Tourmenté de la pierre, ses douleurs le portèrent à se faire opérer. Mais il échappa à cette rude épreuve: son chirurgien, en voulant lui faire une saignée de précaution, lui piqua l'artère, et au lieu d'essayer d'arrêter le sang, il prit la fuite. Tout ce qu'on put faire, ce fut d'appeler auprès de lui le P. Commire, son confesseur et son ami, dans les bras duquel il expira, plein de résignation, le 19 octobre 1691.

Cet homme, si poli au frottement des cours, n'acceptait la familiarité des autres à lui qu'à titre de concession; il était d'humeur impérieuse, et niait à autrui le droit de critique, droit qu'il se serait réservé volontiers pour lui seul. C'était risquer de sa part d'étranges emportements que de formuler franchement un avis sur ses compositions. Il avait la répartie vive et maligne. On a cité plusieurs de ses bons mots. Nous en rapporterons un seul : un personnage éminent par ses dignités et par ses lumières discutait un jour avec lui, et mettait quelque aigreur à soutenir son opinion. En ce moment même on vint lui apporter le bonnet de cardinal : Parbleu ! dit Bense-

rade, j'étais bien fou de quereller avec un homme qui avait la tête si près du bonnet.

Benserade lut à la réception de Bergeret, en 1685, une pièce d'environ deux cents vers, intitulée *Liste de Messieurs de l'Académie française*, galerie de portraits où il peignait, avec une politesse maligne, les quarante académiciens alors existants. Soit qu'il eût été moins bien inspiré que dans ses ballets, soit que la susceptibilité des gens de lettres ait plus de développement que celle des courtisans, soit plutôt qu'il eût pris moins de ménagements avec ses confrères qu'il n'en prenait avec la cour, il indisposa contre lui plusieurs des membres de la compagnie.

III

PAVILLON.

1691

Étienne Pavillon, petit-fils de Nicolas Pavillon, le célèbre avocat au parlement de Paris qui traduisit en vers français les sentences de Théognis, naquit à Paris en 1632, d'une bonne et ancienne famille. Au sortir de ses classes, il commença quelques études de théologie, sous l'inspiration de son oncle, Nicolas Pavillon, évêque d'Aleth, mais il y renonça, et remplit, bien jeune encore, les fonctions d'avocat-général au parlement de Metz, fonctions qu'il exerça pendant dix ans et dans lesquelles il se fit autant remarquer

par sa modération que par ses talents oratoires. Au bout de ce temps il revint à Paris, après s'être défait de sa charge, dans laquelle des pertes considérables éprouvées par sa famille ne lui laissaient plus espérer qu'un avancement lent et incertain. Il s'abandonna désormais aux douceurs d'une existence indépendante et aux agréments de la société. Plusieurs personnes dont son caractère lui avait acquis l'estime, et Bossuet était de ce nombre, l'avaient proposé pour l'emploi de gouverneur du duc du Maine. Mais les douleurs de la goutte lui ôtant le libre exercice de ses jambes et la facilité de se transporter d'un lieu dans un autre, Pavillon ne permit pas la continuation de démarches qui lui auraient créé une position avantageuse, mais dont il n'aurait pu remplir les devoirs à son gré. Le roi lui donna un témoignage de son intérêt en le gratifiant de deux mille livres de pension. Il mourut à l'âge de soixante-treize ans, le 10 janvier 1705. Le recueil de ses œuvres forme deux petits volumes. Ce sont des stances, des madrigaux, des lettres mêlées de prose et de vers. Le doux mais faible Pavillon, comme le qualifie Voltaire dans le *Temple du goût*, ne manque pas de naturel ni de délicatesse. Il y a en lui comme un souvenir de la manière de Voiture, moins de prétention, mais aussi moins d'esprit. L'absence de verve et de coloris s'y fait généralement sentir. A cette époque de poésie légère et fugitive, où il vivait, ces opuscules lui firent une réputation assez bien méritée ; mais l'intérêt de ces sortes d'ouvrages, faits pour des cercles faciles et non

pour un public sévère, s'évanouit bien vite avec les circonstances qui les ont fait naître.

Pavillon a laissé la réputation d'un homme aimable, dans toute l'acception que peuvent donner à ce mot les qualités de l'esprit et du cœur. La société, vers laquelle ses infirmités l'empêchaient d'aller, se plut à venir le rechercher dans son propre salon. Elle trouvait en lui une causerie fine et spirituelle, ingénieuse et polie, instructive sans être pédante. Des traits nobles, une taille imposante, une prononciation bien accentuée, donnaient un nouveau prix au charme de sa parole. Personne ne savait mieux prendre sur une réunion une douce autorité, ni se la faire mieux pardonner.

Il eut l'honneur de succéder à Racine dans l'Académie des inscriptions et belles-lettres, et de voir l'Académie française, à laquelle sa modestie l'empêchait de songer, venir à lui de son propre mouvement : il en fut nommé sans l'avoir espéré ni demandé.

IV

SILLERY.

1705

Fabio Brulart de Sillery, arrière petit-fils de ce fameux chancelier dont Henri IV disait : « Avec mon chancelier, qui ne sait pas le latin, et mon connétable

(Henri de Montmorency), qui ne sait ni lire ni écrire, je puis venir à bout des affaires les plus difficiles. » Il naquit au château de Pressigny, en Touraine, le 25 octobre 1655.

Ce surnom italien de *Fabio* lui venait de ce que le pape Alexandre VII, qui s'appelait Fabio Chigi, avait été son parrain, par l'intermédiaire du cardinal Piccolomini, alors nonce en France, qui l'avait tenu sur les fonts baptismaux pour le compte du Saint-Père. Il poussa très avant ses connaissances dans le grec et l'hébreu, à l'étude desquels il s'était adonné, fut reçu docteur à l'âge de vingt-six ans, et nommé à l'évêché d'Avranches, en 1689, puis à celui de Soissons. Il mourut le 20 novembre 1714. On connaît de lui principalement quelques pièces de poésie, plusieurs dissertations insérées dans les mémoires de l'Académie des inscriptions, dont il était membre honoraire, et des réflexions sur l'éloquence.

Le duc de La Force parlait ainsi de Sillery dans son discours de réception : « Issu d'une maison qui a donné à l'État un chancelier non moins illustre que Séguier, d'une maison qui a porté le respect du nom français chez les ennemis par la force des armes, et chez les alliés par la sagesse des négociations, Sillery savait accorder beaucoup de grandeur avec une extrême modestie ; la justice chez lui n'avait rien à reprocher à la douceur ; au-dessus des autres sans faire sentir sa supériorité, protecteur généreux, ami fidèle. Il avait reçu du ciel un amour et un talent égal pour la poésie, noble amusement, innocentes délices des

Godeau, des Fléchier et des prélats austères des siècles les plus reculés. J'ai senti comme vous tout ce que vous perdiez en lui, et je le sens encore au moment même que vous me déférez sa succession. L'amitié nous avait unis sous les yeux d'une princesse (la duchesse du Maine) également spirituelle et vertueuse, dans cet aimable séjour, dans ces riantes campagnes (Sceaux) où elle n'admet de plaisirs que ceux qui lui sont offerts par les muses. Là nous avons assez joui des derniers entretiens de M. l'évêque de Soissons pour le regretter longtemps. Combien a-t-il versé dans mon cœur d'amour, de respect et de zèle pour l'Académie! Il ne vous abandonnait, m'a-t-il dit, que pour vaquer aux devoirs de son état. »

Sillery avait encouragé et partagé volontiers les travaux de l'Académie de Soissons, qui était alors à sa naissance.

V

LE DUC DE LA FORCE.

1715

HENRI-JACQUES NOMPAR DE CAUMONT, DUC DE LA FORCE, pair de France. On se rappelle l'histoire touchante de ce père huguenot, qui, couché dans son lit entre ses deux fils, la nuit de la Saint-Barthélemy, fut massacré avec l'aîné, et couvrit le second de son corps, sous lequel l'enfant put échapper, comme par

miracle, au fer des assassins fanatiques. Le père était un Caumont La Force; l'enfant fut le trisaïeul de notre académicien.

Si l'amour et la protection des lettres sont, pour les grands seigneurs, des titres d'admission dont il faille leur tenir compte, aucun ne mérita mieux que celui-ci de s'asseoir dans un fauteuil académique.

Le goût pour la musique et pour les ouvrages de pur agrément avait rassemblé, dans Bordeaux, quelques personnes distinguées par leur savoir et leurs lumières. Tel fut le noyau dont le duc de La Force profita pour fonder dans cette ville une Académie des sciences, qui ne tarda pas à se faire un rang distingué parmi les sociétés savantes de la province, soit par les travaux utiles dont elle s'occupait, soit par le mérite des membres qui en faisaient partie. Le duc l'établit sur le modèle de celle de Paris. Il eut l'avantage d'avoir Montesquieu pour coopérateur dans cet établissement. « Il fut, à l'égard des académiciens de Bordeaux, cette intelligence qui, selon quelques anciens, sut imprimer aux éléments le mouvement convenable, lorsque, dans les temps marqués pour la fondation du monde, déjà ils tendaient d'eux-mêmes à se mouvoir et à se débrouiller. » Ainsi s'exprimait son successeur. « Avec beaucoup d'esprit, ajoutait-il, M. le duc de La Force avait encore dans l'esprit ces agréments rares qui sont si propres à le faire valoir. Sa haute naissance, qui l'appelait à d'autres occupations que celles d'un homme de lettres, ne lui avait pas permis de se livrer tout entier à ses talents poétiques

et littéraires. Il s'y livrait pourtant quelquefois, et toujours avec succès, mais avec réserve; il semblait ne s'y livrer que pour n'être point taxé d'ingratitude envers la nature. L'heureuse facilité qu'il avait dans l'esprit, jointe à une curiosité naturelle qui le portait à tout, lui avait donné une étendue de connaissances qui rendait plus éclairé, et par conséquent plus utile aux muses, le zèle dont il était animé pour la gloire. »

Lui-même, il disait à ses nouveaux confrères, dans son discours de réception : « Vous avez su combien j'ai été touché, dès ma jeunesse, de cet éclat, indépendant du hasard, inséparable de nous-mêmes, de cette gloire si flatteuse que vous possédez, et dont vous êtes les vrais dispensateurs. En m'adoptant aujourd'hui, vous répandez sur la compagnie littéraire que j'ai formée un éclat qui lui manquait. Elle me reverra avec la même joie que les nations les plus sages recevaient leurs princes, lorsqu'ils revenaient chargés du nom glorieux d'amis, d'alliés, de citoyens de Rome. »

Il était né le 5 mars 1675, et il mourut le 20 juillet 1726.

VI

MIRABAUD.

1726

Jean-Baptiste Mirabaud, né à Paris en 1675. Avant d'être un honorable écrivain il fut un brave soldat, et fit ses preuves dans plus d'une bataille, principalement à Steinkerque. Mais il préféra bientôt la carrière des lettres à celle des armes. Ce goût pour la littérature lui avait été inspiré par le bon Lafontaine, qu'il avait beaucoup connu, et dont il parlait encore avec attendrissement sur la fin de sa vie. Il la cultiva longtemps pour elle-même, et sans aucun but de profit, ni même de gloire. C'est ainsi qu'il composa, dit-on, plusieurs ouvrages sur différents sujets de littérature, d'histoire et de philosophie, dont il n'a jamais fait part au public, et dont quelques-uns de ses plus intimes amis seuls obtinrent, rarement et avec peine, quelques communications abrégées.

Mais « ses talents, dit d'Alembert, ne furent pas entièrement perdus dans le temps même où il cherchait à les cacher. Attaché de bonne heure à la maison d'Orléans, il a contribué, par sa conduite et par ses lumières, à conserver dans cette auguste maison le goût qu'elle a de tout temps marqué pour les lettres, et l'estime dont elle honore les écrivains distingués et vertueux. » La duchesse d'Orléans le nomma

secrétaire de ses commandements, et lui confia l'éducation de ses deux filles. Vers cette époque (1724), il publia sa traduction de la *Jérusalem délivrée*, la première bonne traduction qui eût paru en France ; elle réhabilita dans notre nation la réputation du Tasse, compromise par le jugement sévère de Boileau. Une autre l'a fait oublier depuis, mais celle de Mirabaud resta longtemps et justement en possession de la faveur publique. Elle lui attira, de la part de Desfontaines, des injures qu'il méprisa ; de la part de M. Riccoboni, des critiques dont il sut faire son profit, malgré le ton d'âcreté dont elles étaient entachées ; et, de la part de l'Académie, son admission. « La compagnie, au dire de d'Alembert, crut devoir préférer le traducteur élégant, qui enrichissait notre langue du génie d'un poëte étranger, à des poëtes indigènes et indigents, qui n'auraient jamais l'honneur d'être traduits. Ils murmurèrent néanmoins beaucoup de cette préférence, et prétendirent que la maison d'Orléans avait plus contribué que le Tasse au choix du nouvel académicien. Le public leur a répondu en lisant tous les jours Mirabaud, et en ne les lisant pas.

» Mirabaud se rendit cher à la compagnie par l'honnêteté de ses mœurs, comme il l'était déjà par ses talents. La place de secrétaire étant vacante en 1742, tous ses confrères se réunirent pour le prier de l'accepter ; il y consentit, mais à une condition qui lui fait encore plus d'honneur que la place même : il déclara qu'il ne se chargeait de cet emploi, qu'en

renonçant au double droit de présence dont avaient joui ses trois prédécesseurs immédiats, et il s'expliqua si nettement là-dessus que l'Académie fut obligée de donner les mains à un désintéressement si digne d'éloges. Il n'avait voulu faire qu'une action honnête, et n'en attendait rien que le plaisir de l'avoir faite. Cependant il en fut récompensé bien au-delà de ses désirs, par les démarches que fit la compagnie pour lui obtenir un logement au Louvre et une pension, qui furent attachés à la place de secrétaire. Ses successeurs, en se rappelant qu'ils lui sont redevables de cette grâce, se rappelleront, avec bien plus d'intérêt, le procédé noble qui la lui a méritée. Quelques moments avant d'expirer, il envoya faire ses adieux à l'Académie, qui reçut avec douleur ces dernières expressions des sentiments qu'il avait toujours eus pour elle.

» A un caractère naturellement doux, à une âme aussi droite que sensible, il joignait une franchise peu commune, et une philosophie pratique d'autant plus vraie qu'elle était sans éclat et sans ostentation. Les noms, les dignités, le crédit, l'opinion, rien ne lui imposait silence sur ce qu'il croyait raisonnable et juste. Il avait beaucoup connu et presque élevé le comte d'Argenson, auquel il eut quelque grâce à demander sur la fin de ses jours, grâce qu'il n'appelait pas même ainsi, croyant avoir les droits les plus légitimes pour la réclamer. Le ministre la faisant un peu trop attendre, Mirabaud alla le trouver à son audience, et avec cette liberté naïve que son âge, sa

vertu et sa considération personnelle lui permettaient : Monsieur, lui dit-il, je viens vous dire publiquement que je suis très mécontent de vous. Les protégés et les clients du ministre, présents à cette audience, et peu accoutumés, non seulement à tenir, mais à entendre un pareil langage, frémissaient de crainte pour celui qui tenait ce discours. Le ministre, homme de beaucoup d'esprit, et qui aimait Mirabaud et les lettres, convint de ses torts, embrassa le respectable philosophe, et lui accorda sans délai ce qu'il venait demander. »

Nous ne priverons pas nos lecteurs des lignes suivantes, dues au magnifique crayon du grand peintre de la nature : « A quatre-vingt-six ans, Mirabaud avait encore le feu de la jeunesse et la sève de l'âge mûr, une gaîté vive et douce, une sérénité d'âme, une aménité de mœurs qui faisaient disparaître la vieillesse, et ne la laissaient voir qu'avec cette espèce d'attendrissement qui suppose bien plus que du respect. Libre de passions, et sans autres liens que ceux de l'amitié, il était plus à ses amis qu'à lui-même. Il a passé sa vie dans une société dont il faisait les délices, société douce quoique intime, que la mort seule a pu dissoudre. Ses ouvrages portent l'empreinte de son caractère ; plus un homme est honnête et plus ses écrits lui ressemblent. Mirabaud joignit toujours le sentiment à l'esprit, et nous aimons à le lire comme nous aimions à l'entendre ; mais s'il avait si peu d'attachement pour ses productions, il craignait si fort le bruit et l'éclat, qu'il

a sacrifié celles qui pouvaient contribuer le plus à sa gloire. » *Buffon*.

Il avait été le sixième secrétaire perpétuel de l'Académie. Son grand âge lui fit résigner cette fonction entre les mains de Duclos, qu'il avait désiré et que l'Académie lui accorda pour successeur. Il mourut le 24 juin 1760. On a de lui, entre autres ouvrages, outre la traduction du *Tasse*, celle du *Roland furieux* de l'Arioste. Elle fut fort bien accueillie du public, moins bien pourtant que la première, à laquelle d'ailleurs elle est très inférieure. Au dire de Voltaire, l'urbanité, l'atticisme, la bonne plaisanterie, répandus dans tous les chants du poëte italien, n'ont été ni rendus, ni même sentis par Mirabaud.

VII

WATELET.

1760.

Claude-Henri Watelet, né à Paris en 1718, fils d'un receveur-général des finances pour la généralité d'Orléans. Il n'avait que vingt-deux ans lorsque son père lui abandonna sa charge, dont les avantages étaient immenses. Il ne la négligea pas, et sut concilier la pratique des affaires avec la culture des arts, pour lesquels il avait un goût très dé-

cidé. Il prenait des leçons de gravure, de peinture, de sculpture, faisant servir ses grandes richesses à lui acquérir des connaissances et des talents. Il fit divers voyages, en Italie et dans les Pays-Bas, pour se mettre en rapport avec les artistes les plus habiles et étudier les chefs-d'œuvres des grandes écoles de ces deux contrées. Parti amateur, il revint artiste, disait Lemierre.

En 1760 il fit paraître son premier ouvrage, l'*Art de peindre*, qu'il dédia à l'Académie de peinture dont il était associé libre. Ce poème est d'une versification un peu terne, et pèche par le défaut d'imagination ; mais la difficulté de rendre les détails techniques y est parfois surmontée avec bonheur, et plusieurs passages sont empreints d'élégance et d'harmonie. En somme c'est plutôt un ouvrage utile que de haute portée. A la lecture du discours préliminaire, on se prend à aimer l'écrivain, quand on l'entend confesser avec modestie que si les abbés Dufresnoy et de Marsy avaient écrit en vers français leurs poèmes latins sur la peinture, il n'aurait pas publié le sien. Les réflexions, mises à la suite du quatrième chant, sur quelques principes généraux des arts, sont d'un prosateur habile et d'un homme de goût éclairé. Jusqu'à lui personne n'avait développé les règles de la peinture avec autant de grace, de précision, de clarté et même de nouveauté.

L'*Art de peindre* fut imprimé avec luxe, in-4° et in-12. La grande édition, principalement, est curieuse par les vignettes et les culs-de-lampe placés

au commencement et à la fin de chaque chant, et par les médaillons qui précèdent chaque article des réflexions sur la peinture : ces médaillons, offrant les portraits de différents maîtres, avaient été gravés par le poëte lui-même, et ils sont d'un burin net et précis. Diderot en faisait grand cas.

Watelet, qui ne se sentait pas prédestiné à être grand, eut toujours la noble ambition de se montrer utile. Pour arriver à ce résultat, il entreprit un ouvrage qui manquait à notre langue, un dictionnaire de peinture, de gravure et de sculpture. Il ne se borna pas à y donner des définitions exactes et concises de tous les mots employés dans ces arts divers, il y joignit des aperçus et des préceptes fins, justes, solides. Ce livre excellent, qu'il ne put entièrement achever, parut six ans après sa mort, en 1792, en cinq volumes in-8°, terminés par Lévesque.

La santé de Watelet avait de tout temps été chancelante, et il mourut le 12 janvier 1786. Vers la fin de sa vie, sa fortune fut presque entièrement détruite par l'infidélité d'un de ses commis ; mais ce revers n'altéra nullement la sérénité de son âme, et il offrit cela de consolant que le noble vieillard put recueillir des témoignages plus touchants de l'estime publique et du dévouement d'une amitié sincère.

« L'un des hommes de notre siècle qui avait le mieux arrangé sa vie pour être heureux, dit Marmontel, c'était Watelet. Il s'était donné tous les goûts, il aimait tous les arts, il attirait chez lui les gens de lettres et les artistes. Il s'était fait artiste et

homme de lettres, non pas avec ce brillant succès qui éveille et provoque l'envie, mais avec ce demi-talent qui sollicite l'indulgence, et qui, sans éclat, sans orages, obtenant de l'estime et se passant de la gloire, amuse les loisirs d'une modeste solitude ou d'une société bénévole; assez sage pour y borner le cercle de sa renommée, et pour ne chercher dans le monde ni admirateurs, ni jaloux. Ajoutez à ces avantages une singulière aménité de mœurs, une probité délicate, une politesse attentive à tenir constamment l'amour-propre d'autrui en paix avec le sien, et vous aurez l'idée d'une vie voluptueusement innocente. Telle fut celle de Watelet. »

Il s'était créé tout près de Paris, sur les bords de la Seine, une habitation charmante, qui fut célèbre dans le XVIII° siècle, sous le nom de Moulin-Joli, et dont le jardin devint le modèle des jardins appelés anglais. En même temps qu'il créait l'œuvre, il en publiait les préceptes dans un *Essai sur les jardins* en 1774, « ouvrage d'un homme sensible à la belle nature, qui a des goûts simples et des mœurs douces. En le lisant on sent le désir de connaître l'auteur et d'habiter sa demeure. » *Laharpe.*

Outre les ouvrages déjà cités, Watelet avait produit quelques autres opuscules et des essais de traductions; les uns, ayant pour objet la peinture, la gravure et le dessin, insérés dans l'*Encyclopédie*, et remarquables par la méthode et la précision; les autres lus avec succès dans quelques séances académiques. En général, tout ce qu'il a produit se res-

sent de la faiblesse de sa constitution. Son organisation débile et valétudinaire se serait montée difficilement au ton de verve et d'enthousiasme que réclame la poésie ; mais la douceur et le calme paisible de son élocution et de sa pensée ne laissent pas de pénétrer dans l'âme de ses lecteurs.

Watelet jouit longtemps dans l'Académie d'une certaine prépondérance, due à sa position et à l'estime affectueuse qu'il inspirait. Le parti philosophique, composé principalement de Duclos, d'Alembert et Saurin, le considérait comme son chef, et le parti contraire par conséquent ne le ménageait guère dans ses attaques. Un jour, l'Académie procédait au scrutin pour l'élection de l'abbé de Radonvilliers. Le dépouillement amena quatre boules noires. — C'est une indignité, disait l'abbé d'Olivet ! c'est inconvenant de s'opposer ainsi au choix d'un candidat aussi respectable ! cela ne pouvait venir que de Watelet et de ses trois amis. — Ceux-ci laissèrent l'abbé exhaler un instant sa mauvaise humeur ; et, quand il eut fini, ils montrèrent leurs boules noires, qu'ils avaient gardées dans leurs mains, après avoir donné les blanches en faveur du *respectable candidat*. C'était Duclos qui, prévoyant l'attaque, leur avait conseillé de se réserver cet en-cas de défense. Qui resta confus ? ce ne furent certes pas Watelet et les siens.

VIII

SEDAINE.

1786

MICHEL-JEAN SEDAINE naquit à Paris en 1719. Son père était architecte, et il dissipa toute sa fortune. Le fils fut donc obligé, à treize ans, d'abandonner ses études, ce qu'il ne fit pas sans verser d'abondantes larmes. « Il suivit dans le Berry son père, à qui l'on avait procuré la faible ressource d'un emploi dans les forges; ce malheureux père ne tarda pas à y mourir de chagrin. Après lui avoir rendu les derniers devoirs, le jeune Sedaine vint retrouver à Paris sa mère qu'il y avait laissée avec un de ses frères. Il mit dans le coche son petit frère qui l'avait accompagné dans le Berry. La place payée, il lui restait dix-huit francs. Il suivit la voiture à pied; il faisait froid, il ôta sa veste et en fit revêtir son frère. Tous les voyageurs en furent touchés; le conducteur le fit monter à côté de lui. Arrivé à Paris, il s'y trouva avec deux frères dont il était l'aîné, et avec sa mère, veuve et pauvre. Pour la soutenir il tailla la pierre; et ce ne fut qu'à force de travail et d'étude qu'il parvint à lui procurer, dans la ville de Montbar, une pension honnête dans un couvent, où elle mourut. » *Ducis.*

L'architecte Buron qui l'employait, le surprit un jour un livre à la main. Étonné de cette circonstance, singulière dans un tailleur de pierres, il le

questionna, reçut ses confidences, le prit en amitié, et finit par l'associer à ses travaux. Plus libre alors, Sedaine put songer à la poésie qu'il avait toujours aimée, et bientôt il dut à une *Épitre à son habit*, charmante du reste, et restée son meilleur poème, la bienveillante protection de M. Lacombe, ancien magistrat, qui l'accueillit comme un frère, et fit de lui son commensal. A partir de 1756, et pendant l'espace d'une trentaine d'années, il ne cessa plus de travailler pour le théâtre, où il obtint des succès signalés. Il eut la gloire peu commune de se voir représenter sur nos trois plus grandes scènes. Mais la comédie italienne principalement fut redevable de sa fortune aux nombreux opéras-comiques qu'il lui donna. Ses ouvrages ont été joués un nombre infini de fois sur tous les théâtres de France ; quelques-uns obtiennent encore de temps en temps les honneurs de la représentation, et *Richard Cœur-de-lion*, entre autres, puis même *le Déserteur* faisaient, pas plus tard que l'année dernière, au théâtre de l'Opéra-Comique, de brillantes recettes, comme aux beaux jours de leur nouveauté. Il est juste pourtant de convenir que le bonheur de cette résurrection doit être plutôt attribué à la musique de Grétry et de Monsigny, qu'aux poèmes aujourd'hui surannés de Sedaine.

Après tout, ses opéras-comiques, quoique ses titres les plus nombreux, ne sont pas les plus brillants. Un grand ouvrage de lui, qui est resté au théâtre français, et que l'on revoit encore parfois avec plaisir, le *Philosophe sans le savoir*, est plus digne de se me-

surer avec la critique et d'en sortir victorieux. C'est la plus importante et la meilleure des compositions dramatiques de Sedaine. Avant de la livrer aux hasards de la représentation, il la soumit à Diderot. L'enthousiaste philosophe, qui était d'ailleurs un des grands admirateurs du talent spontané et vrai de Sedaine, se jeta dans ses bras après la lecture, et s'écria transporté : Oui, mon ami, si tu n'étais pas si vieux, je te donnerais ma fille! Cette pièce au reste ne fut pas d'abord bien accueillie du public, mais elle n'en eut pas moins ensuite une vogue extraordinaire. C'était généralement le sort des ouvrages de Sedaine de tomber à la première représentation, pour se relever ensuite avec éclat, et cela s'explique : Tout déchu qu'il est aujourd'hui, Sedaine était novateur à son époque. Il était véritablement né pour le théâtre, et homme de génie à sa manière, en ce sens qu'il devait tout à l'instinct et rien à l'étude. Il en résulte qu'il était plein de naturel, et, dans notre société fardée, dans celle du xviiie siècle surtout, il faut bien y revenir à deux fois avant de reconnaître la vérité de la nature. Joignez à cela que Sedaine ne savait guère la parer. Il pèche étrangement par le style, et c'est à juger le style que nos sociétés modernes sont surtout habiles. Sedaine, disions-nous, était novateur, et tout novateur risque beaucoup au théâtre. Là, malheur au poëte, quand une scène imprévue et sans précédents vient dérouter le public. C'est par là que le métier, de nos jours, s'est substitué si avantageusement au génie. Quant à Sedaine, il créait : on lui doit

une foule de ressorts dramatiques, dont on a plus tard usé plus habilement que lui peut-être, mais de l'invention desquels il faut lui tenir compte. Chez lui en outre, presque toujours le fond de l'idée est théâtral : aussi quantité de ses œuvres ont reparu dans notre siècle, traitées sous d'autres titres par d'autres auteurs. — N'oublions pas un mot de mention pour la *Gageure imprévue*, joli petit proverbe d'un acte, donné par Sedaine à la comédie française.

Par le malheur de sa position première, cette misère de ses jeunes années, qu'il surmonta parce qu'il eut la force et le courage patient de travailler de ses mains avant de pouvoir vivre de sa plume, Sedaine arriva tardivement à tout, mais il arriva : au théâtre, il avait trente-sept ans quand il lui fut donné de voir jouer sa première pièce ; à l'Académie, il avait soixante-sept ans, à peu près l'âge de l'académicien qu'il remplaçait. Aussi, disait-il dans son discours de réception : « je me vois accueilli par vous, messieurs, pour remplir la place de M. Watelet, dans l'âge même où il était parvenu lorsque la mort l'a séparé de nous ; il semble que vous m'avez donné la tâche honorable d'achever la carrière que la nature aurait dû lui accorder. » Plus loin, il ajoutait avec une modestie charmante et bien sentie : « Si j'eusse été plus tôt éclairé de vos lumières, on n'aurait pas eu sans doute à me reprocher ces défauts que l'Académie ne doit point pardonner, peu de pureté dans mon style, peu de correction, encore moins d'élégance : voilà mes fautes ; la constance seule que j'ai mise à

solliciter votre suffrage a pu les faire excuser. »

Extrayons une page de Laharpe : «Sédaine ne saurait, comme écrivain, entrer en comparaison avec Favart. Ce n'est pas même, à proprement parler, un écrivain, puisqu'il est impossible de soutenir la lecture de la plupart de ses ouvrages, et que dans ceux même qui sont les moins mal écrits, et où le dialogue en prose a du moins quelque naturel, les vers sont généralement si mauvais qu'il n'y a point de lecteur qui n'en soit rebuté. Son talent ne peut absolument se passer ni du théâtre ni de la musique, et pourtant n'est point méprisable. Il faut d'abord songer qu'il n'avait fait aucune espèce d'études, et ce n'était pas sa faute : ce fut au contraire un mérite à lui d'avoir commencé par être tailleur de pierres, ensuite maçon, et de s'être élevé de là jusqu'à la place de secrétaire de l'Académie d'architecture, et même à celle d'académicien français quoiqu'il eût à peine quelque théorie de l'architecture, et qu'il n'en eût aucune de la grammaire. Je ne sais s'il était en état de bâtir une maison ; mais je suis sûr qu'il n'était pas capable de rendre compte de la construction d'une phrase. Son ignorance était extrême ; et pourtant, quoiqu'on ait pu le plaisanter beaucoup sur ses places académiques, je ne pense pas qu'on eût eu tort de les lui accorder. Il ne les dut sûrement pas à l'intrigue : personne n'y était moins propre que lui ; mais les architectes furent flattés d'avoir à leur tête un auteur applaudi, et l'Académie française ne crut pas devoir refuser obstinément un vieux candidat devenu sep-

tuagénaire qui lui apportait quarante ans de succès au théâtre. Elle se chargea de payer la dette du public, dont Sedaine avait su, à l'aide de la scène et du chant, faire si longtemps les plaisirs ; et après tout, si elle avait regardé comme un devoir d'admettre dans son sein le petit neveu de son fondateur, quoiqu'il ne sût pas l'orthographe, elle pouvait bien ne pas regarder comme un tort d'honorer le talent dramatique, en excusant le défaut des premières études, qu'il est si rare et si difficile de suppléer. »

Lorsque le directoire rétablit les Académies sous le titre d'Institut national, Sedaine ne fut pas désigné pour en faire partie. Et pourtant cet honneur lui était dû, et il lui eût procuré en même temps un secours nécessaire à sa famille, à son âge et à son peu de fortune. Aussi se montra-t-il très sensible à ce manque de justice. Il répétait souvent : « Ils disent que je ne sais pas le français ; et moi je dis qu'il n'y en a pas un là qui pût faire *Rose et Colas*. » Si le respect des droits acquis doit en tout temps être considéré comme une chose sainte, c'est surtout quand il s'agit d'un vieillard à qui son grand âge ne permet pas d'en acquérir de nouveaux. Dépouiller injustement un digne vieillard est toujours une lâcheté, dont un gouvernement ne devrait pas se rendre se coupable, et qui pis est c'est une faute, et souvent une une faute inutile, voyez plutôt pour Sedaine : sa dernière heure était marquée au 17 mai 1797, et sa succession académique ne se fût pas fait attendre longtemps. Les journaux, quelques jours avant, annoncèrent prématuré-

ment sa mort, il en lut lui-même la nouvelle, et eut la satisfaction de recueillir les justes éloges provoqués par ses quarante ans de travaux, de succès et de probité.

Suivant le portrait que nous en a laissé Ducis, son digne ami, Sedaine « était pensif, intérieur, très sensible, nécessairement susceptible, sans être difficile et sans se plaindre, vif, mais capable d'empire sur lui-même, connaissant trop les hommes pour compter beaucoup sur leur reconnaissance et pour ne pas s'attendre à leurs injustices, mais sachant les taire et les pardonner... Au seul récit d'une belle action d'humanité ou de courage ses yeux se couvraient d'abord de larmes. Il était né avec un sens exquis et une âme excellente : c'était tout naturellement qu'il voyait juste, comme c'était tout bonnement qu'il était bon. » Sa reconnaissance était solide et de durée : il fit élever, comme son propre fils, David, celui qui fut plus tard le peintre des *Horaces* et des *Thermopyles*, parce qu'il était le petit-fils de ce Buron dont il avait reçu de bons offices, de longues années auparavant, ainsi que nous l'avons vu au commencement de cette notice.

Sedaine fit preuve quelquefois de répartie prompte et fine : un jour, entre autres, Voltaire qui sortait d'une séance de l'Académie, où quelques plagiats littéraires l'avaient choqué, lui ayant dit : Ah ! monsieur Sedaine, c'est vous qui ne prenez rien à personne ! — Aussi ne suis-je pas riche, répondit-il avec autant d'à-propos que de modestie.

IX

VOLNEY.

1795

Constantin-François Chasseboeuf, qui se nomma plus tard Volney, naquit le 3 février 1757 à Craon, petite ville du département de la Mayenne. « Son père, dit-il lui-même, déclara dès ce moment qu'il ne lui laisserait point porter son nom de famille, d'abord parce que ce nom ridicule lui avait attiré mille désagréments dans sa jeunesse, et qu'ensuite il était commun à dix mâles collatéraux dont il ne voulait point qu'on le rendît solidaire. Il l'appela Boisgirais, et c'est sous ce nom que le jeune Constantin-François a été connu dans les colléges. Son père, devenu veuf deux années après la naissance de son fils, le laissa aux mains d'une servante de campagne et d'une vieille parente, pour se livrer avec plus de liberté à la profession d'avocat au tribunal de Craon, d'où sa réputation s'étendit dans toute la province. Péndant ses absences très fréquentes, l'enfant reçut les impressions de ses deux gouvernantes, dont l'une le gâtait, l'autre le grondait sans cesse, et toutes deux farcissaient son esprit de préjugés de toute espèce, et surtout de la terreur des revenants : l'enfant en resta frappé au point qu'à l'âge de onze ans il n'osait rester seul la nuit. Sa santé se montra dès-lors ce qu'elle fut toujours, faible et délicate. Il n'avait encore que sept

ans lorsque son père le mit à un petit collége tenu à Ancenis par un prêtre bas-breton, qui passait pour faire de bons latinistes. Jeté là, faible, sans appui, privé tout-à-coup de beaucoup de soins, l'enfant devint chagrin et sauvage. On le châtia : il devint plus farouche, ne travailla point et resta le dernier de sa classe. Six ou huit mois se passèrent ainsi ; enfin un de ses maîtres en eut pitié, le caressa, le consola; ce fut une métamorphose en quinze jours : l'enfant s'appliqua si bien qu'il se rapprocha bientôt des premières places et ne les quitta plus. » A dix-sept ans il avait terminé toutes ses études de la manière la plus brillante. Mais l'abandon presque complet, dans lequel son père avait laissé sa jeunesse, lui avait fait contracter des habitudes de mélancolie et de méditation auxquelles il dut peut-être un caractère morose et des dispositions misanthropiques, qu'on eut à lui reprocher par la suite.

A cet âge où tant d'autres se livrent à la dissipation et quelquefois même à toutes sortes de déréglements, Volney vint à Paris, complètement maître de sa personne, émancipé par son père, mis en puissance de son héritage maternel; il y passa presque tout son temps dans les bibliothèques publiques. Ses revenus n'étant pas assez considérables pour suffire à ses besoins, il songea à prendre une profession ; son père lui conseillait le barreau ; mais l'aridité des études de jurisprudence le détourna de cette carrière, et son esprit observateur se décida pour des études d'observation, celles de la médecine, si fécondes en

découvertes sur les rapports entre la physique et le moral de l'homme. Il s'y livra trois ans, sans négliger pour cela d'autres travaux plus en harmonie encore avec ses goûts : l'amour des sciences historiques et philosophiques était instinctif en lui; il commença donc par composer un *Mémoire sur la chronologie d'Hérodote*, et l'adressa à l'Académie des inscriptions. Ses opinions s'y trouvant parfois en contradiction avec celles de Larcher, ce professeur censura amèrement l'opuscule du jeune homme, qui soutint son opinion avec toute la chaleur d'un écrivain convaincu et qui, comme il le prouva par la suite, avait raison. Ce mémoire ne passa pas inaperçu, et son auteur obtint, grâce à lui, ses grandes entrées dans tout ce qu'il y avait de salons renommés à Paris, principalement chez le baron d'Holbach et madame Helvétius.

Tout jeune encore par les années, mais déjà vieux par la contemplation et l'étude, il ne lui fallait plus qu'une circonstance, pour donner la mesure de son génie. Cette circonstance arriva, car la nature ne refuse jamais à ses privilégiés cette faveur qui est le complément nécessaire de toutes les autres : Volney, — car nous pouvons désormais l'appeler ainsi, c'est à cette époque qu'il adopta ce nom, laissant celui de Boisgirais, — Volney venait d'hériter d'une modique somme de six mille francs environ; il se promit de la bien employer. Il se décida pour un important voyage; et, comme il le voulait utile et savant, il choisit la plus périlleuse, la plus inconnue des con-

trées, mais celle en même temps qui avait été le berceau primitif de la science, l'Égypte.

Si sa constitution était délicate, son caractère était fortement trempé; il savait bien vouloir ce qu'il voulait. On chercha vainement à le dissuader de son entreprise; sûr de lui-même, il s'y préparait lentement et avec une patiente opiniâtreté. « Il s'exerçait à la course, raconte un de ses biographes, entreprenait de faire à pied des voyages de plusieurs jours; il s'habituait à rester des journées entières sans prendre de nourriture, à franchir de larges fossés, à escalader des murailles élevées, à régulariser son pas afin de pouvoir mesurer exactement un espace par le temps qu'il mettait à le parcourir. Tantôt il dormait en plein air, tantôt il s'élançait sur un cheval et le montait sans bride ni selle, à la manière des Arabes; se livrant ainsi à mille exercices pénibles et périlleux, mais propres à endurcir son corps à la fatigue. On ne savait à quoi attribuer son air farouche et sauvage; on taxait d'extravagance cette conduite extraordinaire, attribuant ainsi à la folie ce qui n'était que la fermentation du génie. »

Une fois en Egypte, Volney se rendit au Caire, observant les mœurs et les coutumes, cherchant à apprendre pour enseigner, et comme il vit que, sans la connaissance de la langue arabe, les résultats de son voyage n'auraient pas toute l'importance dont il s'était flatté, il entreprit d'étudier cette langue, et vite il s'enferme dans un couvent de Coptes, situé au milieu des montagnes du Liban. Il eut la constance

d'y passer huit mois, se livrant à ce travail sans relâche et sans distraction, et qui, plus est, sans le secours d'aucun ouvrage élémentaire ; et au bout de ce temps, se voyant en état de parler cet idiôme, commun à une foule de peuples orientaux, il entreprit ses excursions, plein de courage et d'espoir. Il allait de ville en ville, de tribu en tribu, couchant sous la tente, assujéti à l'existence frugale de l'Arabe, qui n'est qu'une vie de privations pour l'Européen, tellement tourmenté parfois de la faim et de la soif que ses forces l'abandonnaient, souvent accablé, mais jamais découragé. Il parcourut ainsi toute l'Égypte et la Syrie, voyant tout par lui-même, et ne s'en rapportant jamais qu'à ses propres observations, que sa sagesse et son impartialité avaient toujours soin de dégager des préjugés et des passions.

Martyr de son génie, il mena trois ans ce rude et austère commerce ; mais aussi, lorsque, à son retour, il publia *son Voyage en Egypte et en Syrie,* quel dédommagement glorieux ! Nul ouvrage n'obtint jamais une célébrité plus rapide, plus universelle, et l'avenir l'a prouvé, moins éphémère. Il valut à l'appréciateur habile, au peintre éloquent et fidèle, au voyageur de vingt-cinq ans, exact et érudit, l'admiration nationale et européenne. Catherine de Russie lui fit offrir une médaille en or, qu'il accepta comme un témoignage d'estime, et que depuis, lorsque cette impératrice fut devenue l'ennemie de la France, il lui renvoya avec une lettre pleine de dignité et de grandeur. Plus tard, récompense bien autrement

glorieuse! l'armée d'Égypte lui rendait hommage par la voix de Berthier : « Les aperçus politiques sur les ressources de l'Égypte, dit le général dans la relation de cette campagne, la description de ses monuments, l'histoire des mœurs et des usages des diverses nations qui l'habitent, ont été traités par le citoyen Volney avec une vérité et une profondeur qui n'ont rien laissé à ajouter aux observateurs venus après lui. Son ouvrage était le guide des Français en Égypte; c'est le seul qui ne les ait jamais trompés. »

Nommé membre de l'Assemblée nationale, il prit part aux travaux de la Constituante avec éloquence; savoir, conscience et courage, qualités pour lesquelles le plus imposant de ses orateurs avait voué à Volney une profonde estime. Mirabeau ne dédaignait pas même de lui faire des emprunts, et il lui dut entre autres l'un de ses plus beaux mouvements oratoires, le trait fameux : « Je vois d'ici la fenêtre d'où la main sacrilége d'un de nos rois, etc... » Voici avec quelles circonstances, et nous prenons ce détail animé à M. Adolphe Bossange : « Vingt députés assiégeaient les degrés de la tribune nationale. — « Vous
» aussi, dit Mirabeau à Volney qui tenait un discours
» à la main. — Je ne vous retarderai pas long-temps.
» — Montrez-moi ce que vous avez à dire... Cela
» est beau!... mais ce n'est pas avec une voix faible,
» une physionomie calme qu'on tire parti de ces
» choses-là; donnez-les moi. — » Mirabeau fondit dans son discours le passage relatif à Charles IX, et

en tira un des plus grands effets qu'ait jamais produits l'éloquence. »

Quand la nature nous prédestine à quelque grande chose, elle a toujours soin de nous procurer l'éducation physique qui doit donner l'ébranlement à nos pensées. C'est ce qu'elle avait fait à l'égard de Volney : pendant son séjour en Égypte, absorbé dans ses profondes rêveries, il se plaisait à errer au milieu des ruines et vivait volontiers parmi les tombeaux. Il en résulta le livre des *Ruines, ou Méditations sur les révolutions des empires.* Ce bel ouvrage fut « comme l'expression écrite de ces méditations douloureuses que lui inspira l'étude physique, civile et politique des régions qu'il venait de parcourir... Il nous ramène à l'état primitif de l'homme, à sa condition nécessaire dans l'ordre général de l'univers; il recherche l'origine des sociétés civiles et les causes de leurs formations, remonte jusqu'au principe de l'élévation des peuples et de leur abaissement, développe les obstacles qui peuvent s'opposer à l'amélioration de l'homme. » Voilà comment en parla Pastoret, l'académicien successeur de Volney.

Quelque temps avant l'ouverture des débats parlementaires de 1789, Volney avait été nommé aux fonctions difficiles et importantes de directeur général de l'agriculture et du commerce en Corse; puis devenu mandataire du peuple, il avait abdiqué cet emploi salarié. Rendu à lui-même en 1792, il s'embarqua pour cette île, et y acheta le domaine de la Confina, près d'Ajaccio. Il se proposait d'y faire des

expériences agricoles dont le but devait être utile à sa patrie, en lui démontrant qu'elle pouvait trouver en elle-même les produits du Nouveau-Monde, et de consigner toutes ses observations dans un grand et important ouvrage qu'il méditait. Mais il fut contraint d'abandonner son domaine, qu'il appelait ses *Petites Indes*, et le pays même, par suite des troubles que Paoli suscita dans l'île.

Cependant 93 grondait, et sa colère était moins terrible que n'était grand le courage de Volney : « Modernes Lycurgues, s'écriait-il, vous parlez de pain et de fer ; le fer des piques ne produit que du sang ; c'est le fer des charrues qui produit du pain ! » Là dessus, on le traîna dans les cachots, on l'y retint dix mois, et il ne fut redevable de sa liberté et sans doute de la vie qu'au 9 thermidor. Quand, fatiguée de détruire, la Convention reconstruisit enfin, Volney fut appelé à la chaire d'histoire à l'École normale ; et ce ne fut pas un de ses moindres titres à la gloire littéraire que ce haut et utile professorat. Ses leçons attiraient un concours immense d'auditeurs ; mais elles furent bientôt interrompues par suite de la suppression de cette École, déjà renommée.

Rien ne donne autant de lassitude à l'âme que cette perpétuelle instabilité de position. Volney qui, depuis quatre ans, avait passé par tant de situations diverses, sans qu'aucune se fixât à lui, triste du passé, soucieux de l'avenir, se détermina à abandonner la France, et se retira en Amérique pour s'y fixer. Fort

bien accueilli de Washington, l'ancien président de la république, mais mal vu du président actuel J. Adams, qui vengeait peut-être, par les insinuations calomnieuses et la persécution injuste du chef de l'État, l'amour-propre de l'écrivain froissé précédemment par quelques franches critiques de Volney, il se dégoûta en peu d'années du séjour des États-Unis. Les attaques grossières du docteur Prietsley étaient peu faites d'ailleurs pour l'y retenir : cet écrivain, remarquable par ses talents et ses manies, le traitant dans ses diatribes, d'ignorant et de Hottentot, Volney, quelle que fût sa longanimité, se vit bien forcé de lui répondre ; il le fit en anglais; ayant toute raison, il garda toute mesure, et les compatriotes de Prietsley, dit Daru, « ne purent reconnaître un Français dans cette réponse qu'à sa finesse et à son urbanité. » A ces causes de regrets de la patrie, se joignait la nouvelle de la mort de son père, et Volney, rassasié de son exil volontaire, s'empressa de venir revoir la France. De retour au sol natal, sa première action fut d'abandonner à sa belle-mère l'héritage paternel, montrant la tendresse d'un fils à celle qui lui avait toujours témoigné des sentiments de mère.

Son séjour en Amérique n'avait pas été perdu pour sa gloire ni pour la science. Il en rapportait un *Tableau du climat et du sol des États-Unis*, fragment précieux d'un grand travail dans lequel il se proposait d'examiner toute la société américaine, considérée dans les rapports de la civilisation, du commerce,

des lois et des mœurs; travail qu'une longue maladie l'empêcha d'achever, et dont la partie publiée fait vivement regretter celle qui manque. « Là se trouve tracé de main de maître, a dit Laya, le plan topographique de ces vastes régions, qui semblent former une longue chaîne dont chaque anneau est une haute montagne. Là peut-être plus qu'ailleurs, Volney a un pinceau qui anime tout. Ne remarquons que sa définition pittoresque des vents; il n'a pas songé à les personnifier, et cependant vous voyez qu'ils prennent, dans ses descriptions animées, une sorte de forme et de stature homériques. Ce sont des puissances; les fleuves et le continent sont leur empire; ils commandent aux nuages, et les nuages, comme un corps d'armée, se rallient sous leurs ordres. Les montagnes, les plaines, les forêts deviennent le théâtre bruyant de leurs combats. L'exposition des marches, des contremarches de ces tumultueux courants d'air, qui se brisent les uns contre les autres dans des chocs épouvantables, ou qui se précipitent entre les monts à pic avec une impétuosité retentissante; tout ce désordre de l'atmosphère produit un effet qui saisit à la fois l'âme et les sens, et les fait tressaillir d'émotions nouvelles devant ces nouveaux objets de surprise et de terreur. »

Ce n'était pas un voyageur ordinaire que Volney: jamais il ne fait part à son lecteur de ses aventures personnelles; il ne l'entretient pas même des dangers qu'il a courus. Et pourtant le courage qu'il lui a fallu dans ses pérégrinations est aussi grand que le talent

qu'il mit à les décrire. Confiant dans son étoile, le guide fidèle des grands hommes, il ne prenait pas même les mesures de précaution qu'indique la plus simple prudence. Il marchait au travers des animaux féroces des déserts, et des peuplades aussi féroces peut-être, seul, sans appui, sans armes; aussi n'échappa-t-il souvent que par miracle. Un jour, traversant une forêt dans les États-Unis, il s'endormit insoucieux au pied d'un chêne. A son réveil, il veut secouer son manteau, et qu'aperçoit-il? un énorme serpent à sonnettes! La terreur le tint cloué à sa place. L'horrible reptile, troublé dans son repos, se précipita d'un bond rapide à travers la forêt; il avait disparu depuis longtemps déjà, et le bruit de ses écailles ne se faisait plus entendre, que notre voyageur, exténué d'épouvante, n'avait pu songer encore à confier son salut à la fuite.

Dans son séjour de 1792 en Corse, Volney avait fait la connaissance de Bonaparte, qui n'était encore que simple officier d'artillerie. Plus tard, par l'entremise de Laréveillère-Lépaux, il lui avait rendu un service signalé, et ils s'étaient liés d'une amitié intime. A son retour d'Amérique, Volney retrouvait son jeune ami déjà couvert de gloire et l'idole de la nation. Il était loin de se soucier de jouer un nouveau rôle sur la scène politique; mais lorsqu'il vit la liberté près de périr sous l'anarchie, il travailla de tout son pouvoir à la révolution du 18 brumaire. Le lendemain de cette grande journée, Bonaparte lui fit présent d'un magnifique attelage, mais Volney le refusa, comme

il refusa quelques semaines après l'offre du ministère de l'intérieur. « Le premier consul, dit-il en cette dernière circonstance, est beaucoup trop bon cocher pour que je puisse m'atteler à son char. Il voudra le conduire trop vite, et un seul cheval rétif pourrait faire aller chacun de son côté le cocher, le char et les chevaux. » On discutait un jour une mesure aux Tuileries ; on en faisait ressortir le côté avantageux, mais on n'y tenait guère compte de l'intérêt de l'humanité : « Allons c'est encore de la cervelle qu'il y a là, » dit Volney, en mettant la main sur le cœur du premier consul, et lui appliquant ce mot, déjà employé autrefois, et avec plus de raison peut-être, pour Fontenelle.

Mais cette indépendance de caractère et de langage et surtout ce ton de familiarité, reste d'une habitude intime, ne tardèrent pas à déplaire; ce fut bien pis encore quand l'empereur vint à *percer* sous le premier consul. Alors Volney, qui avait été élevé à la dignité de sénateur, et qui l'avait acceptée comme une haute et sainte mission, crut devoir s'en démettre. Cette protestation éclatante retentit en France et en Europe. Napoléon en fut fort irrité, mais il eut l'art de cacher sa colère, et se contenta d'insinuer au sénat de refuser toute espèce de démission de la part de ses membres ; ce qui fut fait peu de jours après.

Forcé de conserver sa dignité, à laquelle il fut encore ajouté un titre de comte, mais rentrant dans la retraite, Volney, parmi d'autres travaux, reprit ses études, autrefois commencées, des langues de l'Asie.

Il semble que cette première détermination de voyager en Égypte ait répandu comme un rayon lumineux sur toute sa brillante carrière : outre deux des principaux ouvrages de notre académicien, que nous devons à ce voyage, c'est sans doute à l'aspérité de ses travaux dans le couvent des Coptes qu'il faut attribuer ses nombreux traités de linguistique, si remarquables par la profondeur des connaissances, la clarté de l'exposition, et par leur but philanthropique, le rapprochement de tous les peuples. Grande idée qui l'occupait encore sur son lit de mort ; car il fondait, par son testament, un prix annuel de douze cents francs, pour le meilleur ouvrage sur l'étude philosophique des langues, « prolongeant, dit Daru, au-delà même du terme d'une vie consacrée tout entière aux lettres, les services glorieux qu'il leur avait rendus ! »

Les travaux opiniâtres et continuels de Volney abrégèrent ses jours. Sa santé, déjà si délicate par elle-même, était devenue languissante. Il sut accepter en philosophe la perspective prochaine de sa mort : « Je connais l'habitude de votre profession, disait-il à son médecin trois jours avant de mourir ; mais je ne veux pas que vous traitiez mon imagination comme celle des autres malades. Je ne crains pas la mort, dites-moi franchement ce que vous pensez de mon état, parce que j'ai des dispositions à faire. » Et le docteur ayant manifesté quelque hésitation : « J'en sais assez ; faites venir un notaire. » Il dicta son testament avec le calme et l'abnégation d'un sage, et s'éteignit le 25 avril 1820.

Il parvint aux honneurs et à une brillante fortune sans les avoir recherchés, et en usa toujours comme s'il avait voulu mériter qu'on les lui conservât. C'était pour lui un bonheur que de rendre heureux tous ceux qui l'entouraient. Ses bienfaits allaient principalement chercher les hommes de lettres indigents ; mais ils se répandaient volontiers sur quiconque pouvait en avoir besoin. Les dignités dont il fut revêtu n'altérèrent pas un instant la simplicité et la modestie de son caractère. « Je suis toujours le même, écrivait-il à un de ses meilleurs amis, un peu comme Jean Lafontaine, prenant le temps comme il vient et le monde comme il va ; pas encore bien accoutumé à m'entendre appeler M. le comte ; mais cela viendra avec les bons exemples. J'ai pourtant mes armes et mon cachet, dont je vous régale : deux colonnes asiatiques ruinées, d'or, bases de ma noblesse, surmontées d'une hirondelle, emblématique (fond d'argent), oiseau voyageur mais fidèle, qui chaque année vient sur ma cheminée chanter printemps et liberté. »

Ajoutons ces quelques traits par Daru : « La franchise des principes de Volney, la noblesse de ses sentiments, la sagesse et la constance de ses opinions l'avaient fait estimer parmi ces hommes sûrs avec qui l'on aime à se rencontrer dans la discussion des intérêts politiques... Quoique personne ne fût plus en droit d'avoir un avis, personne ne se prescrivait une plus grande tolérance pour les opinions contraires. Dans les assemblées d'État comme dans les séances académiques, l'homme qui y apportait tant de lu-

mières votait selon sa conscience que personne ne pouvait ébranler; mais le sage oubliait sa supériorité pour écouter, pour contredire avec modération, et pour douter quelquefois. L'étendue et la variété de ses connaissances, la force de ses raisonnements, la gravité de ses mœurs, la noble simplicité de son caractère lui avaient fait dans les deux mondes d'illustres amis. »

Il faisait partie de l'Institut depuis sa fondation, et cet honneur lui avait été décerné pendant l'époque où il était en Amérique. La société asiatique séante à Calcutta s'était aussi empressée de recevoir Volney parmi ses membres, du moment qu'il eût publié son premier ouvrage intitulé *Simplification des langues orientales;* hommage flatteur, puisqu'il lui venait de la seule société savante qui pût juger du mérite de son travail.

X

LE MARQUIS DE PASTORET.

1820

CLAUDE - EMMANUEL - JOSEPH - PIERRE MARQUIS DE PASTORET, naquit en 1756 à Marseille, d'une famille ancienne et illustre de la magistrature. Son père exerçait en cette ville la charge de lieutenant-général de l'amirauté dans les mers de Provence. De glorieux antécédents de famille faisaient, pour ainsi dire, une

loi à Pastoret de se destiner à la carrière judiciaire ; aussi se fit-il recevoir avocat, et acheta-t-il, quelques années après, une charge de conseiller à la Cour des aides de Paris. Déjà, comme il devait le faire dans tout le cours de sa vie, il menait heureusement de front les travaux de l'homme de lettres et les devoirs de l'homme public. En 1778, avant de quitter la Provence, il avait publié un volume de poésies, qu'il fit suivre, à peu de distance, d'une traduction en vers des élégies de Tibulle. Mais du moment qu'il se fût mis en relation avec d'Alembert, Buffon et autres savants, peu partisans des muses, comme on sait, il sembla renoncer à leur commerce, et entreprit des études plus graves.

A partir de l'année 1784, il remporta plusieurs prix successivement à l'Académie des inscriptions et belles-lettres : pour un *Mémoire sur les lois maritimes des Rhodiens*, pour un autre *Mémoire sur Zoroastre, Confucius et Mahomet,* enfin pour un livre sur *Moïse considéré comme législateur et comme moraliste*. Le monde savant s'émut de succès si rapidement répétés; l'Académie crut devoir admettre celui qu'elle avait couronné trois fois; ainsi, avant d'avoir atteint l'âge d'homme, avant qu'il eût trente ans, Pastoret obtenait et avait mérité les récompenses du savant, et il remplissait avec honneur les fonctions du magistrat.

Tous ces ouvrages n'étaient cependant encore pour Pastoret que le prélude de travaux plus importants. Il puisait, dans les opinions philosophiques de l'épo-

que, et dans la fréquentation de ce qu'il y avait alors d'hommes de lettres distingués, l'amour des réformes utiles et le besoin de le répandre. C'est ce qui lui fit entreprendre le *Traité des lois pénales* qu'il publia en 1790. La France ne fut pas seule à faire accueil à ce livre ; l'Europe entière y applaudit ; Filangieri et Beccaria adressèrent à son auteur leurs félicitations d'outre-monts ; et le prix Montyon, prix anonyme encore à cette époque, et distribué pour la première fois, lui fut adjugé pour son utilité morale. Et toutes ces faveurs lui étaient dues, si le zèle ardent de l'humanité, la haine énergique des abus, en même temps qu'une résistance à des entraînemens imprudents, si tout cela, disons-nous, uni à des qualités littéraires remarquables, telles que la sagesse et la méthode dans l'ordonnance, la profondeur dans le savoir, la clarté et la vie dans le style, appelle les éloges et les récompenses. L'ouvrage entier, dit Laya, « est un docte commentaire de cette pensée de Montesquieu : qu'il ne faut pas que les hommes soient conduits par des lois extrêmes, ou de cette autre maxime, si touchante et si profonde, de Shakespeare : que la pitié est la vertu des lois. »

Bientôt s'ouvrit devant Pastoret une nouvelle et plus difficile carrière : le magistrat devint législateur. Député de Paris à l'Assemblée législative, il donna, comme orateur, des preuves d'éloquence souvent, des preuves de dialectique toujours. Nous nous abstiendrons de le suivre dans son existence poli-

tique, mais non pas avant d'avoir fait cette remarque, applicable à tant d'hommes de nos jours d'agitations et de débats éternels, à savoir qu'il fut trouvé trop ardent réformateur par les partisans d'un système vieilli et caduc, et trop timide par les rêveurs d'impraticables utopies. Ajoutons encore ceci, avec Roger : « Il possédait le double sentiment de la liberté et de la foi monarchique, double sentiment pour ainsi dire inné, qui, développé par l'éducation, s'est manifesté franchement, l'un aux premiers symptômes de la révolution de 1789, l'autre aux premières atteintes portées au trône de Louis XVI. Tant qu'il a cru nos libertés douteuses, il a cherché à les établir ; dès qu'on les a menacées, il s'en est montré le défenseur. Mais, convaincu qu'il ne peut y avoir de liberté en France qu'à l'abri du pouvoir royal, il n'a pas, comme on l'a dit de quelques autres, volé au secours du vainqueur ; c'est au pouvoir attaqué dans sa base qu'il a prêté son appui. Du 20 juin 1792 jusqu'en 1830, Pastoret ne s'est pas écarté de cette ligne ; il n'a cessé d'être, comme ses pères, également fidèle aux droits de la nation et aux droits de la royauté. »

Dans le cours d'une carrière politique de quarante ans, Pastoret fut successivement ministre de l'intérieur en 1791 (mais il ne fit que passer au ministère) ; président, puis premier syndic du département de Paris ; membre, comme nous l'avons dit, de l'Assemblée législative, et président de cette assemblée ; député au conseil des Cinq-cents pour le départe-

ment du Var ; désigné par le vœu du collége électoral de la Seine pour entrer au sénat, dont il devint membre en 1809 ; pair de France, en 1814 ; vice-président de la chambre des pairs ; et enfin le dernier chancelier de la restauration. Passionné pour la gloire des lettres, et pénétré de l'orgueilleux amour des beaux génies de la France, c'est lui qui, au moment de la mort de Mirabeau, alla, à la tête d'une députation, demander à la barre de l'Assemblée constituante la consécration de l'église Sainte-Geneviève comme Panthéon patriotique ; lui qui, dans l'élan d'un enthousiasme inspiré, en proposa la fameuse inscription : *Aux grands hommes la patrie reconnaissante!* et qui, plus tard, en 1797, réclama, avec une chaleur vraiment sentie, les honneurs de ce Panthéon pour les cendres de Montesquieu.

A d'autres époques de sa vie Pastoret s'était fait remarquer comme administrateur dans le conseil des hospices, et l'on peut mettre au rang de ses meilleurs ouvrages son *Rapport sur les hôpitaux*, mémoire très étendu, fécond en clarté, en intérêt, en science pratique, en vues élevées, qui fit décerner à son auteur le surnom glorieux de rapporteur général de la charité ; et, comme professeur, à la chaire de droit naturel et de droit des gens, où ses leçons, données avec ardeur pendant quatre années, furent constamment reçues avec applaudissement par un auditoire nombreux.

Pastoret, qu'avait oublié la hache de 93, n'avait échappé que par la fuite aux proscriptions du 18 fruc-

tidor. Il chercha un refuge en Suisse et un asile chez Necker, qui le reçut, pour nous servir des expressions de Roger, « avec cette politesse peureuse qui vous engage à partir, tout en vous priant de rester. » Il partit donc et s'en fut à Venise, où il put travailler avec calme et bonheur à son œuvre capitale, l'*Histoire de la législation*. Laya disait de cet ouvrage : « Montesquieu avait révélé l'esprit du code législatif, Pastoret en suivit l'histoire. C'est une grande entreprise qui ne demandait rien moins que la vie d'un homme, une encyclopédie législative que pourront consulter avec fruit les publicistes, les jurisconsultes, les magistrats et les historiens » Pastoret y travailla en effet toute sa vie. Il la continuait encore sur la fin de ses jours, et le onzième volume en a paru en 1839. Là l'auteur, plus qu'octogénaire, adressait aux lettres ces touchants adieux, gages d'une parfaite sérénité d'âme et d'une plénitude d'esprit, rare dans un âge aussi avancé : « Je termine ici, disait-il, la première partie de l'histoire de la législation. Jeune homme, à peine admis dans la magistrature, j'avais conçu le projet de ce grand ouvrage. Je l'ai suivi dans toutes les phases d'une vie orageuse, et la terre d'exil m'en vit occupé, aussi bien que la royale demeure où la bonté de nos rois m'avait placé. J'abandonne à regret ce travail, qui s'est associé à tant d'autres travaux depuis cinquante années ; mais je le mets avec quelque confiance sous la protection des hommes, dont l'amitié m'a été si précieuse ; du pays, où l'estime de mes concitoyens a récompensé quelques ef-

forts et quelque courage. Puissent ceux qui viendront après moi se donner, au milieu des révolutions qui les menaceront encore, la consolation d'un travail constant, l'appui d'un grand devoir, l'espérance d'une récompense plus élevée! Puissent-ils avoir des jours plus prospères, et puisse la bénédiction d'un vieillard, à qui il fut donné de s'asseoir sur le siège de L'Hôpital, les suivre dans leurs efforts et les récompenser, lorsqu'après les soins orageux des affaires ils conserveront assez de force et de courage pour se livrer aux charmes de l'étude, sans oublier les règles sévères du devoir. »

Pastoret mourut le 29 septembre 1840. Nous sommes loin d'avoir rappelé tous ses ouvrages. Selon notre habitude, nous n'avons signalé que les principaux. Il a dit quelque part de lui-même, avec une modestie noble et rare : « En composant mes ouvrages, j'ai eu souvent lieu de craindre que la nature, qui m'a accordé la patience nécessaire aux grands travaux, ne m'ait refusé le talent qui les fait vivre. » M. de Sainte-Aulaire a, dans son discours de réception, fort bien répondu à cette crainte, en appréciant avec une rare justesse la nature des travaux de son prédécesseur : « M. Pastoret ne se rendait pas justice. Sa place restera marquée parmi les hommes dont les lettres s'honorent; et ses utiles travaux, empreints d'un sentiment si vrai, d'une inspiration si consciencieuse, obtiendront, dans tous les temps, un juste tribut d'estime et de respect. Les savants du XVIe et du XVIIe siècles, qui ont reconstruit le

monde ancien et fouillé les origines de la société moderne, étaient des hommes de la trempe de M. de Pastoret ; mais les Mabillon, les Montfaucon, les Petau appartenaient à des ordres religieux. Retirés dans leurs cloîtres, sous l'abri d'une règle protectrice, leur vie s'y partageait doucement entre l'étude et la prière. On s'étonne davantage qu'un homme public, constamment engagé dans toutes les luttes politiques qui, pendant cinquante ans, ont désolé ou illustré notre pays, ait trouvé le loisir de publier les ordonnances de nos rois, de continuer l'histoire littéraire de la France, de composer l'histoire générale de la législation, et tant d'autres ouvrages encore, fruit d'une attention soutenue et des recherches les plus persévérantes. »

Les traits distinctifs du caractère de Pastoret étaient une grande douceur, une modération conciliante, une égalité d'âme remarquable, qui fit graver sur une médaille frappée en son honneur cette devise : *nullæ impar fortunæ!* et surtout une charité prodigue. Le peuple lui connaissait bien cette vertu ; car aux trois jours, quelques combattants ayant vociféré contre sa demeure, et la signalant comme un repaire d'ennemis, tout le quartier se souleva pour la défendre, et l'on disait : « Eux des ennemis ! c'est la maison de l'aumône! Le mari, la femme, tous les malheureux les connaissent, allez ! »

En 1819, un anonyme fit déposer à l'Académie une somme de 1,500 francs, pour être donnée en prix à la meilleure pièce de vers sur le dévouement

de Malesherbes. Cet anonyme, que la mort seule a révélé, c'était Pastoret.

Pastoret a laissé un fils qui marche dignement sur les traces de son père, dans un genre moins austère, il est vrai, mais plus favorable à l'inspiration de l'écrivain.

XI

M. LE COMTE DE SAINTE-AULAIRE.

1841

M. LE COMTE LOUIS BEAUPOIL DE SAINTE-AULAIRE, pair de France, ambassadeur de France en Angleterre, né en 1779, d'une famille ancienne et distinguée du Périgord. Ce n'est pas la première fois que ce nom figure dans les annales de l'Académie. M. le comte de Sainte-Aulaire descend de cet aimable vieillard que la renommée littéraire vint trouver lorsqu'il avait passé soixante ans, et dont nous verrons la notice au douzième fauteuil. Il fut élevé à l'école du malheur, la plus rude mais la plus profitable de toutes. Son père ayant quitté la France à l'époque de nos troubles, il demeura longtemps seul, sans fortune, avec une mère dont il était l'idole, et dont son amour filial était l'unique soutien. Aussi comprit-il la nécessité du travail, et étudiait-il jour et nuit pour entrer à l'École polytechnique, nouvellement fondée, et où il eut l'honneur d'être admis par Laplace.

Un esprit fin et aimable, et surtout les qualités de l'homme du monde, dont M. de Sainte-Aulaire est doué au suprême degré, le firent accueillir avec empressement par la haute société du faubourg Saint-Germain ; et l'empereur qui, comme on le sait, aimait à recruter ses hauts dignitaires dans les rangs de l'ancienne noblesse, se l'attacha en 1811, en qualité de chambellan. Plus tard, charmé de sa politesse exquise, de ses manières bienveillantes, il comprit l'avantage de déférer une partie de son pouvoir à un fonctionnaire si capable de le faire aimer, et il lui confia la préfecture de la Meuse, d'où la restauration le fit passer à celle de la Haute-Garonne. Mais à tous les dons de l'homme aimable, M. de Sainte-Aulaire joignait les capacités habiles de l'administrateur et le zèle éclairé du grand citoyen ; et le département de la Meuse, qui regrettait de ne l'avoir plus pour préfet, le voulut pour député. Il parut pour la première fois à la tribune en 1815, et il y révéla un talent oratoire des plus distingués. « Les uns, disait Roger, trouvaient ses discours trop bien écrits pour avoir été improvisés ; les autres, pour attester l'improvisation, arguaient de quelques négligences qui ne seraient pas arrivées à l'écrivain ; à quoi les premiers répondaient que c'étaient, comme dans la parure d'une coquette, des négligences arrangées. Etrange, mais honorable dispute dont peu d'auteurs ont eu à se plaindre, ou, pour mieux dire, à se vanter. »

M. le comte de Sainte-Aulaire est pair de France depuis la mort de son père, arrivée en 1829. Il fut

fait officier de la Légion-d'Honneur d'une manière qui mérite d'être racontée : sous le consulat, dans une circonstance difficile, il avait rendu service au marquis, plus tard duc de Rivière. Celui-ci voulant, à son lit de mort, lui donner un témoignage de souvenir et de reconnaissance (telles étaient les expressions du testament), lui légua sa croix d'officier de la Légion-d'Honneur. Mais, remarquait le notaire, cette clause n'avait qu'une valeur matérielle, puisque M. de Sainte-Aulaire n'était que chevalier. Charles X, informé du service et de la reconnaissance, et devinant le vœu du testateur, donna sur-le-champ à la clause la valeur morale qui lui manquait, en élevant le légataire au grade d'officier. Depuis la révolution de juillet, le roi l'a revêtu des plus honorables et des plus difficiles fonctions : presque constamment ambassadeur, hier à Rome, aujourd'hui en Angleterre, recueillant de toutes parts des témoignages d'estime, également flatteurs pour le diplomate et pour l'homme privé, M. de Sainte-Aulaire a fait admirer et aimer partout cette élégance de mœurs, cette distinction de langage dont, presque seul aujourd'hui, il a conservé la tradition, et qui, loin de nuire aux talents du négociateur, lui facilitent le succès des transactions avantageuses.

Disons après Roger : « L'Académie, fidèle à l'esprit de son illustre fondateur, n'ouvre pas seulement ses portes avec joie à l'orateur, au poëte, à l'écrivain moraliste ou au critique judicieux, elle aime encore à s'accocier les hommes dont l'esprit

conciliant et doux, dont le commerce agréable et facile, dont le langage plein de goût et de mesure, peuvent contribuer le plus à maintenir l'ancienne urbanité de ses assemblées et de ses délibérations. »
Mais M. de Sainte-Aulaire avait d'autres titres encore à l'adoption académique, titres vraiment littéraires : il a paru de lui en 1827 une *Histoire de la Fronde*, en trois volumes in-8º, et cet ouvrage a obtenu l'honneur, justement mérité, d'une seconde édition.
« C'était une grande entreprise que de tenter une histoire sérieuse de cette époque connue sous le nom de la Fronde, bizarre et souvent burlesque épisode de nos annales, où la gravité des actions est presque étouffée sous le ridicule des moyens, où l'on se révolte par galanterie, où l'on se bat à toutes les heures, sauf à l'heure du souper ; où les combattants, ayant pour signe de ralliement, soit un bouquet de paille, soit un morceau de papier, comptent parmi leurs chefs un archevêque et une princesse ; où, passant lestement d'un camp à l'autre, on dément le lendemain ses amis, ses discours, ses promesses, ses compliments et ses profondes convictions de la veille ; où l'on s'unit sans se plaire ; où l'on se tue sans se haïr ; où la chanson et l'épigramme se mêlent et se confondent avec les coups d'épée et de mousquet ; où les plus illustres noms se laissent aller aux passions les plus misérables ; où le grand Condé et le grand Turenne préparent à qui mieux mieux la page de leur vie qu'il faudra déchirer ; où il n'apparaît plus en France qu'un seul sage,

un seul héros, un seul homme, le président Molé; où un petit-fils de Henri IV se fait proclamer roi des halles; où la noblesse française se réunit en corps aux Augustins pour délibérer sur l'importante affaire d'un tabouret accordé par la reine régente à M^{me} de Pons ; où enfin le peuple étourdi, poussé à droite, à gauche, tantôt battant, tantôt battu, toujours payant, se console en chantant lui-même sa misère. » Ce tableau si pittoresque et si saisissant est dû au pinceau du spirituel auteur de l'*Avocat*.

M. de Sainte-Aulaire a donc vu et fait ressortir le côté sérieux de ce drame bouffon. Il a donné un récit simple et fidèle des événements, et a puisé ses ornements aux sources les plus authentiques. Son ouvrage est d'une lecture très attachante; c'est un flambeau à l'aide duquel on peut lire avec plus de fruit et de sécurité les nombreux et curieux mémoires qui nous restent de cette époque.

IV

LE FAUTEUIL DE L'ABBÉ GIRARD.

LE FAUTEUIL DE L'ABBÉ GIRARD.

I

PHILIPPE HABERT.

1654

Philippe Habert, né à Paris vers l'an 1604, avait montré dès son enfance beaucoup de penchant et d'aptitude pour les lettres. Il les cultiva toute sa vie; mais outre que sa vie fut très courte, il ne put y apporter des soins bien sérieux ni un esprit exempt d'autres soucis. Il avait entrepris la carrière des armes; fort aimé du maréchal de la Meilleraye, il en reçut l'emploi de commissaire de l'artillerie. Il prit part aux plus brillants faits d'armes de cette époque, à la bataille d'Avein, au passage de Bray, aux sièges de Lamotte, de Nancy et de Landrecies. En 1637, au siège d'Émerick, en Hainaut, il se trouvait parmi les munitions de guerre, qui étaient dans ses attributions, quand la mèche d'un soldat vint à tomber dans un tonneau de poudre : une muraille sauta, et Habert se vit écraser

sous les décombres. Il n'avait que trente-deux ans.

Mourir à trente-deux ans c'est, pour un poëte, mourir pour ainsi dire au berceau, à une époque surtout de littérature naissante. Il serait donc doublement injuste d'exiger de celui-ci beaucoup de titres littéraires. Le seul ouvrage qu'il eût fait imprimer, parmi quelques autres demeurés manuscrits, était un petit poème intitulé *Le temple de la mort*. Il fut très remarqué, et Pellisson, son contemporain à peu d'années près, le nomme « une des plus belles pièces de notre poésie française. » Et Pellisson, qui naturellement ne parlait que du passé, a raison : les vers de Habert sont fort remarquables pour le temps; et plus d'un siècle après d'Alembert a cru pouvoir en citer quelques-uns, afin, disait-il, de faire honneur à l'Académie, dans cette enfance de la poésie française, du talent poétique d'un de ses premiers membres.

Pellisson nous a laissé de Habert le portrait suivant : « Sa taille était moyenne, ses cheveux blonds, ses yeux bleus, son visage pâle et marqué de petite vérole. Sa mine et sa conversation étaient froides et sérieuses. Il avait les sentiments élevés, le courage grand, les passions ardentes. Il était civil, discret et judicieux, homme d'honneur et de probité; et tous ceux qui l'ont connu en parlent comme d'une personne, non seulement fort aimable, mais encore digne d'une estime toute particulière. »

Il était du nombre des beaux-esprits de la réunion Conrart; et il fut un des membres à qui l'on confia l'examen du projet d'organisation de l'Académie pré-

senté à Richelieu. Gombauld fut chargé par la compagnie de faire son éloge, et Chapelain son épitaphe. Depuis la fondation, qui ne datait encore que de deux ans, Habert était le troisième membre que l'on perdait.

II

ESPRIT.

1657

Jacques Esprit naquit à Béziers en 1611. Il touchait à sa dix-huitième année lorsqu'il vint à Paris retrouver son frère aîné, qui était prêtre de l'Oratoire, et qu'il se fit recevoir aussi dans la même congrégation, moins par vocation que par l'entraînement de l'exemple. Aussi n'y resta-t-il pas ; et quoiqu'on l'ait appelé longtemps l'abbé Esprit, il ne fut jamais dans les ordres, et même il se maria, comme nous allons le voir tout-à-l'heure. A l'Oratoire, il étudia quatre ou cinq ans les belles-lettres et la théologie ; puis, séduit par les charmes du monde, qu'il voyait dans tout son éclat à l'hôtel de Liancourt et à celui de Rambouillet, dans lesquels il avait eu occasion de se faire connaître, il quitta sa cellule et suivit le commerce des grands. Il avait tout ce qu'il fallait pour se faire bien venir : une heureuse physionomie, un esprit délicat, des manières vives et enjouées, une

grande facilité à bien rendre ses idées ; soit dans la conversation, soit la plume à la main. Son premier protecteur fut le duc de La Rochefoucauld, le fameux auteur des *Maximes*, auquel il convenait beaucoup et qui se plaisait à le produire partout. Esprit devint tout-à-fait à la mode. Le chancelier Séguier le demanda à La Rochefoucauld, qui ne s'en défit pas sans peine. Le chancelier lui donnait sa table et une pension de cinq cents écus ; et non content de cela, il lui en procura une de deux mille livres sur une abbaye, et lui fit avoir le brevet de conseiller d'État. Tout alla bien jusqu'en 1644 ; mais tant de faveur lui avait fait des jaloux, qui le desservirent auprès du chancelier : tombé dans sa disgrâce, il se réfugia au séminaire de Saint-Magloire, mais il n'en prit pas l'habit.

La fortune ne tarda pas à lui sourire de nouveau. Le prince de Conti, qu'une fervente dévotion amenait souvent chez les oratoriens, parmi lesquels il avait ses directeurs, y connut Esprit, le prit en affection, et fut enchanté de lui. Il lui fit abandonner ce séminaire, l'amena dans son hôtel, où il lui donna un logement avec mille écus de gratification annuelle. Il ne borna pas même là sa munificence ; car quelque temps après, Esprit désirant se marier, mais n'ayant pas de quoi assurer un douaire à sa femme, le prince lui donna à cet effet quarante mille livres, et sa sœur Mme de Longueville y ajouta quinze mille livres dans la même intention. Quand le prince de Conti fut nommé gouverneur de Languedoc, Esprit

le suivit par reconnaissance dans cette province ; son empire alla toujours croissant, au point que bientôt les affaires, petites ou grandes, ne passèrent plus que par ses mains. Cela dura jusqu'à la mort de son bienfaiteur en 1666. Esprit lui survécut de douze ans, et résida tout le reste de sa vie dans le Languedoc, entièrement occupé de l'éducation de ses trois filles. Il mourut à Béziers le 8 juillet 1678.

Un trait qui fait honneur à sa mémoire, c'est qu'Esprit restitua, dès qu'il le put, au prince de Conti les quarante mille francs dont il avait été gratifié jadis. Le prince répandait ses aumônes d'une main fort prodigue, et en faisant cette restitution à laquelle rien ne l'obligeait, « cette somme, lui dit Esprit, devient trop nécessaire à votre altesse pour le soulagement des veuves et des orphelins. Reprenez-la. »

Tallemant des Réaux, cette mauvaise langue, prétend qu'une grande partie, sinon la totalité, des *Maximes* de La Rochefoucauld, revient à Esprit du droit de paternité. Mais en ce cas comment concilier la supériorité incontestable de cet ouvrage avec la médiocrité non moins avérée de ceux qui portent le nom d'Esprit ? des *Faussetés des vertus humaines*, par exemple ? deux volumes d'un pâle commentaire des *Maximes* ! Non, laissons à chacun son bien, et que la calomnie spirituelle n'étouffe pas la sainte vérité.

III

COLBERT.

1678

Jean-Nicolas Colbert, né en 1654, mort le 10 décembre 1707. Il avait vingt-quatre ans seulement quand il devint membre de l'Académie, qui honorait en lui les services rendus aux lettres par son père, le grand ministre. Mais le nom glorieux qu'il portait n'était pas son seul titre ; de bonne heure il avait su faire preuve de talent, de savoir et d'éloquence. Ses rares qualités lui valurent d'être placé à la tête d'un diocèse important, celui de Rouen, dont il fut archevêque. Il s'y fit remarquer par des prédications pleines d'une onction touchante, et par ses instructions à son clergé, dans lesquelles il sut toujours conserver l'heureux accord de la science évangélique et de la tolérance chrétienne. Il donna des témoignages touchants de cette dernière vertu, vertu si bienfaisante et si rare ! par une charité compâtissante et éclairée envers les calvinistes. Tout archevêque qu'il était, il sut plaider éloquemment leur cause auprès de Louis XIV ; dans un discours qu'il lui adressa, à la tête du clergé de France, il donnait à leur égard des conseils salutaires, et si peu suivis, de bienveillance et de douceur ; il déplorait et éloignait la triste perspective de recourir au fer et au feu pour exterminer l'hérésie, comme on l'avait fait dans les règnes

précédents. Il avait eu, dit-on, recours à Racine pour composer cette harangue. Si le fait est vrai, il est honorable pour le grand poëte, que nous en croyons bien capable ; mais ce n'en était pas moins un acte de noble courage à Colbert d'accepter et de prononcer ainsi cette harangue, véritablement apostolique.

Il avait eu l'honneur d'être reçu par Racine qui, dans sa réponse, complimenta le récipiendaire sur l'excellente philosophie enseignée publiquement par lui, et ajouta : « L'Académie a pris part à tous vos honneurs. Elle applaudissait à vos brillants succès ; mais depuis qu'elle vous a entendu prêcher les vérités de l'Évangile avec toute la force de l'éloquence, alors elle ne s'est plus contentée de vous admirer, elle a jugé que vous lui étiez nécessaire. »

L'étendue des connaissances de Colbert lui avait également mérité d'être admis dans l'Académie, alors naissante, des inscriptions et belles-lettres. Le poëte Santeuil avait célébré en beaux vers latins la bibliothèque du prélat, remarquable par le nombre et surtout par le choix de ses livres, qui n'étaient pas seulement un ornement frivole pour leur propriétaire.

D'Alembert a écrit : « Les qualités littéraires étaient relevées et même sanctifiées dans l'archevêque de Rouen par toutes les vertus épiscopales, par la vie la plus exemplaire, et la plus tendre bienfaisance pour les malheureux. »

IV

FRAGUIER.

1707

Claude-François Fraguier, second fils de Florimond Fraguier comte de Dennemarie, naquit à Paris le 28 août 1666. Il fit de brillantes études chez les jésuites, reçut les leçons des Rapin, des Commire, des Jouvency, des La Rue, et dans cet âge tendre où le cœur s'ouvre si facilement aux premières impressions, l'affection qu'il ressentit pour ses maîtres l'engagea d'entrer dans leur société. Il n'avait pas encore dix-sept ans accomplis. Après son noviciat, on l'envoya professer les belles-lettres à Caen, où une étroite amitié l'unit bientôt au savant Huet et au poëte Segrais, dans le commerce desquels il sentit redoubler le penchant naturel qui le portait vers la littérature.

Il cultivait surtout les lettres grecques et latines, et le talent qu'il y acquit étonna même ses deux amis. De Boze raconte à ce sujet une particularité qui nous paraît mériter d'être reproduite. « Dans la lecture d'Homère, que Fraguier avait bien recommencée cinq ou six fois en moins de quatre ans, il lui arriva une chose qui, quoique probablement arrivée à la plupart de ceux qui en ont fait de même leur principale étude, ne laissera pas aujourd'hui de

paraître fort singulière. Pour mieux retenir, ou pour reconnaître plus facilement les beaux endroits de ce poëte, il les soulignait d'un coup de crayon dans son exemplaire, à mesure qu'il le lisait. A la seconde lecture, il fut surpris de retrouver des beautés qu'il n'avait pas aperçues dans la première, et qui, plus vives encore, semblaient lui reprocher une injuste préférence. Cet incident se renouvela à la troisième, à la quatrième lecture; et de surprise en surprise, de remarques en remarques, l'ouvrage se trouva souligné presque d'un bout à l'autre. Ce n'était, selon lui, qu'après avoir éprouvé quelque chose de semblable, qu'on pouvait parler dignement du prince des poëtes. »

Telles étaient les douceurs qui charmaient son professorat, lorsque, au commencement de la cinquième année, ses supérieurs le rappelèrent à Paris pour qu'il y étudiât la théologie. Son imagination vive et poétique ne pouvant se faire à cette étude aride, il s'en dédommageait en composant, dans le goût de Catulle, des épigrammes latines qui furent goûtées du sévère Boileau. Il écrivit aussi, dans la même langue, une ode magnifique sur l'exaltation du pape Innocent XII, et quelques fables allégoriques en vers grecs et latins pour venger son ami, le P. Bouhours, des attaques injustes d'un fameux journaliste du temps. Mais la gloire mondaine que ces différentes productions lui valurent ne se trouva pas du goût de ses supérieurs, et l'abbé Fraguier aima mieux les quitter que de les chicaner là-dessus. Il sortit donc des jé-

suites après avoir fait partie pendant onze ans de leur communauté.

Libre d'engagement religieux, et l'esprit plus alerte, il pénétra de plus en plus dans la profondeur des beautés antiques. L'Académie des inscriptions l'adopta en 1705, et l'Académie française jeta les yeux sur lui. Son élection donna lieu à une circonstance que nous devons rapporter, pour montrer la vigilance de Louis XIV sur tout ce qui tenait à la compagnie. « Quoique l'Académie française, dit l'abbé d'Olivet, eût choisi pour un de ses membres un savant que l'Académie d'Athènes eût volontiers pris pour son chef après la mort de Platon, cependant, parce que l'assemblée n'était ce jour-là composée que de dix-sept académiciens, le roi fit savoir à ces messieurs : « qu'il regardait comme nul tout ce qui s'était fait
» dans leur assemblée, la compagnie n'ayant pu rien
» faire de contraire au réglement, qui demande la
» présence de vingt académiciens pour admettre
» comme pour exclure quelqu'un du corps; que son
» intention était que tous les statuts et réglements
» ordonnés pour l'Académie fussent exécutés à la
» lettre, sans qu'il fût jamais permis d'y apporter au-
» cune restriction ni interprétation; que, dans les
» cas qui pourraient souffrir difficulté, il laissait seu-
» lement la voie des remontrances. » Après quoi la lettre du secrétaire d'État (Ponchartrain) portait que l'on eût à procéder tout de nouveau à cette élection, suivant les formes ordinaires, et avec une entière liberté de suffrages. Mais, de peur qu'on ne soup-

connût que ce qui avait déplu au roi fût autre chose qu'un manque de formalité, il ajoutait : « Et Sa Ma-
» jesté m'a commandé de déclarer en même temps
» que ce serait mal expliquer cet ordre que de croire
» que le roi donne aucune exclusion à M. l'abbé
» Fraguier, dont le mérite est connu; rien n'étant
» plus contraire à l'intention de Sa Majesté, qui ne
» souhaite en ceci, comme en toute occasion, que
» de renouveler le zèle de l'Académie sur tout ce qui
» peut y conserver la discipline et le travail. »

L'abbé Fraguier paya cher le bonheur qu'il goûtait dans ses occupations studieuses. Non content de travailler le jour, souvent il écrivait encore la nuit, dans les nuits d'été surtout alors que la fraîcheur des idées semble participer de celle de l'atmosphère. A demi vêtu devant sa fenêtre ouverte, il oubliait le soin de sa santé, absorbé dans le charme de la composition. Mais bientôt une paralysie douloureuse lui attaqua les nerfs du cou. Par suite de cet accident, sa tête, abandonnée désormais à son propre poids, retombait et restait penchée sur son épaule d'une façon aussi désagréable qu'incommode ; et, dans les opérations les plus nécessaires, il lui fallait de pénibles efforts pour la remettre un instant en son état naturel.

Eh ! bien, cette affreuse situation même n'interrompit pas ses travaux. « Tenant d'une main sa plume, sa tête de l'autre, et obligé de se reposer quelquefois à chaque mot, presque toujours à chaque ligne, il venait à bout des extraits les plus difficiles ; il com-

posait de savantes dissertations, où l'étendue et la
fidélité de sa mémoire suppléait à toutes les recher-
ches, et ne laissait aucun vestige de ses infirmités.
On s'en apercevait bien moins encore dans les choses
qui étaient purement de goût. Le sien n'avait rien
perdu de sa délicatesse, et dans le temps même qu'il
pouvait à peine se soulever de son fauteuil pour faire
honnêteté à ceux qui entraient dans sa chambre, ou
qui en sortaient, elle ne désemplissait pas de gens de
lettres, empressés de puiser dans ses entretiens ces
grandes règles du beau, qui s'inspirent plutôt qu'elles
ne s'enseignent. L'Académie des inscriptions elle-
même se détermina par cette raison à faire tenir chez
lui la petite assemblée qu'elle avait chargée de la con-
tinuation des médailles de l'histoire de Louis XIV, et
l'on fut si content des soins qu'il y donna qu'ils lui
valurent une pension particulière. » *De Boze.*

Ce laborieux érudit, ce poëte modeste, qui se con-
tentait de si peu, eut vers la fin de ses jours un sou-
rire passager de la fortune : le comte de Dennemarie,
son frère, mourut sans enfants, et Fraguier hérita
d'une douzaine de mille livres de rentes. Mais son
peu d'expérience lui grossit tous les embarras de cette
richesse dont sa philosophie lui amoindrissait tous
les avantages. Qu'avait-il besoin de devenir riche?
Heureusement un intendant et quelques procès le
débarrassèrent promptement de cet incommode
fardeau. Il se retrouvait pauvre et philosophiquement
heureux, comme par le passé, lorsque la mort vint
lui enlever ce bonheur et ses infirmités, le 31 mai

1728. L'abbé d'Olivet, son ami, publia le recueil de ses vers latins, remarquables par leur grace et leur délicatesse; et les mémoires de l'Académie des inscriptions déposent de l'urbanité et de l'érudition élégante que Fraguier savait répandre dans les nombreuses dissertations académiques dont il les a enrichis.

V

RHOTELIN.

1723

Charles-d'Orléans de Rhotelin, né à Paris en 1691, descendait du fameux bâtard d'Orléans, de ce Dunois qui sauva la France sous Charles VII. Il perdit ses parents presque coup sur coup, et il se trouva orphelin avant d'être sorti de l'enfance : il avait deux mois à peine quand son père, le marquis de Rhotelin, fut tué devant Leuze en combattant avec courage à la tête des gendarmes; et, peu d'années après, sa mère ainsi que sa grand-mère cessèrent de vivre, à peu de distance l'une de l'autre. Sa sœur aînée, la comtesse de Cléré, pieuse et bienfaisante, eut pour lui tous les sentiments d'une mère, et lui fit donner une éducation distinguée. Lui de son côté ne cessa de l'aimer en fils tendre et dévoué. Il fut placé comme pensionnaire au collège d'Harcourt, y fit avec éclat ses humanités et sa philosophie; se

signala également dans ses cours de théologie, et quand il les eût achevés se fit recevoir docteur ; car sa position de cadet de famille le prédestinait à l'église.

Ses talents le firent rechercher du cardinal de Polignac ; sa haute naissance permit entre eux une familiarité qui ne tarda pas à devenir une amitié tendre, malgré une notable différence d'âge. Lorsqu'en 1724 il fallut donner un successeur au pape mort Innocent XIII, le cardinal fit venir avec lui Rhotelin à Rome, pour lui servir de conclaviste.

Rhotelin demeura un an dans cette ancienne cité de la grandeur, qui est encore la cité des arts, et il y vécut en la compagnie d'hommes recommandables par leur science et leurs lumières. Les bibliothèques, les antiques monuments et surtout les cabinets des curieux n'avaient pas de visiteur plus assidu et plus passionné. Il contracta de ces études un amour profond de la numismatique ; il revint d'Italie chargé de médailles, en rassembla de toutes parts, si bien qu'en peu de temps il se composa un cabinet qui fut considéré comme l'un des plus curieux et des plus rares qu'un particulier eût possédé. Il faisait en même temps collection des meilleurs ouvrages en tout genre, mais surtout d'ouvrages de numismatique et de théologie ; et il parvint à se créer une bibliothèque importante sous le double rapport du nombre des livres et de leur choix. Le cardinal de Polignac lui confia, avant de mourir, son manuscrit de l'*Anti-Lucrèce*, avec prière de le revoir et de

le publier ou de le laisser inédit, suivant qu'il lui paraîtrait digne ou non de voir le jour. L'abbé accepta le legs, et accomplit religieusement la volonté de son ami. Il n'épargna ni veilles ni travaux; tenant peu compte d'une maladie de poitrine qui le faisait beaucoup souffrir et lui présageait une fin prochaine; et quand ses forces affaiblies trahirent sa courageuse volonté, il chargea Lebeau de la publication du précieux poème, lui donnant, pour le dédommager de ses soins à venir, une série de neuf mille pièces de médailles impériales de petit bronze. Quand il eut rempli ce pieux devoir, il se trouva tout prêt pour la mort. Il fit à ses amis les simples adieux d'un voyageur qui part à ceux qui restent, et mourut tranquille et résigné le 17 juillet 1744, à cinquante-trois ans.

Rhotelin avait composé principalement des traités complets de théologie et des dissertations sur les différends entre l'église latine et l'église grecque. Il ne voulut jamais posséder d'autre bénéfice que l'abbaye des Cormeilles, et refusa toutes les dignités que ses talents et sa naissance lui firent proposer, redoutant tous les devoirs qui pourraient l'éloigner des lettres ou prendre une part du temps qu'il leur consacrait. D'un caractère généreux et d'une urbanité charmante, il avait à la fois des connaissances étendues, un goût parfait et de l'esprit. Il possédait à fond les langues anciennes, écrivait l'italien avec pureté, et avait donné une telle idée de sa profonde initiation aux finesses de notre langue que l'Acadé-

mie le chargea de la révision du dictionnaire. Ce ne fut pas le seul service qu'il rendit à la compagnie ; et personne n'était plus assidu à ses séances. Il était honoraire de l'Académie des inscriptions et belles-lettres.

VI

L'ABBÉ GIRARD.

1744

GABRIEL GIRARD, un de nos plus habiles grammairiens et des membres les plus utiles de l'Académie, naquit à Clermont en Auvergne, vers 1677. « Ce modeste académicien, dit d'Alembert, a si bien caché sa vie, que nous en ignorons presque toutes les circonstances. Deux ouvrages sur la langue française en sont à peu près tous les événements. » Il avait été de bonne heure nommé à la collégiale de Montferrand ; mais il se démit de ce bénéfice en faveur de son frère, afin de pouvoir venir à Paris s'abandonner tout entier à la culture des lettres. La douceur de ses mœurs et l'aménité de son esprit lui procurèrent quelques liaisons avantageuses, et il obtint par leur moyen d'être nommé secrétaire interprète du roi et chapelain de la duchesse de Berry, fille du régent.

Ces emplois étaient précisément de ceux qu'il fallait à l'abbé Girard ; car ils lui laissaient tout loisir

pour la réflexion et l'étude. Il en profita; et en 1718, il publia sous ce titre : *La justesse de la langue française*, ou *Les différentes significations des mots qui passent pour synonymes*, l'ouvrage qu'il reproduisit en 1736 sous celui de *Synonymes français*, sous lequel il est encore aujourd'hui connu et justement estimé. Fénelon avait indiqué, dans ses dialogues sur l'éloquence, cette idée vraie qu'il n'y a point de mots parfaitement synonymes, de mots qui puissent être indifféremment substitués l'un à l'autre. C'est cette vérité que l'abbé Girard se proposa de rendre évidente. Il le fit avec autant de clarté que de justesse, « en réunissant sous un même article les mots qui paraissent avoir la même signification, en démêlant les différences, quelquefois légères, mais toujours réelles, qui distinguent le sens de ces mots; en analysant ces différences, et en justifiant cette analyse par des exemples qui rendent sensible au lecteur l'usage des différents synonymes pour exprimer ces nuances. » *D'Alembert.*

Cet ouvrage, dont le fond était entièrement neuf, et dont l'exécution, vraiment supérieure comme premier essai d'un travail si épineux, révélait un profond esprit d'analyse et d'observation, eut un succès immense non seulement en France, mais en Europe. Il en parut un nombre considérable d'éditions; on en fit des contrefaçons multipliées ; il donna l'éveil aux grammairiens des autres nations, qui s'empressèrent de faire, pour la langue de leur pays, ce que l'abbé Girard avait fait pour la nôtre. Ainsi, l'Angleterre et

l'Allemagne eurent aussi leurs dictionnaires des synonymes ; mais aucun n'égala le livre français : aux avantages d'une instruction solide, dont la profondeur n'excluait pas la clarté, il alliait un style net et précis, de l'agrément et même de l'élégance. L'homme du monde le lisait avec fruit, et non sans quelque plaisir ; et Voltaire put en dire avec raison qu'il durerait autant que la langue, et même qu'il contribuerait à la faire durer.

Dès 1748, année de la première édition, Lamotte, ce juge éclairé des finesses de langage, avait vu, dans l'ouvrage de l'abbé, un titre glorieux aux suffrages de l'Académie ; mais celui-ci était trop modeste pour y songer. « Je n'aurais jamais eu, disait-il vingt-six ans plus tard dans son discours de réception, la gloire de parvenir jusqu'à vous, si les soins de quelques amis ne m'avaient aplani la route ; la justice que je me rendais avait pris à leurs yeux la forme de l'indolence. Mon amour-propre réveillé, soutenu, animé par ces reproches obligeants, fit naître l'espérance, et l'espérance triompha de ma timidité. Je me présentai. » Il ne fut pourtant pas admis, ni cette première fois, ni la suivante. Il en éprouva du chagrin, et ne chercha point à le dissimuler, mais avec une bonne foi noble et touchante, il fit lui-même l'éloge de ses concurrents, qui avaient été plus heureux que lui, et proclama leurs titres à cette préférence : « Je vis, ajoutait-il, l'intérêt de votre gloire dans le choix que vous fîtes de ces illustres savants (Mairan et Maupertuis), qui soutiennent le goût des

sciences par celui qu'ils mettent dans la manière de les traiter. Le plaisir que j'avais déjà ressenti à la lecture de leurs ouvrages prévalut sur ma propre satisfaction; je donnai à vos suffrages de sincères applaudissements. Je ne désapprouvai que ma timidité, et je me replaçai au rang des spectateurs. »

S'il faut en croire d'Alembert, l'abbé Girard « avait peut-être ignoré, ou du moins il avait prudemment et honnêtement passé sous silence dans son discours, la principale raison qui avait tant retardé son entrée dans la compagnie. Quelques académiciens, presque uniquement occupés de l'étude de la langue, et par là très utiles au travail commun, craignaient de voir ce mérite s'évanouir aux yeux de leurs confrères, s'il était partagé par quelques fâcheux nouveaux venus. Ils regardaient la grammaire comme leur domaine, qui, déjà petit et peu brillant par lui-même, ne leur paraissait plus rien s'il cessait de leur appartenir en propre. Ils employèrent donc (ce qu'il faut peut-être pardonner à la faiblesse humaine) tous les petits moyens dont ils purent s'aviser pour éloigner l'adjoint ou le rival qu'ils redoutaient; mais le cri public l'emporta enfin sur leurs intrigues sourdes et ténébreuses. »

Tant de modestie, unie à tant de mérite, eut enfin sa récompense; mais aux titres qui justifiaient pleinement son admission l'abbé voulut en ajouter d'autres qui témoignassent de sa gratitude. Il chercha à se rendre plus utile encore à la langue française, et trois ans après sa nomination à l'Académie, il fit paraître deux

nouveaux volumes sur *Les vrais principes de notre langue*, ou *La parole réduite en méthode, conformément aux lois de l'usage*. C'était une véritable grammaire. Il cédait ainsi aux désirs, qu'on lui avait souvent manifestés, de lui voir entreprendre un ouvrage de cette nature, qu'il était si capable de mener à bonne fin.

Cet ouvrage, au dire des grammairiens les plus habiles, renferme en effet les véritables principes, tant de la logique générale commune à toutes les langues, que des règles particulières au génie, à la construction et à la syntaxe de la nôtre. Le succès n'en fut pas néanmoins aussi heureux que celui des synonymes. L'exposition en paraissait manquer de clarté et rebutait plus d'un lecteur, défaut d'autant plus grave que la clarté est la première loi du grammairien, dont la principale mission est de l'enseigner aux autres. Le style ne sembla pas irréprochable; ce n'était plus l'élégance sobre et sévère du premier ouvrage de l'abbé; des tournures recherchées, des ornements peu convenables, une rhétorique déplacée, épaississaient l'obscurité première de la méthode. L'auteur avait beau répondre naïvement à ces reproches : j'ai mis tout cela pour les femmes! le prétexte, singulier pour un travail de ce genre, n'atténuait pas la faute. Mais enfin, le livre tel qu'il est, ne laissa pas d'être fort utile : d'autres écrivains sont venus après l'abbé Girard, qui profitèrent de ses richesses enfouies, qui dégagèrent de leur enveloppe obscure ses principes vrais et lumineux, rendirent à son langage le na-

turel dont il n'aurait pas dû s'écarter, et popularisèrent l'étendue et la solidité de ses vues. La prédiction de Duclos s'accomplit : « C'est un livre, avait-il dit, qui fera la fortune d'un autre. » Comme celui des synonymes, il devint la proie de nombreuses contrefaçons, honneur assez généralement réservé au mérite et au succès.

L'abbé Girard ne borna pas à cette dernière publication la dette qu'il pensait avoir contractée envers l'Académie. Il ne se dissimulait pas les imperfections de son premier ouvrage, imperfections rares et inévitables, mais qu'il voulait faire disparaître. Il se proposait de donner une nouvelle édition de ses synonymes, où il aurait ajouté le peu de précision et de justesse qui manquait à la première édition, et qu'il aurait considérablement augmentée. Il avait rassemblé à cet effet de nombreux matériaux; mais la mort le surprit au milieu de son travail et l'arrêta dans un projet aussi utile. Il mourut le 4 février 1748. On trouva dans ses papiers environ quatre-vingt synonymes nouveaux et la table alphabétique d'un grand nombre d'autres. Beauzée recueillit le tout dans l'édition très augmentée qu'il publia après la mort de l'abbé Girard. Plus tard d'autres encore ajoutèrent à ce travail qui aujourd'hui enfin laisse fort peu de chose à désirer, grâce au *Nouveau Dictionnaire universel des synonymes*, mis en meilleur ordre, enrichi d'une grande quantité de synonymes nouveaux et précédé d'une introduction, publiée par M. Guizot en 1809.

Peu de philologues ont possédé autant de langues que l'abbé Girard : il était très versé dans la connaissance des anciennes, et savait en outre bon nombre des vivantes, parmi lesquelles le russe et l'esclavon. Il avait traduit de la première de ces deux langues une oraison funèbre de Pierre-le-Grand.

L'éloge du caractère de ce digne académicien se trouve tout entier dans la constance et l'utilité de ses travaux, et dans la paisible uniformité de cette existence sans bruit, sans éclat et sans orages.

VII

PAULMY D'ARGENSON.

1748

ANTOINE-RENÉ DE VOYER-D'ARGENSON MARQUIS DE PAULMY, ministre d'État, né à Valenciennes le 22 novembre 1722, d'une ancienne et puissante famille. La carrière de cet académicien se divise en deux parts bien distinctes : celle de l'homme d'État et celle de l'homme de lettres; nous glisserons rapidement sur la première. Quand il eut fini ses études, il entra dans la magistrature, à laquelle il était appelé par le vœu de ses parents. A vingt-ans, il avait été tour-à-tour avocat du roi au Châtelet, conseiller au parlement, maître des requêtes, conseiller d'État; et ses talents, son assiduité, son zèle justifiaient toutes

ces faveurs que leur rapidité lui faisait envier. Le comte d'Argenson, son oncle, devint ministre de la guerre, et n'eut pas lieu de se repentir de l'avoir employé, dans ce département, en qualité de commissaire-général des guerres. Son père, le marquis d'Argenson, fut appelé, à peu près dans le même temps, au ministère des affaires étrangères, et trouva dans son fils un coopérateur utile, habile, dévoué. Ambassadeur en Suisse, il négocia divers traités également avantageux à ce pays et à la France, y mérita l'estime générale et en remporta des regrets sincères. Associé à son oncle, à titre de secrétaire-général du département de la guerre, avec survivance, il employa cinq ans à une inspection générale militaire de nos provinces méridionales, recherchant activement tous les abus pour y remédier, tous les besoins pour y satisfaire. Ministre lui-même à la place de son oncle, mais seulement par transition, il eut à peine le temps de faire d'autres preuves que celles d'intentions louables et utiles ; et sa retraite honorable lui laissa le titre de ministre d'État. Employé dans l'ambassade difficile de Pologne, s'il n'obtint pas la gloire d'un succès impossible, il consolida sa renommée de négociateur sagace et prévoyant. Nommé ambassadeur à Venise, au lieu de l'être, selon ses désirs, à Rome, il dit enfin adieu aux dignités, qui lui pesaient, et revint à la famille et aux lettres, qui l'attiraient.

Il faisait déjà partie de l'Académie, où il avait été reçu en même temps que Gresset en récompense de

de la protection efficace qu'il accordait à la littérature ; il l'avait cultivée lui-même aux rares moments de loisir laissés par les affaires. Son penchant le portait plus particulièrement à l'histoire et à la bibliographie. Il possédait une bibliothèque, la plus volumineuse, la plus complète, la plus choisie qu'un particulier ait peut-être jamais eue, dans laquelle abondaient principalement les poëtes et les romanciers qui, à dater du XI^e siècle, ont écrit en langue romane. Dégagé de tous soucis administratifs, il prit plaisir à coordonner cette admirable collection, et en fit un catalogue exact. Il ne se contentait pas de posséder des livres, il les lisait ; et sur les cent mille volumes environ dont sa bibliothèque était formée, presque tous portent en tête une notice, un jugement plus ou moins détaillé, mais toujours instructif et impartial, écrit de sa main ou dicté par lui. Une seule inquiétude troubla quelque temps ses dernières années : quand il n'existerait plus, sa bibliothèque ne serait-elle pas démembrée ? Quel particulier assez riche pourrait ou voudrait l'acquérir en entier ? Le comte d'Artois le tira de souci : il en acheta la propriété en 1781, mais il exigea que Paulmy ne cessât pas d'en disposer tout le restant de ses jours. Quoiqu'il l'eût vendue, Paulmy continua de l'augmenter annuellement, comme par le passé, d'acquisitions nouvelles ; et cette bibliothèque, la plus importante de Paris, après la bibliothèque royale, est aujourd'hui celle de l'arsenal.

Si Paulmy avait pour ses livres un amour de bé-

nédictin, cet amour n'était pas avare et jaloux : il les mettait volontiers à la disposition de gens de lettres, et ceux-ci ne se faisaient point faute de puiser dans un pareil trésor. Mais un jour il s'ennuya de n'en augmenter le nombre que par ses achats, et voulut le faire aussi par sa plume. Une fois lancé dans cette voie, il ne cessa de produire une quantité vraiment formidable de volumes. De 1775, époque à laquelle il conçut et publia le plan de *la Bibliothèque des Romans*, jusqu'à 1778, qu'il abandonna cette entreprise pour des motifs particuliers, il en fit paraître environ quarante volumes, tous composés ou retouchés par lui, et que ses continuateurs n'ont certes pas surpassés. Ce grand ouvrage, résumé sommaire d'une foule immense de romans et de nouvelles, a le grand avantage de dispenser de la lecture de plusieurs milliers d'autres ouvrages, sans que rien de ce qu'ils renferment de bon soit perdu. Il a été précieux pour la littérature, et il est incroyable combien de sujets de drames, de comédies, de romans, d'ouvrages littéraires de toute sorte en ont été tirés depuis sa première apparition jusqu'à nos jours.

A la bibliothèque des romans succéda bientôt une entreprise plus sérieuse et d'un ordre plus élevé, la publication des *Mélanges d'une grande bibliothèque*. C'est, comme pour le précédent ouvrage, dans des éléments pareils, mais dans un genre plus sévère, le fruit des incalculables lectures de Paulmy, et véritablement l'esprit de tout ce que sa vaste collection renfermait d'écrits philosophiques, historiques, scien-

tifiques. C'est le développement des idées dont les notes et les observations tracées, comme nous l'avons dit, en tête de presque tous ses livres, étaient pour ainsi dire l'argument. Ce recueil, en moins de huit années, arriva au chiffre élevé de soixante-cinq volumes, et les matériaux des volumes suivants étaient tous rassemblés.

Pour se délasser de ses travaux sérieux, Paulmy composa quelquefois des romans, des vaudevilles, des chansons de circonstance, et afin de trouver dans ce délassement un nouveau plaisir, il s'associait quelques-uns des écrivains les plus renommés en littérature légère.

Paulmy succomba à des infirmités très douloureuses, le 13 août 1787. Il avait toujours été simple dans ses mœurs, dans ses vêtements, dans ses manières, dans ses livres même. Il poussa la probité jusqu'au scrupule, le désintéressement jusqu'à l'incurie, la charité jusqu'à la profusion. Il consacrait tous les ans une somme considérable à ses aumônes. Un seul fait au reste suffira pour donner une idée de sa délicate bonté : quand il se fut décidé à vivre dans la retraite, il abandonna tous ses emplois, se réservant seulement la charge de chancelier de la reine et le gouvernement de l'arsenal de Paris; un train de maison pareil à celui qu'il avait mené jusque là devenait donc, si non embarrassant, pour le moins inutile chez un homme privé. N'importe! il garda sa maison tout entière, ne voulant pas, disait-il, qu'un changement d'état, qui n'avait pas été un malheur

pour lui, en fût un pour ceux qui s'étaient attachés à sa fortune. Que de tels hommes sont rares, et combien ils méritent d'être heureux ! tout porte à croire que Paulmy le fut.

VIII

LE MARQUIS D'AGUESSEAU.

1787

Henri-Cardin-Jean-Baptiste, marquis d'Aguesseau. L'Académie, qui n'avait pas compté l'illustre chancelier parmi ses membres, répara son tort envers l'aïeul dans la personne du petit-fils; et pouvait-elle se dispenser de posséder, parmi les noms glorieux qui la décorent, ce nom glorieux si cher au pays et aux lettres ? Elle a été bien avisée de recevoir le marquis d'Aguesseau ; car si ce nom ne brillait pas aujourd'hui sur sa liste, il ne pourrait plus y être inscrit désormais : il s'est éteint dans la mort du marquis. Celui donc qui l'a porté le dernier, le marquis d'Aguesseau, naquit en 1747, au château de Fresnes. Il avait rempli diverses fonctions de magistrature, lorsque, en 1789, la noblesse du bailliage de Meaux le nomma son représentant aux États-Généraux. L'un des premiers de son ordre il se réunit aux députés du tiers-état, et donna l'année suivante sa démission. Echappé à la révolution sans avoir émigré, il fut bien vu de Bonaparte et de Napoléon,

du premier consul et de l'empereur. Président du tribunal d'appel de Paris, ministre plénipotentiaire à Copenhague, sénateur, commandant de la Légion-d'Honneur, comte de l'empire, tels furent les devoirs qu'il eut à remplir et les dignités qu'il obtint pour récompense jusqu'au retour des Bourbons. Louis XVIII le fit marquis, pair de France et commandeur de l'ordre du Saint-Esprit. Il mourut en janvier 1826, le dernier des membres de la compagnie reçus avant la révolution.

En lui se rompit le lien qui unissait l'ancienne Académie à la nouvelle. « Il était, a dit M. Brifaut, le dernier membre de cette ancienne Académie fondée par Richelieu, par ce géant anti-féodal qui aimait les hommes de génie, comme on aime ses pairs, avec passion, mais non sans jalousie. » Le gouvernement consulaire le rappela au fauteuil, et la restauration l'y maintint.

IX

BRIFAUT.

1726

M. Charles Brifaut naquit à Dijon en 1784. Il appartient à cette classe nombreuse d'écrivains pour qui l'histoire de leur vie est tout entière dans celle de leurs écrits, et dont les œuvres même sont moins remarquables par leur nombre que par leur valeur.

Son père était tout simplement un artisan fort honorable. Les heureuses dispositions qu'il manifesta dès l'enfance engagèrent sa famille à faire pour lui les frais d'une éducation libérale. L'étude développa bientôt ses facultés naturelles, et le jeune Brifaut témoigna sa gratitude à ses parents de la manière la plus efficace qui lui fût permise, par ses rapides progrès. Ses classes terminées, il vint se fixer à Paris; et le comte Bertier, conseiller d'État, lui accorda une protection utile, intelligente. M. Brifaut s'attacha dès-lors à la rédaction de plusieurs journaux, à celle de la *Gazette de France* notamment.

Il s'était déjà fait connaître par diverses productions que leur naturel et leur sensibilité avaient tirées de la foule, lorsqu'en 1813 il débuta par un coup d'éclat dans la carrière du théâtre : *Ninus II*, tragédie en cinq actes, obtint un succès retentissant à la comédie française. La plupart des critiques de l'époque augurèrent favorablement d'un poëte qui s'annonçait dès l'abord en maître, par un triomphe. Ils reconnurent, dans l'œuvre de l'auteur applaudi, des qualités que le temps n'a pas effacées : le rare talent d'une intrigue fortement nouée ; l'intérêt puissant que le poëte commandait au troisième acte, et qu'il soutenait, dans les deux derniers, par de nouvelles combinaisons, hardies et fort attachantes ; un dialogue habile et chaleureux ; les mouvements éloquents de quelques scènes, formant un heureux contraste avec les traits naïfs et touchants de quelques autres; et par dessus tout, le mérite soutenu d'un style fa-

cile, clair, élégant, fécond en beautés réelles. A tous ces avantages, *Ninus II* joignait celui de développer une forte pensée morale, de montrer combien est rapide la pente qui mène d'un premier crime à un second, et d'inspirer la terreur de cette fatale échelle du mal. En un mot, le public fit le succès complet, les connaisseurs le déclarèrent justement obtenu.

Cette même année 1843, M. Brifaut publia un poème en trois chants, *Rosamonde*, suivi de poésies diverses. Les amours de Henri II et de la belle héroïne anglaise intéressèrent aussi vivement le lecteur que le spectateur s'était ému de Ninus II. Ce poème, en vers décasyllabiques, abonde effectivement en morceaux aussi doux, aussi gracieux que les sentiments qu'ils expriment sont touchants et vrais. Les poésies qui l'accompagnent peuvent se diviser en deux classes: les unes appartiennent au genre sérieux, élevé, mélancolique; les autres sont du genre badin et léger. Parmi les premières, le *Génie*, le *Suicide*, le *Retour*, les *Vers sur la tombe d'un enfant* ne sauraient être lus sans attendrissement et sans plaisir; M. Brifaut s'y montrait déjà l'heureux précurseur de cette poésie, aujourd'hui rayonnante, où le sentiment s'allie si bien à une philosophie religieuse et profonde. Parmi les secondes, les *Chiens de Vulcain* présentent une idée ingénieuse avec des détails piquants; *Le temps passé et le temps présent*, dialogue entre un jeune homme qui vante le passé sans l'avoir connu, et un vieillard, apologiste du présent parce qu'il a connu le passé, offre une philosophie saine et progressive,

exprimée en vers faciles et qui se gravent dans l'esprit.

En 1820, M. Brifaut fit représenter sa tragédie de *Charles de Navarre*. Sans être aussi triomphalement accueillie que Ninus II, cette belle étude historique eut un succès qui dut pleinement satisfaire son auteur ; et l'on en fit une seconde édition dans la même année.

Deux volumes parus en 1824, les *Dialogues, contes et poésies,* furent aussi bien venus que leur aîné, celui de 1813 ; et l'on y remarque le même caractère de sensibilité, de naturel, de grace, d'harmonie ; la même verve souple et chaleureuse. « Les récits de M. Brifaut, disait Pastoret, pleins de tournures élégantes et d'expressions spirituelles, rappellent sans cesse la main des maîtres que nous avons en ce genre. » De plus, la pudeur ne s'y trouve jamais alarmée.

Lorsque Dijon, de toutes les villes de France la plus féconde peut-être en grands hommes de lettres, inaugura sa nouvelle salle de spectacle en 1828, M. Brifaut, l'un de ses enfants, fut naturellement appelé à en composer le discours d'ouverture. Il le fit en vers ingénieux, où les noms des Bossuet, des Bouhier, des Saumaise et de tant d'autres s'encadraient avec art ; et de plus, il gratifia ses compatriotes d'une petite comédie en vers, dans laquelle il intercala fort habilement Rameau, Piron, Crébillon. Le tout obtint un succès d'enthousiasme : c'était de rigueur ; mais c'était bien aussi quelque peu justice ; et M. Brifaut

reçut, en cette occasion, les témoignages flatteurs de la reconnaissance et de l'estime de ses concitoyens.

M. Brifaut a fait longtemps partie du comité de lecture de l'ancien Odéon; et les auteurs de ce théâtre n'eurent jamais qu'à se louer de ses procédés bienveillants.

V

LE FAUTEUIL D'ESMÉNARD.

LE FAUTEUIL D'ESMÉNARD.

I

GERMAIN HABERT.

1634

Germain Habert, abbé de La Roche, abbé et comte de Cerisy, le troisième de cinq frères, dont Philippe Habert, que nous avons vu au fauteuil précédent, était le second, naquit à Paris vers l'an 1606. Leur famille était fort ancienne et féconde en hommes illustres. Ménage, dans ses observations sur Malherbe, disait de Germain qu'il était un des plus beaux-esprits de son temps. S'il ne conserve pas cette réputation dans le nôtre, rendons en grâce à nos richesses littéraires, qui nous ont fait le goût dédaigneux, et ont multiplié dans notre patrie les ouvrages supérieurs aux siens. Il nous reste peu de souvenirs de sa personne. La *Vie du cardinal de Bérulle*, livre délayé et d'une critique peu judicieuse; diverses poésies détachées, et d'autres insérées dans les recueils de son temps;

des paraphrases de psaumes; et la *Métamorphose des yeux de Philis changés en astres*, poème dont le titre seul plaide pour son auteur, en nous montrant quel était encore le mauvais goût de cette époque, tels sont les écrits qu'il a publiés. Il s'occupait de traduire la morale d'Aristote; mais sa traduction n'a point vu le jour. Il mourut qu'il touchait à peine aux bornes de l'âge mûr, en 1655.

Il était de la réunion primitive de Conrart. Le dix-neuvième membre désigné par le sort pour composer un discours hebdomadaire, il écrivit le sien *contre la pluralité des langues*. Il fut des quatre commissaires chargés d'examiner la versification du *Cid*, et des quatre chargés de polir les observations de l'Académie touchant cette tragédie, et de jeter sur le travail commun quelques poignées de fleurs, suivant le vœu et les expressions mêmes du cardinal. Enfin, quand le grand ministre mourut, ce fut à lui que le choix de ses confrères confia l'honorable mission de composer son oraison funèbre; et il la prononça dans une séance particulière de la compagnie.

II

L'ABBÉ COTIN.

1655

CHARLES COTIN, conseiller et aumônier du roi, né à Paris en 1604. Ce nom est depuis longtemps, et il

sera sans doute éternellement en littérature, le synonyme de la nullité la plus complète et du ridicule. Combien d'écrivains, depuis tantôt deux siècles, se sont raillés de lui, qui ne le valaient pas ! Ah ! c'est que la colère des hommes de génie est terrible, et ses coups ont de la durée. Cotin osa s'attaquer à Boileau et à Molière ; nous savons tous ce qu'il en est advenu.

Les premières satires de Boileau commençaient à faire du bruit, quand le jeune satirique désira faire sanctionner sa renommée naissante par les habitués de l'hôtel de Rambouillet, juges souverains des talents à cette époque. Arténice et Julie complimentèrent le poëte, tout en le détournant avec une gracieuse bonté du genre dangereux et odieux de la satire. Chapelain, Ménage et Cotin surenchérirent sur leurs discours, mais avec une aigreur et une dureté offensantes. D'un autre côté, l'abbé Cotin était étroitement lié avec Gilles Boileau, frère de Nicolas ; et dans les querelles fréquentes qui survenaient entre les deux frères, il se rangeait toujours du parti de l'aîné, et n'épargnait rien pour susciter des chagrins domestiques au cadet.

Quant à Molière, il avait des torts bien plus graves à reprocher à Cotin : l'abbé, au sortir de la première représentation du *Misanthrope*, n'avait rien négligé pour perdre le grand poëte dans l'esprit du duc de Montausier. Beaucoup de gens en effet voulaient reconnaître ce grand seigneur dans le personnage d'*Alceste*; mais cet homme vertueux arrêta tout court la calomnie, en disant hautement qu'il serait

bien flatté d'être le modèle du héros de cette comédie, et proclama celle-ci le chef-d'œuvre de l'auteur.

De là les traits piquants, continuels, éternels de Boileau contre Cotin, qui, jouissant encore de quelque réputation, bien posé à la cour, possédant des titres et des richesses, luttait courageusement d'homme à homme, contre la satirique, et se flattait de le perdre ou de le forcer au silence. — Il osa même aussi lutter de poëte à poëte. On sait que le fameux pâtissier Mignot, pour se venger d'un trait malin décoché contre lui par Boileau, persuada à Cotin de composer des vers contre le satirique, et, pour leur donner de la publicité, eut recours à ce moyen ingénieux : il en enveloppait ses produits culinaires. Mais les vers de l'abbé, ajoute l'histoire, furent moins goûtés que les pâtés de Mignot. — De là aussi la scène entre Vadius et Tissotin, dans les *Femmes savantes* de Molière; et dès-lors Cotin s'avoua vaincu, soit qu'il se sentît écrasé de ce dernier coup, soit que, parvenu, à cette époque, à l'âge de soixante-huit ans, il éprouvât quelque besoin de repos. Toujours est-il qu'il qu'il battit en retraite. Au reste la charmante scène de Molière n'était que la nature prise sur le fait : Ménage et Cotin avaient donné, sous les yeux d'une société choisie, le triste spectacle d'une querelle aussi décente, aussi polie, aussi convenable que celle de Vadius et de Trissotin : exemple perdu, mais toujours bon à rappeler, du ridicule de querelles personnelles entre écrivains, querelles dont le vainqueur sort souvent aussi déconsidéré que le vaincu.

Pourtant Cotin était-il aussi nul qu'on se plaît à le croire? était-on *assis à l'aise à ses sermons* autant que le poëte a bien voulu le dire? La poésie, on le sait, vit un peu d'exagération, et la satire notamment est une lorgnette qui grossit ou diminue les objets selon qu'on la tourne. Non! Il prêcha seize ans le carême dans les meilleures chaires de Paris, ce qui n'aurait pas eu lieu si ses sermons n'eussent pas été un peu courus. On ne peut en parler savamment: la peur de Boileau les lui fit conserver inédits. Ce qu'il y a de sûr, c'est que, plusieurs héritages lui étant échus, mais qui donnaient lieu à des procès, et Cotin ayant mieux aimé abandonner le tout à un ami en échange d'une pension viagère, des parents voulurent le faire interdire; Cotin, pour toute défense, pria les juges de venir l'entendre prêcher. Au sortir du sermon, ceux-ci, indignés contre les parents, les condamnèrent à une amende. Ainsi Sophocle, accusé de folie par ses enfants, composait à plus de quatre-vingts ans un chef-d'œuvre pour réponse; par malheur pour Cotin, c'est le seul rapport qui existe entre lui et le tragique grec.

Nous ne nous séparerons pas de lui avant d'avoir dit encore qu'il était théologien et philosophe érudit; qu'il connaissait fort bien l'hébreu, le syriaque et surtout le grec: il aurait pu, assure-t-on, réciter par cœur Platon et Homère; que, au dire de d'Olivet, « sa prose a ce je ne sais quoi d'aisé, de naïf et de noble qui sent son Parisien élevé avec soin; » qu'enfin, dans ses poésies même, il se rencontre des passages...

Mais *c'est peu qu'en un ouvrage où les fautes*, etc...
Boileau ! toujours Boileau !

Cotin mourut à soixante-dix-huit ans, en 1682. Il était fort assidu aux séances de l'Académie ; et même à soixante-quinze ans il s'y faisait encore remarquer. Les sarcasmes de Boileau pesèrent tellement sur sa mémoire, que son successeur n'osa pas faire imprimer le discours de réception dans lequel, selon l'usage, il faisait l'éloge du défunt, et que, contre l'usage, l'abbé Gallois, répondant comme directeur, ne dit pas un mot au récipiendaire de son infortuné prédécesseur.

III

L'ABBÉ DE DANGEAU.

1682

Louis de Courcillon de Dangeau, naquit en janvier 1643. Il descendait par sa mère du fameux du Plessis-Mornay, un des oracles du calvinisme ; mais il dut à Bossuet d'entrer dans le sein de l'église romaine, et pour qu'il ne fût pas permis de douter de sa conversion, comme aussi pour pouvoir se livrer plus entièrement à son penchant pour l'étude, il embrassa la carrière ecclésiastique. Peu de temps auparavant, il avait été envoyé extraordinaire en Polo-

gne. A son retour en France, il acheta la charge de lecteur du roi, charge qui donnait les entrées à la cour. Le roi le nomma à l'abbaye de Fontaine-Daniel en 1680, et en 1710 à celle de Clermont. Il fut pourvu d'autres bénéfices encore, et de dignités dans l'église. Ainsi le pape Clément X qui, n'étant que le nonce Altiéri, l'avait connu en Pologne, le nomma son camérier d'honneur; et le pape Innocent XII lui conserva le même titre auprès de sa personne, sans que pour cela Dangeau eût besoin d'aller en Italie se mettre en possession de sa charge.

Il profita souvent de l'accès facile que sa place de lecteur lui donnait auprès du roi pour rendre service aux gens de lettres, et ceux-ci à leur tour eurent occasion de lui prêter leur appui contre des ennemis nombreux et puissants. Quoique possédant plusieurs bénéfices, il était très désintéressé, et ne pouvait voir sans humeur l'avidité des gens de cour, et le gaspillage qui en était la suite. Pour apporter sa petite part d'opposition à cet abus, il avait eu la pensée courageuse de composer tous les ans un état manuscrit de toutes les grâces accordées par le roi à ceux qui l'entouraient. Ce tableau, d'une exactitude sévère, était disposé de manière à mettre en saillie les déprédations. Il était distribué en catégories : grâces ecclésiastiques, bienfaits militaires, bienfaits pour la robe, bienfaits pour la marine; il était copié très lisiblement par une main habile, et orné de vignettes gravées par Edelinck; enfin il en coûtait à Dangeau, dit d'Alembert, trois cent livres tous les ans, pour se

faire tous les ans plus de cent ennemis. Louis XIV, à qui, chaque année, il donnait pour étrennes un livret de ce genre, apprit ainsi, non sans surprise, que tel de ses courtisans avait obtenu de lui plus de deux millions. On conçoit sans peine les colères soulevées contre l'auteur de ces généreuses révélations, et le besoin qu'il devait avoir d'amis et de partisans zélés. Ces amis, ces partisans il les trouva dans les gens de lettres, qui surent le défendre comme il avait su les protéger.

L'amour de Dangeau pour la littérature ne resta point impuissant et stérile. Il existe de lui des travaux qui ne sont pas encore oubliés, des *Essais de grammaire*, car c'est principalement de grammaire qu'il s'occupa. Il y porta tout l'esprit d'analyse, de méthode et de clarté qui faisait son principal mérite. Il avait pour ce genre d'étude une sorte de passion. On lui racontait un jour des nouvelles qui faisaient grande rumeur parmi ceux qu'alors on nommait les politiques. « Il arrivera ce qu'il pourra, répondit-il en plaisantant, mais j'ai dans mon portefeuille deux mille verbes français bien conjugués. » Du reste il était le premier à rire de son propre enthousiasme, dont ses ennemis lui faisaient un ridicule. Toujours est-il que ses *Essais* n'ont pas été sans avantages pour notre langue, de laquelle il s'est montré un excellent anatomiste. La connaissance qu'il avait de la plupart des langues vivantes de l'Europe lui fut fort utile, en cela que l'esprit de l'une initie souvent à une appréciation plus exacte, plus approfondie de l'esprit de

l'autre, et qu'on peut arriver ainsi par l'analogie à saisir le mécanisme le plus secret de la sienne ; c'est ce qui eut lieu pour Dangeau.

L'abbé n'était pas étranger à d'autres connaissances encore : l'histoire, la géographie, les généalogies et même le blason lui étaient familiers. D'une noble famille lui-même, rien de ce qui intéressait les familles nobles ne lui était indifférent. Il gémissait surtout de l'ignorance systématique où la noblesse était encore plongée à cette époque, « de ce que des hommes destinés par leur naissance à devenir les premiers de l'État, en restaient les derniers par les talents et les lumières ; » de ce qu'enfin, suivant le mot d'un philosophe, la nation française ressemblait à la vipère, où tout est bon, excepté la tête. Il ne put voir cet abus sans chercher à y remédier : son frère, le marquis de Dangeau, grand-maître de l'ordre de Saint-Lazare, lui abandonna le revenu de cet emploi pour l'établissement d'une pension, et là l'abbé fit élever sous ses yeux plusieurs enfants des premières maisons de France. Il avait été sur le point de présider à une éducation bien autrement importante, celle du duc de Bourgogne. On n'aurait pu trop regretter que cet emploi n'eût pas été confié à Dangeau s'il ne fût pas échu à Fénelon.

Il rassemblait chez lui, le mercredi de chaque semaine, plusieurs gens de lettres distingués et des personnes recommandables. Ces réunions étaient à la fois politiques et littéraires. Les conférences qui s'y tenaient étaient pleines d'urbanité et de charme.

On le croira sans peine aux noms des principaux membres de ce cercle choisi, le cardinal de Polignac, les abbés de Longuerue, de Choisy, de Saint-Pierre, du Bos, Raguenet, le marquis de l'Hôpital, Mairan. Elles lui étaient si chères, qu'au moment même de mourir, un mercredi, jour de réunion, il défendit qu'on renvoyât aucune des personnes qui avaient coutume d'y assister. Cinq ou six arrivèrent en effet qu'il venait à peine d'expirer. C'était le 1er janvier 1723.

« Aux qualités du citoyen et du sage, l'abbé Dangeau unissait les qualités de l'homme de lettres. Il était d'autant plus éloigné de l'adulation, qu'il la repoussait avec dédain lorsqu'elle s'adressait à lui, ayant un mépris égal et pour la bassesse qui offre l'encens, et pour la vanité qui aime à le respirer. Plein d'humanité pour les malheureux, il prodiguait, avec une fortune médiocre, des secours à l'indigence, et joignait à ses bienfaits le bienfait plus rare de les cacher. Il avait cette sage économie sans laquelle il n'y a point de véritable générosité, et qui, ne dissipant jamais pour pouvoir donner sans cesse, sait toujours donner à propos. Son cœur était fait pour l'amitié, et par cette raison n'accordait pas aisément la sienne; mais quand on l'avait obtenue, c'était pour toujours. S'il avait quelque défaut, c'était peut-être trop d'indulgence pour les fautes et pour les faiblesses des hommes; défaut qui, par sa rareté, est presque une vertu, et que bien peu de personnes ont à se reprocher, même à l'égard de leurs amis. Il possédait au

suprême degré cette connaissance du monde et des hommes, que ni les livres ni l'esprit même ne donnent au philosophe, lorsqu'il a négligé de vivre avec ses semblables. Jouissant de l'estime et de la confiance de ce qu'il y avait de plus grand dans le royaume, personne n'était de meilleur conseil que lui dans les affaires les plus importantes. Il gardait inviolablement le secret des autres et le sien. Cependant son âme noble, délicate et honnête ignorait la dissimulation, et sa prudence était trop éclairée pour ressembler à la finesse. Doux et facile dans la société, mais préférant la vérité à tout, il ne disputait jamais que lorsqu'il fallait la défendre ; aussi le vif intérêt qu'il montrait alors pour elle avait, aux yeux du grand nombre, un air d'opiniâtreté, qu'elle est bien moins sujette à trouver parmi les hommes qu'une froide et coupable indifférence. » *D'Alembert.*

Au jugement de Voltaire, ce fut un excellent académicien ; il ne voulut pas qu'après lui avoir été donnée, sa place ne cessât point d'être vacante. Il avait pour habitude de dire que ceux qui ne se rendent point utiles à une société dans laquelle ils ont désiré d'être admis, sont comme ces estropiés et ces boîteux qui, dans la parabole de l'évangile, remplissent le festin de famille. Aussi signala-t-il de plus d'une façon son zèle pour la compagnie. Comme nous l'avons vu dans notre introduction, lorsqu'il fut question de donner à l'Académie française des honoraires, ainsi qu'on le fit pour les autres Académies au commencement du XVIIIe siècle, l'abbé de Dangeau et son

frère, académicien comme lui, firent, par leurs sages remontrances auprès de Louis XIV, avorter cette entreprise aussi mal ourdie que mal conçue. « Leur mémoire devrait, à ce seul titre, nous être infiniment chère, dit d'Alembert. L'Académie leur doit cette inscription : *Ob cives servatos !* Ils ont été pour elle ce que Manlius et Camille ont été pour Rome ; ils ont sauvé la patrie que l'ennemi était tout prêt à subjuguer. »

L'Académie des *Ricovrati* de Padoue avait aussi admis, en 1698, l'abbé de Dangeau au nombre de ses membres.

IV

LE COMTE DE MORVILLE.

1723

Charles-Jean-Baptiste Fleuriau, comte de Morville, naquit à Paris le 30 octobre 1686. « Dès l'âge de vingt ans, dit d'Alembert, il se distingua dans la place d'avocat du roi au Châtelet, où il ne parut jeune que par la grâce avec laquelle il s'énonçait et par son ardeur pour s'instruire. »

Conseiller au parlement de Paris ou procureur-général au grand conseil, il fit également preuve de droiture et d'habileté. Ambassadeur en Hollande, il triompha par un grand art de persuasion et de parole des difficultés de cette importante mission. Les

Hollandais n'avaient pas encore oublié, après plus de cinquante ans, leur haine pour Louis XIV et leur animadversion pour la France. Le comte de Morville détermina pourtant les États-Généraux à signer la quadruple alliance. Ces services lui valurent le titre de plénipotentiaire au congrès de Cambrai, et successivement deux ministères, celui de la marine et celui des affaires étrangères. « Élevé aux plus grandes dignités de l'État, il ne lui manquait que de les perdre pour prouver combien il en était digne. Les circonstances parurent demander qu'il remît tous ses emplois. Sa retraite lui fit goûter un bonheur qu'il aurait peut-être ignoré dans l'éclat de sa fortune : il conserva tous ses amis, parce qu'ils l'avaient été de sa personne et non de ses places. Réduit à ses seules vertus, le comte de Morville eut la satisfaction si douce de jouir plusieurs années de cette considération personnelle, digne et vraie récompense des âmes honnêtes, parce qu'elle ne s'accorde ni au crédit, ni aux dignités. »

Le comte de Morville fut chargé plusieurs fois des fonctions de directeur de l'Académie, et la manière dont il s'en acquitta toujours satisfit également la la compagnie et le public. L'Académie de Bordeaux l'avait choisi pour son protecteur. Son esprit n'avait rien d'éminent, mais il était exact et réfléchi. Il mourut le 2 février 1732.

V

L'ABBÉ TERRASSON.

1732

Jean Terrasson, né à Lyon en 1670, fut, après avoir terminé ses études, envoyé à l'oratoire, congrégation religieuse à laquelle son père, homme rempli de piété, destinait tous ses fils. Ces fils en effet au nombre de quatre, y étaient tous à la mort du père, de qui Jean disait qu'il avait formé le projet d'accélérer la fin du monde. Quant à lui, du moment qu'il le put, il quitta l'oratoire, où il avait déjà reçu le sous-diaconat. Il cultiva les lettres; mais comme il n'avait pas de fortune, il eut à subir de rudes privations. Heureusement l'abbé Terrasson sut toute sa vie se contenter de peu; et ce n'était pas d'ailleurs pour s'enrichir qu'il avait entrepris une si noble carrière. Enfin la protection de l'abbé Bignon le fit entrer, à l'âge de trente sept ans, à l'Académie des sciences. Il en devint plus tard le secrétaire, succédant à Fontenelle, que sa vieillesse engageait à résigner cette fonction : ses connaissances étendues et son talent d'écrivain, d'accord avec le vœu de son prédécesseur l'avaient désigné pour cette place importante et devenue si difficile par des antécédents glorieux.

A l'époque du système de Law, il composa un

mémoire justificatif de la compagnie des Indes, et ce système, qui bouleversait les fortunes, fut favorable à la sienne. Il eut plus de peine à traverser l'opulence qu'il n'en avait eu à supporter les besoins. Tout dépaysé dans cette position nouvelle, il ne perdit point cependant la simplicité primitive de ses mœurs, ni sa probité scrupuleuse; cette dernière qualité lui était d'autant plus inhérente qu'il se défiait de lui-même: Je réponds de moi, jusqu'à un million, disait-il; mais tous ceux qui le connaissaient auraient répondu de lui bien par de là. Sa naïveté et son ignorance des choses de ce monde éclataient à chaque instant. Est-ce que les chevaux mangent la nuit? disait-il à Mme Lassay, fatigué des comptes que son cocher lui apportait pour la nourriture de son attelage; car il avait pris carrosse. Mais la richesse l'abandonna bien vite; le système la lui avait donnée, le système la lui ôta. Il l'avait obtenue sans l'avoir demandée, il la perdit sans lui accorder le moindre regret; bien loin de là! car il écrivait à un ami : Me voilà tiré d'affaire, je revivrai de peu, cela me sera plus commode.

Il avait pris part à cette fameuse et interminable dispute sur les anciens et les modernes, dispute dont nous aurons plus d'une fois occasion de parler dans le cours de cette histoire. Son gage de combat était une dissertation critique sur l'Iliade d'Homère. Cet ouvrage obtint du succès et fit du bruit; on lui reprocha seulement avec raison de ne pas avoir reproduit contre le vieux poëte des arguments plus victo-

rieux que ceux qu'avait déjà lancés Lamotte-Houdard, et surtout de s'être circonscrit dans le même cercle d'idées. Terrasson aurait pu éviter ce défaut; mais il n'avait pas lu l'ouvrage de son prédécesseur, ce qui l'avait entraîné à des redites involontaires. Du reste, il soutint sa thèse avec autant d'esprit et plus d'érudition que Lamotte.

En 1731 l'abbé Terrasson publia un ouvrage bien différent de tout ce qu'il avait écrit jusque là, *Séthos*, roman philosophique. Voltaire a été trop sobre d'éloges en reconnaissant seulement de bons morceaux dans ce livre; et d'Alembert a été trop loin en le comparant à *Télémaque*, malgré le nombre de caractères, de traits de morale, de réflexions fines et de discours quelquefois sublimes qu'il trouve dans *Séthos*; il a notamment exagéré la valeur de ce portrait, en forme d'oraison funèbre, de la reine d'Égypte, quand il en a dit que Tacite l'eût admiré et que Platon en aurait conseillé la lecture à tous les rois. La vérité est que cet ouvrage offre peu d'intérêt, mais des traces remarquables de talent; il renferme surtout des détails curieux sur les mœurs égyptiennes et sur les initiations. On le lit encore avec fruit. *Séthos* obtint peu de succès dans sa nouveauté; mais il se releva depuis : on en fit plusieurs éditions et des traductions en langues étrangères.

Nous ne citerons que pour mémoire sa traduction de Diodore de Sicile, médiocre et fort inexacte; mais il ne faut pas oublier son ouvrage intitulé : *La philosophie applicable à tous les objets de l'esprit et de la*

raison, recueil de pensées détachées, dont quelques-unes sont fort supérieures par leur profondeur à l'époque, généralement frivole, qui les à vues naître.

L'abbé Terrasson avait professé les philosophies grecque et latine au collège de France. Très rigoureux dans l'accomplissement de ses devoirs qu'il était plus porté à exagérer qu'à atténuer, il ne se contentait pas des heures consacrées aux leçons publiques, il était toujours prêt à répondre à tous ceux qui se réclamaient de ses lumières, et à les guider dans l'étude des sciences. Nous avons, à ce sujet, le témoignage de Grandjean de Fouchy qui a proclamé hautement sa reconnaissance envers notre abbé. En 1741, l'âge commençant à altérer sa mémoire, qu'il perdit entièrement dans les derniers temps de sa vie, il demanda la vétérance à l'Académie des sciences. Mais jusque là il avait été pour elle d'un zèle très dévoué et très éclairé. Il était d'usage à cette époque que cette Académie et celle des inscriptions se rendissent mutuellement compte tous les six mois de leurs travaux respectifs, par l'intermédiaire d'un de leurs membres. L'abbé Terrasson fut pendant plus de trente-trois ans le représentant de sa compagnie dans cette mission : c'est assez dire avec quel succès il s'en acquittait.

Il mourut le 15 septembre 1750. Il a laissé la réputation d'un véritable philosophe pratique, plutôt renfermant sa sagesse dans sa conduite que la bornant à ses discours ; regardant ses ouvrages comme des enfants de son loisir, qu'il abandonnait tout sim-

plement à la censure publique, content de l'approbation de quelques amis éclairés, et, avant tout, de la sienne propre ; pas plus tourmenté de l'envie de s'élever que de celle de faire du bruit ; peu empressé de faire sa cour à qui que ce fût ; ne sachant pas solliciter de grâces, même purement littéraires ; nullement occupé des démêlés des princes ou des affaires d'État ; simple au point de faire dire de lui qu'il n'était homme d'esprit que de profil ; jamais esclave de son amour-propre ; philosophe enfin sans bruit comme sans effort ; tels sont les principaux traits de son caractère dessinés par d'Alembert. On a retenu de lui plus d'un bon mot et plus d'une maxime : c'est lui qui appliquait avec un à-propos si plaisant à ce fameux bossu qui, du temps du système, louait son dos dans la rue Quicampoix pour la signature des billets de banque, ce passage d'un psaume : *Suprà dorsum meum fabricaverunt peccatores*, les pécheurs ont fabriqué sur mon dos leurs iniquités. Parler beaucoup et bien, disait-il encore, est d'un bel-esprit ; peu et bien, d'un sage ; beaucoup et mal, d'un fat ; peu et mal, d'un sot. Sa mémoire l'avait abandonné sur la fin de sa vie, avons-nous dit ; on lui faisait une question : demandez, répondait-il, à Mlle Luquet, ma gouvernante. Au prêtre qui le confessait dans sa dernière maladie, et qui l'interrogeait sur ses péchés, il répondait encore et toujours : demandez à Mlle Luquet !

VI

LE COMTE DE BISSY.

1750

Claude de Thiard, comte de Bissy, descendait d'une famille qui avait toujours fait grand cas de l'illustration littéraire. Il comptait parmi ses aïeux Ponthus Thyard de Bissy, évêque de Châlons sous Henri III, qui avait été dans sa jeunesse le contemporain et l'émule de Ronsard, et qui, par parenthèse, importa le sonnet de l'Italie moderne dans la poésie française. Pour en venir à notre académicien, il naquit en 1721. Mousquetaire en 1736, il fit avec distinction les campagnes de 1742 à 1761. Lieutenant-général en 1760; commandant le Languedoc en 1771. Il aimait beaucoup les lettres et ceux qui les cultivent. Il a traduit avec une élégante fidélité le *Roi patriote* de Bolingbrocke, quelques-unes de ses *Lettres sur l'histoire,* et des fragments des *Nuits d'Young*. Quand la révolution éclata, elle ne l'aperçut pas dans sa terre de Pierre en Bourgogne, où il se faisait aimer par ses bienfaits. Plus heureux que son frère que dévora l'échafaud de la terreur !

Élu en 1750, réintégré en 1803 et mort en 1810, c'est donc soixante ans que le comte de Bissy fut académicien.

VII

ESMÉNARD.

1810

JOSEPH-ALPHONSE ESMÉNARD, né en décembre 1769 à Pélissane en Provence. Il était le fils aîné d'Étienne Esménard, avocat distingué du parlement d'Aix, et descendait d'une famille ancienne et considérée. Il fit d'excellentes études au collége des Oratoriens à Marseille, et lorsqu'il les eut terminées, il s'embarqua pour Saint-Domingue. Quand il fut de retour en France, il suivit le penchant qui le portait à cultiver la littérature; un opéra qu'il composa d'après les *Incas* de Marmontel, et qui n'a jamais été représenté, lui valut les encouragements du célèbre auteur de ce roman-poëme. Quoique jeune, Provençal et poëte, il n'adopta qu'avec modération les principes révolutionnaires. Envoyé par ses compatriotes à la grande fédération de 1790, il se fixa à Paris, coopéra à la rédaction de différents journaux monarchiques et constitutionnels, fut proscrit après le 10 août, passa en Angleterre, ensuite en Hollande, visita l'Allemagne et l'Italie, Constantinople et la Grèce, et résida quelque temps à Venise, où il traça le plan de son poëme de la *Navigation* et s'occupa de rédiger ses

voyages dont quelques fragments furent publiés dans les feuilles du temps.

En 1797, il revint en France, fut attaché un moment à l'ambassade de Hollande, travailla quelques mois à *la Quotidienne,* et devint une des victimes du 18 fructidor. On le poursuivit comme écrivain royaliste et comme émigré; on l'incarcéra au Temple, où il resta plusieurs mois, et dont il ne sortit que pour subir de nouveau l'exil. Enfin, au bout de deux ans, le 18 brumaire lui rouvrit sa patrie, et fit succéder pour lui à tant d'agitations le calme indispensable aux occupations littéraires. Il se rallia sincèrement au gouvernement de Bonaparte, fut nommé chef de bureau des théâtres au ministère de l'intérieur, s'associa avec Laharpe et Fontanes pour la rédaction *du Mercure,* et enrichit cette feuille ainsi que quelques autres de morceaux précieux de littérature critique.

Mais bientôt recommença pour lui la vie de pérégrination et d'instabilité. Il suivit à Saint-Domingue l'expédition commandée par le général Leclerc; après avoir été témoin des premiers désastres de l'armée française, il revint en France avec l'amiral Villaret-Joyeuse, et se rembarqua presque aussitôt avec lui pour la Martinique, dont l'amiral venait d'être fait gouverneur, et où il était lui-même nommé secrétaire du gouvernement. En 1804, il alla résider six mois à l'île Saint-Thomas avec le titre de consul de France.

Pourtant ces déplacements continuels, cette vie aventureuse servirent le talent poétique d'Esménard

plus qu'ils ne lui furent nuisibles ; son successeur l'a dit : « Heureux imitateur du poëte portugais (Camoëns), Esménard en fut souvent l'heureux émule. Il avait eu avec son modèle une autre conformité : comme lui il avait été longtemps errant et malheureux ; comme lui, il dut souvent craindre, au milieu des tempêtes, de périr avec le poème qui lui donnait des espérances d'immortalité. Quels moyens n'avait-il pas de peindre l'élément orageux lui qui, dans un naufrage, avait été sauvé de la mort avec trois compagnons seulement ! C'était des rivages de la Grèce et de ceux où furent Tyr et Carthage qu'il retraçait avec tant d'art et de poésie la naissance de la navigation ; c'est de l'île ou Christophe Colomb prit possession d'un nouveau monde que, plein d'une indignation véhémente, il reprochait à l'Espagne la prison et les fers du grand homme. En passant six fois d'un hémisphère à l'autre ne dut-il pas éprouver bien souvent les émotions qu'il avait à peindre, cette ardente curiosité des navigateurs, ce besoin de l'illusion, et même ce regret de la patrie qui s'offre si souvent à leur âme sans troubler leur énergique volonté. Ainsi chez Esménard le voyageur inspirait le poëte ; la vue des objets qu'il avait à retracer ne lui permettait pas d'emprunter des couleurs d'une vérité douteuse. Un goût sûr, le sentiment de l'harmonie ajoutaient le don précieux d'une élégance continue à la fidélité, à la grandeur de ses tableaux. »

La *Navigation*, poème en huit chants, parut en

1805. Il n'eut pas un retentissement populaire, mais il fit sensation parmi les connaisseurs. Le jury des prix décennaux le proposa à l'empereur comme le plus digne de la première mention honorable, après le poëme de l'*Imagination* qui lui paraissait mériter le prix. « Le sujet en est à la vérité un peu vague, disait un peu plus tard M. de Féletz, l'élégant critique ; et le poëte, pour me servir d'une de ses expressions, en éloignant les *bornes infidèles* de ce sujet, l'a rendu plus vague encore ; mais il n'en a que plus de mérite d'avoir su donner souvent de l'intérêt à un long poëme sur la navigation... Si son style n'est pas sans défaut, s'il est un peu tendu, s'il n'a pas assez de naturel et de grâce, il est aussi remarquable par de véritables beautés, et aucun poëte de nos jours (il faut toujours excepter M. Delille), ne nous a fait lire d'aussi beaux vers. »

Après le poëme sur la navigation, le titre littéraire le plus important de notre académicien, il faut distinguer son poëme lyrique, le *Triomphe de Trajan*, qui obtint plus de cent représentations, et mérita de concourir aussi pour un prix décennal. Le rapporteur de la classe qui était l'Académie française d'alors, s'exprimait ainsi sur cet opéra : « Le style en est pur et élégant ; on y trouverait des vers qui figureraient heureusement dans un poëme ; mais l'on ne peut disconvenir qu'ils manquent habituellement des qualités qui conviennent au genre dramatique et au genre lyrique. Ils n'offrent ni cette simplicité noble, également éloignée de l'emphase et de la basses-

se, qui caractérise le style de la tragédie, ni cette souplesse de style qui n'est pas la lâcheté, et sans laquelle le vers lyrique est rebelle aux efforts du musicien. »

Objet de la faveur publique, Esménard le fut aussi de la faveur impériale. Censeur des théâtres, de la librairie et du *Journal de l'empire*, chef de la troisième division du ministère de la police générale, ces diverses fonctions lui créaient un revenu de cent mille francs. Malheureusement pour lui il ne jouit pas longtemps de cette fortune, dans laquelle il se reposait enfin d'une carrière presque toujours agitée, souvent orageuse. Il avait fait imprimer dans le *Journal de l'empire* une satire contre l'envoyé de Russie. En cela, comme on l'a supposé, il n'avait fait qu'obéir aux ordres de l'empereur. Mais comme il n'entrait pas dans les vues de Napoléon de se brouiller dès-lors avec l'empereur Alexandre, le souverain simula la colère et il exila notre poëte. Esménard séjourna donc trois mois en Italie; puis, rappelé en France, il revenait en toute hâte et plein de joie dans sa patrie, lorsque, dans les environs de Fondi, le postillon ayant négligé d'enrayer la voiture au moment d'une descente rapide, l'équipage fut entraîné vers un précipice. Pour échapper au danger, Esménard s'élance; mais il va se briser le crâne contre un rocher. Il mourut cinq jours après, le 25 juin 1811, dans sa quarante-deuxième année.

Le comte de Bissy, avons-nous dit, avait été soixante ans académicien; il ne fut pas donné au

poëte Esménard de siéger une année seulement au fauteuil.

VIII

M. DE LACRETELLE.

1811

M. Charles de Lacretelle, frère puîné de Pierre Lacretelle que nous verrons au vingtième fauteuil, naquit à Metz, en 1766. Il était tout jeune encore quand il vint à Paris ; c'était à l'époque où la révolution commençait à gronder. L'instinct qui le portait à écrire l'histoire se développa de bonne heure en lui, et il rencontra tout d'abord la carrière pour laquelle il était véritablement né, où il devait laisser de glorieuses traces de son passage. Chargé de reproduire dans le *Journal des Débats* les travaux de l'Assemblée constituante, il y révéla les qualités fondamentales de l'historien, la méthode qui sait grouper les faits, le jugement qui précise leur valeur, l'analyse qui sonde les causes et voit naître les résultats, le style clair et rapide qui met la pensée en saillie. Rabaut de Saint-Etienne avait publié l'*Almanach historique de la révolution française*, réimprimé plus tard sous ce titre : *Précis historique de la révolution française*. Ce précis ne traitait que de la Constituante. M. de Lacretelle composa, pour y faire suite,

un *Précis historique* sur l'Assemblée législative, un autre sur la Convention nationale, un troisième sur le Directoire exécutif. Ces diverses parties d'un même travail complétaient le tableau de la révolution française ; car l'historien y conduisait le lecteur jusqu'à l'époque du 18 brumaire. Un vif intérêt les accueillit successivement; on les lut avec plaisir; on les distingua constamment du grand nombre d'ouvrages relatifs à la révolution, qui n'étaient que des compilations ou des abrégés également informes. Écrits dans le même esprit de sagesse, d'impartialité, de modération, ces trois précis créaient déjà à leur auteur de beaux titres à l'estime publique : L'homme y manifestait, y prouvait à chaque page le désir d'être avant tout juste et vrai; l'écrivain y montrait une large manière historique dans plus d'un passage, notamment dans celui où il traçait à grands traits la situation politique des nations européennes à l'époque qu'il entreprenait de décrire, et les impressions diverses qu'elles subissaient à l'aspect des évènements dont la France était le théâtre.

Le succès de ces premiers travaux semblait en quelque sorte imposer à M. de Lacretelle vis-à-vis du public l'engagement de compléter sa tâche d'historien. M. de Lacretelle composa donc d'abord l'histoire de France pendant le xviii° siècle, à partir des dernières années de Louis XIV jusqu'à l'ère nouvelle qu'ouvrait 89. L'entreprise était difficile : unir au récit des événements d'un siècle si rempli, à la peinture de ses mœurs, celle de sa littérature si diverse, de sa

philosophie si bigarrée ; en rappeler, apprécier, analyser les écrits dans le fond comme dans la forme ; mettre en lumière les différentes doctrines qui s'étaient succédé, préciser le pas que chacune d'elles avait franchi, et la limite à laquelle elle s'était arrêtée ; ne jamais oublier, dans cette espèce de procédure solennelle, et la raison éclairée par laquelle on arrive à convaincre, et le ton de modération si propre à persuader : telle était la délicate mission de l'historien ; voici quel en fut le résultat.

L'auteur semblait présenter son œuvre au jugement de la critique comme un assemblage de matériaux seulement ; celle-ci se plut à y reconnaître un édifice. A l'époque assignée pour le concours aux prix décennaux, il n'avait encore paru que deux volumes de cette histoire ; le jury s'exprima sur leur compte de la façon suivante : « *L'histoire de France pendant le dix-huitième siècle,* par M. Lacretelle le jeune, mérite une distinction particulière ; c'est le tableau le plus complet des évènements où la France s'est trouvée intéressée pendant la première moitié du dernier siècle. Les faits y sont présentés avec exactitude ; la narration est claire et rapide ; le style est généralement facile et correct ; enfin l'ouvrage offre une instruction suffisante, présentée sous une forme intéressante et agréable. » Puis Daunou, l'excellent juge, enchérissant sur l'opinion du jury : « Ces deux premiers volumes, disait-il, offrent un tableau rapide de l'histoire de France depuis 1709 jusqu'à la paix d'Aix-la-Chapelle. Les dernières années

du règne de Louis XIV, la régence, les ministères de Dubois, du duc de Bourbon et du cardinal de Fleury, la guerre commencée en 1741 et terminée en 1748 : telle est la matière, telle est la distribution de ces deux volumes. Il ne suffisait pas, ce me semble, de louer l'exactitude et la rapidité de la narration, la facilité et la correction du style ; le jury pouvait recommander, par de plus grands éloges, le talent très distingué de l'écrivain. Je dois avouer qu'entre les livres d'histoire publiés depuis 1798, je ne connais que ceux de Marmontel et de Rulhière qui, pour le style, puissent être préférés à celui de M. Lacretelle jeune. »

Enfin de l'Isle de Sales appelait cette histoire « de l'ingénieux Lacretelle, un livre fait avec tout l'esprit possible ; » et plus tard, en 1813, l'ouvrage étant entièrement terminé et publié depuis longtemps, Laya en écrivait : « Ce livre me semble être une des productions les plus distinguées de l'époque où nous vivons ; je crois que le temps ne fera qu'ajouter à son succès, comme à la réputation de son auteur, dont le nom sera placé désormais au premier rang parmi ceux qui ont écrit l'histoire de notre nation, et non loin même de l'auteur du *Siècle de Louis XIV*. »

S'il nous était permis d'ajouter quelques traits, caractéristiques de la manière de M. de Lacretelle, nous dirions qu'il se plait à dessiner des portraits, à tracer des parallèles ; les uns et les autres naturellement amenés et mêlés heureusement au récit ; les premiers qui semblent frappants de ressemblance,

et font mieux apprécier les choses par la connaissance qu'ils donnent des hommes ; les seconds remarquables par une grande précision dans les points de contact que l'auteur établit sans effort. Quelques tableaux sont dignes des grands maîtres de l'antiquité : la peinture, entre autres, du fléau qui désola Marseille en 1720, sans être imitée de Thucydide ou de Lucrèce, aurait pu n'être pas désavouée par l'historien grec ou le poëte de Rome. M. de Lacretelle enlace les réflexions aux récits avec beaucoup d'adresse et dans une juste proportion ; il reste mesuré tout en se montrant plein de chaleur ; flétrit le vice avec courage et recueille tous les faits honorables avec un amour religieux.

Les bornes un peu restreintes, dans lesquelles M. de Lacretelle avait circonscrit ses *précis* d'autrefois, n'étant plus en rapport avec le monument historique qu'il élevait, il refit ce travail en huit volumes portant le titre d'histoire de la révolution française ; et il publia depuis celle de la restauration, toutes deux belles des mêmes qualités que la précédente, qualités au reste qu'on peut dire inhérentes à sa plume. Dans l'intervalle, il avait fait paraître l'histoire de France pendant les guerres de la religion, le plus complet et le plus éloquent peut-être de ses écrits. Il s'est fait de nombreuses éditions des unes et des autres.

M. de Lacretelle occupa, sous l'empire et pendant la restauration, « une de ces places de censeur des théâtres que l'on peut remplir avec prudence, et que l'on perd quelquefois avec noblesse. » C'est

ainsi qu'à la réception de Fourier s'exprimait, à-propos de Lemontey, M. Villemain, faisant une allusion flagrante d'actualité à un événement trop honorable dans la vie de M. Lacretelle pour n'être pas raconté ici en détail ; c'est d'ailleurs une des belles pages de l'histoire contemporaine de l'Académie.

C'était en 1827. Le ministère venait de présenter aux chambres un désastreux projet de loi sur la police de la presse. En véritable ami des lettres, M. de Lacretelle, ce digne vétéran de toutes les saines doctrines, comme on se plut à l'appeler alors, exposa, dans une séance particulière de la compagnie, en un discours rempli de force et de mesure, les alarmes que lui inspirait le nouveau projet de loi. Il demanda à ses collègues s'ils ne partageaient pas l'émotion publique, et s'il ne leur paraîtrait pas dans les convenances que l'Académie, commise par le roi son protecteur à la garde de notre gloire littéraire, fît connaître, dans le péril auquel on l'exposait, ses sentiments particuliers d'inquiétude et de douleur. Ce discours produisit une grande sensation et entraîna tous les suffrages. Le secrétaire perpétuel (c'était Auger), chargé de l'exécution des réglements, fit remarquer qu'il n'était point possible, dans une séance ordinaire, de s'occuper des propositions d'une nature importante et qui sont étrangères aux travaux habituels ; qu'en de pareils cas, aux termes du réglement, l'Académie devait s'ajourner à une séance spéciale pour entendre celui de ses membres qui avait à l'entretenir de quelque objet grave et extraordinaire.

L'Académie prit donc jour au mardi suivant pour s'occuper de la proposition dont M. Lacretelle s'était rendu l'organe, tout en faisant pressentir les convenances délicates que réclamait une démarche inspirée par le seul amour des lettres, du prince et de la monarchie, et en indiquant qu'une supplique au roi, protecteur de l'Académie, semblait la voie la plus sûre de sauver les lettres de la proscription qui les menaçait.

MM. de Chateaubriand, de Lacretelle, Villemain, furent chargés de rédiger la supplique de l'Académie ; mais l'expression respectueuse de ses inquiétudes, de ses désirs, de son espoir, ne trouva point grâce aux yeux de la cour et du ministère. Tout ce qu'il y avait de fonctionnaires amovibles, parmi les académiciens qui s'étaient prononcés en faveur de l'adresse, fut révoqué ; et c'est ainsi que, sacrifiant leurs intérêts au désir d'obtenir de nouveaux titres à l'estime et à la considération publiques, M. de Lacretelle perdit sa place de censeur, M. Villemain celle de maître des requêtes au conseil d'État, Michaud son titre de lecteur du roi.

Mais, vaincus à la cour, ces académiciens triomphèrent dans la nation et au sein de la compagnie : le pays couvrit de souscriptions ceux de leurs ouvrages qui étaient promis à une publicité prochaine ; l'Académie, dans la séance qui suivit cette honorable disgrâce, accueillit les nobles victimes avec des embrassements et des félicitations ; le courroux ministériel leur fut un titre de plus à l'intérêt et à l'es-

time de leurs confrères ; on les remercia d'une conduite dont l'honneur rejaillissait sur le corps tout entier. Le généreux Casimir Delavigne proposa de nommer une députation qu'on chargerait de se rendre aux domiciles de MM. de Lacretelle, Villemain et Michaud, pour les assurer de l'inaltérable attachement de la compagnie ; et cette proposition fut accueillie avec enthousiasme.

M. de Lacretelle a publié, dans ces derniers temps, deux volumes par lesquels il semblait faire ses adieux au public, et, qui portaient ce titre touchant : *Testament d'un vieillard*. Mais le public n'a pas voulu considérer ces adieux comme définitifs ; car il n'a reconnu dans cet ouvrage rien du vieillard, si ce n'est le jugement et la solide raison ; et quelques morceaux de poésie notamment y révélaient une verve qui ne paraît pas sur le point de s'éteindre. L'auteur s'est mis depuis en communication avec ses lecteurs par un nouveau volume intitulé *Dix ans d'épreuve pendant la révolution*. Ces récits nous ont dispensé d'entrer dans les détails de sa jeunesse ; car il les raconte lui-même avec des développements et surtout un charme de narration auxquels nous sommes loin de prétendre.

Ainsi la série des travaux historiques de M. de Lacretelle a embrassé toute notre histoire depuis les premières années du xviiie siècle jusqu'à 1830, à part l'époque du consulat et de l'empire. Que si l'on voulait savoir la cause de cette exception, on la trouvera dans le dernier écrit de notre académicien,

qui le termine ainsi : « Comme dans les mémoires il est permis d'entrer en confidence avec les lecteurs, je leur dirai que j'ai écrit l'histoire du consulat avec assez d'entraînement, sauf la dernière année, qui appelait des couleurs plus sombres. Je ne l'ai point publiée, parce que j'ai reculé devant l'histoire de l'empire, surchargée de batailles, de fraudes politiques, morne dans l'intérieur ou brillant d'un éclat assez faux, et terminée par une lamentable catastrophe qui va se répétant et s'aggravant l'année suivante ; et j'ai passé brusquement à l'histoire de la restauration. A mon âge, on ne peut former d'ambitieux projets. Insensé qui se promet une longue course ! Un célèbre historien, qui est à la fois un très-habile orateur et un homme d'Etat, se propose de publier bientôt le règne consulaire et impérial : le champ est vaste. Quand M. Thiers aura terminé sa récolte, je pourrai, du moins, sous la forme de mémoires, commencer la mienne, et remplir, quoique imparfaitement, la lacune qui existe entre mes ouvrages historiques. — Ce que je pourrai conserver de vivacité ou d'énergie, je le consacrerai à un travail qui me donnera l'espoir ou me laissera l'illusion d'être utile. » Non, noble vieillard, ce n'est point une illusion, et peu d'existences ont été plus dignement, plus utilement remplies que la vôtre !

A tous ces travaux, ajoutez que M. de Lacretelle a longuement et consciencieusement rempli des fonctions de publiciste, et de plus qu'il a occupé longtemps la chaire de professeur d'histoire à la faculté

des lettres, où le charme de son improvisation féconde et brillante ne sera pas de si tôt oublié. Ses nombreux auditeurs ne sortaient pas de ses leçons sans être plus instruits et meilleurs. — L'Académie l'a élu membre de la commission du dictionnaire, à la mort et en remplacement de Roger.

Louis XVIII gratifia M. de Lacretelle de lettres de noblesse en 1822; Charles X le nomma chevalier de l'ordre de Saint-Michel en 1826; et, en 1837, S. M. Louis-Philippe le créa officier de la Légion-d'Honneur, dont il était chevalier depuis longtemps.

Nous pourrions, sans faire tort à la réputation de M. de Lacretelle, nous abstenir de mentionner sa coopération à la *Biographie universelle*, quoique les nombreuses notices dont il a enrichi ce vaste et précieux monument littéraire soient écrites avec cette netteté, cette facilité et cette élégance de style qu'on retrouve dans toutes les compositions du célèbre écrivain. Mais n'est-ce pas une occasion de faire une remarque qui nous paraît juste? Qu'on nous dise si les meilleures biographies de ce recueil, qui en contient un si grand nombre de bonnes, ne sont pas signées généralement des Suard, des Campenon, des Auger, des Roger, des Barante, des Lacretelle, des Villemain, des Chateaubriand et autres académiciens. Oui, il faut le reconnaître, là comme ailleurs, partout enfin où l'Académie passe en corps ou par ses membres, elle laisse des traces brillantes : *incessu patuit dea*. A ce fait notoire, il y a plusieurs causes nécessaires : d'abord le talent réel qui fait élire les

académiciens; ensuite une position acquise qui leur permet d'écrire à leurs heures; en troisième lieu, l'honneur d'un nom glorieux à ménager, et par dessus tout cet autre honneur, dont on fait moins bon marché que du sien propre, d'une illustre compagnie que l'on sait solidaire en quelque sorte des œuvres de chacun de ses membres.

TABLE.

TABLE DES MATIÈRES.

Plan du livre 5
Faits généraux 19
Organisation 39
Travaux en commun 61
Fondations de prix 82
Considérations générales 105

I. LE FAUTEUIL DE FLÉCHIER.

I. Godeau. 1634 157
II. Fléchier. 1673 161
III. Nesmond. 1710 170
IV. Amelot. 1727 171
V. Le maréchal de Belle-Isle. 1749 173
VI. Trublet. 1761 175
VII. Saint-Lambert. 1770 178
VIII. Le duc de Bassano. 1803 184
IX. Bausset. 1816 190
X. Quélen. 1824 201
XI. M. le comte Molé. 1840 205

II. LE FAUTEUIL DE GRESSET.

I. Gombauld. 1634	216
II. Tallemant. 1666	218
III. Danchet. 1712	221
IV. Gresset. 1748	224
V. Millot. 1777	234
VI. Morellet. 1785	239
VII. Lemontey. 1819	247
VIII. Fourier. 1827	254
IX. M. Cousin. 1831	260

III. LE FAUTEUIL DE VOLNEY.

I. Chapelain. 1634	272
II. Benserade. 1674	279
III. Pavillon. 1691	284
IV. Sillery. 1705	286
V. Le duc de La Force. 1715	288
VI. Mirabaud. 1726	291
VII. Watelet. 1760	295
VIII. Sedaine. 1786	300
IX. Volney. 1795	307
X. Le marquis de Pastoret. 1820	321
XI. M. le comte de Sainte-Aulaire. 1841	329

IV. LE FAUTEUIL DE L'ABBÉ GIRARD.

I. Habert. 1634	337
II. Esprit. 1637	339
III. Colbert. 1678	342
IV. Fraguier. 1707	344
V. Rhotelin. 1728	349

VI. L'abbé Girard. 1744.................	352
VII. Paulmy. 1748.....................	358
VIII. D'Aguesseau. 1787.................	363
IX. M. Brifaut. 1826...................	364

V. LE FAUTEUIL D'ESMÉNARD.

I. Germain Habert. 1634................	371
II. Cotin. 1655.......................	372
III. L'abbé de Dangeau. 1682............	376
IV. Le comte de Morville. 1723..........	382
V. L'abbé Terrasson. 1732..............	384
VI. Le comte de Bissy. 1750............	389
VII. Esménard. 1810...................	390
VIII. M. de Lacretelle. 1811.............	395

FIN DE LA TABLE DU PREMIER VOLUME.

On trouve à la même Librairie :

Soldat,

Par le colonel baron Ambert. 1 vol. grand in-8º 15 fr.

Journal d'un Voyage en Orient,

Par le comte J. d'Estourmel. 2 vol. grand in-8º ornés de 160 planches lithographiées à deux teintes. 60 fr.

— Le même, papier de Hollande. 72 fr.

Souvenirs de France et d'Italie,

Dans les années 1830, 1831 et 1832, par le même. 1 vol. grand in-8º jésus. 6 fr.

Imprimerie de W. Remquet et Cie, rue Garancière, n. 5.

www.ingramcontent.com/pod-product-compliance
Lightning Source LLC
Chambersburg PA
CBHW051352220526
45469CB00001B/216